北京舞蹈学院"十五"规划教材

中外舞蹈作品赏析

刘青弋　主编

Appreciation of International Exellent Dance Works

第六卷

中外舞蹈精品赏析

本卷主编　贾安林

上海音乐出版社

《中外舞蹈作品赏析》编辑委员会
主编 刘青弋

第一卷 《中国民族民间舞作品赏析》
主　编　贾安林
副主编　金　浩
作　者　贾安林　徐　颃　仝　妍　金　浩　苏　娅　王　昕　许　薇
　　　　冯　莉　张　麟　朱　兮　毛　毳(大)胡　伟　李　林

第二卷 《中外芭蕾舞作品赏析》
主　编　矫立森
副主编　许　锐
作　者　矫立森　许　锐　程　宇　仝　妍　慕　羽

第三卷 《中西现代舞作品赏析》
作　者　刘青弋

第四卷 《外国流行舞蹈作品赏析》
作　者　慕　羽

第五卷 《外国民族民间舞赏析》
主　编　刘　建
副主编　刘晓真
作　者　刘青弋　刘　建　刘晓真　徐　颃　王　楚　毛　毳　周　震　李　超

第六卷 《中外舞蹈精品赏析》
主　编　贾安林
作　者　刘青弋　贾安林　矫立森　徐　颃　许　锐　慕　羽　程　宇　仝　妍
　　　　金　浩　苏　娅　王　昕　许　薇　冯　莉　张　麟　朱　兮　毛　毳(大)
　　　　胡　伟　毛　毳　李　林

总　序

　　作为中国惟一的一所舞蹈高等学府,北京舞蹈学院走过了整整 50 个春秋。在半个世纪的历程中,学院经历了三个重要的教学发展阶段。1954 年成立北京舞蹈学校标志着中华人民共和国舞蹈专业规范教育诞生;1978 年改为北京舞蹈学院,创建舞蹈本、专科教育;1999 年学院增设舞蹈学硕士研究生教育。与初创时相比,今天的北京舞蹈学院发生了翻天覆地的变化,成为综合了中专、本科和硕士研究生三个教学层次,跨越了表演、教育、编导、史论研究、艺术传播、戏剧舞台美术等不同领域,覆盖了几乎所有中外重要舞种的舞蹈文化教育最高学府。无论在哪个时期,学院都在新中国的舞蹈教育中处于最前沿,发挥着举足轻重的作用,为整个舞蹈事业发展奠定了坚实基础。可以说,北京舞蹈学院的历史在一定程度上是中国舞蹈教育发展的缩影,是中国现当代艺术发展的重要部分。在党和政府的关怀下,它的脉搏始终和新中国的脉搏一起跳动。

　　当今世界,高科技的迅猛发展及经济全球化的趋势,给高等教育的改革发展既带来巨大机遇,又带来巨大挑战。各国政府都在积极采取

措施深化教育改革以适应时代要求。党的十六大报告从全面建设小康社会目标出发,深刻阐明了我国新时期教育发展的目标和任务、方针和要求、地位和作用,是新时期我国教育改革与发展的行动纲领。报告指出:"全民族的思想道德素质、科学文化素质和健康素质明显提高,形成比较完善的现代国民教育体系、科技和文化创新体系⋯⋯人民享有接受良好教育的机会,基本普及高中阶段教育,消除文盲。形成全民学习、终身学习的学习型社会,促进人的全面发展。"从我国教育面临的新形势和党的十六大提出教育发展目标和任务要求出发,高等教育要缓和长期以来供给不足和社会需求旺盛之间的矛盾,满足人民群众日益增长的接受高层次教育的需求,必须要有一个较长期的适当超前发展。这既是摆在高等教育面前的一项伟大历史任务,又是一次面临更大发展的良好契机。我们要认真学习贯彻党的十六大精神,以高度的历史责任感深化学院教育教学改革,推进舞蹈教育事业的更大发展。

在"三个代表"重要思想的指导下,按照市委有关精神,学院结合自身实际制定了"十五"发展规划及 2010 年发展计划,拟定了"十五"期间的办学指导思想,明确提出以邓小平理论和"三个代表"重要思想为指导,抓住机遇,深化改革,促进发展。坚定不移地贯彻实施"科教兴国"战略,努力使舞蹈教育适应 21 世纪社会经济发展和文化建设的需要。以 2008 年奥运会在北京举办为契机,全面提高办学质量和效益,高标准地培养适应新世纪需要的社会主义文化事业的建设者和接班人,为建设首都文化中心和中国特色的社会主义文化建设提供人力资源。到 2015 年,最终将学院建成高级舞蹈文化人才培养基地、舞蹈文化的科学研究基地、舞蹈优秀作品创作基地,成为同行业世界一流的舞蹈高等学府。

为了这一长远的目标,学院在 2001—2002 年连续两次深入推进系

统的教学改革,开展了各种研讨会议百余次,重新思考并整理了新形势下学院的办学定位,推出了面向新世纪舞蹈高等教育体系的基本框架,系统地加强了学科建设,强化了学术研究及教学质量的提高。经过反复研讨,我们将学院的办学定位确定为教学研究型舞蹈学院。因此学院必须加强学术研究力度,使其处于国内外舞蹈教育的领先地位。关于学科定位,我院属舞蹈学单科性学校,在学科建设与发展上必须突出舞蹈文化的特色,这是我院赖以存在和发展的价值与基础。同时在突出办学特色的基础上,应根据文化事业发展的要求及社会人才的需求,积极拓展与舞蹈文化相关的学科与专业,将舞蹈传统学科专业与舞台科技、艺术管理、高新技术以及舞蹈人体科学相融合,实现学院自身的综合协调发展。新时代的大学,不仅是教育机构,而且是文化载体,是文化的象征,它既向人民群众传授知识、传播文化,更重要的是创造新的文化。我院是国家舞蹈教育的最高学府,在培养人才过程中不但要传授中外优秀舞蹈文化,而且要研究、创造发展新的舞蹈文化。未来的北京舞蹈学院应当建设成为中国舞蹈文化事业的三大基地:舞蹈文化高级人才培养基地、舞蹈文化学术研究基地、舞蹈优秀作品创作基地。新时代的大学还必须面向世界,因此学院还应加强同世界舞蹈教育的交流与合作,对外肩负起代表国家迎接世界舞蹈教育挑战的重任。

学院发展的宏图需要以坚实的工作为基础,尤其是学校的人才培养、学术研究、课程建设、教学水平提高等都是以学科为基础进行的,因此学科的水平是体现学校教学质量和办学水平的基本标志。我院要建设世界一流水平的舞蹈高等学府,必须下工夫建设一些一流水平的学科。这需要做好几点:首先,做好学科与专业的调整,使学院培养的人才更适应社会全面发展的需求。其次,加强学科自身建设,提高教学质量和办学水平。第三,加强重点学科建设,推动教学、科研产生出国内

外同专业一流水平的成果。在学科建设中,加强教材的创新与编写是非常重要的内容。教材是学校培养人才、传播创造知识的具体内容和载体,是教学之必须。第四,通过学科建设加强对中青年学科带头人队伍的建设,培养造就新一代国内外同专业一流名师。教师是一个学校的办学之本,提高教师的素质和修养也是加强学科建设的最重要内容。每个优秀学科带头人的成长之路各有其特点,但在教学实践中加强学术研究,不断创新,产生出优秀学术成果是共同努力的目标。教材建设是教师对学科专业知识的继承和创新,是对教学经验理论的总结,是学术研究的重要成果。学院明确提出要加大投入,组织各学科的带头人和骨干教师编写创作新的专业教材,同时要加快引进国外同专业的优秀教材。

为了切实加强教材建设,北京舞蹈学院制定了"十五"教材规划方案,将其作为深化教学改革和发展的一个重要工程项目。教材建设作为一项长期的教学科研任务,在面对 21 世纪高等教育飞速发展的大好局面,以及我院迎来建校 50 周年之际,特别是随着学科和专业的调整与建设的需要,我院教材建设在"十五"期间面临着更为严峻的挑战。首先,由于学科和专业以及课程体系的调整,一些新建学科专业教材缺乏的问题比较突出。到 2001 年,我院新建专业教学系 3 个,占全院专业教学系总数的 33%,其中新建的专业方向 9 个,教材建设急需跟上;其次,学院重点学科的专业教学系存在着主干课群教材配套不完善,内容更新跟不上时代要求,个别课程教材缺乏,教师授课仍停留在凭经验讲授的状况。再有,一些公共理论课未能结合我院学生的培养特点。因此,下功夫抓好"十五"期间的教材建设,是关系到我院整体教学质量提高和保持我院在舞蹈教育上的龙头地位,实现争创世界同行业一流大学目标的重要工作。为此,学院确立了"十五"教材建设目标与建设重点:

1. 根据学科和专业以及课程体系调整的需要,重点完善各教学系专业主干课的教材体系建设,消除主干课程无教材的现象。

2. 重点资助和扶植一批具有国内领先水平及重大影响力的高水平教材建设。

3. 新编创一批新兴学科(专业)、交叉学科(专业)主干课程的教材,填补某些领域的空白。

4. 改编一批公共理论课的教材,在注重舞蹈专业教学特色的同时,使其更适应时代与发展的要求。

教材体系的完备与教材本身的质量是教学规范化和科学化的基石,教材建设包括对原有教材的归整完善和新编教材的立项建设。在"十五"期间,我院的教材建设将以三大专业为系统进行归整和立项建设,同时保障三大专业相互支撑的体系。

1. 表演专业:我院目前的表演专业包含芭蕾舞、中国古典舞(含汉唐舞)、中国民间舞(含东方舞)、音乐剧、国际标准舞等主要学科。其教材将以课堂教学、剧目教学、教学法和表演为系统归整、补充和立项建设。在"十五"期间建成各自的教材体系,并正式出版。

2. 编导专业:编导专业目前含中国舞和现代舞两大学科,由于编导教学和现代舞均属较新的教学领域,故而其教材的建设更显重要。目前,编导教材和现代舞教材已在筹划建设,学院准备在"十五"期间审定其体系,2005年前出版部分教材。

3. 舞蹈学专业:在《中国艺术教育大系·舞蹈卷》中重点对其做了建设工作,实际上,"八五"以来,我院对该专业的专业基础理论研究、舞蹈历史研究、舞蹈理论建构及舞蹈交叉学科的研究等方面做了大量的工作,并已经出版了相应数量的教材。相信,在"十五"期间,该专业上述各领域的教材将构成一个系统。

在学院即将迎来建校 50 周年之际，我们教材建设的成果将是一份有重要意义的厚礼。这不仅是对历史的总结，更是面对未来的一个新的起点。

北京舞蹈学院党委书记、院长
北京舞蹈学院"十五"规划教材领导小组组长

Preface

Beijing Dance Academy (BDA), a unique dance college in China, has experienced three important phases of development in the past 50 years. The establishment of Beijing Dance School in 1954 marked the beginning of professional dance education in the People's Republic of China. The second phase started from 1978 when the School was renamed Beijing Dance Academy, which offered BA degree in dance. In 1999, BDA was further developed by adding MA courses for dance majors. In certain measure the history of BDA reflects the development of both Chinese dance education and modern and contemporary arts. At present, the Academy is ranked the highest in higher education of dance in China, with three levels of education for secondary, undergraduate and postgraduate students. Our course offerings include almost all important dance styles of the world as well as various disciplines such as Dance Performance, Dance Education, Choreography, Dance History and Theory, Arts

Communication, Stage Design, etc. At anytime, our Academy has always been the leading force and playing an important role in laying the solid foundation in the development of dance in China. With the support and concern of the Communist Party of China (CPC) and that of the government, BDA will always be pulsing at the same rate with its nation.

Thanks to the rapid development of high-tech and global economy, the reform of higher education is given great challenges as well as opportunities. All governments of the world are taking measures to deepen educational reform so as to adapt to the new circumstances.

The report at the 16th National Congress of the Communist Party of China has clarified the objectives and tasks, courses and requirements, status and functions of our educational development during the new period. Higher education should endeavour to balance between the long-term short supply and the expanding social demands, and bring forward proper development in a longer period. We are motivated by such a great historic task to deepen educational reform of our Academy and to boost dance education to even greater development.

With the help of municipal government, BDA has worked out the Tenth Five-Year Plan (2001—2005) and Plan for the years up to 2010, drafting the guidelines for running the Academy, and seizing all opportunities to deepen the educational reform. 2008 Olympics in Beijing would be a great chance for us to promote the qualities and profits of our education, and cultivate the specialized talents to meet the requirements of the cultural career of Beijing as well as the whole

country. By the year 2015, BDA will have been one of the best dance colleges in the world, known as the base on which to cultivate outstanding talents, research on dance cultures and create excellent dance works.

In order to attain these far-sighted objectives, BDA boosted teaching reform in 2001 and 2002 and reconstructed the educational orientation in the new situation. Discipline development has been strengthened systemically, and dance research and teaching quality have been enhanced. Our goal is to establish a teach-research dance college. Therefore, we must emphasize our academic research on dance. so as to become leading force in the area of dance education both home and abroad.

Since the Academy is a school with offerings only in dance, we must have our own prominent dance culture, which is the value and foundation of our survival and development. Meanwhile, we should expand our traditional program to include other offerings such as the stage science and technology, art management, high-tech and science of dance body. A college of new age is both educational institution and cultural carrier, both symbol of culture and propagator and creator of the new culture. As the highest institute of higher education in dance education in China, our mission is to deliver dance culture as well as research, create and develop the new dance culture. A college of new age must be international, so BDA should take on the responsibility of promoting exchanges and cooperation with other countries in the field of dance education.

The great prospects of the Academy entail solid foundation of the discipline, on which the cultivation of dance students, academic research, curricular establishment and teaching improvement are all based. Therefore, the level of subjects is an essential sign of teaching quality and management level.

In order to make BDA become a first-class dance institute of higher education in the world, we must try our best to establish some first-class offerings. Firstly, we need to adjust offerings and specialities to meet the requirements of the society. Secondly, the program offered should be perfected itself with the improvement of teaching quality and educational management.

Thirdly, we need to strengthen the establishment of key offerings, encouraging the best products of teaching and research both at home and abroad. In the course of offerings establishment, much more emphasis should be placed on writing and editing teaching materials, conveying teaching contents by means of words and pictures.

Fourthly, we need to form the leading faculty of the young and middle-aged to produce first-class teachers and masters in domestic and international dance profession. The faculty is the root of a school, and also the most important content of discipline development. Every leading teacher has his or her own characteristics or special skills, but the excellent results of their academic researches can be shared by all.

Teaching materials are created through continuous studying and innovating professional knowledge, and summarizing teaching theory

and experiences. The Academy is making greater investment in producing new or updated teaching materials, and meanwhile, introducing timely excellent teaching materials from abroad.

BDA has worked out the Tenth Five-Year Program for Teaching Material (the "Tenth · Five" Program) as one of the important projects of deepening teaching reform and development. Under the circumstances of rapid development of higher education in the 21st century, the coming celebration of the 50th anniversary of BDA, especially the necessity of adjustment and establishment in offerings and specialities, our establishment of teaching materials will be much more challenging than before.

On one hand, we had set up three new departments by 2001, 33 percent of overall professional departments, among which there were 9 new specialities. So new teaching materials are demanded to adapt to the development. On the other hand, some of the core curricula of the key offerings and the key departments are suffering either lack of teaching materials or having teaching materials out of date. Moreover, a series of liberal arts course out of the field of dance need to be adjusted to the characteristics of our students.

With regard to the improvement of our teaching quality and establishment of the leading role in dance education in China, as well as the top dance college in the world, we set up a goal and focus for completing the "Tenth · Five" Program:

1. We shall strengthen the system of teaching materials for core curricula in every teaching department, and eliminate the phenomenon of

teaching without teaching materials.

2. We shall support financially the writing of some advanced teaching materials of dance in China, which are of high level and of great influences.

3. We shall support the writing of teaching materials for the core curricula of some new subjects (specialities) and cross-curricula (specialities).

4. We shall revise and update some teaching materials of liberal arts courses to meet the requirements of the times and development.

The improvement and quality of teaching materials is the cornerstone of standardization and schematization of teaching, including the revising and updating teaching materials of traditional curricula, as well as writing the new ones. During the "Tenth · Five" period, the project of teaching materials of BDA will be carried out systematically and cooperatively in terms of three specialities.

Ⅰ. Performance: it includes Ballet, Chinese Classical Dance (Han & Tang Dynasty Dance inclusively), Chinese Folk Dance (Oriental Dance inclusively), Musicals, International Ballroom Dance etc. The teaching materials will be written, revised and updated systematically as a project. By 2004, they will have formed their own system, and been published officially.

Ⅱ. Choreography: the Choreography subjects of BDA include 2 main specialities of Chinese Dance and Modern Dance. The establishment of Choreography teaching materials is much more important, because teaching Choreography and Modern Dance are

just starting in China. At present, the Choreography teaching materials are being prepared with their system examined during the period of Tenth Five Program, and published by 2005.

Ⅲ. Dance Science: In *The Chinese Arts Department • Dance Volume*, work has been done with emphasis on the establishment of this discipline. In fact, since the period of Eighth Five Program, BDA has already done a great deal of fundamental researches on dance theory, dance history as well as cross-disciplines in dance. A series of teaching materials have been published. I believe that during the period of Tenth Five Program, the above-mentioned teaching materials shall have been integrated into a complete system.

Beijing Dance Academy will soon reach its 50th anniversary, and the harvest of our teaching materials will be a significant present. It is not only a summary of our history, but also a new starting point for our future.

Wang Guo Bin

The President of Beijing Dance Academy

The Secretary of CPC Committee of BDA

The Chief of Leading Team of "Tenth • Five" Teaching

Material Establishment of BDA

目　录

第二部分 中外芭蕾舞作品

第三部分　中西现代舞作品

Content

Part Two Appreciation of The Chinese
and Western Ballet Works

Part Three Appreciation of The Chinese and Western Modern Dance Works

Part Four　Appreciation of The Western Popular Dance Works

前　言

　　舞蹈是人类最早创造的无声的符号语言系统,从史前的艺术功用来看,舞蹈(伴随着喊叫)承担着符号学家所说的两种符号——理智符号与情感符号的全部任务——舞蹈在人之初的各种生活中,行使着传达、叙事、表意以及自我表现的种种功能,以求与自然界沟通,与神灵沟通,与他人沟通。人以自我为中心,表达他在自然界发现的意义,表现他的创造力与想象力,表现他作为一个"人",对自然界的超越,并通过表现与沟通达到自我展示,或者获取某种物质与精神的利益。例如,人们在劳动中用舞蹈作为语言符号传播技能;在祭祀中用舞蹈作为语言符号祈求神灵庇佑;在性爱中用舞蹈作为语言传达信息,博得对象的欢心;在游戏中以舞蹈作为语言符号表达生命的欢欣……只有从人类为了达到自我存活的目的,而建立起符号语言系统与信息交流系统的角度去探寻舞蹈的起源,才能解开舞蹈起源的"司芬克斯之谜",才能真正理解舞蹈艺术的生命本质,才能明白舞蹈在人类的原始社会中无所不在的根本原因,才能解释关于舞蹈起源方面的"模仿说"、"劳动说"、"宗教说"、"游戏说"、"性爱说"以及"剩余精力发泄说"等等为什么会陷入

以偏概全的困境。

　　人类文明建立以来，舞蹈就成为人以鲜明的意志，以特殊的形式训练，塑造人类理想化身体的艺术。同时，舞蹈成为人有意识地以身体动作——无声的符号语言表达对世界、生活与生命理解的文化形态。因此，在舞蹈艺术与舞蹈家的身体中，蕴含着每一个不同时代、不同民族、不同国家、不同地域、不同阶级、不同个体人的政治观、文化观、道德观与世界观。并且身体是心灵的最好图画，它将不同历史时代，不同境遇下的个体生命状态真实无伪地呈现在观者的眼前。

　　人的身体是充满象征意义的符号系统，人体的动作语言作为一种无声的语言，在人类的交流中承担了重要的角色。在人类社会的交往过程中，人们通过身体及其动作，传递出生命个体的种种情态。通过身体，人们判断对方的年龄、身份、性别；理解对方的思想、情感、欲望、状态。通过身体，人们解读社会的政治、文化、习俗、道德以及时代的风尚。通过理解身体，人们了解他人的愿望与要求，建立起彼此合作、友善、和谐的人际关系。

　　然而，现代文明夸大精神的作用，鄙视人的肉体生命；导致人类漠视身体，从而带来人与人之间的陌生与疏远。因为，人们将肉体视为享乐的工具，因而他们只醉心于某些舞蹈艺术表面的、肉体的华美，从而忽视了舞蹈作为人类历史、生命的真正晴雨表的"体现"功能，从而看不见舞蹈艺术中闪现出的光芒万丈的人文精神的光辉……

　　现代人，很多人看不懂舞蹈了。有时候，是因为舞蹈家们未能在上述意义上创造出优秀的舞蹈作品，有时也在于现代人已经不了解自己的身体。同时，人们在他人用身体的姿势、体温、形态、状态发出的种种信息面前显得麻木，由于人与人之间交流的隔膜，将自己的皮肤作为与他人分离的界限，使自己的感觉器官与系统陷入瘫痪，从而使他们陷入

某种生存的困境。因为,人类是一个群居的动物社会,人在这个世界的一切成就,不可避免地建立在与他人交往,并围绕着为他人服务的业绩中,因此,理解人,理解生命成为人在这个世界达到与宇宙和谐的重要基础。如果我们了解,人的动作产生的根源是来自内心的冲动,我们就会注意通过动作去解读不同的生命。如果我们了解身体动作是人的内在生命最直接、最真实的"体现",我们的社会关怀生命就能够找准出发点与立足点。如果我们认识到舞蹈的教育最根本的目的,是以一种审美的形态——对身体进行教育——以期达到使人的灵与肉和谐的教育,大约谁也不会再忽视舞蹈。

在未来重压下设计的未来教育,对走在未来的人的基本素质的要求是"学会生存"、"学会关心"。所谓"学会生存"是指人具有在未来战胜自然与社会压力顽强地活下去的能力;所谓"学会关心"是指在未来"全球化"的世界中具有与自然、社会和谐,与他人合作的能力以及建立起对于家庭、社会的责任心。显然以"学会生存"与"学会关心"为指导的 21 世纪全民教育,要求受教育者在教育中能够获得如下素质:1. 认识世界的高度智能;2. 适应世界的强健体能;3. 创造世界的创造潜能;4. 与世界和谐相处的"情商"慧能。那么,舞蹈教育应该是,也可以是这种教育的基础。舞蹈教育将怎样实现这样的教育目标呢? 无外乎是:以感觉的方式认识世界,提升人的智能;以律动性的形态锻炼身体,增强人的体能;以审美的方式解放心灵,开掘人的创造潜能;以身心一体化的身体训练,塑造完美的人格。

为此,本书以系统与较大的规模,向读者介绍中外著名的舞蹈作品——包括中外民族民间舞蹈、中外芭蕾舞蹈、中外现代舞蹈以及中外时下流行舞蹈。在引导读者欣赏舞蹈艺术作品之时,使读者了解舞蹈家的身体言说的方式;了解舞蹈用身体语言发展起来的历史;了解在

舞蹈艺术作品以及舞蹈家的身体中所揭示的不同时代、不同国家、不同民族、不同文化、不同习俗，以及不同审美理想所造就的身体和生命形态。进而，关注并熟悉自己的身体，理解并关怀他人的身体，为和谐健康的心灵培养一个和谐健康的肉身载体。同时，在舞蹈艺术家所创造的艺术幻象中获得精神陶冶与启发，唤醒自我的创造性与想象力。

一

　　这是一本舞蹈艺术鉴赏类读本，许多基础的理论问题无需在这里解决。但是，欣赏艺术离不开审美主体对客体进行审美价值判断，而对不同种类的舞蹈艺术进行审美判断时显然不能采用同一种标准。因此，这本教科书试图在给予读者与观众提供不同类型的舞蹈及其作品欣赏的参考文献之前，不得不推迟进入我们的正式话题，而首先展开讨论，回答关于舞蹈类型学的一些问题，并且，本文不准备对舞蹈的种种分类理论作重复介绍，而主要针对舞蹈分类中出现的问题。尤其是，针对当前中国舞蹈领域在舞蹈分类方面认识的种种分歧与混乱展开讨论——以免由于思想的混乱，导致我们在艺术发展的方向与思路方面难以清晰，亦使我们在对不同舞蹈艺术类型进行欣赏时难得要领。

　　显然，当代中国舞蹈类型学的理论建构尚未成熟。目前所使用的舞蹈分类概念基本上是在创作实践中自然形成的——即对各种舞蹈的自然存在给予识别，并在概念上进行区分。例如，1980年、1986年全国第一、二届舞蹈比赛将中国舞蹈划分为四大类：(1)中国民族民间舞；(2)中国古典舞；(3)芭蕾舞；(4)中国现代舞及其他。再如，1998年中

国首届"荷花奖"评奖,将中国舞蹈分为五大类:(1)中国民族民间舞;(2)中国古典舞;(3)芭蕾舞;(4)新舞蹈;(5)现代舞。时至2001年第五届全国舞蹈比赛,则将中国舞蹈分为两大类:(1)芭蕾舞;(2)"中国舞"(包括"中国民族民间舞"、"中国古典舞"、"新舞蹈"、"中国现代舞")。而2002年的中国舞蹈第三届"荷花奖"评奖用"当代舞"替换"新舞蹈"的称谓,引发了舞蹈界关于舞蹈分类的一场大讨论。

以上分类基本上反映出中国当代舞蹈界对舞蹈创作主要态势的认识,我们不能排除其中种种约定俗成的因素,但问题在于如何理解或阐释上述舞蹈的"类属"? 怎样设定这些"类属"的标准? 以及如何界定这些舞蹈的"类属"概念?

舞蹈"类属"的分析关键在于自身的实在性以及分类依据,并不取决于人的主观愿望。当下,许多编导家由于对舞蹈种类认识上的含混与模糊,将自己的作品不适当地置于其本不属于的舞蹈"类属"之中,于是,"非鸭非鸡"、"非驴非马"的现象层出不穷。比如现代舞,有时中国的舞蹈界就将其视为一道拼盘菜,将凡是无法归类的舞蹈作品放入这个拼盘;有的时候赛事中没有"现代舞"作拼盘时,"古典舞"就成了大杂烩,只要归不了"民间舞"和"芭蕾舞"的,"古典舞"就被做成了中国舞蹈宴席上的"乱炖"。在当代舞蹈的创作实践中,一些舞蹈家有感于传统舞蹈的封闭和僵化状态,欲以西方现代艺术的思维冲出一条新路,然而,其将中国舞蹈的传统特征消解得几乎荡然无存,却自诩代表中国传统舞蹈新的方向。造成这种混乱另一方面的因素,则来自理论界对当代创作舞蹈"类属"属性的含混解释。有的舞蹈比赛以各舞种的文化产生背景(但实际其标尺并不统一)为分类依据,却在解释时十分含混。如"中国古典舞"被认为属于汉民族的专利,"新舞蹈"被认为属于中国人民解放军的专利,"中国现代舞"被认为属于西方现代舞麾下的一支,

"芭蕾舞"无疑是西方的舞；陷入这些理论误区，就在于对舞蹈"类属"缺少整体的学理性分析。2001 年全国第五届舞蹈比赛，在分类问题上采取了简化的方法，以一分为二的思维模式分离芭蕾和中国舞。当代中国舞蹈被分为"芭蕾舞"与"中国舞"两大"类属"显然由于舞蹈创作现实情景所迫，但亦让人误以为芭蕾舞纯属于与"中国舞"对应的外国舞。另外，在"中国舞"这个二级概念上，则包容了特别容易产生歧义的三级概念："中国民族民间舞"、"中国古典舞"、"新舞蹈"与"中国现代舞"。"中国舞"的类属如此之大，以至在价值判断的标准上依然难以把握。

当代对舞蹈分类的研究源于舞蹈赛事。将舞蹈作品分门别类地进行比赛是一种没有办法的办法。事物间比较最重要的原则是：必须合乎逻辑地"同类相比"。我们无法将不同类型的舞蹈放在一起比较，分出上下高低。因为不同类的事物之间缺乏可比性。然而，大多舞蹈编导家进行艺术创作，本原并非是为了参赛，亦不是为了发展舞蹈的某种风格，而是为了表现他们作为艺术家对世界的某种"发现"。为了能够传达种种"有感而发"的思想与情感，他们选择了恰当的风格与形式。或者说，是编导家创造或发展了某种舞蹈的风格与形式，而不是在某种分类的概念指导下创作出符合类属规范的舞蹈作品。另外，舞蹈家力求创新并展示自我的创作个性，难免离经叛道，亦难以套用旧的分类标准。当比赛的组织者编制几个概念的框框，要求编舞家们分门别类地就范，结果自然十分尴尬。况且比赛时还要以这样的框框或容器作为某种价值标尺衡量那些具有独创性的作品，必定会有许多出格的现象，在这样的容器中必然会伸出许多胳膊和腿来。同时，我们一样看到评委们的尴尬，拿着同一标尺面对不同类型的作品，很难做到评判的准确与公正。因此，问题的严峻性在于，概念的含混不仅影响舞蹈作品的归

属问题,更带来价值导向方面的失误。

　　自然,舞蹈门类种属首先在创造实践中发生和发展,其原发性必然给概念的界定带来困难,尤其一些边缘性的舞种,不可避免地存在概念上的含混,但这并不等于说所有的舞蹈都没有界限。"类属"是对有关事物门类种属的关系问题进行逻辑阐述,是一种类型系列的集合概念。确定舞蹈"类属"的目的,是将相同属性的舞蹈归入同一类别,以利于舞蹈创作、表演与欣赏方面的分析并进行价值判断。舞蹈"类属"的属性应该包括组成舞蹈"类属"的种种要素,其中语言要素、内部的结构要素、动态的风格要素以及审美的功能等要素都十分重要。"有比较才能有鉴别",因此,类属分析的基础应该是异同比较。此外,分类的基本原则就是"合乎逻辑",避免发生分类不统一,各子项的外延不相斥的"子项相容"错误;或者发生分类不相称,子项的外延之和不等于"类属"母项的外延的"子项过多"的错误。

　　毋庸置疑,舞蹈门类的分化是艺术发展的结果,是舞蹈艺术随着人类文明的发展而走向进步的标志。只有舞蹈艺术到达相当的发展阶段,只有舞蹈艺术职业化、专门化达到一定高度时,舞蹈的门类才能够具备一个类属系统。当舞蹈门类趋向成熟趋向规范的同时,亦发生着舞蹈门类之间界限的消解与模糊,这不是一件坏事,这是发展的必然,它促使舞蹈艺术的发展走向多样化、多元化,具有丰富性、复杂性,在一定的时候它们又在某种意义上实现新的融合。舞蹈艺术的分类体系应该是一个随着历史的发展而发展的开放体系,因而,其概念的内涵与外延亦不是固定的、僵化的、一成不变的。我们在讨论舞蹈艺术自然分类问题之时,首先必须确立这么一种历史观。

　　其次,我们应明确地意识到舞蹈的分类概念是舞蹈创作实践本身发展的结果,也是某一民族文化自身认同的自然现象,这对于我们检验

艺术分类体系的科学性与理解艺术分类体系的诸概念都具有十分重要的意义。

以历史发展的观点,以民族艺术体系结构的形成特点反观中国舞蹈的分类体系,就会发现它是在不断发展变化的过程中建构的。因此,关注舞蹈不同的种类在发生意义上的结构及其功能,或许为我们理清当代舞蹈种类的基本属性及其概念的外延,获取一个科学的、能够被实证的参照。

当代创作与舞蹈类型图示:

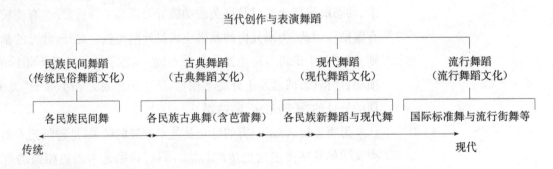

上述舞蹈种类在舞蹈艺术的发生方面亦有着历史发展与时间延展的概念。

<center>二</center>

民族民间舞蹈的历史与人类的历史一样悠久。人类远古的民族民间舞蹈和人类所有早期的艺术一样,从一种综合性的形态发展到独立的艺术门类经历了漫长的过程。民族民间舞蹈作为各民族舞蹈文化的最初分化形态构成舞蹈的基本面貌,在当时一统天下,后经世世代代的传衍演变,成为我们今日认知的舞蹈类型之一。在艺术发生学的研究

中,不少学者认为,在艺术的最低发展阶段上,巫术艺术是人类最早的文化模式之一。[①] 这是由于在自然条件恶劣、生产力低下的情况下,人们的生命受着未知危险的威胁。因此,在人类最低的文明阶段,人就已经发现了一种新的力量,靠着这种力量他能够抵制和破除对死亡的畏惧。"他用以与死亡相对抗的东西就是他对生命的坚固性、生命的不可征服、不可毁灭的统一性的坚定的信念——这个共同体必须靠人的不断努力,靠严格履行巫术仪式和宗教仪式来维护和加强。"[②]因此,舞蹈艺术与其他艺术一样,在其发生学意义上的最重要的功能无不是为了实现保护与发展生命的功利性的目的。正如闻一多先生所言,原始舞蹈的本质无外乎是"(一)以综合性的形态动员生命;(二)以律动性的本质表现生命;(三)以实用性的意义强调生命;(四)以社会性的功能保障生命"。这一功能,决定了民族民间舞蹈的内部结构与外部形态,亦决定着民族民间舞蹈的价值判断的尺度与方向。它以理智符号与情感符号的双重功能,担负着保证生命"生"着与"活"着的重任,可以说,它即人类的"生"、"活"本身。随着人类文明的不断发展,民族民间舞蹈中的实用功能逐渐消退,审美与娱乐色彩日渐浓重,舞蹈日益走向世俗化、娱人化和艺术化。当人类文明的发展使得人的精神活动与物质活动逐渐分离,最终使舞蹈成为一种纯精神性的活动,舞蹈亦主要肩负着"情感符号"的职能。在舞蹈中,人以自我为中心,对外部世界进行着自己作为人的有价值的投射,表达他对自然界的发现与超越的意义。舞蹈在不同的场合的功能性的变化决定舞蹈结构的变化,而功能与结构的变化又决定对其价值判断尺度的变化。在自娱性的舞蹈中,舞蹈者自

① 参见朱狄:《艺术的起源》,中国社会科学出版社,1982年。
② 见恩斯特·卡西尔:《人论》,甘阳译,上海译文出版社,1985年。

身的情感宣泄便成为终极目的,在舞蹈完结之时,亦是目的终极之际,当舞蹈者的情感、情绪酣畅之时,亦是舞蹈的价值实现之处。当舞蹈发生在种族的群体之中,一旦人与人的情感沟通与心力的凝聚达成,舞蹈的价值功能及其美感功能亦达到了高度。当舞蹈中实用功能不断消减,主要让位于审美功能之时,舞蹈的表现功能进一步提升。尤其当舞蹈成为舞台艺术,舞蹈作为艺术的要求便进一步被提出,不仅需要表达情感,还需建构艺术幻象。不仅塑造艺术形象,而且要传达人类的思想——在感觉与理性的统一作用下,建构起富有想象力的生命动感的"意象"。后者——作为艺术的舞蹈的要求与尺度应是我们今日作为"艺术"的舞蹈比赛予以重视的方面,而非因其出身为"民族民间舞",在创作上就可仅以"风格展览式"的所谓"形式美"瞒天过海。

语言形态的差异代表了民族间思维方式与对世界认知方式的差异,它不仅是民族民间舞蹈之间"类属"属性特征的最重要的因素,亦应是我们确认所有不同舞蹈的"类属"属性的最重要的环节。在艺术发展中,身体语言与文字语言一样,一方面具有相对的稳定性,以完成人类文化交流的目的,另一方面在新的创造中变化,使语言得到不断的发展。但语言的变化是一个渐进的过程,并且语言的变革中对原有因素在量上的保持,坚持着民族舞蹈语言的质的规定性。同质的量的积累形成质的鲜明,而异质的量变积累的过度将导致质变。因此,"中国民族民间舞"作为一个民族、地域、文化传承的特定概念,具有特定的质的规定性,继承与变异是发展传统的两大方面,变异是艺术发展的永恒定律,但不变的是血缘的延续。量变积累使特定的质发生变化,母体便随之消解。因此,如何把握"变"的尺度,在"不变"中求"变",在"变"中求"不变"是当代民族民间舞发展的关键,"民族民间舞"作为民族与民俗文化的传统,在这方面的一"统"之"传",在任何被归于"民族民间舞"的

　　"类属"中的舞蹈千变万化都不能脱离的其"宗",无论怎样"现代"都不得丧失的"本性"。当代某些民族民间舞蹈灵魂的失落,正是不自觉地在此意义上的"串味"、"走样"。

　　无论如何,各民族民间舞的不同表现形态都具有自身的血脉:其中千百年积淀在其身体动态语言中的民族情感、民族的伦理观念、民族的风俗习惯、民族的审美心理以及民族的精神韵味,这是一种独特的语言形态,这是使一个民族最终凝聚成为一个民族的终极因素,这是一种使一个民族被区别、被辨认的显著标识。这种身体形态不是古典哲学二元论的,与精神灵魂分离的躯壳,而是现代哲学所认识的精神与肉体不可分离的存在。我们的身体就是我们生命全部的存在,我们的身体就是民族文化历史本身,我们舞蹈家应该具有此种强烈的意识,去认真、深入地观察、分析研究我们民族的身体,在我们的身体动态中,找到我们民族身体文化的原点,为我们民族的艺术继承与发展找到永不枯竭的源泉。我们的欣赏者亦通过这些身体文化的原点去了解本民族的文化历史及其精神。

　　所谓"原点",即为"出发点"。民族民间舞蹈中特定的身体语言形态不仅仅是某种风格形式,作为生命的"出发点",它的全部功能首先在于保障生命"活着"或"更好地活着"。生命是有目的的! 生命为了抗拒死亡,一方面与大自然,与社会,与文化习俗进行惨烈而壮观的抗争,一方面与其努力和谐一致。这些抗争与和谐在身体方面镌刻的塑形,便成为我们民族身体的基本形态。如果我们忽略了这种身体形态中生命的目的性,我们亦将失去了民族舞蹈艺术生命的"原点"。我们只能看到民族身体的表层,而无法触及其核心属性。

　　因此,当代民族民间舞对于我们的意义,就在于它是守护民族文化之"根"的艺术。

三

如果说,民族民间舞是守护民族文化之"根"的艺术,那么,古典舞就是使一个民族文化不断走向文明的艺术。古典舞作为一种文化形态,产生于人类社会阶级分化、文明到达新的高度和阶段、对来自民间的舞蹈艺术实现了"雅化"之后,作为一种"执政"或者统治阶层推崇的"古典"舞蹈文化形态,而和"在野"的"民俗"舞蹈文化"平分秋色"。并且因为只有舞蹈艺术的发展,职业舞人的出现,舞蹈艺术的技术技能达到一定的水准,使舞蹈的规范化、程式化以及艺术化实现,古典舞蹈的建立与形成才成为可能。

"古典"在一般辞书上被认为与如下概念有关:如古代流传;典故;在一定时期被认为正宗;具有典范性、代表性的。从词源学的角度,它来自拉丁文 CLASSICUS。"古典主义"一词的出现,则是在罗马时代,语法学家奥勃斯·吉里斯将不同的水平作家以古罗马赛维厄斯·图里乌斯时代按照财产划分市民等级为参照系进行比较,将与古典主义同义的"克莱西希"定为水平最高级。于是"克莱西希"在后世被转用为"在艺术上的杰作经受无数世纪批判,其价值得到确认并被推崇为典范的作品"。如果以老黑格尔的美学观点来看,古典主义达到了艺术的理想状态。今天我们谈及"古典"使用艺术类型的概念,在一定意义上亦包括与"浪漫主义"相对应的那种艺术流派的特征,即指称历史上出现的"古典主义"的艺术风格,这一风格以理性、秩序、规范、均衡、严谨、静谧等特点来表现民族精神,并以其作为主要美学倾向。"古典舞"作为一种价值概念,竹内敏雄先生在《美学辞典》上所定义的境界是:"在一定文化圈内或在世界规模内从古至今的历史中继续保持着永恒的生

命",作为表示艺术上规范的东西,"值得后世经常回顾的,特别是还可以成为从历史意义上维持艺术传统的力量"。而著名德国学者、思想理论家尤尔根·哈贝马斯在《论现代性》中则指出:无论什么时代,只要能侥幸留存下来,均会一直被认作是古典性。而现代作品被称为古典,"正由于它曾真正地是现代的"。因此,可以说,古典属于一个外延不断扩展的概念,也是一个具有特定历史内涵的概念。

在中国古代,除了宫廷舞人,文人雅士以及市井职业舞人,都在建立"雅士文化"或在建立"市井文化"之中,为中国古典舞的建构与形成作出了不朽的贡献。此外,中国的戏曲艺术,作为中国古代表演艺术成熟的形式,亦将中国舞蹈真正在价值的层面提升到"古典"的高度。中国古典舞作为独立的表演艺术的形态虽然经历过一度断裂,但却在戏曲舞蹈中寻求到一种新的生存方式。从某种意义而言,它导致中国"古典舞"在急骤的嬗变中发生了某种质的跃进,中国古典舞被置于戏剧的结构中进行了一次新的整合。这种整合的直接成果,就是舞蹈走向了规范化、程式化和艺术化。因此,中国古典舞在古代应该和"宫廷舞蹈"、"市井(都市)舞蹈"以及"戏曲舞蹈"有着千丝万缕的联系。

当代"中国古典舞"的概念带有一种由中国舞蹈特定历史发展而带来的复杂形态。由此,我们把中国古典舞蹈文化在一度断裂后,由中国当代舞蹈家重建的古典舞——(严格地说,应称为"新古典舞")作为中国古典舞欣然地接受了。我们把其作为当代人对"古典"的理解与释义;作为当代舞蹈家对民族传统与精神的多元阐释,以至把其当作中国古典舞在当代的发展自然而然地接受着。综上所述,笔者曾在拙文《古典的困惑与曙光》中以为,"古典舞"起码与下述因素有关:或在内容上选用了古典题材、典故、古代的、历史的传说等等;或在语言系统注重传统韵味的继承与挖掘;或在风格方面追求视觉形象的均衡、和谐、严谨、

静谧与流畅；或在美学指向上以扬举民族精神与理性精神为主要方向；还有，最起码的，它应在身体语言的动态风格方面具备某种规范化、程式化以及艺术化的特质。当然"古典"意义的最高境界是在其价值观念方面追求"经典"意义——在历史地位上的独创性，在现代意义上的魅力经久性。因此，当代中国"古典舞"在当代的变革，以及中国舞蹈家寻求中国古典舞在当代重建，无论与西方古典芭蕾结合也好，借鉴西方现代舞的方法也好，或是对中国古典舞重新阐释也好，都应注意在"变"中求"不变"的是上述品质，尤其是其中所包蕴的鲜明的古典传统的文化品质。

　　在此，我们仍要进一步强调的是：无论在任何情况下，我们对舞蹈是否能够归属"古典舞"的"类属"范畴的判断标准，最重要的仍是分析其语言形态中的文化特质与审美特征。例如，中国古典舞的身体语言中应该浸透着中国人的人生哲学与世界观、充满着中国人道德伦理观与价值取向，更贯穿着中国人的美学精神与人生理想。在几千年的身体文化传承中，中国古典舞建构了自身完整的艺术语言体系与审美判断。如中国古典舞以"情"为真的艺术原则，决定中国古典舞的艺术创造与表现，具有以人为本，立足以情，情动于中而形于外的"抒情写意"的传统。中国古典舞以"和"为善的价值取向，使得中国古典舞对于声、色之美的追求从生理之"和"进入心理、精神之"和"，继而达成整个自然与社会之"和"，并把这种宇宙之"和"、天人之"和"视为美的最高境界。而以"辩证"为美的哲学基点，则使中国古典舞背靠着中国古典哲学坚实的基石。在阴阳的对比与变化中，在阴阳的辩证统一中，构成了中国古典舞的身体语言运动之"道"。所谓"形、神、劲、律"；"圆、曲、拧、倾"；"刚柔相济"；"离合始反"；"动静相变"；"虚实相生"；"内三合、外三合"以及"一生万物，万物归一"的动作语言的理论总结，则是我们识别"中

国古典舞"的"核心属性"。因此,我们之所以能够认同当代舞蹈家们对中国古典舞的阐释,正是他们在重建中国古典舞的身体语言过程中始终把握着中国古典舞传统中的"核心属性"。失去这一"核心属性",中国古典舞大概便"古典"不再。

毫无疑问,西方的古典舞是芭蕾舞。而且"芭蕾"一词在英文中本身与中文"古典舞蹈"同义,因此,它归属在"古典舞"的范围应该没有歧义。关于它的发展与发生的历史无论是史学专著,还是本教材系列中的专题分卷,都已作了较系统的介绍,于此不再赘述。本文在此欲强调的一点是:这一产生于欧洲宫廷的传统舞蹈,被中国人引入而已成为中国当代舞蹈自然分类体系的一个组成部分。作为"古典"艺术的类属,它与中国古典舞在美学特征、艺术的结构与功能等方面具有许多同构。但问题是由于其来自欧洲民族的"古典",因此它在其他民族当代舞蹈的文化归属就出现了一些复杂情况。又由于"芭蕾"作为"古典"舞蹈,本身是以规范化、程式化为基本特征,因此,非欧洲民族的舞蹈家学习与引进都以古典芭蕾的程式与规范作为范式与摹本,所以,足尖鞋由这些舞者立起来,加之表演的是西方人的舞蹈作品,芭蕾就依然是西方舞,而且,芭蕾舞的"古典"性要求,对其程式化的风格动作继承得越规范,越纯粹,芭蕾舞就最正宗,就最"芭蕾"。因此,非欧洲民族跳的芭蕾舞被人们公认为是西方舞蹈文化的"舶来品",这是自然不过的事情。但是,当非欧洲民族的舞蹈家以芭蕾的语言形式表现本民族的生活,芭蕾被认为向"民族化"迈进,就出现了各民族芭蕾舞的概念。例如,中国舞蹈家将那些表现本民族的现实生活与历史的芭蕾舞称为"中国现代芭蕾",如《红色娘子军》、《白毛女》等,毫无疑问,铁板钉钉地属于中国舞了。再如,我国当代舞蹈比赛的赛事中,除了以对演员的表演进行评价为目的,要求参赛演员表演古典芭蕾舞的"变奏"外,对剧目评奖则要

求参赛作品必须是近年来中国舞蹈家创作的作品，如此一来，参赛的芭蕾舞也无疑成为"中国舞蹈"的一部分。

值得我们思考的是，中国古典舞与西方古典舞之间最大的差异，原本主要来自语言形态的差异，还有在这种语言形态的差异之中蕴含的民族历史、民族文化、民族审美心理与民族思维方式的差异。但如果一种身体语言在某一民族长期流传，为该民族人民所接受，并在长期的文化融合与发展中演变，带有该民族文化的浓郁的特色，久而久之就可能成为该民族文化的一个组成部分。例如在语言学方面，17世纪初叶，英国移民们把英语带入今日的美国境内，英语在一种新的环境中被使用，随着时间的变化，使用英语的美国人和英国人在环境与传统方面存在明显差异，并且美国人喜欢边前进边创造自己的语言，因此，形成独特的美国英语。今日，美国人把美式英语作为自己文化的骄傲谁又提出过质疑？芭蕾史上从意大利芭蕾，变成法国芭蕾，又变成俄罗斯芭蕾，又变成英国芭蕾、荷兰芭蕾、美国芭蕾已成为历史的自然，那么，在舞蹈历史上形成"中国芭蕾"亦也将是顺理成章的。因此，以历史发展的观点，以民族艺术体系结构的形成特点为参照，舞蹈的分类体系的建构是一个动态的过程，不断发展的过程，不断变化的过程。昔日的外来文化，并非永远属于他者文化，这是因为，世界、事物的发展永远是变数而非常数的永恒规律。

四

近百年来，"现代"、"现代性"、"现代化"、"现代派"、"现代主义"、"后现代主义"等术语，同文化中的许多领域一样，出现在舞蹈领域的语境中。显然，"现代"、"现代性"、"现代化"以很强的历史时间感，强调人

类文化的当代时间坐标。而"现代派"、"现代主义"、"后现代主义"则把我们引向某种文化派别与文化思潮。因此,当这些术语冠于"舞蹈"之前,便成了我们对舞蹈种类区分和界定的广义与狭义尺度。但是,无论是广义还是狭义上的"现代舞",它们的共同之处,都是因为它们曾经或正在与传统脱离,或是突破了传统的规范与标准,而这种脱离则是来自时代不可抗拒的变革,以及人类思想之变带来的审美要求之变。并且"现代"不是一个永恒不变的、超验的美的理想的信念,而是一个不断变化与发展,使我们不断感觉陌生的美学追求。而最终,当陌生变为熟悉,不解变为理解,文化的界限即被拓宽,人类思想新的可能性产生,艺术的概念被重新界定,艺术的历史重新改写。

　　"变"为艺术常新的法宝。有学者曰:"变有三个维度。"一为十年时尚之变;二为百年缓慢渐变;三为不基于时间维度的"激变";它从根本上动摇乃至颠覆了人们坚实的信念和规范,"怀疑或告别过去,以无可遏制的创新冲动奔向未来"。① 用这三变之维,言说中西"现代舞",那么,每当一种新的舞蹈让我们震惊,在传统舞蹈中我们无法将其置放之时,我们就看到了舞蹈艺术的"激变";而当这种舞蹈处于走向成熟的过程,则处于"时尚之变"与"百年渐变"之中了。美国学者马泰·卡林内斯库在考证"现代性的面孔"时发现,在 20 世纪 20 年代前期,"现代"的概念和"新"的概念曾被等同起来——正如艾兹拉·庞德著名的训喻:"使之新!"然而,我们发现:"现代"终究只是个相对的概念。受制于"现时"与"当下"无可奈何地变为"过去","现代"无法抗拒地成为"传统","新"亦无可救药地变成"旧"。于是,一种巨大的文化运动意义的、类似"现代舞"的东西亦不断地变为某种特定风格的"现代舞"(或用其他什

① 周宪、许钧主编:《现代性研究译丛》总序。

么舞蹈称谓）。于是，又有新的"现代"出现在我们的面前。因此，我们将"激变"中的舞蹈给予"现代舞"或类似的称谓。但随着时间的推移，我们将处于"时尚之变"与"百年渐变"中的同一舞蹈现象，又视作了新的"传统"。

　　另外，需要强调的是："现代"具有特定的时代与民族文化发展当时当下的意义。不同时代、不同民族，"现代"并没有一个固定的标准，它只相对于本民族文化传统发展变异而存在。因此，本书介绍的中西现代舞作品，包括20世纪以来，在西方被称为"现代舞"与"后现代舞"的作品；在中国被称为"新舞蹈"与"现代舞"的作品，这是由于其艺术崛起之时的"激变"，它们曾被本民族的传统舞蹈视为"另类"，后在成长过程中不断地完善与渐变，而成为新的舞蹈风格种类的系统，或者成为本民族传统舞蹈的一个组成部分。各民族舞蹈文化传统的长河就是这样被汇集而成，并且永不止息地向着前方的"现代"运动……

　　关于西方现代舞的界定，国人的认识一般比较清晰，而对中国现代舞的认识，国人却歧义丛生。本书认为，中国现代舞亦是20世纪以来，中国舞蹈家创造的新的舞蹈类型，它的发生与发展在不同历史阶段主要以"新舞蹈"与"现代舞"两种不同面目出现。"新舞蹈"作为中国现代舞蹈发展史上出现的特定"类属"本应该没有疑义，但遗憾的是人们在认识其概念方面却出现歧义，使其纠缠于"新"与"旧"的词性方面，可能造成对其他舞种的贬低而避免或拒绝使用这一"类属"概念。如果我们对中国现、当代舞蹈的发展进行客观的梳理，我们就能够发现，"新舞蹈"属于中国现、当代文化中的"新文化"与"革命文艺"的传统。这一舞蹈"类属"的建立，或者说这一舞蹈传统的建立来自以中国现代舞蹈之父吴晓邦先生为代表的老一代舞蹈家的艺术实践。吴晓邦先生使用这一概念主要来自两方面的影响，一是中国"五四"新文化运动的影响；另

一是广为人知而又鲜为人知的德国与日本现代舞的影响。广为人知的是，吴晓邦通过日本现代舞接受了德国"表现主义"舞蹈的影响；鲜为人知的亦是直接接受了德国与日本的"新舞蹈"的影响。因为除了"表现主义舞蹈"的称谓之外，当时德国的现代舞蹈家（例如库特·尤斯）和日本的现代舞蹈家都曾称自己的现代舞为"新舞蹈"。应该说，吴晓邦先生在中国"新文化"与欧洲、日本"新舞蹈"文化的影响下，以"新舞蹈"的名义，开创了中国现代舞蹈新文化的先河。

众所周知，吴晓邦先生及其老一代舞蹈家的艺术实践置身于中国历史的特定时期，社会的黑暗与国家将亡的现实，使他们无法选择"为艺术而艺术"的道路。因为，"美和时代的特殊需要有关"。在战争年代，当政治斗争直接决定国家、民族的命运和历史进程之时，时代要求文艺服从于政治，"在革命前作为革命的思想准备，在革命中作为革命的有力武器"，这成为这个时代进步文艺的主要标志。在白色恐怖下，艺术家们没有对自己作品潜心创造、磨砺、研究的条件，时代要求艺术家们必须是呐喊与战斗，艺术只有这样才能显出它的强大作用和生命力，因此，一切有爱国心、有责任感的艺术家必须首先是战士。另一方面，西方现代文明猛烈地冲击着中国古老的土地，马克思主义的传播，深刻影响着中国一代知识分子。"五四"运动标志着中国人的觉醒，中国现代舞萌生于中国这块古老大地的骚动，孕育着变革的期待的氛围中，中国社会黑暗的现实，使中国的舞蹈家们深深意识到，时下返回大自然的浪漫主义情调、思想和艺术与中国现实之间有着一道厚厚的壁障，艺术家必须要有"敢于直面惨淡人生"的勇气和毅力，去寻找中国舞蹈的出路。在形形色色的西方现代文化艺术思想中，他们选择了"现实主义"的创作道路，以真实地反映中国社会的现实，真实地反映人民的精神生活，使舞蹈艺术能够作为团结教育人民的手段，成为打击与消灭

敌人的有力武器。在舞蹈艺术的语言建构方面,新舞蹈倡导以人体的
"自然法则"为基础,从生活中提炼舞蹈的动作语汇,同时不拘一格,广
采博收,为塑造人物,表现生活服务。

另外,"新舞蹈"的建构在文艺思想上,受到马列主义,尤其是毛泽
东文艺思想的深刻影响。1940 年 1 月 9 日在陕甘宁边区文化协会第
一次代表大会上作的著名的《新民主主义论》的讲话中,毛泽东在对中
国的历史、政治、经济、军事、文化等特点及现状进行了深刻的剖析,尤
其在分析了"五四"以来中国文化的性质和面貌之后,他提出:我们要建
设一个新中国,我们要建立中华民族的新文化,即民族的、科学的、大众
的新文化。应该说,后来在这一理论母体上派生出来的《在延安文艺座
谈会上的讲话》提出的"两为方向"以及文艺发展"推陈出新"的十六字
方针,都对"新舞蹈"乃至中国整个当代舞蹈的发展产生了决定性的影
响。1949 年,中华人民共和国成立之后,"新舞蹈"将自己的体系建立
在中国艺术的传统、民族传统和革命传统之上。正如有文艺批评家在
分析十七年文学指出的那样:正是这三种文学传统基因以胶着状态注
入中国当代文学的美学机体时,才历史地决定了中国当代文学的性质、
特点及其所处的历史地位和所起的历史作用。当中国文学的三大传统
以胶着状态能动地全方位地作用于中国当代文学的美学性质和创作行
为时,一个最直接的、具有高度综合性质的美学形态,便是以延安为中
心的解放区文学的历史性延伸①。这一分析亦适用于对"新舞蹈"文化
特征的分析。因此,发源于 20 世纪 20 年代、30 年代的红军舞蹈;抗日
战争时期由吴晓邦、戴爱莲等前辈舞蹈家建立的现代舞蹈;40 年代成
长于延安的解放区歌舞,以及 50 年代、60 年代,中华人民共和国成立

① 参见甘阳:《传统·时间性与未来》,载《读书》1986 年第 2 期。

后 17 年的舞蹈(特别是以革命的浪漫主义和革命的现实主义相结合的创作方法指导下的,诸多的反映与表现现实生活的舞蹈作品),都是建构这一中国舞蹈"类属"的组成部分,应该说,当代"新舞蹈"直接是这一文化传统在精神方面的历史继续和延伸。因此,脱离对中国现、当代舞蹈文化的观照,脱离中国舞蹈现、当代文化体系形成与发展的特定历史的基本特点,来讨论"新舞蹈"必然不能准确地把握到"新舞蹈"的基本属性及其基本特征。

中国现代舞是当代舞蹈"类属"中最晚出的概念。关于"现代舞"的"类属"属性的定义,让人们质疑的不仅在于对其艺术风格、价值判断方面,甚至还在于对其国籍的确认。

当西方现代舞的经验被借鉴之时,有人把对现代舞的引进方式与芭蕾舞的引进方式视为如出一辙,认为只不过芭蕾舞属于西方古典艺术的传统,而现代舞属于西方现代艺术的传统。殊不知,现代舞最忌模仿,崇尚"打倒偶像崇拜",它不仅要求舞蹈家应在舞蹈中传达个体生命的经验,并且要求舞蹈家在语言、形式方面亦创造出不同的面貌。因为,在现代舞的观念里,当人们对它创造的符号熟悉之时,舞蹈家就认为其失去了唤起隐藏的现实的威力,它的符号就应该重新得到补充与更新。如果中国现代舞只是一味地、亦步亦趋地追随西方人的脚踵,中国现代舞就将永远不具备"现代舞"的基本品格;如果"中国现代舞"只是西方舞蹈文化的"舶来品",中国的现代舞就永远不成其为"现代舞"。对中国"现代舞"的属性的误解,导致当代"现代舞"的"中国化"与"西方化"成为中国舞蹈争论最热点、最激烈的话题。

本作者曾撰文认为,虽说对"现代舞"的认识众说纷纭,从表象上总括起来,它一般具有的基本特点主要与以下概念相关,一是与"过去时"所对应的"现在时"的时间概念相关;一是与"传统"相对应的"现代"发

展的历史概念相关；一是与"现实主义"相对应的"现代主义"概念相关；还有就是和"古典芭蕾"等相应的传统风格类别的概念相联。①因此，"现代舞"的概念具有广义与狭义之分。但如果狭隘地把中国的现代舞看成是西方舶来的一个现代派舞蹈流派，或仅把它界定为与芭蕾相区别的一个舞种风格，其结果是从本质上忽略了现代舞是一场实现舞蹈艺术从传统向现代转换的艺术革命和艺术运动，从而忽略了对"现代舞"的"现代性"与"时代性"的体认与强调。的确，中国现代舞的现代肇始与当代复兴无不受到西方现代舞的影响，但如果将西方现代舞视为中国"现代舞"的"正宗"，并将构成西方现代舞的种种因素视为中国现代舞的主要属性，恐怕会造成中国现代舞发展的许多负面影响。这是由于中国现代舞的发生与复兴虽然由西方现代舞诱发，但其根本的原因则在于中国舞蹈自身文化建构与文化变革的内在需求使然。20 世纪 30 年代、40 年代吴晓邦的《饥火》、《思凡》，戴爱莲的《空袭》、《思乡曲》；50 年代郭明达的《过街》、《等待》；80 年代华超的《希望》、《繁漪》，苏时进的《黄河魂》，胡嘉禄的《绳波》、《独白》；90 年代曹诚渊的《传音》、《鸟之歌》，沈伟的《不眠夜》、《小房间》，王玫的《两个身体》、《红扇》、《椅子的传说》，秦立明与乔阳的《太极印象》，张守和的《秋水伊人》，万素的《同窗》，高成明的《原罪》、《轻·青》，刑亮的《光》、《我要飞》，桑吉加的《同志》、《扑朔》，金星的《半梦》、《红与黑》、《贵妃醉"久"》，高艳金子的《尘》，(小)王玫的《二人传》，李悍忠的《协奏曲》、《不定空间》……在新千年中，王玫及其学生们的《我们看到了河岸》、《城市人》，邢亮的《180 度的转换》以及曹诚渊与李悍忠的晚会《满江红》，哪一个现代舞编导不是像王玫所表白的那样，除了对舞蹈的技术挑战之

① 刘青弋：《"走向本土"与"国际接轨"》，载《舞蹈》2000 年 2 期。

外,还因为他们有话特别想在作品中述说? 当中国的舞蹈家以自己特别方式,述说自己的经验,同时这经验在某种意义上又带有了华夏民族或中国人(甚至是人类)的人生、人性的普遍意义之时,谁说这样的舞蹈不是属于中国人的,又是属于他者文化的呢? 虽说中国现代舞就总体而言尚未成熟,其标志在于中国现代舞独特的语言形式与表现方法尚未形成自家体系。但是,我们可以毫不犹豫地指出,中国现代舞从一开始就是中国文化发展的历史产物,中国现代舞的审美尺度及其价值标准将永远衡定在中国舞蹈文化变革与发展,以及民族审美的需求之中,而非以他者文化的价值尺度。

为了区别中国现代舞蹈史上的这一不同,我们将中国舞蹈家在 20世纪早期,为表现现实生活而采用与中国民族民间舞蹈不同手段与语言形态的舞蹈样式称为"新舞蹈";而将 80 年代后,中国舞蹈家为表现现实生活,采用了与传统舞蹈——包括"新舞蹈"的传统不同的舞蹈手段与语言形态的舞蹈样式称为"现代舞"。

其实,人类舞蹈史上的每一次革命,人类舞蹈史上每一个新的舞蹈类型出现,都是在历史坐标上的"现代"舞,都是当时的"现代"人追求无限发展,以永无止境的探索精神去寻找舞蹈发展的无限可能性的努力。它们探索了舞蹈发展新的内蕴、新的形式、新的方法与新的途径,为表现人的现实生活,为发展生命服务。然而,每一个时代都将自己的风尚浸染在艺术之中,这种特定的风尚进入到艺术之中便形成艺术的风格。当每一个时代出现的在传统舞蹈样式中无家可归,而又带着该时代文化特征的舞蹈样式,便被认为属于"现代"与"新"的舞蹈。当人们用某种指称命名这些在美学思想具有一致性的舞蹈现象时,一种舞蹈类属由此产生。中国"现代舞"的发生如是。

现代舞是民族的文化不断探索新质,走向当下时代的艺术。

五

纵观舞蹈的发展态势,本书认为,在当代创作与表演舞蹈的类属下,主要有"民族民间舞蹈"、"古典舞蹈"、"现代舞蹈"以及"流行舞蹈"四大子项。而这四种舞蹈类别的文化基础分别建构在"民俗传统舞蹈文化"、"古典传统舞蹈文化"、"现代舞蹈文化"以及"都市流行舞蹈文化"的基础之上。其中"民族民间舞蹈"的子项可包括各民族民间舞蹈;"古典舞蹈"的子项可包括"中国古典舞"与"芭蕾舞"在内的世界各民族的具有悠久历史又具典范意义的舞蹈;"现代舞蹈"的子项主要包括20世纪以来,新出现的与传统舞蹈相异的"新舞蹈"与"现代舞"的各种流派;"流行舞蹈"的子项可分为"国际标准舞"与各种"流行街舞"。并且,笔者认为,当代舞蹈类型体系中,除了学演外国舞蹈作品,都属于本土舞蹈,除了复演历史传统舞蹈,都属于"当代舞"(因此,在当代某一民族自身舞蹈分类体系中应避免使用"本土舞"与"当代舞"作为子项概念,防止分类概念的混乱)。各民族"当代舞蹈"体系下属分类的依据主要应基于舞蹈的动作语汇风格形态、作品结构形态、审美价值取向、思维方式呈现、文化角色担纲及其文化功能显现等方面的差异。而作为同是当代舞蹈"创作作品",在价值判断方面,在衡量其创造性与艺术性所处时代高度的尺度方面,其标准应具有相对的一致性。我们分析判断舞蹈作品在艺术上的优劣、高低,以及艺术创作上的得失,应该考察的正是:在艺术作品中,作为当代舞蹈的共性与各"类属"不同的特性两个层面,尤其是舞蹈艺术家所达到的艺术高度与文化的深度,他们的艺术所担纲的文化角色及其文化功能怎样。

自然,作为以表现生活为主旨而非以建构舞种风格为主旨的创作

舞蹈,各舞种间必然存在一个宽广的交叉地带,这是艺术发展的常规与常态,尤其一些边缘性的舞种,不可避免地存在概念上的含混,但这并不等于说可以取消舞蹈间的界限。抹去舞蹈"类属"之间的个性及其特征,消失的可能是一个百家争鸣、百花齐放的艺术时代。判别这些作品的种类归属主要在于对其"核心属性"的质与量方面的考察。当一个舞蹈作品远离一种舞蹈类别的核心属性,在量的积累上达到质变,它便不再属于该舞蹈种类。当它"什么都不是"而无家可归之时,恰是一种新的艺术形式生长出现之际。

　　根据上述原则,因此,进入新千年后,被冠以"中国当代舞"的舞蹈作为一种新的舞蹈类型出现,无论与"名"与"实"都不够恰当。一个十分简单的理由是:一个新舞蹈种类称谓的出现,往往是由于其在传统舞蹈艺术分类体系中无家可归,20 世纪 30 年代吴晓邦先生的"新舞蹈",80 年代"中国现代舞"的出现如是。而细心梳理我们可能会发现,今日被冠之为"当代舞"的舞蹈类别属性与"新舞蹈"并无重大差异。新舞蹈将自己的体系牢牢地建立在中国艺术的传统、民族文化传统和革命文艺传统之上,又以革命的现实主义与革命的浪漫主义作为其主要的表现方法,建立起社会主义革命文艺的传统。今天被称为"当代舞"的作品虽然在动作的语汇形式与表现手法方面更广泛地吸收各家优长,但在艺术的基本观念、思维方式、价值取向以及审美趣味方面与"新舞蹈"一脉相承。它们是"新舞蹈"的传统在当代的继承与发展,是中国当代主流舞蹈文化的组成部分。在当代,随着时代的变迁,艺术家的身份不断地改变,人民的审美趣味不断地变化,革命战争年代建立起来的这一革命文艺的传统被较多地保留在中国人民解放军艺术家的作品中,以至于不少人误认为 1998 年全国首届"荷花奖"舞蹈评奖中的"新舞蹈"是为人民解放军的艺术家所创作的那类舞蹈专设的舞种,这无疑是一

种误解。对这一舞种的判断不在于作品出自何方，依然在于它们在特定的美学思想指导下形成的（包括语言形态在内的）那些核心属性。

中国现代舞虽说在建构中国当代舞蹈文化的最终目标上与传统舞蹈文化保持一致，但毕竟在艺术思想的许多方面越出了中国传统舞蹈设定的轨道：例如中国传统舞蹈坚守理性精神；主张表现民族共性；崇尚和谐优美；注重技术技巧；追求崇高美学等等，而现代舞则在与其相反的方面表现出许多不同——如现代舞表现中出现了非理性、不和谐、反技巧、个性化甚至卑微美学等因素——在总体上超出了现实主义所遵循的艺术与美学原则。因此，"中国现代舞"在分类学中与其他"类属"间比较的，应该主要是针对中国舞蹈的文化传统"变"、"异"方面而言。正是这一点划开了"现代舞"与被称为"当代舞"（实应被称为"新舞蹈"）之间的界限。不了解这一重要之点，要求现代舞与传统舞蹈"同"与"共"，必然带来对现代舞的偏见，并将因此消解了"现代舞"本身。

值得强调的是，我们应该注意传统舞蹈与现代舞之间的最大的差异是由于其所担纲的文化角色不同，并且，由此造成文化功能方面的差别，带来其艺术结构方面的迥异。显然，作为传统文化僵化部分的突破者，作为文化新质的探寻者，现代舞和（包括新舞蹈在内的）传统舞蹈区分就在于，后者代表着一个时代的主流艺术，代表着一个被现时代普遍认同的道德伦理观念、价值标准，因而符合人们既定观念中对舞蹈与艺术的界定，作为一种社会和谐稳定的力量，对社会起到安定的作用。前者则多少代表着一个时代的实验艺术，一种传统文化中的突破力量，一种民族文化中的异质现象，由于它以某种拓进实现新道路的开掘，因而它带有某种对旧传统破坏力，它较多地被认为是社会文化中的非稳定因素。因此，现代舞比起传统舞蹈艺术具有更多的探索性、实验性。既然属于探索与实验，就具有失败的危险性，经验积累就具有长期性，而

大众对新知识与新事物的普遍认同就需要一定的时间性。因此,在进行价值判断时,人们头脑中既定的传统认知模式与价值判断尺度就未必依然有效。如果我们依然以一种固定的、僵死的思维模式来评价一种动态的、不断发展的事物,我们的结论必然会有失公允。而以一种文化功能、结构与面目要求另一种文化功能在结构与面目上相同,必然就导致这种文化功能的特性与作用消失,我们的舞蹈最终只有一张面孔、一个声音、一种类型,而非百花齐放、百家争鸣、万象纷呈,因为结构与形式表明着事物"质"的规定性。因此,笔者认为,整个社会应对现代舞蹈的"探索性"与"实验性"具有足够的认识与理解,并对其敞开更宽广的怀抱。不应以自己"懂"或"不懂"作为对其价值判断的尺度,在知识如核裂变般速度增长的当今世界,人类有多少东西需要学习,需要重新认识? 当年"大腿满台跑,工农兵受不了"的芭蕾舞,今日已成为举世公认的高雅艺术,当年被视为西方"洪水猛兽"的现代舞的技术技巧,今日在我们的舞台上屡见不鲜,都表明了人们认识与思想的不断变化。人类历史上由于保守与愚昧而对伟大思想(例如对哥白尼等的)扼杀的惨痛教训亦应成为我们的前车之鉴。同时注意不要教条地以传统与主流艺术的标准来要求与规范它们,防止在这种要求和规范之中使其探索与实验精神萎缩,而这种探索与实验精神萎缩所带来的,或许不是作为某一种舞蹈风格种类发展的滞缓,而可能将带来的是一个民族创造精神的萎缩,以及舞蹈文化发展的新的可能性的丧失。还应该强调指出的是,在舞蹈发展中,(不管被冠之何种称谓的)"现代舞"永远是一个不断变化与发展的概念,今日的"传统舞"是昨日的"现代舞",今日的"现代舞"将为明日的"传统舞"。中国的舞蹈历史,人类舞蹈的历史不正是在这样的动态中发展起来的么?

　　在今天——一切围绕着一个太阳旋转的古老模式不再有效,而告

别了整体性、统一性的时代；在一个反对用单一的、固定不变的逻辑、公式与原则以及普适的规律说明和统治世界的观念开始深入人们的意识的时代；在一个主张变革与创新，强调开放与多元，承认并容忍差异的时代，我们应在，也将在舞蹈的世界中看到一个千姿百态的生命世界。

关于流行舞蹈，显而易见，它包括现代风行在世界各地由大众参与的、为人们喜闻乐见的、各种通俗舞蹈类型。就其发生的历史时空角度来说，它主要属于现代都市文化与以城市居民为主体参与的民间文化形态。自然，它们亦常常出现在艺术表演舞台与歌舞影片或音乐剧中，但其鲜明的艺术特点与民间街区舞蹈具有某种共同性，例如时尚性、大众性、娱乐性、通俗性以及易变性等等。由于这一类舞蹈在读者认识中没有更多的歧义，而后在本教材的第四卷《外国流行舞蹈赏析》中又有专论，故于此不再赘述。

六

自然，舞蹈艺术是人类几千年形成的精神与文化现象，全面地介绍它是本教材无法胜任的。因此，本教材（总计六卷）主要介绍的是近几百年来，尤其是 20 世纪以来，中外舞蹈家创作的优秀或有影响的舞蹈作品，例如第一卷《中国民族民间舞作品赏析》、第二卷《中外芭蕾舞作品赏析》、第三卷《中西现代舞作品赏析》，以满足今天如雨后春笋般出现的艺术职业高等教育以及普通高等教育中有关"舞蹈作品赏析"类课程教材的需要。《外国流行舞蹈作品赏析》与《外国民族民间舞赏析》的编写将使这一教材有更广阔的视野，它们以与其他卷写作略有不同的体例，系统地介绍了现代世界流行的种种新潮舞蹈，和今日我们常见的、在

世界各地流传的部分外国民族民间舞蹈,不仅将满足不同需要的舞蹈教育者与爱好者的需要,还将满足由于当今世界文化交流频繁,文化全球化的步伐加快,读者希望对世界舞蹈文化有更多的认识与了解的需求,并且将填补在这一方面教材建设的空白。此外,为了满足普遍开展的成人舞蹈教育与普及艺术教育的需要,我们还从上述五卷中精选了部分作品,编成一部《中外舞蹈精品赏析》,以方便读者阅读与教师教学。

由于舞蹈作为人类创造的一种特殊的语言符号系统,它通过身体及其动作传达信息,表达情感与思想,具有自身特有的规律与言说方式,并且它们亦无不是人类特定历史文化发展的产物,不仅带着时代的印迹,同时带着那个时代中舞蹈艺术家对艺术认知的观念,也带着他们的情感与心理运动的轨迹。因此,每一个观众在对舞蹈作品进行欣赏时,除了十分注重调动自身的各种感觉器官,细心觉察与体悟之外,还应注意掌握一些关于舞蹈的基础知识。本教材遵循这一特点,在写作的过程中,将一些与作品紧密相关的舞蹈历史与原理融在其中。但我们亦认为,每一部教材应有每一部教材的主要任务,而且,如今舞蹈学的研究与教材建设逐渐形成系统,走向完善,关于舞蹈历史、基本原理的学习的作用,其他的教材将发挥更好的作用。

为了保证教材的质量,我们在本教材的写作中对各分卷主编以及参与写作的作者进行了较严格的选择。各分卷主编均由北京舞蹈学院经过系统的本专业的高等教育,或长期专门从事本课程或本学科教学与科研的教授、副教授担任;一些新建专业教材部分亦由教授本课程,学有专攻并颇有成绩的年轻讲师担任。另外由于教学方面对教材的急需,写作时间较紧,本教材写作,亦吸收了部分舞蹈学学有专攻的硕士研究生参与写作。我们改变由一位专家或学者承担所有舞蹈种类作品赏析教材写作的原因,并非是他们个人不能胜任,而是希望本教材能够

提供本领域教学与研究中更优质的读本。或许这一努力只是像古人所说:"虽不能至,心向往之"吧。即便如此,由于本教材写作在时间方面受限,恐怕还有不少疏漏。另外,教材对舞蹈作品的分析,难免带有撰写者个人的主观色彩,甚至是知识结构的局限,致使未能十分准确到位地对作品予以评介。还有待于每一位读者用自己的眼睛观看,用自己的身体感觉去把握。在此,诚挚地欢迎各方专家、学者与读者批评指正。

《中外舞蹈作品赏析》教材的主编由北京舞蹈学院舞蹈学系主任、舞蹈研究所所长、教授、研究生导师、刘青弋博士担任。第一卷《中国民族民间舞作品赏析》的分卷主编由北京舞蹈学院继续教育学院常务副院长、副教授贾安林担任,副主编由研究生科研处讲师、舞蹈学硕士金浩担任;第二卷《中外芭蕾舞作品赏析》的主编由研究生科研处办公室主任、副研究员矫立森担任,副主编由舞蹈学系讲师、舞蹈学博士研究生许锐担任;第三卷《中西现代舞作品赏析》由刘青弋著;第四卷《外国流行舞蹈作品赏析》由舞蹈学系讲师、舞蹈学博士研究生慕羽著;《外国民族民间舞赏析》的主编由北京舞蹈学院研究生科研处处长、教授、研究生导师刘建担任,副主编由中国艺术研究院舞蹈学硕士刘晓真担任;第五卷《中外舞蹈精品赏析》的主编由贾安林担任。在本书完成的过程中,主编刘青弋负责了全书的策划、统稿与终审校订工作。独立完成第三卷的撰写,并参与其他卷的部分撰写工作。各卷主编刘建、贾安林、矫立森,各卷副主编许锐、金浩亦承担了其所负责卷的策划、审校以及部分撰写工作。慕羽承担了第四卷的撰写工作。除了上述作者之外,参与本教材写作的研究人员与教师还有:中国艺术研究院舞蹈研究所副研究员、舞蹈学硕士江东;中国艺术研究院助理研究员、舞蹈学硕士卿青;北京舞蹈学院院长办公室副主任、讲师、管理学硕士徐颃;北京舞蹈学院古典舞系讲师、舞蹈学博士研究生苏娅;北京舞蹈学院舞蹈学系

讲师、舞蹈学硕士仝妍；北京舞蹈学院教务处教师、舞蹈学硕士研究生程宇；北京舞蹈学院民间舞系教师、舞蹈学硕士王昕等。参与本教材写作的北京舞蹈学院在读舞蹈学硕士研究生有：许薇、李超、冯莉、张麟、朱兮、（大）毛毳、王楚、毛毳、周震、李林等。本主编对于上述分卷主编与作者以辛勤的劳动与智慧完成这一教材，在此深表谢意。

尽管本教材以系统性、专业性、全面性为特色，但不能不强调指出，像人类所有文化知识的积累必然建立在前人创造的基础之上一样，本教材亦直接或间接地汲取、借鉴了中外学者们的成功经验与学术成果。在此，我们向一切给予我们提供了借鉴与帮助的学者们表示最诚挚的谢意！如有不当之处，亦请指正并多多谅解。

为了使没有条件能够全部看到书中所介绍的舞蹈与作品的读者能够对舞蹈作品拥有一些直观认识，本教材选配了部分由摄影艺术家们拍摄的精美的舞蹈图片（除了少数情况外，书中的插图均与所评介的作品同步），为本教材增辉不少，在此，我们对他们表示衷心的感谢。由于客观原因的限制，我们与许多摄影作者联系不上，希望看到自己作品的作者能够主动地和我们联系，使我们能够当面表示我们的谢意，并奉上微薄的稿酬。

另外，我们还难以忘怀那些创造了本书所评介的舞蹈作品的创造者们，由于他们的智慧、创造与努力，成就了我们这本书，并丰富了我们的文化艺术与精神生活，在此，我们向他们表示崇高的敬意！

最后，我们衷心地感谢北京舞蹈学院的各位领导，感谢上海音乐出版社的领导与编辑，由于他们的大力支持，使这套教材得以如期面世。

主编　刘青弋
2004 年 5 月

第一部分

中国民族民间舞作品

瑶 人 之 鼓

舞蹈编导：戴爱莲

首演时间：1946 年于重庆

首演演员：戴爱莲等

"青蓝布为衣，对襟齐领，长可蔽膝身，以彩绣镶边，头挽发髻，配以银饰高冠；耳垂大环，手戴银钏，腰束长围，身佩银扣、银链、银牌。绣花布绑腿，脚穿鸡公绣花鞋，手执鼓槌，翩翩起舞。"这就是戴爱莲的《瑶人之鼓》，没有炫目的技巧，没有过多的修饰，淳朴而自然，含蓄而奔放。

戴爱莲先生是新中国舞蹈教育事业的先驱，有着深厚西方舞蹈技术功底的她对中国民族民间舞蹈却情有独钟，"芭蕾舞是我的工作，民族舞蹈是我的挚爱……"二战爆发以后，戴先生怀着强烈的爱国热情和寻觅中华民族舞蹈之根的梦想回到了祖国母亲的怀抱，她不辞千辛万苦，不顾路途艰险，不惧穷困劳苦，长期深入只身步入了中国少数民族地区，孜孜不倦地汲取着中华民族传统文化的精髓。《瑶人之鼓》就是戴先生创作于 20 世纪 40 年代，反映瑶族人民喜庆时击鼓起舞的优秀作品。与此同时，她还编创了一系列边远地区的少数民族舞蹈，被人们亲切地誉为"边疆舞蹈家"。

戴爱莲创作《瑶人之鼓》距今虽已半个多世纪了，但作品本身透射出的人文精神和美学追求，对当代民族民间舞发展仍然有着很强的现实意义。因为，首先，戴先生为祖国打开了民族舞蹈的宝库，她亲历亲为，自觉探索，开了整理、加工中国民族民间舞蹈的先河。其次，戴先生用其独特的身体语言清晰而深刻地表达了她的艺术创作理念——立足

基础、寻根溯源、变通中西、创造发展,建设独具中国特色的舞蹈文化。第三,戴先生以一种可敬的文化视角,重新唤醒了我们对原生态民族艺术的热爱,提醒我们要为正在失去根性的文化与生活注入新的活力。第四,戴先生和她的作品中有着鲜明的平民意识,通俗易懂,这与当代我国文艺探索建设先进文化,"贴近实际,贴近生活,贴近群众"不谋而合。

作为中国舞蹈史上的杰出女性,戴爱莲和她的舞蹈创造了一个时代,她对民族舞蹈艺术的尊重和热爱也赢得了人们对她的尊重和爱戴。

盘　子　舞

舞蹈编导:康巴尔汗·艾买提

舞蹈首演:1950 年于新疆

首演演员:康巴尔汗·艾买提

康巴尔汗·艾买提(1922～1994),中国维吾尔族女舞蹈表演艺术家、教育家,被誉为"新疆第一舞人"。

康巴尔汗出生于新疆维吾尔自治区喀什市的一个民间歌舞艺人家庭。因生活窘困,康巴尔汗全家于 1927 年投亲到前苏联。1935年,康巴尔汗考入乌兹别克斯坦芭蕾舞学校,因学习成绩优异,两年后被选为塔什干红旗歌舞团演员。她曾担任过大型歌舞剧《安娜尔汗》中的独舞《划船曲》的角色以及各种三人舞、集体舞的领舞。1939年,康巴尔汗考入莫斯科音乐舞蹈艺术学院,主要学习乌克兰民间舞、俄罗斯古典舞和民间舞以及阿塞拜疆的舞蹈。在学习期间,她曾在克里姆林宫与苏联著名舞蹈家乌兰诺娃等同台演出。由她表演的

维吾尔族独舞《林帕黛》,在国际舞台上获得很大声誉。

康巴尔汗于 1942 年 4 月回到祖国,并于同年 5 月参加了在迪化(今乌鲁木齐)举行的 14 个民族的歌舞比赛。她和妹妹古丽列然木表演的《林帕黛》和《乌夏克》等舞蹈,荣获第一名。1947 年 9 月,康巴尔汗随新疆青年歌舞团赴南京、上海、杭州、台湾等地演出,得到了好评,被称为"新疆之花"。在上海期间,康巴尔汗与京剧表演艺术大师梅兰芳和中国舞蹈先驱者戴爱莲进行了艺术交流。

康巴尔汗自幼受维吾尔族歌舞艺术的熏陶,善于从音乐中捕捉舞蹈形象。在表演中,她的每一个舞姿,都是表达某种感情的语言,使音乐、舞蹈统一于诗的意蕴之中。她的舞蹈风格端庄高雅、潇洒俊逸、轻盈流畅,使人感受到一种和谐的美,这种妩媚中见凝重的舞风使她被誉为"新疆的梅兰芳"。

康巴尔汗舞蹈艺术成就的最高代表作是《盘子舞》,曾倾倒了许多人。人们发现,自己身边的盘子、筷子居然能在舞蹈里作为道具而发挥出极强的艺术表现力。康巴尔汗的舞蹈在典雅中透露出温馨,高贵中传达着亲切,自然而流畅。它不同于正统端庄的汉族舞蹈,更与历史流传的宫廷雅乐、宗教祭祀舞蹈等有着天壤之别。它是发自内心的一声声歌唱,是冲破身体的束缚而流淌出来的生命之歌,是集豪迈劲健与妩媚动人于一体的精彩演出。值得一提的是,人们在《盘子舞》中不仅领略到康巴尔汗独特的艺术表演风格,更看到了维吾尔族舞蹈中独特的道具运用及其魅力,《盘子舞》在维吾尔民族民间舞蹈舞台化的发展过程中,通过艺术家的个性创造,将民族风格的技巧和个人特色的表演紧密结合,让观众领略到维吾尔族民间舞蹈的炫丽多姿。

红 绸 舞

原作编导：长春市歌舞团集体创作

改编编导：金　明

音乐改编：刘文金

舞蹈首演：1951 年

首演团体：长春市歌舞团

荣获奖项：1951 年荣获第三届世界青年与学生和平友谊联欢节舞蹈比
　　　　　赛一等奖；

　　　　　1994 年荣获中华民族 20 世纪舞蹈经典评比经典作品

　　1950 年由长春市文工团集体创作的《红绸舞》是特定历史时期的产物。从解放战争捷报频传到新中国的诞生，中国人民的社会地位发生了巨大改变，他们通过各种形式将蓄积已久的喜悦释放出来。群众街头秧歌运动成为新流行文化的生力军，尤其是在陕北和东北地区，炽热的舞蹈革命浪潮通过对这一舞蹈形式的不断丰富和完善持续高涨。可以说《红绸舞》是对街头文化的一次完整的加工、提炼、总结和升华。它从内容到形式上都充满了那个特定时期的烙印。

　　从舞蹈形式上看，创作开始基本设想就是力图"将传统京剧的长绸舞同东北秧歌相结合"。因为这两个素材都有着丰富的可挖掘整理的价值，尤其长绸舞。早在汉代画像和敦煌壁画上就有过生动的形象记载，后经历代民间艺人继承与发展，推陈出新，发展了舞绸的技巧，丰富了绸形的变化。黑龙江省的民间艺人能将绸子舞出"福、寿"等各种字样及图案，《红绸舞》的创作班子曾分批向民间艺人和戏曲艺术家学习

舞长绸的基本动作和技法，并在实践中不断去粗取精、活学活用。他们首先突破了传统长绸的表演方法，尤其是在男演员舞蹈动作上加大了力度、幅度和难度，速度上也有多种处理，并由此引发了对道具的改良：增加绸子的宽度和长度，并将其古典色彩用革命浪漫主义色彩代替，将民间杂技的传统节目《百丈旗》中的长绸制作方法借鉴过来，在末端同小木棒连接，这样，一是延长了力臂，同时也为创造丰富的舞蹈形象创造了条件，道具形态时而似火炬，时而变飞龙。新的技术要求道具改良，道具的创新又进一步丰富了长绸舞的技巧和语汇，拓展了表现空间。其次《红绸舞》将喜庆、爽快、俏美的东北秧歌同豪放、粗犷的陕北秧歌有机结合，互存互补，形成了新时期舞台秧歌热烈、舒畅、明快的特色，极富感染力。《红绸舞》的两个基本构成部分都是经过认真学习、研究、提炼、加工后再进行整合而创作的，可以说其出发点即是拿为"此"用，制作环节堪称精良，整个舞蹈风格极为和谐统一，其形式同表现中国人民庆解放时欢腾、喜庆的精神风貌之主题是极为贴切的。

从《红绸舞》的舞蹈结构上看具有层层推进，渐至高潮，一气呵成的特点，这同整个舞蹈的情绪要求是完全吻合的。这其中看似循规蹈矩，缺少变化的处理，正是要将主题情绪进行到底，满足当时人民群众的审美心理需求的追求是一致的。舞蹈在形式上通过队形队阵、绸花变幻，来丰富观者的视觉感受。如女子双人舞、男子双人舞、男子独舞及群舞等形式，二龙吐须、斜排、横排、点阵、圆等队形；绸子长短、单双形态的变化，"大八字"、"小八字"、"左肩花转身跳圈"、"波浪花"、"单跳圈花""桌、门、轴平面圆"等等绸花技巧。尤其是绸花技巧变化和创新，注重同民族传统技巧配合，如"串翻身"、"平转"、"蹦子"、"旋子"和运用胸腰、大腰的一些动作使《红绸舞》具有较高的艺

术性。《红绸舞》创作集体的严谨的创作态度时至今日都值得艺术创作者效仿。由于作品内容与形式的高度统一,既保持了浓厚的民族风格,又极富崭新的时代气息,《红绸舞》受到了海内外各界人士的高度称赞。

鄂 尔 多 斯

舞蹈编导:贾作光

舞蹈音乐:明太

舞蹈首演:1953 年

首演团体:内蒙古自治区歌舞团

首演演员:贾作光、斯琴塔日哈等

荣获奖项:1955 年荣获第五届世界青年学生和平与友谊联欢会舞蹈比赛一等奖;

1994 年荣获"中华民族 20 世纪舞蹈经典评比"经典作品奖

20 世纪五十年代初,不少文艺工作者深入牧区演出,引起牧民的热烈反响,鄂尔多斯高原的牧民更希望看到一个反映自己新生活的舞蹈。文艺工作者们看到饱受苦难的牧民取得了自由和独立,生活逐渐好转,深感有责任创作一个表现鄂尔多斯人民的舞蹈。这样,贾作光等老一辈艺术家多次到牧区体验生活,经过两年的准备,1953 年春天,开始了编创工作。他们借鉴了苏联艺术家的民间舞创作经验——在富于舞蹈节奏的民间曲调和民族的风俗基础上进行创作,以表现"鄂尔多斯蒙古族人民坚强勇敢的性格,热爱劳动的气质和健康美丽的形象"为创作主导思想,从而使这个经典作品诞生。

伴随着豪放大气深情有力的音乐,一排自信坚毅的男子从舞台侧

幕中跃然而出,一甩手一动肩都仿佛是心底滚烫的情感将要喷薄而出,自然而率性。一个一个地出来,一步一步地行进,他们眼睛里的自豪齐聚为一种信念,渗透进每个人心里。音乐的突转,女子的出场,整个气氛变得愉快跳跃,她们在为新生而歌,脸上带着幸福的微笑。她们分别与男子两人一组,时高时低,时分时合,倾心而舞,像草原清晨的阳光,带来了明亮和温暖。

作品的动作素材来源于喇嘛舞、蒙古族民间舞和日常生活中的动作。喇嘛舞表现力强,动作粗犷,有助于表现牧民生活与牧区特色,而且为蒙古族人民所熟悉,因此编导有选择性地采用了其中"鹿神"、"散黄金"等动作,进行变化发展,创造性地形成了具有时代气息的人物动态形象。如开场时,男子以大甩手迈步,双手叉腰硬肩的动作一个个依次出场,每组动作的第三、四拍时,肩部随双臂的甩动而抖动,线条长,洒脱而轻松有力。动作间,气息饱满深长地运行,臂与肩贯满了内在的力量,膝盖的弯曲使重心降低,步子沉稳扎实,显出粗放有力的质感。敞胸后仰的姿态充满了草原广博的气度,也表现出鄂尔多斯人民建设草原的坚定信心。女子出场时,以蒙古族民间舞为基础,提炼了生活中挤奶、骑马等劳动动作,展现牧民生活的特色和气氛。肩部的动作轻快,但健康大方,丝毫没有矫揉造作的成分。头部的动作始终很稳,因为在生活中,妇女戴着沉重的头饰,颈部支撑了相当的重量,因此在舞蹈中,女子头部没有大的晃动。男子的长线条动作自女子出场起,变得有跳跃性,步子的频率加快,与女子两两对舞,情到之处,甚至以单脚颠跳,双手在头上方齐摆,像个孩童般快乐。圆上对穿和顺时针转也用跑动和跳跃感的横错步完成,与第一段对比鲜明。

整个作品以情贯穿,强调对生活热情的传达,但情绪的层次区分清

晰，表达细腻。第一段为中板，音乐的感觉非常辽阔，是一段舒畅有力、沉着稳健的民歌旋律曲调。男子以舒展有力的动作出场，衬托出蒙古族人民坚毅豪迈的性格特征。第二段是小快板，音乐变为欢快、自由、轻松的情调，女子的出场显示了蒙古族妇女的美丽和智慧，与男子接触时表现出对生活的热情。男女交流从未中断，充满喜悦的心情。舞蹈的高潮是以情绪与音乐节奏的变化来烘托的，音乐幸福热烈，乐观向上，男女群舞也是以对生活的炽热情感一气呵成。

在构图上，编导采用了直、圆的线条与对称的画面，这些单纯简洁的方式适合表现草原和草原人民的性格。出场时的横直线和圆形、双横排等线条显示了平稳宁静；以男女高低交流或一对男女演员在群舞形成的半圆中领舞来表达对新生活的热情。所有的构图都围绕着不同层次的情绪表达而变化，所有的动作、表情也都从未离开热爱生活和劳动的情感主线。正是因为充满了对自由对生活的炽热之情，它是对生命的礼赞和颂歌。这种情感不只在《鄂尔多斯》诞生的时代具有特殊的感染力，它具有永恒的意义。

蒙古族舞蹈走上艺术舞台，是自40年代起，由贾作光来到内蒙古草原后创作的作品开始的。对草原的热爱成为他不竭的艺术生命之源。他先后创作了几十个反映草原和牧民生活的舞蹈，不但为中国舞蹈创造了当代舞蹈艺术新形式，而且深为蒙古族人民认同与喜爱。此外，他还建立了一套蒙古族舞蹈的动作训练体系，我们今天使用的许多语汇都源于此。他对蒙古族舞蹈的历史性贡献使他在中国舞蹈史上刻下了自己的名字。①

① 参见贾作光《〈鄂尔多斯〉的创作过程》。

快乐的啰嗦

舞蹈编导：冷茂宏

舞蹈音乐：杨玉生

舞蹈首演：1959 年

首演团体：四川省凉山彝族自治州文工团

荣获奖项：1994 年荣获中华民族 20 世纪舞蹈经典评比经典作品奖

　　该舞蹈创意来自编导家有感于四川凉山地区社会主义民主改革后的时代变迁。历史上由于地理环境与文化传播手段的制约，建国初期凉山彝族地区仍然保留着奴隶制。解放后随着民主改革的深入，奴隶制逐渐被推翻，被解放了的彝族奴隶，在社会变革的新制度下感受到以往社会生活所没有过的新体验。而这些新的体验又反映在个人的精神面貌上，过去曾经备受压抑、低沉、认命的生活基调，被一种愉悦、向上、奋发的整体感觉所替代。作者从这一基点出发，通过欢快的节奏、轻巧的舞步，有感而发地进行作品创编，努力体现凉山彝族人民面对新生活蓬勃向上、积极进取的主体精神与热情奔放、朴实、爽朗、坦诚的民族性格。

　　《快乐的啰嗦》创作的舞蹈原型，来自彝族祭祀舞蹈《瓦子嘿》，该舞蹈是凉山地区一种较为普及的丧葬舞蹈，不仅仅是丧葬时候跳，日常生活中也跳，其主要特征是随着强烈的节奏快速走动，并伴随着一定的喊声，同时唱诵着悼念亡灵的祝词。编导在该舞蹈的"走"与"说"上大做文章，使之成为该舞蹈的动作生发的动机。为了达到形式与内容的统一，作者在原生态舞蹈的基础上进行了艺术的再创造，例如将原先沉闷的走步改成欢快轻巧的甩摆手小跑步，将原来低沉神秘的悼词，改成歌颂共产党歌

颂新中国的颂词,从动作的形态到舞者的心态以及作品的唱词上,都进行了加工变革,以求对应它热情奔放、欢乐向上的情绪表达与农奴翻身得解放的内容阐述。

该舞蹈在动作语汇的处理上注重作品的洗练和民族舞蹈自身风格韵律的表达,没有选择高难的技术技巧和复杂的动态形式。整个作品以甩手小跑步为主导,进行动作的重复、延续、发展、变化,同时也吸收彝族其他舞种的动作,来弥补和完善"原型舞蹈"的缺乏动态的不足。例如舞蹈中的大八字步、拐腿、荡裙、商羊腿、前摆脚、蹲裆步等步伐,以及在小甩手的基础上发展出的体前小双晃手、双摆手胸前画圆等动作,都是从别的彝族舞种中借鉴变化过来的。值得称赞的是,该舞蹈动作选材虽多,但整体审美较为统一,可以看出该编导曾刻意用《瓦子嘿》的动态审美对所借鉴的动作进行修饰、整理、加工,目的是使该作品最终达到"动作丰富"、"风格统一"、"神形一体"的审美追求。

在作品的调度上,编导追求的并不是作品在多层空间上的运用。整个作品是在二度平面空间展开,队形变换也以横排与直线为主,对比只有在男女横排交错的过程中才得以体现,男女上下互换进行动作展示是该作品空间变动的最大特征。该作品线路调度没有复杂的变化,以左右横穿,前后推进为主,强调在简单的运动路线中,展示步速的轻快与身体的跳动是该作品的创作特色。

在动作的节奏处理与时间的安排上,该作品没有过多复杂的变化,基本是以平均快速时间节奏处理为主,即整个作品一直都在快速平均的节奏中进行动态的展示,当然中间也会有少许停顿,以及一些动作因自身的幅度,而产生必要的缓动处理(目的是为视觉兴奋点的推进进行必要的铺垫),但是整个作品的时间节奏,基本上还是以快速均衡处理

为主,目的是为了配合活泼跳动的作品动态视觉。

该作品以小见大、以朴实见真情,不刻意张扬作品形式和内容的复杂性,以彝族传统的舞蹈语汇作为作品的基点,充分体现民族特色与时代特征,并紧扣舞蹈长于抒情的特征,用最少的语言表达最单纯的情感,做到单纯却不简单,朴实却不落俗的创作特征,与此同时还抓住民族精神,保持民族风格形式,展示出民间舞蹈纯朴、自娱的舞蹈特性。

该作品自1959年以来被广为流传,在当时还被评为中国民族民间舞蹈创作的典范,受到广大观众的好评,上演率极高,1994年被评比为"中华民族20世纪舞蹈经典作品",成为依靠民族传统文化认识生活、提炼生活、展现个性表达自我的精品之作。

盅　碗　舞

舞蹈编导:贾作光
舞蹈首演:1960年
首演演员:莫德格玛
荣获奖项:1962年荣获第八届世界青年与学生和平友谊联欢节舞蹈比赛金质奖

这一现代民族民间独舞作品的创意来自于蒙古族民俗舞蹈,这一舞蹈在内蒙古鄂尔多斯地区广为流传,因以酒盅和碗为道具而得名。此舞的产生与元代"倒喇"的顶灯而舞有着一脉相承的关系。表演者头顶碗,手持盅,在众人唱歌和敲击碗盘的伴奏下即兴起舞。此舞初始由男子在宴席间表演,后来逐渐演变成女子为了助兴而表演的舞蹈。此舞由于受表演空间的限制,舞者多在原地坐、蹲、跪、立而舞。手臂和肩的动作比较丰富,揉肩、揉臂、耸肩、碎抖肩、提腕、压腕、绕腕等交替使

用,舞姿舒展悠长,更有技艺高超者加入下腰和旋转技巧。舞蹈家贾作光五十年代长期深入民间,在向当地蒙古族同胞学习的过程中独具慧眼,将这种自娱性的民间舞蹈进行整理加工,展现于舞台,使其艺术性和观赏性得到了很大提高和发展。《盅碗舞》表现的是:在辽阔的大草原上,一位身着传统民族长服的蒙古族牧女头顶叠碗,双手捏盅,英姿娇娆地翩翩起舞,通过优美的舞姿表达了蒙古族人民对新生活中的喜悦和欢乐,对美好明天的向往和憧憬。

舞蹈由慢板和快板两部分组成。舞蹈一开始以蹲弓步横拖伴之揉臂和揉肩,继而拧身回望,在"拧"中体现了蒙古族舞蹈特有的韵味。慢板使用很多的揉肩动作,舞姿舒缓悠长,富有雕塑感,仿佛让人感觉到草原的辽阔和牧民胸襟的宽广。酒盅在与揉肩和揉臂的配合中发出时断时续的敲击声,犹如马奶酒的香味在美丽的草原上飘荡。快板用圆场配以碎抖肩和耸肩,使舞蹈的情绪变得欢快热烈,牧民内心的喜悦化作舞蹈形象拨动着观众的心弦。酒盅在与快速的提压腕动作配合下发出清脆悦耳的响声,更增添了舞蹈的欢快气氛。特别是迅捷、平稳的"圆场",像一朵朵浮过苍穹的白云,将观众带入骏马奔驰,天高地远的草原空间。舞蹈的最后,舞者以高难度的顶碗平转和顶碗下板腰把舞蹈推向高潮。

编导在整理和改编过程中注意到原生态舞蹈脚下动作单一和缺少变化这一缺点,加入圆场步、拖步等步伐,既丰富了脚步动作又加强了舞蹈的流动性。在舞蹈姿态上编导从民族性格入手,给以完美的艺术加工,使得蒙古族妇女端庄、大方的形象深深地留在观众的记忆中。在动作编排上,把高难度技巧和舞蹈语言巧妙融合,解决了技艺和舞蹈的矛盾,使技艺不夺舞蹈,反而加强舞蹈观赏性。这种分寸的把握是编导和演员共同努力下完成的。

　　该舞蹈作品作为优秀保留剧目,在中国舞台上长期流传。表演此舞蹈最为出色的是舞蹈家莫德格玛。她以精益求精的艺术品质,使得这个节目的表演日臻完善,达到炉火纯青的地步。肩背功夫是蒙古族舞蹈的主要特色之一。揉肩、耸肩、笑肩、碎肩,都是难度较大的动作,要求演员肌肉放松又要表现出力度的变化和层次。莫德格玛在表演这些动作时以娴熟的技巧赢得观众交口称赞。尤其是她伴着圆场的快速碎抖肩,恰如一片笑声从心底涌出,显现出她本人极厚的艺术功力。在盅碗技巧表演上,演员不受盅碗技艺的局限和束缚,能够把舞蹈和技艺之关系处理得十分和谐又恰到好处,在扣人心弦的境况下完成舞蹈动作,把节目推向高潮。

长 鼓 舞

舞蹈编导:李仁顺根据朝鲜传统民间舞改编

舞蹈音乐:崔三明

首演时间:20 世纪 60 年代初

首演团体:中央歌舞团

首演演员:崔美善

　　长鼓起源于我国的宋代,后来流传到朝鲜半岛,成为朝鲜民族音乐的主要打击乐器。长鼓在朝鲜族音乐和舞蹈中起着重要作用。长鼓形状是两头粗、中间细,左边鼓筒直径比右边鼓筒直径大 1 厘米,右边鼓皮薄,左边鼓皮厚。古代的长鼓,用獐皮做左边的厚鼓皮,用狗皮做右边的薄鼓皮,鼓筒采用木材或多层纸、薄铁等材料制成。长鼓有 6 个铜制的龙头形钩子,钩住松紧绳,松紧绳用三股真丝线制成,每只鼓上装有 8 全套袖,即用来调整鼓绳的皮套。现代表演用的长鼓一般右边用

一根饰彩穗的竹条敲,左边用手,右边声高左边声低,能敲击出丰富多彩的节奏。长鼓舞是朝鲜族代表性的舞蹈之一,脱胎于传统的"农乐舞"。长鼓作为民间打击乐器,在农乐舞队里由长鼓手击打,起伴奏和渲染气氛的作用,当情绪高昂时,长鼓手常常随着众人一起翩翩起舞,因其身前挎着长鼓,故在起舞时侧重于击鼓的形体动作,逐步创作出挎跳"大蹦子"等技巧,由此而被称为"长鼓演戏"。后经历代艺人创造丰富,长鼓舞便在 20 世纪初期,以独立的表演形式从农乐舞里脱颖而出。每逢佳节之日,民间跳长鼓舞者的表演,深受群众欢迎。

延边歌舞团从 20 世纪 50 年代初开始将长鼓舞搬上舞台,从而扩大了长鼓舞的影响,60 年代又在独舞的基础上,创作出长鼓的群舞表演。长鼓舞受到人们的喜爱不仅由于鼓技惊人,花样翻新,亦在于能够表达喜悦、欢快的情绪,以优美的舞姿和娴熟的鼓技给人美好的艺术享受。

长鼓的表演,以柔软的扛手、伸肩、雀步等动作为主,以肩挎长鼓,右手持鼓鞭,边跳边敲鼓的形式表演,身、鼓、神融为一体,高度协调统一。舞蹈的形式有独舞、双人舞、群舞等多种。建国以后,长鼓舞久经朝鲜族舞蹈家们的精心改编,增进了新的时代气息和民族特色,使这一艺术形式日趋完善。

《长鼓舞》全舞分为三个段落:先是雕塑般的女性造型,含蓄中孕育着生命的躁动;手臂忽儿柔若春柳,忽儿棱角分明,呼吸节奏与造型协调有致。该段节奏均匀而缓慢,舞者以气息带动全身,将朝鲜舞的内在韵律和风韵与舞姿完美融合,舞姿造型充满流畅和延续性,达到艺术的升华,充分体现出朝鲜族女性那种含蓄、坚韧、"外柔内刚"的性格特征。舞蹈的第二段充满欢快的情绪,音乐节奏中速,"动作的着眼点在时时

抖动的双臂和飞快运动着舞步的双脚"，[①]舞蹈流动的路线以大的圆圈和八字线路为主，动作讲究气息的连贯和动作力感的顿挫，该舞段的动作具有刚柔相济、动静交替及抑扬顿挫的特点。最后一段是粗犷、豪放的快板，舞蹈里穿插着激动人心的双鼓点，且旋转和鼓点的速度都越发地加快速度，自然地使舞蹈进入高潮。舞段中双槌击鼓结合快速度的步伐及旋转，将高难度技巧和舞蹈形象的深刻内涵有机地化在了一起。

该舞蹈将朝鲜族女性特有的精神气质——柔美中透出的刚毅的民族性格用身体动态语言诠释得淋漓尽致，作品站在个体生命体验的角度透视整个民族文化和性格气质，深刻地体现出朝鲜族人民的历史文化精神风貌和生命状态，舞蹈语汇充分体现出朝鲜民族群体文化的深刻内蕴。

评论家评价崔美善的表演风格为：典雅、端庄、精美；舞蹈具有雕塑般的造型，像是富有诗情画意的雕塑珍品；人们在崔美善的舞蹈中可以发现东方女性的气质、性格方面的共性——内在、含蓄、深情，同时还可以寻找到东方各国舞蹈所共有的特点——曲线美。[②]

水

舞蹈编导：杨桂珍

舞蹈音乐：王施晔

舞蹈服装：闵广森

舞蹈首演：1980 年大连

① 参见李仁顺谈《长鼓舞》，《舞蹈舞剧创作经验文集》第 141 页，人民音乐出版社 1985 年版。

② 参见武季梅《北蒂双莲更生辉》，《舞蹈》1981 年第 5 期第 28 页。

首演演员：刀美兰

荣获奖项：1980 年荣获第一届全国舞蹈比赛的编导一等奖、服装设计
　　　　　一等奖、音乐三等奖和优秀表演奖

　　这是一部中国民间舞蹈女子独舞的作品。编导以表现傣家少女与水结下的真切之情，从中浸润出傣族亲和水源、勤于洗濯、柔情似水的民族心态，歌颂生命之源滋润万物，带给傣族人民的美好生活。

　　舞蹈以美丽的西双版纳为背景，烘托出傣家人生活在河谷平坝上的怡然自得和如诗画般的田园风情。那金灿稻浪和葱郁椰林映出的舞美创意，流淌出亚热带民俗民情的风姿流韵，绵延出傣族舞蹈均匀呼应的动律。夕照下，身着萱红筒裙的傣家少女满怀喜悦，颜面生春地出场了，她在温暖和煦的霞光里，肩担水罐步履轻盈地来到泉边汲水、沐涤。犹如瀑布般的乌发，随着傣族婀娜的舞姿飘飞起来。舞姿重拍向下，均匀的节奏中，少女膝部的屈伸在秀美长发的遮蔽下时隐时现，带动着肢体上下颠动和左右轻摆。舞步的踏或跺，看似着力而下，却是重起轻落，全脚掌平稳着地，有如孔雀的轻歌曼舞；而安详舒缓的舞步，则如热带丛林中的大象缓慢而行，透析出舞者的生活感受和对舞姿的意象创造。转瞬间，夕阳收起了一抹嫣红，在有铓、钹击打的和声乐催促下，傣家少女以起身旋转的舞姿，旋出热情洋溢的青春畅想、旋出舞蹈的高潮迭起……伴着渐渐趋缓的舞乐，傣家少女的舞姿复归宁静，尾声恰似一缕妙丽天然的云气，将舞者带进澜沧江畔仙境般的田园。

　　这部作品用舞的语言诠释出傣家少女悠然端庄的唯美仪态，并以傣族传统的"彼美如象"的审美观体现着傣族民间舞蹈"三道弯"与"一顺边"的舞姿形态。尤其值得称道的是，编导者在汲取傣族民间舞蹈元

素时,不拘泥于"形"而从"律"入手,充分展示傣族民间舞律动的韵味,从而使作品含蓄、优美、明快、清澈地呈现出意欲创新的形象。表演者,傣族舞蹈家刀美兰更以其自然淳朴、舞姿柔美的风格和娴熟洗练、舞以尽意的技巧,生动而细腻地刻画出傣家少女的恬美风姿,以充满生活气息的表演深深地感染着观众。

追　鱼

舞蹈编导:贡吉隆、张斌英

舞蹈音乐:陆棣

舞蹈首演:1980 年

首演团体:中央民族歌舞团

首演演员:赵湘、金龙珠

荣获奖项:1980 年荣获全国第一届舞蹈比赛编导一等奖、音乐二等奖,
　　　　　饰演小金鱼的赵湘获少年组表演一等奖,饰演老翁的演员金
　　　　　龙珠获表演二等奖

　　这个傣族双人舞创作灵感来自傣族传统生活习俗"摸鱼"。编导以傣族人民日常的现实生活为题材,用拟人化的手法将傣族老翁和小鱼之间的追逐和嬉戏表现得情趣盎然,充分体现出傣族人民面对新时代那种幽默、乐观的豁达心态和精神风貌。

　　《追鱼》题材和结构的构思源自编导两次傣乡生活的印象。作者在《〈追鱼〉的形象创造》中写道:"回忆起 1964 年在傣乡生活的许多情景:秀美如画的傣乡风光,傣族人民温和善良的性格,多情的'小卜少','小卜帽'的美丽勤劳,老人们的乐观、诙谐,都似乎历历在目,尤其那劳动之余,夕阳西下,卷起裤腿、衣袖下到河里去摸鱼的别有风趣的习俗和

千姿百态的傣族舞蹈更使我们着迷。"①该作品正是通过展现傣族人民日常的生活情趣,表现八十年代改革开放后傣族人民的生活状态及精神面貌。

编导在该作品的舞蹈动作语汇设计上,从生活中的现实情感经历和民族审美经验出发,强调凸现人物的性格特征,结合舞蹈的动律、风格和特点,以生动的人物形象感染观众。如在老翁动作造型的设计上,编导将老翁乐观幽默的性格形象和赏鱼、捉鱼、追鱼、浑水摸鱼的一系列的情境相互结合,舞蹈动作均以人物性格的变化来发展,因而动作造型具有鲜明的个性,与原来民间舞造型有所不同,带给观众以既陌生又熟悉的审美感受。此外,作品在小鱼的舞蹈动作设计上采用了拟人化的手法,将小金鱼的形象当成既是鱼儿同时又是调皮任性的小姑娘的形象融合处理,成功刻画了小金鱼俏皮、可爱和灵活的独特性格特征。编导在创作中遵循了根据人物个性形象为出发点的原则,舞蹈语言以傣族舞蹈动作风格为基础素材,但并未拘泥于其程式化的动作之中,而是经过特征提炼,为我所用,将傣族传统民间舞"鱼舞"中的舞蹈动作经过提炼加工,从作品中人物形象的情感逻辑出发,创造出既有人物性格又有鱼的物化形象的舞蹈动作语言。因此编导在小鱼动作形态的创作中"除了在小字和乖字上下功夫外,又加上塌腰撅屁股、胸脊椎松弛和自然向后背等要求","同时在舞蹈中还加上调皮、撒娇、捉迷藏、撅嘴等孩子特有的表情动作"②,使舞蹈作品中小金鱼的动作具有了人物性格

① 张斌英、贡吉隆:《〈追鱼〉的形象创造》,《谈舞蹈编导创作》第251页,人民音乐出版社,1984年。
② 《舞蹈舞剧创作经验文集》第383页。
[1]《中国舞蹈名作赏析1949—1999》田静著,人民音乐出版社出版,2002年1月。
[2]《中国少数民族舞蹈史》纪兰慰、邱久荣主编,中央民族大学出版社,1998年11月。
[3]《舞蹈舞剧创作经验文集》第383页。
[4]《谈舞蹈编导创作》,人民音乐出版社,1984年。

化的特征。

此外,作品在结构上突出"趣"的情境,在情节的设计上在"追"上下功夫,充分围绕追鱼者和被追者的关系巧妙地展开,通过赏鱼、捉鱼、追鱼、浑水摸鱼等情节的贯穿使作品"舞中有戏,戏中有舞",妙趣横生,将艺术时空和生活时空完美地融合在一起。另外,舞蹈造型空间层次的变化随着人物情感和情节而展开,在"追"这条线索中结合得巧妙合理、和谐有序。因此,此作品不仅具有浓郁的民族风格特色和时代生活气息,而且给观众以强烈的审美自娱感,在今天仍显现出一种清新自然和旺盛生命力。

奔 腾

舞蹈编导:马跃

舞蹈音乐:季承、晓藕、夏中汤、马跃

舞蹈服装:冯更新

舞蹈首演:1984 年

首演团体:中央民族学院艺术系 83 届大专班

首演演员:申文龙等

荣获奖项:1984 年荣获北京市舞蹈比赛创作、表演一等奖;

1986 年荣获全国第二届舞蹈比赛编导一等奖和集体舞表演一等奖;

1989 年荣获朝鲜民主主义共和国国际艺术节金奖;

1994 年荣获中华民族 20 世纪舞蹈经典评比经典作品奖

作品通过塑造蒙古族青年牧民的群体形象,映射出 80 年代改革开放后,人民群众随着时代变革所呈现出的积极乐观和奋发向上的精神

风貌。作品以"万马奔腾"之意象来象征十一届三中全会后，中国社会经济文化生活浮现出一派生机勃勃的气象。舞蹈不仅体现了蒙古族人民勇往直前的民族个性，从普遍的意义来讲它更代表了新时期整个中华民族昂扬奋发的生命状态。有评论家认为该作品是一个集时代精神、民族审美和非凡气势的意蕴深远的优秀作品。

　　该作品的动作语汇以蒙古族民间舞蹈动作为基础素材，力求从体现实际生活情感和蒙古族青年的精神气质出发，发展并创造出富有民族风格特性的动作语汇。舞蹈中继承了传统蒙古族舞蹈"拧肩、坐腰"的基本体态，并通过变化发展和强化舞蹈造型和构图，对蒙古族舞蹈的各种步伐类、肩部和臂部动作进行节奏和力度上的处理，极大地丰富了蒙古族舞蹈的动作语汇。此外，编导在动作设计中还充分运用从一个核心动作引申和发展出若干个动作的创作原则，使作品的动作语汇呈现出强大的张力。如舞蹈中各种马步、几种力度的动肩和不同幅度的抖肩及对传统大揉臂动作在用力点、空间和节奏的发展都使舞蹈具有耳目一新的视觉感受。

　　其次，作品在群舞的构图中讲究舞台空间的点、线、角、面等方面的综合运用，并进行有机的排列组合，使作品的整体效果在流畅中不失丰富。如舞蹈第一段中的群舞构图，由少渐多、层层递进，勾勒出蒙古族骑手在苍茫草原上牧骑的万马奔腾之气势，舞蹈队形若聚若散，若行若止，整个舞蹈画面的气氛在这种构图的变化中被渲染得宏伟壮观、极具滚滚江河奔腾入海的磅礴气势。

　　此外，作品结构精练，随情绪的变化展开，首尾呼应起到深化主题的作用。该作品为三段体情绪舞蹈，在快板—慢板—快板的舞蹈情绪的展开中，不断地将舞蹈推向高潮。在两个快板中使用了大量重复主题动作的手法，第三段舞蹈动作是对第一段快板的发展和变化，它围绕

着象征性的主题"核心"动作,并且在千变万化中不失其"魂",作品因此透射出强大的张力和震撼感。作品成功的另一因素是在节奏的处理上将情绪和身体部位的节奏动律充分协和,将舞蹈节奏、音乐节奏和情感节奏紧密地结合在一起。第一段急速的节奏中动作的幅度并不大,主要以牧民在马上牧骑的感觉为动机;第二段慢板(好来宝)中,突出肩部动作语汇的节奏与心理情绪的内节奏合拍的节奏的切分;第三段:绿浪,音乐节奏加快预示高潮的来临,同时满台的演员以大线条揉臂动作营造如千军万马纷沓奔腾的草原牧骑,把舞蹈推向高潮。尾声急促的鼓点,在不规则的打击乐中交相呼应,动作出现大幅激烈的技巧"双飞燕",同时更进一步反复强调第一段主题动作。该作品节奏的独特处理体现出与传统蒙古族语汇的不同之处,真正透视出在时代变革的大潮中社会生活节奏的变化,真正符合当代观众的审美心理。

撒　扇

舞蹈编导:李子忠

舞蹈音乐:郭如山

舞蹈首演:1986 年北京

首演团体:中国铁路歌舞团

荣获奖项:1986 年荣获第二届全国舞蹈比赛编导三等奖,表演三等奖;
　　　　　1987 年荣获第二届国际民间舞蹈金鹰奖比赛银鹰奖及国际
　　　　　民间舞蹈金象奖比赛铜象奖

　　《撒扇》是一个围绕扇子的各种技术动作而创作的民间舞。扇子是汉族民间舞的主要道具之一,各种扇子舞在舞台民间舞中也占有相当

大的比例,这个作品的独特之处就在于大胆地将扇子的各种变幻的使用方法整理再创造。上个世纪 80 年代,正是富有现代气息的流行舞蹈(迪斯科等)开始盛行的时候,编导打开思路,在作品中注入新的观念,对扇子与手、手臂和身体的各种姿态和力度关系进行了探索。这个作品以洛子、地秧歌等河北各地方民间舞素材为基础,以女子五人舞的形式,通过扇子的各种变化,创造性地展示了河北民间舞的淳朴大方、开朗清新。五个女孩儿青春朝气的形象也代表了正在迈向新时期的人们欣欣向荣的精神面貌。

演员以横线直接出场到位,清楚干净,也代表了整个作品的风格。动作的丰富变化和衔接的紧密是作品的显著特色。这一特色,主要体现在扇子的使用方法上。编导将扇子的使用结合手腕的发力,做各种翻、转、端、抖、颠、开、合等一系列动作,并与舞姿融为一体,同时,在开合技术上,借鉴了洛子中的拧开扇、撒开扇、打开扇、搓开扇的开扇方法,使开扇的动作像扇花的变化一样精彩,并通过臂、腕的韧、脆、柔各种力量的变化,充分展示了扇子在手中的各种状态,从而突出了"撒扇"的主题。扇子在演员的手中如同蝴蝶一样上下翻飞,又像火焰一般闪动跳跃,结合节奏的快慢转换,时而轻快地一掠而过,时而慢慢地抻拉缓行,扇子似乎也有了性格,有了情绪。从始至终,扇子都是观众眼神追随的主要目标。其次,下肢动作并没有因扇子的多彩而显逊色。在小的动律上,膝部有屈伸,脚踝有弹性的起伏,与手腕各种有弹性的动作形成呼应。步子的种类丰富多变,有民间原有的,如十字步,也有带着现代气息的,如半脚尖走和后踢跑,这些适合人物性格与音乐色彩的动作,完全融为一体,不露痕迹。躯干部位有拧腰、腆腮、错肩的三道弯体态,这是洛子民间舞中的年轻女性的典型体态。曲线代表着女性的温婉;小而快的出胯是借用了当时的流行舞元素;扇子在胯部轻快地一

点而过,体现了女性柔美可人的一面,也符合作品中年轻女孩的性格特点;而视线的二、八点快速转换则带着强烈时代感和新的创作理念。正是利用这些传统的与新鲜的元素,编导组成了一个全新意味的民间舞作品,既有继承,又求发展。

音乐的基调活泼明快,富有民歌特色,节奏感强,舞蹈从头至尾一气呵成,短小精干,随音乐的进行呈快、慢、快三个层次,分别是欢乐活泼,优美抒情和缤纷热烈三种情绪。前两个舞段是单扇,第三个舞段时,音乐由慢复快,演员从地上又拿起一把扇子,舞蹈更加精彩,由于两把扇子的同时使用,扇花的变化有了更多的空间,两把扇子经常一开一合,或在一拍内先后打开,动作的密度更大,频率更快,令人目不暇接。随着音乐主旋律的不断重复,编导通过扇子的不断变化的开合,将气氛烘托至高潮后,瞬间以高中低位置上的不同姿态亮相结束。这样干脆的结尾,非常符合作品干脆利索的整体风格。

该作品荣获1986年第二届全国舞蹈比赛编导三等奖,表演三等奖;1987年第二届国际民间舞蹈金鹰奖比赛银鹰奖及国际民间舞蹈金像奖比赛铜像奖。自公演以来,全国各地均有学演,已经成为各地中等专业艺术学校的舞蹈教学剧目。

元　宵　夜

舞蹈编导:向阳
舞蹈音乐:选自民间乐曲《五哥放羊》
舞蹈首演:1986年
首演演员:向阳、侯彩萍

首演团体：山西代表队

辅导者和排练者：张继刚、王秀芬

荣获奖项：1986 年荣获全国民间音乐舞蹈比赛编导一等奖，演员向阳、

　　　　　侯彩萍荣获表演一等奖

该作品采用双人舞的形式通过正月十五的元宵夜一对青年恋人在元宵的灯会中互相寻觅的情景设计，用夸张的动作语汇表现在热闹的元宵灯会中，观灯人的喜悦之情。作品具有浓郁的生活气息，人物性格塑造鲜活生动、栩栩如生，演员表演细腻质朴，使观众得到感同身受、妙趣盎然的审美体验。作品扎根于传统的民间民俗舞蹈，并将视角紧紧锁定在表现当代人的生命意识、体现时代情感方面，使作品既体现出传统民间舞的审美形态，又有与时代生活相协同的新元素。

"正月里，正月正……"山西民歌《五哥放羊》这首曲子的歌词反映了正月十五欢庆佳节的盛况，作品的构思正是受到此民歌的启发，以大家熟知的元宵夜中观灯赏灯的民俗活动为背景，创作出乡土气息浓郁，符合现代审美意识的作品。编导长期在基层农村进行艺术工作，而且几乎每年正月十五总要去各地采风，对节日的欢腾场面和"万人空巷，聚集街头"的节日气氛自然是非常熟知的。联想到人群涌动观灯时常发生的事情，如碰脑勺、踩脚、挂辫子、丢鞋子、寻人，以及在此过程中人们心理的变化：喜悦、兴奋、恼怒、急切、失望、欣慰……由此，创作《元宵夜》这个舞蹈的意向产生了。

该作品的舞蹈动作素材主要采用了山西民间舞"二人台""永济对秧歌"和"踢鼓子"这三种民间舞，并且充分利用它们的特别之处。例如：用"二人台"的干净利落和流畅动律，塑造北方青年的质朴、粗犷的形象；用"永济对秧歌"的小巧灵活和优美曲线刻画北方女子机

敏活泼的性格特征；为了在舞蹈中表现正月十五"人山人海"的热闹场面，编导有意将生活动作，如"揪辫子""踩脚丫"等动作进行夸张处理，使生活动作在情景中通过夸张变形符合舞蹈情绪要求，从而形成具有独特个性的舞蹈语汇。此外，编导在处理素材时还充分注意到群众民间舞和舞台表演艺术的差异性，群众民间舞偏重于自娱，具有质朴简单的特点，而舞台的民间舞蹈更注重表演性，强调人物心理和性格的刻画。由此，编导同时采用几种民间舞的动作素材，进行加工提高，去粗取精，使作品动作语汇更有利于人物性格的塑造，更具时代感。

　　在情节设计上，该作品采用了夸张和虚实相间的手法。编导在舞蹈中用两个演员表现元宵节观灯时的"花千树、星如雨"的群众场面有很大难度，而该作品却依靠情节的巧妙设计和人物鲜活生动的表演收到了意想不到的效果。如：用两个演员动作的夸张，虚拟地表现出观灯时你拥我挤的群众场面以及观灯时的欢快心情、被别人踩脚的疼痛难堪、找寻中的恼怒焦急，此外，通过"众里寻他""蓦然回首"等出人意料的情节处理，使作品妙趣横生、真切动人。

雀　之　灵

舞蹈编导：杨丽萍

舞蹈音乐：张平生、王浦建

舞蹈服装：孙济昌

舞蹈首演：1986 年北京

首演团体：中央民族歌舞团

首演演员：杨丽萍

荣获奖项：1986 年荣获第二届全国舞蹈比赛编导和表演一等奖，音乐
　　　　　三等奖；

　　　　　1994 年荣获"中华民族 20 世纪舞蹈经典评比"经典作品奖

　　晨曦中，一只洁白的孔雀飞来了。它时而轻梳羽翅，时而随风起舞，时而漫步溪边，时而俯首畅饮，时而伫立，时而飞旋，一首生命的赞歌就在那一举手，一投足中流淌着。这一傣族女子独舞突破传统的物象模拟，而是抓其神韵，表现的不仅仅是一只圣洁、高雅、美丽的孔雀，而且是一只充满生命的神秘的飞舞的精灵。

　　这个作品从 1986 年首演至今观者无不为之陶醉，每看一次都会被作品透射出来的深邃的诗情画意所打动。杨丽萍以傣族民间舞蹈为基本素材，从"孔雀"的基本形象入手，但又超越外在形态的模仿，以形求神，不仅使孔雀的形象惟妙惟肖地展现于观众视野，而且创生出一个精灵般的、高洁的生命意象。在动作编排上，充分发挥了舞蹈本体的艺术表现能力，通过手指、腕、臂、胸、腰、髋等关节的神奇的有节奏的运动，塑造了一个超然、灵动的艺术形象。尤其是编导用修长、柔韧的臂膀和灵活自如的手指形态变幻，把孔雀的引颈昂首的静态和细微的动态都淋漓尽致地表现出来，也正是在这细微的动态中一颗颗生命之星在闪烁、在舞动，汇集成一条生命的河流，出神入化，在那昂首引颈的动态中表现出生命的活力和勃发向上的精神。杨丽萍并没有简单地搬用傣族舞蹈风格化和模式化的动作，而是抓住傣族舞蹈内在的动律和审美，依据情感和舞蹈形象的需求，大胆创新，吸收了现代舞充分发挥肢体能动性的优点，创编出新的舞蹈语汇，动作灵活多变，富有现代感，更符合当代人的审美需求。和毛象及刀美兰所创造的孔雀形象相比，杨丽萍的孔雀形象创造是艺术上的一次大的飞跃。

　　这个作品之所以吸引人的另外一个方面，是作品所表现出来的强

烈的生命意识,无论是动作本身还是舞者杨丽萍本人。杨丽萍曾说过"舞蹈是我的生命的需要",她正是在用"心"而舞,舞蹈是她生命的表现,她用肢体表现着对生命,对人生的感悟、思索和追求。"雀"之"灵"其实就是杨丽萍对生命的认识和体悟。也正是她这种身心合一的舞蹈观和沉静、淡泊名利的舞蹈境界使得她的舞蹈长演不衰。杨丽萍把自己完全融入在那翩翩起舞的孔雀中,得意忘形,仿佛她已化成一个精灵,散发着跃动和张扬的生命。这个作品也是剧场民间舞发展的一个启示。如何摆脱矫揉造作的外在情感表现,真正反映民间舞之"魂",从这个意义上《雀之灵》也给广大舞者以思索。多年来,《雀之灵》之所以没有被时代所遗弃,仍然活跃在舞台上的原因也正是她深深触及到每个人对生活对生命的感悟。

《雀之灵》犹如一个蓝色的梦境,一个无限纯净的世界,在那个神秘的境地,生命之河在流淌,洗涤和净化着我们的心灵。

该作品以其极为强烈的艺术魅力荣获 1986 年第二届全国舞蹈比赛编导和表演两项一等奖,音乐三等奖,并先后多次在泰国、新加坡、美国等地演出,并在 1994 年荣获"中华民族 20 世纪舞蹈经典评比"经典作品奖,多年来长演不衰,家喻户晓。

看 秧 歌

舞蹈编导:王秀芳
音乐改编:刘德增
舞蹈首演:1987 年
首演团体:山西歌舞剧院

《看秧歌》是《黄河儿女情》这台风情歌舞中的重要作品。这个作品

成功的原因有两个，一是选材合理，二是语言风格独特。"看秧歌"本身就是一个有丰富情节和情绪的事件，围绕"看"而产生的情节和情绪可以有时间上的和情景中的各种变化，由于舞台表演的虚实结合，编导可以设计出"戏中戏"，从而引起"看戏人"的种种反应，从中选择切入点进行创作。选材的独到视角，为编导提供了一个自由的创作空间。在语言风格的确立上，编导进行了大胆的尝试。作品中山西民间舞的具体元素并不多见，它吸收了民间歌舞小戏富有情节性的特点，超越了"由民间舞素材加工而成"的创作思维定势，将立足点转向生活本身，以敏锐的艺术感受力把握生活和角色的本质。那些并不灵动甚至是有些拗、有些僵的动作，却恰恰把一群土里土气、"傻"得可爱的农村姑娘生动地再现于舞台，这是基于对生活的真实感受和独特的审美发现。《看秧歌》的语言编创方式对当时的民间舞创作惯例是一次大胆的突破，作品把握住了黄河流域浓厚的文化特征及山西人民独特的精神气质和民风民俗，蕴涵了山西舞蹈的风貌、情调、韵味，不拘泥于某个地区的某个民间舞种类，而是根据特定情境中的特定人物性格来选取和创造所需的动作素材，将其统一在一种独特的风格中，成为新的语言形式。

　　作品以生活中"看秧歌"这一事件的时间顺序为线索，以出门、下雪、转晴、看秧歌、回程几个环节贯穿。准备出门时的相互指看、提鞋等情景完全是自然动态的夸张；而走在路上时，双摆臂提胯出腿是生活动作的变形，在臂的直直的摆动中，在腿的直直的出和收之间，一群农村姑娘带点儿傻劲儿的率真性格和难得的赶会看秧歌的欢喜心情跃然于舞台上。天气的阴晴变化、拥挤的看秧歌人群都是为反复描写人物性格而设置的情景。提胯拧身挽花、扭身留头、踮脚跟等动作都是一致的抻拉拧扭风格，还带有些关节僵化的味道，构成了作品独特的语言风

格,又生动地突出了群体的性格。在"看"这个环节中,编导设计了喜看、惊看、羞看、怒看四种情绪,完全以生活中的动作为基础,加以极度夸张变形,使之舞蹈化、舞台化。惊恐地瞪大双眼、张开嘴巴的表情和上身扭曲、两手绕扯手绢、双脚内八字的姿态,将角色内心的感受准确地外化出来,她们和剧中的人们同悲同喜,新奇惊讶,娇羞愤怒全都写在脸上,表现在身体上,从而角色稚气透明的性格也鲜活地确立起来。她们以自己的方式读解秧歌,观众也在读解着她们,台上台下形成了双重的情感传递空间。由于动作是生活的直接夸张变形,观众很容易接收到这些动作传达出的信息,也就容易被感染,人物心里情感的传递非常到位。

作品中队形、路线的运用清晰单纯,突出了语言风格的独特,主次分明。队形以横排为主,核心段落中,每一个人的不同姿态、不同表情和不同的心理反应都在横排面上逐一展示,横排是表现具体每一个人的最有效方式,每个角色的个性表现虽不同,整个群体的性格却鲜明统一。此外,运用了竖排、斜排和很少的圆形,全体演员基本在一个队形里,强调刻画人物的群体性格。演员的表演大胆泼辣,虽极度夸张,但充满了生活气息,毫无做作之感,使"丑美,俗美"的风格让人过目难忘。作品的音乐旋律富有浓郁的山西民歌风格,唱词中许多叠声词和衬词的运用更加重了山陕地区民歌的味道,并与舞蹈的风格融为一体,相得益彰。

1987年夏天,《黄河儿女情》在承德举行的华北音乐节演出中大获成功;同年8月,在山西省首届民间艺术节中演出,10月,在人民大会堂专场演出;1988年入选中央电视台春节晚会,成为广大观众熟悉喜爱的舞蹈作品。

残　春

舞蹈编导:孙龙奎、李铃

舞蹈音乐:选自韩国民歌和器乐曲

舞蹈服装:麦青

舞蹈首演:1988 年北京

首演团体:北京舞蹈学院

首演演员:于晓雪

荣获奖项:1988 年荣获文化部举办新人新作奖;

　　　　　1994 年荣获第四届桃李杯优秀剧目奖,演员表演二等奖,并
　　　　　被评为全国民间舞教学保留剧目;

　　　　　1995 年荣获全国第三届舞蹈比赛演员表演一等奖;

　　　　　1994 年荣获"中华民族 20 世纪舞蹈经典评比"经典作品

　　该舞蹈创意来自编导个人对人生的感悟,借《残春》这个主题抒发
自身内心的感伤,感叹生命短暂、岁月无常。该作品选用一首凄凉幽怨
的吟唱古朝鲜王朝兴衰的韩国民歌,表述作者心中的忧郁,达到宣泄自
我情感的目的,同时用舞蹈探讨青春易失、人生几何较为深远的哲学命
题,从中唱述了"惜春长恨花开早,早生华发,人生如梦,匆匆春又归去"
的烦恼……

　　《残春》的创作出发点,从一个深感生命困顿的青年形象入手,选用
朝鲜族传统舞蹈寺党、萨尔扑里、拍胸舞的部分动作,进行分解、扩大、
变形,一改从前民间舞创作中恪守传统动作语汇(直接运用不作任何修
饰的做法),根据剧情需要及演员自身的能力特点,量体裁衣,重新进行
动作的编排设计。为了刻画作品人物痛苦无助的形象,打破了传统朝

鲜族舞蹈内含、收缩、下沉的体态特征,逆向而行,进行动作动态的外放与扩大处理,特别是在倒地的一刹那,为了突出痛苦的深度,身体扭曲倒地,胸腔高高突起单臂前伸,靠与身体其余部位的对比,突出痛不欲生的动态视觉。

在舞蹈高潮部分,也是有意识打破拍胸舞"单臂拍胸"与寺党巫舞"划甩手"平稳对称的动态节律,夸张变形使之与整个作品情绪对应,做到用合体的形式体现具体的内容。在当时这种一改传统的做法,无形中也为民间舞剧场化、都市化、个性化的创作找到一种新的可能,正如该舞演员于晓雪所言:"孙龙奎编导有意识打破当时传统民间舞创作理念,用自己熟悉的本民族舞蹈语汇,浓缩、凝练、变异、升华、创造出一个有别于民间与课堂,属于都市化、剧场化、个性化的民间舞,同时借以表达一个都市民族编导的心声。"该舞的出现之所以在当时民间舞创作舞台上引起极大的反响,正是它具备了这种突破传统的特征。

该舞蹈在动作的处理上,除了强调朝鲜族原型动作的发展、变形、再创造外,还格外强调用呼吸体现心境的做法(即用呼吸控制身体,玩味身体,将朝鲜舞蹈本身所擅长的呼吸动律与塑造作品人物形象的动态语言紧密结合起来)。作品中这一特征是通过用长短有致的呼吸控制动作时间来实现的,强调大起大落、动静结合、错落有致的多节奏处理模式(这种处理受呼吸支配),同时强调感觉上的内紧外松,快慢相兼,做到呼吸与动作合拍,动作与音乐合拍,音乐与心境合拍。

在动作空间的运用上,该舞也是一反朝鲜传统舞蹈常态,只在二度(平面空间)做文章的常规,将地面一度空间与空中三度空间也纳入到作品的结构编织中去,不但没有让人感觉突兀,反而这种跃起倒地挣扎挺胸伸臂的动作成为全舞蹈中最画龙点睛的地方。为了强化主体情感特征,在三度空间运用的弹跳次数较多,例如变形的后飞燕跳,不仅在

空中起跳,从地面上也直接起跳,从而丰富了观众的空间视觉享受。在空间的调度上也是力图打破有序的规则,力争做到占领整个舞台空间的目的,所以在一个仅 4 分 50 秒的作品中,就运用了两条横线,三条斜线,还有一定的纵线,以及一个小圆的调度,应该说是非常丰富的。

　　该舞的服装设计也值得一提,它可以说是当时民间舞蹈服装抽象化简洁化的代表,突破了许多朝鲜族传统服饰的限定,例如作品中朝鲜族男性所常用的头巾包头没了,取而代之的是缠头丝带,原本的套身上衫也被简化成半截七分袖,而雪青色的长裤也在膝盖处用一条丝带加以装饰,从整体上体现出简洁优雅的特点。为了突出服饰的整体审美效果,作品中有意识地抛弃了鞋子,最大限度的展示演员的肢体表现能力,同时不失民族风格特征,素雅而且凝重。

　　作为中国现当代民间舞蹈创作典范之作,该舞蹈荣获 1988 年文化部举办新人新作奖;1994 年第四届桃李杯优秀剧目奖,演员表演二等奖,同时并被评为全国民间舞教学保留剧目;1995 年全国第三届舞蹈比赛演员表演一等奖;1994 年荣获"中华民族 20 世纪舞蹈经典评比"经典作品奖。

俺 从 黄 河 来

舞蹈编导:张继刚

舞蹈音乐:汪镇宁

舞蹈服装:王慧君

舞蹈首演:1989 年北京

首演团体:北京舞蹈学院

荣获奖项:1991 年荣获第三届全国桃李杯舞蹈比赛优秀作品奖

　　这是编导以黄河为母题,紧紧抓住中华民族诞生与繁衍的生命脉络,从奔流了千万年的黄河之水中捧托出讴歌民族魂的系列作品之一。作品以北方汉民族民间舞蹈作为动作素材,气势磅礴、风骨雄放地展示了黄河儿女对母亲河的深厚感情。作品思想内涵丰富,人物形象鲜明,舞蹈风格纯朴,表现手法独特,具有很强的艺术感染力。

　　幕起,一幅巨大的图像显映出汹涌澎湃的黄河之水从天际间奔腾直下,这饱蘸激情的舞美设计,揭示了中华民族历史的恢弘和悲怆。旷寂的舞台被这凝重的画面渲染着,雄浑的“黄河交响”在这样的氛围中发出了滚滚声浪,这音画顿时弥散出舞蹈的性格与情感的张力。舞中的男人,跑出“鼓子秧歌”的场图,以“菠花”组合形成多姿的舞步,模拟出将黄河之水勒过自己的肩头、牵拉起追赶太阳的民魂意象。舞中的女子,是以“胶州秧歌”重抬、轻落、飘起的身姿韵态,演绎着母亲河流淌无尽的酸楚。在舞姿中,渐渐地、缓缓地彰显出黄河水滋养民族性格的浩然正气。编导就是这样通过编排的“秧歌”韵律,开掘出民间舞蹈文化的底蕴,从而用舞蹈的语汇勾勒出黄河儿女的气节,一手能托起苍穹,一手能拽住流波,面对惊涛骇浪仍以稳健的步履迈进,显示一种坚定而执著的信念。这就是作品借喻“俺从黄河来”的题目,要告诉我们的一切。

　　编导张继刚有着黄河岸边生活的经历与民风体验,因而从一个“俺”字,生动而亲切地牵出了创作的全部热情。由“俺”拓宽了人们的视域,将作品的独特风格、刚健形态及情感的效应带给了观众,广获好评。

女 儿 河

舞蹈编导:张继刚

舞蹈音乐:汪镇宁

舞蹈服装:韩春启

舞蹈首演:1989 年

首演团体:北京舞蹈学院

荣获奖项:1991 年荣获第三届桃李杯舞蹈比赛优秀剧目奖

《女儿河》是编导以黄河为母题的系列创作中,采用女子民间集体舞蹈的形式,表现生长在黄河岸边的"女儿们"的情愫精魂的作品,并以"女儿"与"河"的双重意象构织起黄河"女神"风姿绰约的形象。舞蹈风格清新隽永,形式多彩缤纷,与其他几部以男性为主角表现黄河的作品形成鲜明的对比,突显阳刚与阴柔、壮美与优美之别。从另一个视角向观众展示了黄河之域民舞风格的多样性和柔美性。

黄河,这一波澜壮阔的主题,在众多舞蹈作品中都是以融进英武矫健的飒爽舞姿与之结成气吞山河的舞韵格律。然而,这部作品的编导避之定势的创作思维,更是有意突破自己,独辟蹊径地选择了黄河流域"女儿们"细腻与秀美的形姿,为浩瀚、苍茫的黄河注入了一股清泉般的诗意流韵。作品特别之处在于抛开了"主题性"舞蹈惯于情节叙事的篱笆,直接切入到舞蹈"长于抒情"的现实起点。于是便在舞蹈的"风格图式"与现实意象之间寻找"情"的结合点,炫示舞段抒情性的表现。充分运用黄河区域的山西民间舞"地秧歌"的"换脚横移"、"套子秧歌"等诸多动作形态,叠加衔接、分解拆散、重组轮回,表现了一个另类的黄河主题。舞蹈气度虽不磅礴但张力无穷,舞律节奏虽不复杂

但简约流畅,舞美场景虽不恢宏但古朴纯厚,是以意象组合的实质创造诗的意境。可以说,"女儿河"的舞蹈创意都集中在让女性"柔化"了的风姿流韵"颠覆"既定的审美,让女性特有的玫瑰之色渲染出黄河的别样亮丽。

表演者,一群活泼可爱的姑娘和谐地将民间舞动作、手势、道具乃至哑剧式的手法融于身心,那发自心灵、流畅于形态的外化舞蹈"视像",十分妥帖地展示了舞的意象和情韵。尤其是整齐划一的群舞片段,演示出的"手"、"眼"、"身"、"法"、"步"的姿态魅力,把舞的"主题"转换为优美的"舞句",编织出瑰丽风景,似强烈的阳光呼喇喇直扑观众的眼睑,沁人心际,感召灵魂,达到艺术的"点石成金"之效果,可谓是舞蹈精品的范本。

好 大 的 风

舞蹈编导:张继刚

舞蹈音乐:汪镇宁

舞蹈服装:贾殿润、张玉华

首演时间:1991 年

首演团体:北京舞蹈学院

首演演员:曹平、王琦、郑元

荣获奖项:荣获北京市舞蹈比赛创作表演一等奖;

　　　　　1991 年荣获第三届全国艺术院校"桃李杯"比赛中国民间舞

　　　　　优秀剧目创作奖

该舞蹈选取的是一个悲剧题材,其创意来自以阶级斗争为主题的场景下一个民间流传的爱情故事,编导以其独到的人文关怀从简单的

善恶对抗与政治斗争的理念中升华出来,深入到挖掘民族人性本质的层面,从而达到情感上共振同感的目的。在作品技术的表达层面,编导也没有将自己的主体视角仅仅聚焦于戏剧情节的述说,更多地是把戏剧情节转变成刻画人物心理、表达人物性格、塑造人物形象的背景材料,通过用动作、表演、道具等相关因素来塑造鲜活人物形象,传达人们善良美好被践踏的感受,将美好的事物撕碎了给人看,引发人们的情感良知,达到对善的同情对恶的鞭笞的目的。

该作品来源于一个典型的写实主义戏剧题材结构,从事情的起因到矛盾的冲突,再到悲剧的发生,最后是死后的向往,呈现出一条完整而又清晰的戏剧情节线路。但是作者并没有按照传统的创编手法,由起因——发展——结果的逻辑来结构整个作品,而是使用类似电影蒙太奇或文学修辞手法,来重新安排作品。如作品开始,出现的手拿镰刀悲痛欲绝的青年男子,在布满了用人塑造的石碑舞台上哭诉的场景,接着女演员从群舞的胯下爬行,展现了一段痛不欲生的独白;其后这对青年男女美好爱情的道白,人性的扭曲引来悲剧的发生,最后由尸变人双双表达生死不渝情感的象征等等,这些都是在交织相错的过程中进行的,编导拆开了原有故事的因果链条,进行变换角度转换方位的述说,收到了良好的效果。我们常说舞蹈长于抒情而拙于叙事,这一点在该作品中被打破,不但故事讲得清晰,同时也说得明了,向我们证明了一件事,就是用舞蹈讲故事是可行的,关键是怎么讲怎么说。用有特点、有个性的动作去刻画人物,用有性格的人物行动来展开情节,这是舞蹈可以做得到的,在这一点上该编导可以说是用舞蹈讲故事的擅长者。

在动作素材的选择上,该舞蹈采用的是东北秧歌,男女双人舞的手绢与群舞的袖头动作(用多余的一节长袖代替手巾花舞蹈),是东北秧

歌典型的动态特征。值得注意的是在该舞蹈中,编导有意识忽略舞蹈素材的原始出处与本来的结构意义,对之进行重新的整合加工,将之置入编导重新设置的作品构架中去。此时的东北秧歌打破了它原有的地域特性与舞种专属性特征,成为一种言情达意的通用话语,其动作功能和意义得到进一步扩展,表达的范围也进一步扩大,可以说是民间舞素材资源重新配置的一个典范。

　　该作品对群舞的安排也别具匠心,它不但是推进剧情矛盾关系展开的背景材料,还是营造喜庆感觉、烘托悲凉气氛的意境制造材料,它的安排不但具有语言性,还有许多复杂多元的象征意义在其中。例如大幕一拉开,当男主角用舞蹈痛不欲生的哭诉时,群舞变成一块块阴森冰冷的石碑伫立在舞台上,为男主人公悲痛欲绝的心境提供了环境;当女主人公从后向前爬行时,他们又变成在胯下摧残压抑妇女的恶势力象征;当恶少迎亲调情时,他们又成为一帮协助作恶的爪牙;当女主人公自尽时,他们又变成灭绝人性的枯井,他们随着剧情发展的需要从物到人之间不停得变换,身份多变,角色也多变,使作品蕴含深层文化寓意,为作品营造气氛、塑造人物形象,调动观众的情感打下了基础,显现了编导家的艺术功力。

　　作为一个按戏剧结构编排的作品,它在道具的使用上也非常巧妙,起到画龙点睛的作用。作为一个小型的民间舞蹈剧,剧情的展开就必须要交代情节之间内在的联系,作为这个没有说一句话的舞蹈,道具的巧妙使用成了承上启下交代剧情的连接点。比如说作品中的镰刀、表达定情信物的小饰品与结婚用的红盖头,这些不但在作品中起到刻画人物扮装人物的作用,同时也发挥交代剧情的功能,例如镰刀的使用,直接告知我们的是男青年的自尽;女青年投递给男青年的小饰品,也表达了两情相娱、以身相许的承诺;而红盖头的使用则更带多重意

蕴,作品前半部男青年给女青年盖上时,代表即将迎娶婚嫁的喜庆符号,后半部女青年从枯井中上来,盖在头上的红盖头,则代表着鲜血和死亡,可以说道具的使用在该作品中是极具象征寓意的,不但起到交代剧情连接舞段的作用,也起到了刻画人物形象,折射人物内心情感的目的,给该作品增添了许多光彩。

　　该舞蹈荣获北京市舞蹈比赛创作表演一等奖,1991年第三届全国艺术院校桃李杯比赛中国民间舞优秀剧目创作奖,此后成为北京舞蹈学院中国民族民间舞系保留剧目,在各种重大的演出与汇报中频频亮相,深受广大观众的好评。

黄　土　黄

舞蹈编导:张继刚

舞蹈音乐:汪镇宁

舞台美术:仁德、启亮、沙晓兰、宋立

舞蹈首演:1991年北京

首演团体:北京舞蹈学院

荣获奖项:1991年荣获第三届“桃李杯”民间舞优秀创作奖;

　　　　　1994年荣获“中华民族20世纪舞蹈经典评比”经典作品奖

　　这个舞蹈被称为当代民间舞创作作品的典范。编导的创意来自于对黄土文化深切的情感之中,是作者“有一把黄土就饿不死人”的“黄土情结”集中表现。作品从展示群体力量的角度赞颂了一种民族精神,这种精神是通过人民对土地的热爱而产生并凝聚的。作者正是利用舞蹈所长,充分表达了人民对土地那沁入骨血的深沉情感,从而达到对民族生生不息、奋起向上的精神之颂扬。

　　舞台上,深暗的光照着一个缚着胸鼓、坐在地上的男子,音乐透出阵阵苍凉之感。骤然间,灯光亮起,随一声苍劲有力的呐喊,满台舞者瞬间单跪俯身又立起后仰,立刻营造出夺人气势。女子退去,男子们以略感艰难却又坚定的力量,一步步在两脚远远分立的低重心舞姿上慢慢向前推进。他们不断击鼓,扬起手臂,双脚齐踏,迸发出昂扬的心志和乐观的精神。女子在半脚尖碎碎的步子上肩靠肩移出,动作柔中带俏,与男子竖排间隔,刚柔对比,展现了生命的和谐完美。一个独舞的男子刚劲潇洒地碎晃着头,走在人群中间,所有人都为他自我陶醉的舞动吸引,渐渐围拢,他猛然在圆中心高高举起手臂,气氛顿时肃然。男子们不停击鼓,高抛鼓槌,又连续腾跳,力量在最高点爆发,女子们也从两侧加入,舞台上跳动的肢体与沸腾的心绪浑然一体。

　　演员一出场,身上所缚的胸鼓和服饰就散发出了浓浓的黄土气息。看似要表现一种喜庆的气氛,然而编导并未停留在这种浅层次的情绪宣泄上,而是利用民间舞的形式,对土地对生命本质进行阐释,使作品具有了创作者深层人文的思考的内涵,这是作品成功的主要原因。

　　编导以晋南花鼓为主要动作素材,利用男子舞段、女子舞段和男女群舞间隔出现的手法,结构整个作品。上肢动作以击鼓后顺势走弧划圆连接,或上或横,多变流畅。男子下肢的主题动作为弓马步,但扩大了脚之间的距离,强化了内在的、顶天立地的感觉。为了丰富女子动作,加入了肩、臂划八字的动态,突出了动作和身体的曲线。在作品第一段中,男舞者与女舞者在动作风格上有鲜明对比,男舞者步伐稳健,脚下强调下沉的力量,击鼓抛槌充满爆发力;而女舞者则力度柔和,曲线动态强化了女性动作特点。这一刚一柔,一阴一阳的对比,通过男女的情感交流,蕴涵了丰富的意味——这是对生命的赞颂,对生活的执着,它永不会因恶劣的自然环境而低靡、消沉。第二段,女舞者下场,男

舞者的典型体态开始出现。他们双腿呈马步,踏入大地,上身挺立,无论半蹲、直立或跃入空中,都是一个"人"字形的体态,它突出了一种坚韧扎实、奋争不屈却略带悲壮感的生命情态,这正是黄土高原上那一族群的生命写照。其中一个无音乐的舞段中,全体男舞者含胸击鼓,后快速上抛下落手臂两次,伴随躯干的大幅度俯仰,这一大开大合的动律不断重复,击鼓的力度由弱渐强,脚下由深蹲到直立到腾空,在十几次的重复中,一股能量渐渐汇聚起来,不断增强,累积出震撼人的张力,并最终随声声呐喊得到释放。第三段是最为动情的一段,主题动作在这一段继续发展又不断重复,将之前释放的激情继续延伸。舞者们左右跨步,挥臂划弧,腾空后呈马步落地。他们在绘有纵横沟壑、无垠黄土的巨大天幕前沸腾着,肢体与心绪的翻涌充满舞台整个空间,起伏回响,似乎要贯彻天地,对情绪的推演达到极致。这种强化性的"动机复现"的手法构成了整个作品的形态,产生了强大的动力,既推动观众的情感不断深入,又推动着作品向着编导的创作意图行进。直至结尾处,出现了点睛之笔——一大群腾跃的舞者中,出现了一个俯身跪地的男子,他不断以颤抖的双手捧起黄土向天抛洒,眼睛里含着泪水,似热爱、似眷恋,又似哭泣、似呐喊,音乐中那呼啸的风声从耳边响过,生命的酸甜苦辣、爱恨交织……用言语难以表达的情感,此刻诠释得淋漓尽致,作品的内容更加深化、丰满。在那双颤抖的手中,在那历经苦难的心里,黄土不是一种物质存在,它是民族的"根",是心理依存之地,是血是肉更是骨,在肢体的动态表象包裹之下的是"黄土血脉"的精神内核。

该作品音乐与舞蹈的结构高度吻合,女子舞段出现时,音乐柔和,男子舞段出现时,音乐充满力量,男女群舞时,音乐洋溢着激情。这样与音乐在情绪上同步进行的形式,使舞蹈段落的衔接富有逻辑性,对比鲜明,呈现出清晰的层次。

作品的风格正像黄土高原一样，坦荡从容，朴实无华。没有任何技术炫耀，尊重民间舞的原有风格。编导以动作的语义表现情感，语言精确简练，动作主题反复再现，层层渲染，渐渐强化，队形与背景的层次变化都围绕这一目的来进行，因此作品呈现出整体的向心力，并由这种向心力产生穿透力，穿透了时空的限制，穿过了黄河族群的生息脉络，一直到达民族精神的核心，到达每个观众正在感悟的心灵中。舞蹈艺术在这时显示了无与伦比的魅力，振荡着观众的情感，悦神明志。

该作品是张继刚《献给俺爹娘》舞蹈晚会作品之一。首演以后，不断复排演出，荣获 1991 年第三届"桃李杯"民间舞优秀创作奖；1994 年荣获"中华民族 20 世纪舞蹈经典评比"经典作品奖。

一个扭秧歌的人

舞蹈编导：张继刚

舞蹈音乐：汪镇宁

舞蹈服装：贾殿润、张玉华

舞台美术：仁德启亮

舞蹈首演：1991 年

首演团体：北京舞蹈学院民间舞系

首演演员：于晓雪

荣获奖项：1995 年全国第三届舞蹈比赛中，荣获中国民间舞表演一等奖；

　　　　　1991 年荣获第三届"桃李杯"比赛中获得民间舞表演十佳第一名；

　　　　　1994 年荣获"中华民族 20 世纪舞蹈经典评比"经典作品提名

空旷的舞台,昏暗的灯光,一位风烛残年双鬓斑白的老艺人,他蜷缩着身体有些痴狂,有些疯癫,远远地传来阵阵二胡的声音,夹杂着感伤、凄凉,也充满了撩人心绪的幻梦和回忆。在这幻梦中讲述了秧歌老艺人一生的悲喜和他对秧歌的眷恋,那舞动的长绸就是他生命的体现,在这梦幻中他疯狂地舞蹈着,仿佛要将一腔热血全部舞尽。这就是独舞《一个扭秧歌的人》带给我们的强烈的情感冲击。它借一个秧歌艺人的一生,描绘了全部民间艺人的人生况味和悲喜。

在舞蹈语言上这个舞蹈通过明显的身体形态的对比——蜷缩与直立,深刻地描绘了老艺人一生的心路历程。舞蹈一开始,舞者蜷缩着身体,这一体语马上让观众感受到一位老者的形象:他已暮年,岁月的年轮让他再也不能挺直腰背。沉寂的空气中传来一缕悠远的二胡声,撩开他对往事的幻梦和回忆。突然间,这颓然的老者挺身跃起,手舞红绸,顿足踏地,幻梦中他又年轻了,又可以翩翩起舞了。这一对比把舞者的今天和往昔交代得很清楚,观众不禁被带到追寻他往日踪影的过程中去。接着,老艺人在幻梦中仿佛找回了过去,他慢慢地直起身体,他和年轻后生们一起舞动。他腰杆挺直,神采飞扬,英姿飒爽。他已进入忘我的境界,在那个世界里他自由、自在、自如地舞蹈着。他给年轻后生们传授技艺,他用自己的一腔热血、一片激情感染着年轻的舞者们,从他们身上他看到了自己往日的辉煌。幽咽的二胡声再次响起,老艺人无奈地回到了现实,他又蜷缩着身体步履蹒跚地离开了热闹的人群。他双手颤抖着捧起那条伴随他一生的红腰带,热泪盈眶。在这里直立和蜷缩所造成的情感冲击是非常强烈的,身体的"直立"代表着他的年轻时光,代表着他舞蹈的青春,代表着他昔日的欢喜和愉悦,

在这"直立"中他实现了自己的人生价值和生命追求。而蜷缩却意味着岁月无情地将他抛下，昔日的辉煌、欢乐都离他远去，只有那不减的激情却怎能抵抗身体的衰老。这一缩一伸淋漓尽致地把老艺人一生的悲喜展现在观众面前，这蜷缩和直立中浓缩了他一生的艺术生涯，让人慨叹，让人怜惜，更让人为他对秧歌的一片痴情所打动。

在舞台调度上舞蹈突出身体对舞台空间的占有对比。在这个舞蹈中，演员在舞台上的调度也向观众显示出老艺人一生角色的变化。舞蹈开始，演员处于舞台右后角区域，这一区域对于舞台表演来说是相对弱化的，加之舞者蜷缩的体态，清楚地表现出老艺人的孤独和寂寥。而舞蹈中段，演员始终处于舞台的中心点。在这个中心点上，演员用大幅度的舞蹈动作舞尽他对秧歌的痴情，追忆着那逝去的岁月，怀念着那曾经属于他的舞台。观众可以从中感受到老艺人年轻时高超的技艺。但岁月是无情的，他毕竟老了。舞蹈结束时演员的调度又处于左后角区，仍然是一个表演弱区，在那个角落，他蜷缩着身体远远望着那久别的舞台，那热闹的人群，如今这一切都已不属于他了——来看秧歌戏的人们从他身边走过，谁也没有注意到他，也是在这个角落里他带着梦幻离开了人世。三处舞台的调度形成鲜明的对比，也构成了此舞蹈的语义和语境。

群舞的运用也为表现人物形象增色不少。通过群舞演员年轻矫健的身姿和老艺人蜷缩的身体形成鲜明对比，也映衬出老艺人心中的悲叹和惋惜，更增加了舞蹈的悲剧情调。而当老艺人遥想当年，疯狂起舞时，群舞的陪衬更加渲染了气氛，更加透彻地表现出老艺人对秧歌的一片热爱。

编导张继刚从小生活在黄土高原,因此对这块黄土地有着无尽的眷恋和深切的感情。正是他拥有对"黄土文明"的厚重体验,才使他从一个民间舞艺人身上发掘到一代黄土地农民的人生况味和人生悲喜。因此这一形象才显得那么真实,又那么厚重。而它所反映的文化主题又是那么令人深思,从情感上给人以发自肺腑的震撼。

主演于晓雪是位非常出色的民间舞表演艺术家,为了演好这个角色,他曾二度赴山西体验生活。一代代老艺人的辛酸悲苦,给予他艺术再创造的灵感,他由"身演"变成了"心演",他用真挚的情感,朴素的形体,把主人公复杂的内心世界清晰地告诉给了观众。老艺人时而振绸起舞,时而循循善诱,青年时的憧憬,垂暮时的落寞,以及那与生命同在的对秧歌的"痴情",都让他刻画得入木三分。他的表演浑身是音乐,浑身是节奏,浑身是"戏"。

舞蹈《一个扭秧歌的人》以最炽热的情感,最强烈的生命情调,最质朴的舞蹈语言来讴歌秧歌老艺人的执著,因而无论是演员还是观众都在内心受到了感动,也使作品具有很强的审美张力,令人心动又百转回肠。

优秀的演员,优秀的编导,二者通力合作打造出了这个中国民间舞的经典作品。1995 年,在全国第三届舞蹈比赛中,于晓雪凭借这个作品一举赢得了中国民间舞表演一等奖的桂冠,并在 1991 年第三届"桃李杯"比赛中获得民间舞表演十佳总分第一名。而这个作品本身所反映的文化价值和对中国民间舞创作的启发和影响,也使它在 1994 年 2 月获得了"中华民族 20 世纪舞蹈经典评比"经典作品提名。

月 牙 五 更

舞蹈编导:李绍栋、苏杰、冯常荣、于宝坤、江向宏、陶承志

舞蹈音乐:陶承志

舞蹈首演:1991 年

首演团体:沈阳歌舞团

首演演员:张伟、江宏向、陈俐、卞辉、刘兴久等

荣获奖项:1991 年荣获第三届沈阳艺术节"金玫瑰"奖;

　　　　1992 年荣获辽宁省第二届文化艺术节金奖,同年被评为"五个一工程"入选作品

　　舞蹈系列剧《月牙五更》的创意取自关东民间小调"五更调",全剧分七部分——序;恋一更,盼情;醉二更,盼夫;乐三更,盼子;梦四更,盼妻;闹五更,盼福;尾声。全剧以人生的主要情感经历为主线,展现了黑土地上关东人的关东情,但全剧的结构方式与风情组舞不同,每个场景虽无完整的线性情节贯穿,但围绕着"爱情·生命"的主题展开,以一个"盼"字突出人的生命情感中的向往和感受,展现了关东女人的豪爽泼辣、关东汉子的耿直火热他们的生活并不十分甜蜜却拥有真切深刻的体悟。该剧避开完整戏剧情节的束缚,以情感的戏剧性为表现焦点,又将所有场次统一在主题下,场景间的内在联系相对紧密,呈现出以情感为核心的"单元式"的结构。

　　序的画面形式较有特色。舞台被分成三个层次,后区高位置上,一排关东汉子极富雕塑感的造型烘托出了整体气氛;中区的男舞者拉着腿部弯曲、造型像"犁"的女舞者,以剪影般的动作效果模拟劳动生活;前区的舞者以腰部的扭动形成的波浪线条,象征着一种极具生命感的

运动。复调式的手法,使三个舞群既独立表达,又共同渲染出浓浓的关东民风民情。盼情一场,以青年水丫和土生初涉爱河时的娇、憨与大姑大姨们的泼、逗形成人物性格上的戏剧性反差,产生了喜剧化的诙谐情节——大姑大姨们竟然把土生扔进了大澡盆旋转起来,"你推我搡来凑趣,逗得姑娘小伙无处躲来无处藏"。大姑大姨们的动作突出了东北秧歌的"浪"劲儿,大幅度的扭与摆,酣畅痛快,准确地抓住了关东妇女豪爽洒脱的性格特点。盼夫一场,使编导运用双人舞技法,使盲妹发自心底的对爱情的渴望尽情涌现,眼盲心亮的姑娘视爱情胜过生命,她对憨哥爱得浓烈,胜过她手中的那壶酒。盼子一场,"父亲们"在不安中等待新生命降临,聚光灯投射在他们的脚上,舞者以脚步的各种动态表达了等待的焦灼和躁动,灯光的运用引导了视觉的焦点,也营造出局部肢体的特定表现空间。难以表现的孕妇形象出现在这一场中,编导将其处理为剪影式的画面,兼顾了舞蹈形象的艺术化与地域性,那些孕育新生命的女人以夸张的身体动作宣布一个母亲的自豪,映射出关东女人的豁达和开放。盼妻一场,以梦境的再现形成虚实对比,光棍汉梦妻的悲中喜、醒来的喜中悲是情感的焦点。梦里的俊姑娘与光棍汉的双人舞,以虚衬实,以梦境的幻美反衬现实的凄冷。光棍汉对梦中爱情的沉醉,刻画出一个最普通的人对情感最深切的盼望。盼福一场是对全剧的"点睛",福婶与乐叔的黄昏恋突出了"盼"所蕴含的永恒真情、深情、淳情。

该剧将东北秧歌素材灵活运用,"稳"、"艮"、"浪"、"俏"的风格要求在不同的人物身上得到体现,大姑大姨们浪,丑大姐艮,俊姑娘俏,福婶乐叔稳,人物有个性,而语言不但保持了地域特征,还使风格特点突出,并显现于东北人的性格、情感中。"扭"是东北秧歌韵律的核心,舞蹈突出了腰部的轴心作用和扭动状态,辅以肩、臂适度的夸张,在运用各种

步子时,把握内在力度感受,如踢步的急出稳落、慢移重心,膝盖的弹性提压,舞出"艮中浪"、"艮中扭"的精彩。

　　该剧是继《黄河儿女情》、《黄河一方土》、《乡舞乡情》、《黑土地》等一系列民俗风情舞蹈作品后的又一力作,演出八十多场,以雅俗共赏的品位吸引了大批观众,获得可观的经济效益。该作品荣获1991年第三届沈阳艺术节"金玫瑰"奖;1991年底应文化部邀请进京演出,得到舞蹈界和普通观众的较高评价,舞蹈界为该剧召开了研讨会;1992年荣获辽宁省第二届文化艺术节金奖,同年被评为"五个一工程"入选作品,参加首届香港神州艺术节演出。

阿　诗　玛

舞蹈编导:赵惠和、周培武、陶春、苏天祥

舞蹈作曲:万里、黄田

舞蹈首演:1992年云南

首演团体:云南省歌舞团

首演演员:郭丽娟、钱东凡

荣获奖项:1992年荣获全国舞剧观摩优秀剧目奖、优秀编剧编导奖、优
　　　　　秀作曲奖、优秀舞美设计奖、优秀灯光设计奖、优秀服装设
　　　　　计奖共六项单项奖;1994年被评为中华民族20世纪舞蹈经
　　　　　典作品

　　这是一部根据民间叙事长诗《阿诗玛》改编的民族舞剧。瑰丽的云南石林,世代居住着淳朴的彝族撒尼人。得大自然造化和宠爱的姑娘阿诗玛,美丽善良、勤劳能干。勇敢憨厚的牧羊人阿黑和头人的儿子阿支都爱上了阿诗玛。在火把节之夜两人争着向她倾诉衷肠。阿黑机智

地抢到了阿诗玛亲手绣的花包,两人一见钟情,沉浸在火一样的恋情中。阿支恼怒万分,依仗万贯家财对阿诗玛进行利诱;又请来毕摩装神弄鬼威逼阿诗玛,最终抢走了她。阿支亮出全部家财和金银哀求阿诗玛回心转意,阿诗玛不为金钱所动,心中只想着阿黑来解救她。在远方牧羊的阿黑听到凶信,奋勇赶来救出阿诗玛。正当两人欢欣相聚时,恼羞成怒的阿支引来洪水,将这对深爱的恋人葬于水底。阿诗玛的灵魂又回到了石林,化成一尊坚贞的石像,永远留在人间。

　　这部舞剧一经上演引起了社会各界的广泛好评,它打破了我国舞剧受西方芭蕾舞剧影响而形成的模式,充分利用舞蹈本身的特性,用诗化的舞蹈语言和舞剧结构来挖掘深刻的思想意蕴,探索着民族舞剧的创新之路。其特点是:第一,立意新。这部舞剧的主创人员用历史的观点,站在时代的角度对《阿诗玛》的主题思想进行了再认识。摒弃了过去以阶级斗争为纲或展现悲壮的爱情故事为目的的创作思想,而另辟蹊径,寻找到一条贯穿全剧的线——源于自然,回归自然,阿诗玛从石林中走来,大自然给了她美丽的生命,最后她又带着美好的情感回归到石林中去,这种立意充满了诗情画意,让观者回味无穷。第二,手法新。该舞剧舍弃了传统舞剧事件的发生、发展、冲突、高潮的系列线索,而从抒发人物情感出发铺设情节线,根据阿诗玛从出生到爱恋再到死亡的情感经历,产生了《阿诗玛》舞剧所特有的无场次、色块形的框架结构,剧中黑、绿、红、灰、金、蓝、白七个色彩分别铺设了阿诗玛的诞生、成长、爱情、愁云、笼中鸟、恶浪、回归的情节线。舞剧中的七个大色块组舞既是独立的舞段,又是围绕着剧情发展的有机整体。每一组颜色的出现都和剧情的发展产生着有机的内在联系。这种手法也使舞剧呈现出诗一样的意境,《阿诗玛》舞剧无场次的色块结构是一个在传统的基础上,用现代思维方式形成的打破时空、摆脱叙述、重在情感流向的新型舞剧

结构。

云南被誉为歌舞之乡，彝族几十个不同支系的舞蹈更是独具风味，如何用民族的形式，民族的语言来创作舞剧，也是《阿诗玛》主创人员所思考和追寻的。在该剧中，选择了"抢包"、"赛装"、"火把节"、"抢婚"等彝族风俗，吸收了撒尼民间传说中的彩虹做包头的细节，采用了彝族各支系富于韵味的舞蹈韵律，把这些独有的民族习俗、民族服饰、民族舞律、民族音乐融为一体，服务于舞剧，充分发挥地域性民族文化、民族舞蹈丰富多彩的优势。同时，从刻画人物思想情感出发，对这些舞蹈韵律进行变化处理，使这些舞蹈韵律与情感性格相融合。例如：用烟盒舞手肘韵律发展为手臂和手指的舞蹈，塑造阿诗玛的美丽动人形象。用阿黑挥赶羊鞭，腾越抢包和拉开神弓的舞步表现他勇敢勤劳的性格，而阿支显耀他钱财的动作永远是以扭摆的动律出现，丰富多彩的彝族民间舞蹈在这部舞剧中以崭新的风貌呈现在我们面前，这些舞蹈分别放置在舞剧结构的七大色块中，很好地为剧情服务，观众如临仙境，在火红的披毡丛中，在银色的月光下，在绿色的原野上……这些色彩各异的舞蹈也映衬和加强着每一个色块舞段的情感色彩。

另外，该舞剧充分利用群舞来造境，独舞与群舞互相辉映，产生了极强的艺术感染力。例如：舞剧开场、大幕一拉开，一群威武的彝族汉在虎啸声中纵情狂舞，他们犹如一块巨石，一个摇篮，孕育出美丽的阿诗玛，黑色群舞充分地营造了阿诗玛为自然所造化的生命形态。红色舞段中那振动人心的大三弦音乐则烘托出阿诗玛与阿黑升腾的爱情火焰，蓝色舞段中，演员们各种流动的动态与民族服饰——用裙裤相配合，造成洪水肆虐的场面，又以男子群舞营造的"惊涛骇浪"意象，烘托出强烈的悲剧色彩。这些编排和处理使舞剧更具形象化特征和视觉美感，也无形中扩展了舞台的表现空间，增强了它的观赏性和趣味性。

　　该作品荣获 1992 年全国舞剧观摩优秀剧目奖、优秀编剧编导奖、优秀作曲奖、优秀舞美设计奖、优秀灯光设计奖、优秀服装设计奖共六项单项奖，并在 1994 年被评为中华民族 20 世纪舞蹈经典作品。

两　棵　树

舞蹈编导：杨丽萍
舞蹈音乐：田斗、王西麟
舞蹈首演：1992 年
首演团体：中央民族歌舞团
首演演员：杨丽萍、陆亚

　　该舞蹈创意来自杨丽萍对自然物象的捕捉与生活情景的深化，作品通过两个互相缠绕、枝干相依的树，反映人类携手同进、友爱互助的共同情感，暗喻两个热恋中的青年男女，相亲相爱、耳鬓厮磨，你中有我、我中有你，同呼吸共风雨的情景，同时借树喻人、以物言情，展示人性的美好，同时讴歌自然的美丽、爱情的伟大。

　　该舞蹈将自然物象的塑造作为作品的出发点，采用傣族舞蹈语汇，进行作品"树"的形象刻画，例如傣族传统舞蹈中的基本体态（三道弯特征），与特有的动态语汇，都成了塑造树的形象的动态媒介。为了强调两棵树的动态意象，编导也采用了一些双人舞编舞技法（例如双人平面造型与空中托举）进行作品的编织。但是作品中没有刻意遵循一般双人舞编排的规律（例如双人接触磨合与双人合力、分力、对抗力的运用），而把重点放在两棵树的形象刻画与两个人形象的塑造上面，作品中的双人对比关系是通过动作之间的幅度、力度与风格性审美之间的对比来实现的。如男性动作的沉稳、雄壮与女性动作的柔顺、纤巧之间

的对比;男性树形象塑造的直立、挺拔,高大、刚阳,与女性树形象表达的柔顺、拧曲、小巧、纤细之间的对比等等。即便是双人接触关系(如作品中模仿树的缠绕与交织)也是通过手或身体某些局部动作的组接实现的,并没有运用整个身体进行这种关系的刻画,当然处理这种关系的动态语汇选择非常合理,以至于作品不但树的形象塑造得较为成功,人的形象也刻画得非常鲜明。

手臂动作的夸张、变形、抽象、引申,以局部展示整体,以小见大,同时体现另一个世界(一方面用手模拟自然万物,另一方面用手表达内心世界),是杨丽萍舞蹈最为独特的地方,也是她最为常用的手法,无论在作品《雨丝》还是在作品《雀之灵》中,手臂动作对物象的刻画、对心象的表述都是这些作品的本质特征。该作品中也不例外,杨丽萍用手表达出两个相互缠绕的枝杈;也用手表达空中婆娑的树叶;用手表达内心世界的激动;同时也用手表达出男女情侣的关爱。这些都是通过手臂的变化实现的,可谓一手多用,一手多意。其次,上身的左右摆动以及与手臂的配合,也是全作品的重点,以此刻画营造缠绕拧曲的树的物象特征同时,也体现出东方舞蹈所特有的曲线型审美与杨丽萍惯用的个性化体态特征。同时,上身、肩、手臂等局部类似卡通特征的短节奏性运动,也是该作品颇具神韵之处,一方面它与缠绕柔顺的长线条动作形成动作上的对比,另一方面它也为整个作品的结构设计营造了一种动作段落之间的反差,增添了作品的可观性与情趣性,耐人回味。

人物情态一体化(人与自然物糅为一体,用人表现物,用物影射人),自然景物诗意化,自然景物生命化,自然景物情感化,是杨丽萍作品的又一个主体特征,该作品也不例外。其中客观与主观世界有机的结合,人与自然物神奇的转化,以人模拟树,由树隐喻人,类似《诗经》赋、比、兴的表现手法,在作品中可谓体现得淋漓尽致,同时通过这种人

物转换的过程升华为一种精神(例如通过对树的刻画来述说人性的和善,暗喻爱情的美好等等),这正是作品最深入人心的地方。

在纯民间舞蹈的基础上凝炼升华,从传统中寻找现代,是杨丽萍舞蹈中又一个比较有特色的地方。人们常说杨丽萍的舞蹈比较新也比较奇,这种新奇特征,不是对西方现代舞蹈的直接模仿,而是用一种现代的理念对传统民间舞蹈的改造与变革,其中没有刻意强调技术的炫耀,也没有情感上的无病呻吟,更不需要庞大的舞美陪衬,全然用简洁明了的个性化动态语汇,塑造清新典雅高艺术品位的舞蹈形式,有传统民间舞的根脉而又不是传统题材概念上的民间舞,为此她的作品具有雅俗共赏的特性,也具有不同民族共同认同的特征。其原因就在于,它包容着民族文化与地域文化的精髓,富有生活的气息与生命活力,同时结合时代的审美,让人为之动情。

该舞自 1993 年春节晚会播放以来,被全国观众津津乐道,同时也被广大酷爱傣族舞蹈的民间舞者传跳,在杨丽萍的个人作品晚会上,被评为最受欢迎的作品之一,并伴随着杨丽萍的演出足迹享誉海内外。

母　亲

舞蹈编导:张继刚

舞蹈音乐:汪镇宁

舞蹈服装:宋立

舞台美术:樊跃

舞蹈首演:1993 年

首演演员:卓玛

舞台天幕上巨大的念珠蜿蜒垂下,经过舞台直至台口,曲曲折折的

像是河水？是道路？还是人生的旅程……一位藏族老阿妈正从那源头之处走来，她斑白的头发，沧桑的皱纹，佝偻的身体，仿佛生命已逝去大半，但是她的舞动中却蕴含着无限的深情与活力。她时而高大伟岸，像喜玛拉雅山一样坚毅；时而深沉平静，像纳木错湖一样宽容。虽然岁月在她身上留下苍老的印痕，她却依然在每每回头之时，露出慈爱的微笑……这就是张继刚和卓玛共同塑造的母亲。

母亲，有无数的作家、诗人、画家、歌唱家赞颂过她，在每一个人的心中，她都是如此神圣，然而每一个人对母亲又有不同的心理感受。以肢体语言刻画一个既符合观众审美期待，又不失个性的母亲形象，并非易事。作品一开始，一个身穿粗布藏袍的老妪的背影出现在舞台上，这是一种舞蹈作品尤其是独舞作品中并不多见的女性形象，这使观众的情绪有所触动，一个老去的、在无私的付出与给予之后耗尽了生命能量的母亲，怎能不对观众的心灵造成撞击？随后，藏族民间舞的体态特征自然而然地成为塑造形象的基础。松腰坐胯，上身松弛，这个体态本身就带有衰老的感觉，编导提炼了这个特点来塑造藏族老阿妈的形象，并且使用了一个让人难忘的姿态来刻画人物个性，那就是大幅度压低上身，前倾90度的姿态，这是作品中最典型最精彩的一个姿态，也是作品的动作动机。只有对母亲的伟大有足够深的感悟，才能选择这样一个姿态去表现这种伟大，才能理解这个姿态所蕴含的丰富意义——正是这身体的低矮反衬了心灵的伟大，这种对比如此具有张力，母亲的形象也因此具有鲜明的艺术个性和极强的感染力。她的付出与美德都包含其中，这个压弯了腰的苍老的母亲形象是编导对所有母亲最动情的赞颂。在第一段中，绝大部分动作都没离开这个核心姿态，表现出了母亲的苍老。然而，年老的母亲不是一个母亲生命的全部，她在每一个儿女的心中是永远年轻的。为了传达这活跃丰实的生命，编导在第二段精

心设计了另一个翩翩起舞的"年轻母亲"。弦子的优美流畅在这个舞段中把年轻生命的欢愉美好充分地传达出来,膝部的轻颤与屈伸使动作充满了深情。这一段中,"母亲"的躯干出现了三个高度——平、斜、高(包括直立和仰),通过不同的高度转化,和几个重心上提的、小的腾空动态,人物的年龄被淡化了,舞者表现的是人的心灵的丰富美好。"年轻的母亲"带着少女纯真的笑靥舞遍舞台,跑动、脚尖轻点、高抬起腿轻轻跳跃,步法的改变传递出活力。她伸出手臂,手臂上就有歌声流淌;她抬起腿,裙边就有笑声回荡;她慢慢旋转,生命的热情向空中飞翔。她越转越高,越转越快,但忽而,她又低下了头,弯下了腰,回到了苍老的岁月,巧妙地进入了第三段。原地旋转,是连接"青春的母亲"与"年老的母亲"的巧妙手法,利用旋转中体态的变化,母亲的两个不同年龄段形象既完成了时空转换,又对观众产生了情感上的冲击——岁月的流逝使母亲瞬间就老去了。这个旋转所包含的情感振荡是非常强烈的。第三段基本以生活中的老年体态再现了老去的母亲,踉跄的步子,沉重的身体。灯光渐暗,"母亲"跌跌撞撞走向舞台深处,吃力地坐在隐约的追光里,作品结束在手臂无力的下垂姿态上。

　　编导用藏族的弦子舞的动作作为基本语汇,提炼了所有母爱的共性,以富有哲理性的思维塑造了一个既抽象又具体的母亲。表现母亲的苍老时,结合了生活中老妪的形象,有上身的前含和脚下的步履蹒跚;表现母亲的青春时,对步子和舞姿的幅度上加大许多,如舒展舞姿上的跳跃,以强化对比。这些精心设计的变化都是围绕着形象塑造的目的而产生的。空间调度也为形象塑造而服务,"年老的母亲"以中线上的前后直线移动为主,位置相对固定,舞姿基本没有超过躯干与地面水平的高度,显得沉稳凝重;"年轻的母亲"运动路线和空间利用灵活,几次左右长横线的运用使空间顿时开阔,之字线上的几个大舞姿,显得

舒畅明亮。

舞蹈家卓玛在这个作品中，把一个弓腰缩背、颤颤巍巍的老妪形象表现得十分传神，显示了她出色的把握形象的能力。她带着对藏族人民的深情，以真诚的表演赢得了观众的掌声。她说，"我想通过藏族舞蹈把我们这个民族，千千万万像阿妈一样善良朴实的人们介绍给想了解我们这个民族的人。"正是带着这样深厚的情感，《母亲》这个作品才能成为卓玛的代表作。

这个作品是张继刚为卓玛度身创作的，作品自公演后，成为卓玛的代表作品。1994 年参加北京国际舞蹈院校舞蹈节暨国际舞蹈会议的首场演出，曾在中央电视台《综艺走廊》节目中对全国播出，并参加 1996 年中国舞协举办的"青春的旋律"青年舞蹈家专场演出，深为观众熟悉喜爱。

扇 妞

舞蹈编导：万素
舞蹈服装：龚晓明
舞蹈首演：1994 年
首演舞团：北京舞蹈学院
首演演员：苏雪冰
荣获奖项：1994 年荣获第四届"桃李杯"青年组舞蹈比赛"八佳"演员称号；作品荣获优秀教学剧目奖。
　　　　1996 年荣获北京市舞蹈比赛作品精品奖

这是一部中国民间舞蹈女子独舞的作品。正像作品名称透出一股女孩子娇媚逗人的气息一样，舞蹈表现的"扇妞"伶俐活泼、顽皮可人，一副娇宠、娇娆、娇羞而又喜乐的神情形态，给观众留下难以忘怀的印

象。正是作品以"小"捕捉住人物的灵性，似琢玉般地镂刻出角色魅力，才使这部舞蹈作品成为可圈可点的上佳之作。

舞蹈以"胶州秧歌"的小戏作品"小嫚持团扇"为引线，采撷了现实生活中许多女孩子娇巧玲珑、得宠娇柔、喜逗表露的形象特征，运用秧歌扇舞中"团扇扑蝶"、"折扇戏法"、"取扇游走"等舞动形态，着力刻画"扇妞"的形象。她一出场便是眉开眼笑、喜气洋洋。那副顽童模样夹带着活蹦乱跳的神气异常精妙。不一会儿，这个活灵活现的扇妞便跑起圆场，一会儿双手持扇向后腰使劲地伸展，一会儿炫耀扇技。她或者运扇过头大闪腰，突出其泼辣的性格；或者又扇不离胸半遮面，表现出羞涩含蓄。扇，在她的手中极大地发挥了"扇艺"的舞动韵姿。而更加有趣的是，在扇妞翩翩起舞的倩影中，她的双脚不时地模仿起"小嫚"戏中裹足行走、两边崴动的姿势，在顽皮耍乐、憨态可掬和诙谐逗趣中将舞蹈带入了高潮。此时的扇妞，扇舞得更加夸张、更加即兴、更加流韵，那身姿与扇、手势与扇、笑靥与扇乃至眼神与扇，似那镂眼剔透数十层的工艺精品"象牙球"，层层透析出"传神"的意蕴。伴着笙歌鼎沸，扇妞的舞姿变得花式迭出。脚拧、扭腰、小臂缠绕、动肩，持续的推、拧、伸的动作变化，身体各部位轮番地缓发快收，姿态变化中自上而下的"三道弯"形体展示，再配以两臂摆动、手推、翻腕、张扇、收扇、抛扇与接扇一系列的舞蹈动作，让手中的扇如彩蝶飞舞、缤纷万千，扇妞的独舞就这样在逗人的欢乐中被烘托得喜不自禁。

表演者充分吸取"胶州秧歌"扇女和小嫚的舞蹈语汇，用心去领悟角色、用情去贴近角色、用意去传递角色，进而达到形神兼备的表现角色。一个活泼俏丽的"扇妞"形象便从"胶州秧歌"的深厚底蕴中脱颖而出。这是"扇妞"表演者的艺术魅力之所在。正是表演者的这种"舞以

尽意"，才更加显示出编导者的创意所在，说明了艺术创作中的通力合作是艺术表现趋于完美的重要途径，这不仅激活了创作者的感知力和想象力，同样也激活了表演者的创造力，这是这部作品给观赏者的有意义的启示。

牧　　歌

舞蹈编导：丁伟
舞蹈音乐：李沧桑
首演时间：1995 年
首演演员：林炜、李艺涛
荣获奖项：1995 年荣获第三届全国舞蹈比赛创作一等奖、表演三等奖

　　"蓝蓝的天空，飘着那白云，白云下面是那洁白的羊群……"一望无垠的大草原，青草像绿色的地毯，羊群像朵朵白云，大雁在蓝天展翅翱翔，牧民们幸福、安宁地生活在这里，奶香阵阵飘来，洋溢着他们生活的甜美。蒙古族双人舞《牧歌》把我们从喧嚣的城市带到了静谧宽广的大草原，让我们仿佛闻到了阵阵乳香，让我们的心灵也像大雁一样自由飞翔。这个作品以情感为主线，情景交融，揭示出丰富的诗情和意蕴，热情地赞颂了蒙古草原的迷人景色和蒙古人的精神风貌，高度概括地反映了生气盎然、欣欣向荣的草原风情，洗练地表现了草原人民朝气蓬勃的青春活力。

　　幕启，舞蹈以特写渲染的象征手法，刻画出大雁展翅翱翔与俯瞰大地的形象，生动地描绘了一幅蓝天、白云、绿草、羊群、大雁相融为一，和谐安宁的草原风情画。那双宿双栖的大雁是青年男女的象征，他们正沉浸在甜蜜、自由的恋情中。接着，大段节奏欢快的舞蹈，以层层展现

的形式,表现了蒙古族人民勤劳勇敢、豁达的性格特点,映衬出他们幸福、欢乐的生活情景。牧马套缰的舞段显示了青年男子的刚健豪放;抚羊挤奶的舞段蕴涵着蒙古族女青年含蓄、柔美的情韵;摔跤自娱的舞段展示了他们的质朴和开朗;相恋的舞段,引发出他们对生活发自内心的欢欣和对美好未来的希冀。

《牧歌》的出现在当时具有非常重要的意义。它为民族民间舞蹈如何脱离风俗展览,反映新的生活内容提供了一个新思路;也为民族民间舞脱"俗"求"雅"提供了一个很好的例证。尤其是在双人舞创编上的尝试,为民间舞双人舞的创编提供了一个思考。长久以来中国民族舞蹈双人舞的编排受西方芭蕾影响很深,失去了中国的特性。尤其是在刻画人物形象和性格方面更显得单薄无力。在《牧歌》中,编导的动作编排是从人物性格和形象刻画出发,而不是一味照搬芭蕾双人舞的模式。在模拟大雁双宿双栖时,也运用了芭蕾双人舞的编排模式,在这个地方,采取这种形式是和内容相适合的,而且这种形式的运用也为模拟"物象"增色不少,具有很好的审美效果。但当舞蹈进行到具体"人物形象"刻画时,我们可以看到,编导丢弃了芭蕾双人舞的模式,他在努力寻找着一种适合中国文化审美的,具有中国特性和民族特性的双人舞编排手法。以往也有人尝试过,但大多都是两个人做一样的动作,只能叫"二齐跳",并非双人舞的概念。在《牧歌》中编导丁伟通过动作的反差对比、高低空间的反差、空间的补位等手法和民间舞蹈语汇相融合,形成了一种适合中国民族舞蹈用力方式和运动轨迹的双人舞编排手法,并通过两个人正负结构、对抗力、反作用力等功能性动作的运用,使《牧歌》中的双人舞形式多变、姿态优美,准确刻画和反映出蒙古族青年男女各自的形象和气质。

东　方　红

舞蹈编导：赵铁春、明文军

舞蹈音乐：冼星海（选自《黄河》第四乐章）

舞蹈服装：王小帆

舞台美术：任东升

首演时间：1995 年于厦门影剧院

表演团体：厦门小白鹭民间舞团

首演演员：江靖弋、袁丽、苏雪冰、林乃帧、陈凤晖等

荣获奖项：1998 年荣获首届中国舞蹈荷花奖比赛作品银奖、表演三
　　　　　等奖

　　该舞蹈是为纪念世界人民反法西斯战争胜利 50 周年及厦门小白鹭民间舞团成立一周年而特意创作的，作为一个中国人通过对本民族历史特殊时期的回忆，来追溯一种不畏列强、坚韧不屈、生命不息、奋斗不止的民族精神。为此选用冼星海的音乐作品《黄河》第四乐章创作一个用中国民间舞的动作为素材，反映中华民族近现代反法西斯战争民族奋斗史的作品，是两位编导最初的创作动机。

　　作品《东方红》在创作中有另一种考虑，即能否用汉族民间舞蹈素材，反映爱国主义精神。编导认为，随着新中国民间舞教育事业的发展，在国内创作舞台上，涌现出许许多多优秀的民间舞蹈作品，但是这些作品都是在一个特定的民族地域文化场景下展现的，类似《牧马人》、《担鲜藕》这样的作品，它们不约而同地都会带有一个民族或地域强烈的文化专属性特征。那么能否用一个民族或地域舞蹈的动作素材，反映整体中华民族的精神，成为创作者的另一个主要思考点。当他听到

《黄河》这段音乐后,决定做一个中国民族民间舞版的《黄河》舞蹈作品。作为交响乐作品《黄河》,无论从音乐的形式与结构,还是从作品内在表达的文化深度与厚度都极具挑战性,用《黄河》音乐编不同舞种的作品,成为许多中国编导的试金石,所以用中国汉族民间舞蹈的动态元素,表现《黄河》这个代表中华民族主流文化精神典范的音乐作品,成为编导创作的另一个构想。

该舞蹈在动作语汇的选材上,主要以山东鼓子秧歌与胶州秧歌素材为主,这种选材安排按赵铁春的话,是由素材自身的性质决定的。原因是鼓子秧歌无论在民间还是在学院派课堂,气势磅礴、浑厚有力、粗犷豪迈是它的主体审美风格,同时动作幅度之大、表现力度之强是别的舞蹈所无法替代的,特别是在民间舞教材中总结出的稳、沉、抻、韧这几个主体审美要点中,所包含的稳如泰山、纯朴厚重的舞蹈动态感觉,是编导所刻意需求的。同时作为胶州秧歌素材的选用也是如此,由于其动态本身三道弯、扭断腰的阴柔之美,与男性鼓子秧歌素材刚阳的动态审美产生对比的同时,也产生一种互补,这种一对比一互补,无形中为作品的主题凸现提供了一种绝好的搭配。创作中编导对胶州秧歌动作审美拧、碾、抻、韧,这几个要点并没有都完全地展现,只是用了一个碾字,在胶州秧歌小嫚扭的步伐素材中体现,这种刻意的选择通过不同时空的设计,旨在造成一种源源不断、勇往直前、前赴后继、永不停息的动态感觉,同时也在营造一种千军万马、十面埋伏的舞台意境。

在作品创作的结构设计上,编导在三分之二的篇幅上,用递进式的结构,为一个核心主题造势作铺垫(即通过不同方位的出场、不同时空的调度、不同队形的变化、不同男女交替的舞蹈、不同红绸挥舞的动势,来营造一种壮烈的氛围)。所以无论是男舞者三角形的出场,还是女舞

者横排斜线圆形的空间调度，以及舞蹈中间一段男女双人舞与母子双人舞人物形象的捕捉，其目的就是要通过这种多方位、多层次、多变化、多信息传达及推进，来再现中华民族的那种威武不屈、誓死向前的气魄，面对侵略者和敌人斗智斗勇的精神。

同时需要说明的是这种不同层次的递进，也在为舞蹈自身的结构高潮作了较完美的铺垫，因为编导的构思必须要通过一定的形式与技术将之体现，所以这种递进式的结构，恰好是在"东方红、太阳升"的乐曲声的出现将全剧推向高潮点的铺垫。此时当红绸抛向空中，全体演员双膝跪地，迎接那来之不易的胜利时分，从情感线路、动作逻辑、情节表达都在此时到达了一个顶点，而这种以静制动的升华点，恰好是由作品前期递进式的铺垫为基础的。因为前期的铺垫已经聚集了足够的能量，各式各样动的可能也都用过了，这个时候用一种逆其道而行的做法，用静的处理、用地面跪地的动作来体现全作品最终的高潮成为了一种可能。作品在这种递进式推向高潮的"起"、"承"过后，接下来就是"转"、"合"的过程。该作品是这样处理的，即用一段纯净的地面舞蹈展示作品的"转"接过后，立即又回到作品开头那种前赴后继、不断向前的运动感觉之中，其目的就是对前篇舞蹈"合"的呼应，同时也是对中华民族那种生命不息、奋斗不止民族精神的强化。作品紧接着用一个凝固的造型作为整个作品的结束。当然静态的结尾对比前期动势的营造，也有另外一种说法，即通过类似英雄纪念碑的群舞造型，制造一种从静态的雕塑展示中，回顾动的历史遗迹，从中折射中华民族的不朽与伟大，应该是作者最后的构想。在综上所述的作品结构设计中看得出编导是用尽心思悉心揣摩的。

另外，在道具的使用上，创作者有他独到的尝试，编导有意识地抛弃鼓子秧歌与胶州秧歌原用的八角鼓与长撇扇，原因是这些东西有很

强的地域专属性，不足以代表中华民族的主体特征，所以经过千思万想之后，编导决定用红绸，原因是红绸有很强烈的符号隐喻，它像黑头发与黄皮肤一样，是中国化的符号，代表中华民族的标识意图，这种代指和标识在赵铁春的《让黑头发和红绸子一起飘起来》一文中可以得到详尽的解释。同时红色象征喜庆也象征着鲜血，而绸子那种柔中带韧的品性，也是中国主流雅士文化所刻意追求的，加之扭秧歌用红绸"扭着秧歌进城"又是一个不争的事实，所以编导选择了它。在对红绸的动作选用上编导解释道，我们选择它不是完全地遵守或忠实地传承它原有的动律特征，在使用过程中很大程度上是对之进行加工改造的，以前用红绸扭秧歌，"扭"是舞蹈动势的主体，而这次我们却刻意地强调用红绸"舞"秧歌，因为"舞"中不但有阴有柔，也有刚有阳，而这种刚柔并进、阴阳相兼，是我们在这个作品中所刻意追求的，而以前的"扭"却永远出不来这个效果。同时用鼓子秧歌的动律、动势舞红绸，会在刚阳有力的动势上造成一种缠绵感，在胶州秧歌上舞红绸也会在阴柔的动律中产生一种力量感，所以这种借用红绸"舞"秧歌的做法，是一种对民间舞资源再利用的新做法，在这个作品上可以说是表达得合情合理。

　　该作品在创作上，具有另外一个最大的特点就是，将汉民族民间舞的动作元素进行了符号化的解释和处理，因为无论哪一个民族、地域的舞蹈，它都会带有浓郁的本土特征，而这种本土特征在具有鲜明的风格同时，也会局限这个动作自身的使用空间，因为极强的民族、地域文化专属性，导致它只能在这个文化场景下使用，如用维吾尔族的动作说汉民族的故事比较难。而该作品中编导在不失鼓子秧歌与胶州秧歌动作原貌的同时，将这些动作原有的民族地域特性与文化寓意进行了剥离，将这些动作形式只当作一种遣词造句的词汇，而不再考虑原有的舞种

来源、动作本质的意义，从而在表达编导内心世界的同时，也展示一个民间舞蹈通用化的可能，增大了这些动作的使用空间。按照这种理论，民间舞蹈语汇不但可以表达那个民族、地域的文化本质，也可以成为表达一个主流文化、国家民族主体精神的动态语汇。

　　该作品荣获 1998 年首届中国舞蹈"荷花奖"比赛作品银奖、表演三等奖，随着许多中国文化交流使团出访海外，该作具有较大的影响。在建党 80 周年文艺晚会《盛世华章》上作为特选节目在中国剧院演出。同时因其独特的民间舞特性，被许多艺术院校吸纳，成为民间舞教学剧目课上的一个重要实习剧目，也被广大的艺术团体所传跳。

阿　惹　妞

舞蹈编导：马琳
舞蹈音乐：林幼平、宋小春
首演演员：姜铁江、李青
荣获奖项：1997 年荣获第七届孔雀杯表演、编导两项一等奖；
　　　　　1998 年荣获首届中国舞蹈"荷花奖"比赛作品金奖

　　这是一部情景交融，完美合一的中国民间舞蹈双人舞的作品。舞由天幕上星辰转换的景致衔接出的舞姿，将一对彝族青年男女悲情的故事呈现在观众的眼前。那起于心，动于体的"身韵"，既是情感的宣泄，更是情感的解读，犹如一首哀婉凄切的心曲，将观众的心绪搅入了一个复杂的情境织体，与之共慨叹。舞蹈情有所系，吐露出编导与舞者的真实心声，饱含着生命情思与生活感悟。

　　这部作品的取材十分典型，是源于彝族古老的婚嫁传说。那红装出嫁的新娘，由自己的同族表哥背着去夫家成亲，这原本花好月圆的人

生良辰,怎奈却成为两小无猜、青梅竹马、情意笃深的恋人分离的时刻。
这向背结局的莫大苦楚,便是舞蹈示意悲悯的聚焦。编导正是将人物
这种刻骨铭心的情感冲突置于作品的整体结构和舞蹈语汇的编排之
中,使得作品的情节表达感人至深。值得特别书写的几节舞段,一是开
场的舞蹈表现出的示意传情,让人对舞蹈动作有种新颖别致的认识。
流动多变的男女双人舞既有彝族古拙婆娑舞姿的元素展现,又融进类
似芭蕾变奏中的斜线动作小节,"异质"舞蹈的相互对应与结构,显现出
的和谐统一,寓意青年男女的情感交融。二是舞蹈情节的高潮突兀,
有两组尤为精彩的舞段是其特色所在。一组即由男性舞者腾空雀跃
接跪地的快速变化动作,且几经复现,蕴含着躁动不安的情绪表达,
这正符合舞蹈角色阿哥直面阿妹的情感伤痛。又一组舞段是由声声
道来的唢呐牵引而出的,阿妹有些木然地走向夫家,舞步显得颤悠。
阿哥则以下后腰,双臂环套的高难度动作,呼唤出离别的不舍与无奈
的悲叹。三是尾声部的一段大悲彻痛、浓情激越的双人舞,表现的一
种舞意幻象,可谓是舞蹈语汇升华与作品点题之妙。阿哥托举起阿
妹轻盈的身姿,于头顶旋转,那向心力的圆美韵律,那轻飘如仙的圆
场动势,具有独特的神奇魅力。旋转中,阿妹卷后腰于手足相握,形
如"环扣"。突然饰阿哥的舞者垂下双臂仅分腿而立,阿妹呈"环"状
从悬至的头顶上方落套在阿哥的膝部而停息。瞬间,这旋动的双人
舞似风雨初霁,静静地收敛起澎湃的激情。这组系列的高难度的舞
蹈动作,不仅编排得舞姿入扣、舞韵畅流,而且从表演者身上也倾泻
出不留斧凿的痕迹。可以说,这几节舞段是这部作品能够立足于用
新的舞蹈语汇去展现生活的关键所在,更是其跻身于舞蹈精品行列
的依据。

　　《阿惹妞》以追求创作与表演的突破性,为民间舞蹈采用新的方式

阐释传统而古老的题材提供了有价值的范本。

小伙·四弦·马樱花

舞蹈编导：陶春

舞蹈音乐：钱康宁

舞蹈服装：闵广生

舞蹈首演：1997 年

首演演员：王伟军、钱学涛、杨洲

荣获奖项：1997 年荣获第七届"孔雀杯"少数民族舞蹈会演创作一等
　　　　　　奖、表演二等奖；

　　　　　　1998 年荣获首届中国舞蹈"荷花奖"比赛作品银奖；

　　　　　　1998 年荣获第 16 届朝鲜平壤"四月之春"国际艺术节金奖

　　该舞蹈创意来自彝族地区男青年谈情说爱、求偶的生活。彝族自古就有跳乐的传统(拿着乐器跳舞)，类似于阿细跳月月与乐通。为此拿着四弦琴跳舞的小伙，表达恋爱的经过，成为该作品的创作主题。该作品采用的是三人舞表现形式，即通过三人舞蹈对话的形式，来展现彝族青年所特有的言情方式，同时刻意选用一种轻松、欢快、幽默的主题动作，来体现作品风趣、愉悦的风格特征。

　　在作品结构上，该作品主要以三人如何获取马樱花的方式为主线，按线性的结构来梳理整个作品的逻辑关系(即三个人展示马樱花的方式，是按顺序一个接一个的表述方式)，而这三种展示马樱花的方式，成为作品的主要结构联结点，例如作品中第一个人采用的是从左幕侧手持马樱花跑出的方式；第二个人选用的是从右幕侧做后桥的动作用嘴叼着马樱花倒爬出来的方式；第三个人选用的是从贴身的衣襟里面拿

出的方式。这三个点成为该作品的主视觉点,整个作品结构是围绕这三个联结点前接后续展开的,不但作品的叙事情节围绕这三个点陈述,其主体动作与技术技巧也是围绕这三个点加以设计。在这三个点的串接中,作者更是煞费苦心,为了达到一种意想不到、出乎意料的效果,在设计中埋藏了许多伏笔,隐含着许多玄机,使整个作品结构在构思简洁的同时也体现着巧妙、智慧之处。

在动作的创编上,作者在彝族民间流传的传统舞蹈形式"抬腿小跳步"的基础上,加上快速弹拨琴弦的动作,将此变为整个作品的主题动作,逐渐引伸发展。例如作品中的摇篮步弹拨琴、蹲裆步弹拨琴、抬腿单脚跳弹拨琴等动作,都是在此基础上形成的。整个作品动作风格较为统一,给人一种前后连贯、丰富而不杂乱的感觉。在技巧的使用上,作者也是根据剧情的需要,恰到好处地进行一些点缀。例如作品中的后小翻、前抢脸、后飞燕等动作,在作品中它们不是为了技术的炫耀而编排,更多的是被当成一种言情达意动态语言,或一种情感宣泄的舞蹈符号,为作品的主题服务,它们的使用在作品中不会显得突兀、没有原由,而是与整个作品融为一体。

在三人舞的编创形式上,该舞蹈并没有遵循三人舞所常用的矛盾关系,而是选用了平行与交织的编排形式,即舞蹈中三人大部分时间是在平行同等的距离上做同样的动作,所谓大家一起跳,只是在情节的交代与动作情绪的渲染中,拉开三人的平行关系,进行两人与一人,或三人连为一体的交织关系的表达,由此延续变化发展出作品所需的氛围语境。在三人舞具体的技术上,该作品运用了一些三人接力发力的技法,而这种接力发力的技法,有别于接触即兴,是通过一种互动与撞击的方式来完成的,如作品开头与结尾的一小段舞段就是如此安排设计的。在三人造型编排上,编导也安排了几个,如两人

在下一人在上的品字形造型,与两人在下,一人骑在其中一人背上弹琴的造型,虽然这些造型出现得比较单一,没有延续变化的过程,但是基本上运用得比较合适,与剧情的推进融为一体,不会让人产生不和谐的感受。

在道具的使用上,编导选用了一虚一实两种道具(马樱花与虚的四弦琴),为了解放双手以便更好地舞蹈,编导有意忽略了四弦琴的使用,而这种强调写意而不写实的做法,比较值得回味。该舞蹈使用的道具,具有象征寓意。弹琴本身就是一件非常休闲的事情,特别是西南的一些少数民族,弹琴唱歌常常作为一种恋爱的手段,表达自己的爱慕相思之情,自然这里的"弹琴"更多的是"谈情"的隐喻,有很直接的象征意味在其中。

其次,马樱花是彝族世代的图腾物,而这种图腾崇拜意识渗透到彝族生活的各个领域,例如彝族姑娘送给小伙的腰带或荷包上绣着马樱花,小伙送给新娘的聘礼上挂着马樱花,甚至结婚时新娘新郎吃饭用的筷子上,也要扎上用绒线作的马樱花。这里的马樱花甚至可以说是小伙恋人的代替符号,当小伙展示马樱花时,无形中也在炫耀自己的心上人,所以马樱花在该作品中就有很深的文化寓意,而用马樱花作为道具刻画恋爱的彝族青年,是比较有文化意味的编创做法。

该作品荣获 1997 年第七届孔雀杯少数民族舞蹈会演创作一等奖、表演二等奖;1998 年首届中国舞蹈"荷花奖"比赛作品银奖;1998 年第 16 届朝鲜平壤"四月之春"国际艺术节金奖,同时该作品以它独特的舞蹈形式与审美风格,成为广大艺术院校教学剧目,被广为普及、传跳。

顶碗舞（维吾尔族）

舞蹈编导：海力且木·斯地克

舞蹈音乐：依克木·艾山

舞蹈首演：1997 年

首演团体：中央文化干部管理学院

荣获奖项：1997 年荣获第七届"孔雀杯"表演一等奖；

　　　　　1998 年荣获首届中国舞蹈"荷花奖"比赛作品金奖、表演银奖；

　　　　　第 19 届朝鲜平壤四月之春国际艺术节表演创作金奖

　　有的舞蹈是讲故事，有的舞蹈是描述景观和生命的外貌形态，有的舞蹈是唱赞歌，有的舞蹈是倾诉酸甜苦辣表达喜怒哀乐……而维吾尔族《顶碗舞》只是要为观众展示一个赏心悦目的画面，只是让人在那里静静地感受一种单纯、宁静的美的存在，这其实已经足矣。维吾尔族舞蹈《顶碗舞》以它独到的舞台表演，使观众享受舞蹈所带来的单一、纯静的视觉美感。

　　如果说女子群舞《踏歌》所带来的是扑面的清新和扑鼻的芳香的话，那么女子群舞《顶碗舞》则带来的是满腹的甜蜜和满目的灿烂。"顶碗"是中国不少地区和民族都十分喜欢的一种舞蹈娱乐形式，在新疆、甘肃、内蒙古等地都有悠久的历史记载。这一舞蹈形式多在民间集会或庙会时出现，是自娱性舞蹈，后来经过不断的技艺方面的改良，成为表演性舞蹈。各地方的表演形式不尽相同，维吾尔族的"顶碗舞"又称为"盘子舞"，流传于新疆喀什、伊犁等地。《顶碗舞》就是取自传统的"盘子舞"，舞台上 12 位女子，每人头顶 6 个瓷碗，双手各捏一个瓷

盘,中指佩戴顶针,在舞动的过程中按照旋律要求击打小碟。同时配以各种变化丰富的步伐,如:三步一抬、双步、垫步、前后点步和点步转、开关步等基础步伐。脚下的变化同上身舞姿的稳重、柔美形成对比。

　　维吾尔族女子群舞《顶碗舞》的原形来自编导海力且木·斯迪克1982年创作的女子独舞,1997年为参加第七届"孔雀杯"全国少数民族舞蹈比赛而改编为三人舞。从舞台构图的角度上看,改编的历程是视觉单一化向多样化发展的过程,因为舞蹈从单一的"点"发展到三个点组成的最小基础"面",直到今天的"阵"。作品充分利用了群舞造势的特点,通过队形上的对称与整齐的布局,流动上的讲究与有序,将观众的视野规范成直排、双斜排、八字排、圆、三角、半月等传统审美图形。并进而在舞台构图的基础上,高度统一动作的速度、幅度、舞姿,甚至表情。如果说《顶碗舞》的成功是有了一个"讲究的编排"的话,那接下来是有了一个"讲究的表演"。作为群舞演员动作高度一致的标准,就是"所有人要像一个人似的",这就是为什么《顶碗舞》会像一个整体的不停燃烧、跳动、旋转的火焰,从舞台上游移到观众的眼中。除了整齐划一的动作之外,对顶碗、旋转等技巧娴熟掌握的程度构成了"讲究的表演"的前提条件。表演者将作品在节奏上的变化、情感上的变化和速度上的变化通过表演上的完美统一地展现给观众。

逗　　驹

舞蹈编导:宝力格、王文莉
首演演员:薛刚

首演团体:北京军区战友歌舞团

荣获奖项:1998 年荣获第四届全国舞蹈比赛(单、双、三)民间舞作品一

　　　　等奖,编导一等奖,薛刚获民间舞表演一等奖

　　一人一驹,一实一虚,《逗驹》把一个蒙古族小伙子与马驹之间的嬉戏通过一个人的表演呈现于舞台。马驹只是刻画人物的媒介,有了不存在的马驹,才有了逗驹中发生的种种情态,才有了一个勇猛剽悍、自信自傲的逗驹人。

　　蒙古族的男子舞蹈往往离不开模仿马和鹰的动作,但在这个作品中,这些程式化的动作寥寥无几。编导舍弃了已经非常完善的马步素材,以圆动律作为整个作品的基础,围绕着富有蒙古族文化内涵的“圆”来组织动作和刻画人物形象,使整个作品保持着浓浓的蒙古族味道。

　　开篇即点明了人物的性格特征:舞者以坐姿上的一系列呼吸沉稳的送靠横移动律和轻松得意的眼神、表情,把一个面对烈烈马驹的骑手心中那份十足的底气立刻传达出来。有了人物性格的确立,随后的所有语汇都有了一个限定性的语境,成为人物性格的支撑点。平步中突然加入的端腿跳,身体同时骤然大幅度下俯和快速回起并后仰,然后继续若无其事地体旁架肘以腰为轴划八字圆并走着平步,这一组动作显示了逗驹人身体的强壮和心里的坦然镇定。双脚起跳落成双跺掌,脚下下沉的用力和右手臂体前下劈、眼神与手臂同向斜下看,这个姿态显示了他面临挑战时那种不屑和自负。前点步、上身略后仰、颈部稍后枕的姿势是蒙古族男子舞蹈的基本体态,它所显示的是蒙古族人民豪迈宽宏的性格气质,但编导改变了两处细节,这个姿势就“变了味儿”,一是双手拇指向前,虎口叉腰,二是颈部由后枕变为略梗,在已形成的语境中,这个体态就成了角色傲气不服输的心理外化,加上眼神的

环视和腰的拧转,好像看着马驹在眼前疾驰,却不放在眼里,更加突出了"逗"驹的游戏心理态度,马背骄子的形象呼之欲出。正是通过这些"点"的处处支撑,人物鲜活了,有生气了,演员也有了发挥表现力的空间。

在圆动律的运用上,以腰为轴的双肩画八字圆最能贴切地体现出骑手洋洋自得的心情,最符合人物的心理感受。大幅度的八字圆在模仿摔跤手的姿态中出现:身体放低前倾,双臂握拳架肘,双肩交替向后画圆,身体显得强悍威猛。小幅度的八字圆出现在走平步时,与刻意做出以制造气势的大八字圆不同,是由内心的骄傲不由自主地带出的。在空间的利用上,低、中、高三个层次的舞姿随逗驹的逐渐激烈而——展开。作品开端是对逗驹人的"白描",倾倒重心后躺地接前滚翻,一副自得其乐的样子;马驹的"出现",气氛陡然紧张,逗驹人在乘骑舞姿的基础上继续抬腿至旁斜上接单脚重心的翻身,跃跃欲试;逗驹的游戏逐渐白热化,逗驹人在虎跳落地后紧接一个高空端腿跳,显出必胜的气势。整体上看,舞姿大体呈由低到高的变化,与快音乐慢动作的充满张力的方式一起,烘托出舞蹈高潮部分那种扣人心弦的氛围。

《逗驹》中的动作完全是人物内心情绪的外现,一举一动都是因为人与马驹之间产生的亲密自然、不可分离的情感所致。因为对马驹的熟悉和了解,才会有逗驹人自信自傲的情感表现和动作表现。编导不是模仿马和鹰的姿态,从人与驹的关系来表现蒙古族人的性格,而是服装的设计非常大胆,上身只穿摔跤手的彩条小坎,下身一条三角裤,加上靴子和护腕,露出一身精健的肌肉,直观展示了蒙古族男子身体的强壮豪放不羁的性格。

拉　木　鼓

舞蹈编导：钱东凡、歹磊

舞蹈音乐：钱东凡

首演演员：杨旭康等

首演团体：云南省歌舞团

荣获奖项：1998年荣获第四届全国舞蹈比赛（单、双、三）民间舞作品创
　　　　　作一等奖，杨旭康荣获表演一等奖

　　木鼓舞是围绕木鼓祭祀活动所产生的一种舞蹈，是自然崇拜和神
灵崇拜的产物。木鼓在祭祀活动中既是通天的神器，也是乐器和道具。
每年的木鼓祭祀活动都是始于拉木鼓树，俗称"拉木鼓"，该作品的名称
即来自于此。但与民间的祭祀舞蹈相比，这个作品发生了很大变化，首
先它不是诸多祭祀环节中的某一个舞蹈，而只是以"拉木鼓"这个名字
说明了舞蹈的背景；其次，编导在保留了民间舞基本动律和动态的基础
上，以更具观赏性的语汇在仪式化的氛围中表现了人体律动之美和对
美好希望的期盼。这样，这个作品就成为全新的舞台作品，成为纯粹的
审美对象。

　　木鼓、铓锣深沉浑厚的音色营造了一种原始幽远的气氛。舞者紧
握的双拳、绷紧的身体暗示了作品中力与美的结合。刚健的力的表现
形成了动作粗犷的风格，而这种力的表现是通过一种顿挫感的发力方
式来实现的，具体体现于上肢到位后的握拳顿止，脚下有下沉感的踩
踏，头部见棱见角的甩动，呼气的短暂屏息和三人造型的瞬间形成与静
止。其中，上肢动作最突出的特点也是出现最多的一个动态就是手臂
呈"L"状的拳形手位。无论是屈肘振臂的动态，还是头旁、肩上的静

态,这都是一个能量内聚充满力度的形态。而另一种主要的手形——五指用力扩张的掌形,也是一个强有力的方式。下肢动作中的进退跳踩脚、顿走步、顿靠步,都是重拍时脚向下踩,膝关节有弹性地上提,加上手臂弯曲甩动、身体俯仰开合,将多变的节奏与刚劲有力的风格融在一起,充分体现了佤族男子舞蹈的粗犷豪放、健壮有力,并有一些原始野性的味道。凝重的美的表现形成了作品美感表现的特征,而凝重的美是通过有强烈雕塑感的动作和造型来实现的,尤其是三人造型。这些造型有结实的体积,呈规则或不规则的三角形,但不是密不透风的团块式,而是有着丰富的层次。几乎每一个三人造型都具备了前后、左右、高低三个向度的层次关系:有时是三人各自的姿态、位置形成了这样的关系;有时是两人托举一人形成的;有时是一人托举另一人,而第三人以一个姿态加入其中共同构成造型关系。但无论具体位置如何变化,三人造型总是呈三角形——不管是水平面的三角形还是向空中建构起的造型结构支点间的三角形,都是稳定的、强力支撑的表现方式,从而产生了凝重的美感。

在作品中,编导采用了一些民间的舞姿和舞步,如"一步跺"、"一步踢"、"弹动步"、"吸腿跺地"等,但加大动作幅度,使之更富韵律感;走时柔韧,跺时沉稳有力。另外,高低转身双飞燕、变形飞脚等技术动作的运用,烘托出舞蹈的高潮,同时也更突出了男子的阳刚之美。

由于取材的原因,《拉木鼓》不可避免地带有原始宗教的色彩,但编导有意识地淡化了这种祭祀的具体情节和环境,甚至舞台上从始至终都没有出现木鼓,只是以两人横抬或高举另一人和两人竖抱头朝下的另一人等象征手法来表示并不存在的木鼓树。编导从真实祭祀活动中择取的是那种庄严神圣的气氛,以这样的气氛与动作刚健的风格相结合映衬,使舞者的肢体动作中处处体现人体的内在力量,把作品提升到

一个新的审美高度。

高 原 女 人

舞蹈编导：侯跃

舞蹈音乐：万里

舞蹈服装：赵纯福

首演团体：昆明市民族歌舞团

首演演员：何文婷、张艳华、段秉媛

荣获奖项：2000 年荣获第十届全国少数民族"孔雀杯"单、三、双人舞蹈
　　　　　　比赛编导一等奖、表演一等奖、作曲一等奖；

　　　　　　2002 年第三届中国舞蹈"荷花奖"比赛民间舞编导金奖、表
　　　　　　演铜奖、服装设计铜奖

　　这是一部运用舞蹈抒情性的表现手法，艺术地再现了德昂族妇女生活风貌的中国民间舞女子三人舞作品。编导抛弃了记录生活的叙事结构，而以舞蹈特有的形象思维方式，变生活形态为舞韵流姿，凸现出云南民族风情和文化底蕴的厚重。尤其舞蹈创造性地将自然姿态变成舞蹈动作，并使之成为夸张美化的人体艺术的动作，是对非舞蹈性的一般动作及非动作性的物态进行艺术加工给予"舞蹈化"的有益尝试，可以称得上是对"舞蹈语言"的一种丰富。这一艺术特色的形成，反映出编导长期生活在民族区域所积淀起来的心灵感悟，编导以一种质朴的心灵流动感和强烈的情感冲击力，塑造出德昂族女性用红土地般坚实的身躯撑起一片蓝天的精神风采。

　　舞蹈是随着德昂族高亢优美的山歌翩翩起舞的，"太阳歇歇嘿，歇得呢，月亮歇歇嘿，歇得呢，女人歇歇嘿，歇不得，女人歇歇嘿，火塘会歇

掉呢……"火塘边三位德昂族女子手持斗笠，缓缓围圈慢舞，歌舞飘荡，铃鼓悠扬。渐渐地三女子放下斗笠，以柔韧向上的手臂比拟火苗，连腕相撞、曲肩旋步。其中一女子，弯下细腰作吹火动作，旁边的另两位女子则以紧缓乐声为应，一时俱起，她们加快手臂的波动，象征着火塘的烈焰愈烧愈旺。紧接着，舞蹈进入第二部分，该部分以反映高原妇女的劳作生活为主，舞蹈的风格有着俗舞"典雅化"的浪漫。劳作的舞姿虚实相间、快乐诙谐。三女子动作多以上身前倾、抬步跳跃、腰部发力、躯体折曲"三道弯"的体态为特点，烘托出舞者形体的有机延伸，尤其是通过其虚拟性和象征性的表演拓宽了人们对"舞"之含义的理解。整部作品的匠心之处，在于对道具的使用。斗笠成为德昂族妇女劳动工具的象征，时而是背上身肩的背篓，时而是端在手中避风遮雨的斗篷，时而三个斗笠堆积一起又成了丰收的粮仓。就这样，道具和舞姿，形成让人赏心悦目，美不胜收的一个个亮点，为舞蹈增辉不少。

　　舞蹈的立意在关注红土高原多民族聚居的女性世界，既用舞蹈动作演绎出高原妇女勤劳朴实、善良热情、热爱生活的品质，又透析出德昂族女性内心美和母爱之心，是一部讴歌人生真情、歌颂妇女在维系民族大家庭团结所做出的重要贡献的作品。

　　该作品荣获 2000 年第十届全国少数民族"孔雀杯"单、三、双人舞蹈比赛编导一等奖、表演一等奖、作曲一等奖；2002 年第三届中国舞蹈"荷花奖"比赛民间舞编导金奖、表演铜奖、服装设计铜奖。

酥 油 飘 香

舞蹈编导：达娃拉姆
舞蹈首演：2001 年

首演团体：西藏军区歌舞团

荣获奖项：2001年荣获第五届全国舞蹈比赛创作二等奖；第七届全军
　　　　文艺会演舞蹈编导一等奖

　　"我在构思《酥油飘香》之初，首先想到的（除结构外）动作语汇的准确表达……这种提炼不是靠对藏民族舞蹈简单地了解和认识后去编排，而是完全来自生活。"这是编导达娃拉姆在编创体会中谈到的一段话，也是这部作品成功的秘诀，《酥油飘香》无疑是很好地印证了"生活是创作的源泉"这句话。民族民间舞蹈一直以来在题材样式、语汇编排和舞蹈音乐的选择上受民族传统舞蹈模式的限定，很多编导不敢动，甚至不敢涉足这个领域，就是畏忌"原生态"三个字。尤其是藏族舞蹈文化有着悠久的历史和丰厚、完整的资源，不少作品受传统模式的禁锢，难见新意。

　　而作品《酥油飘香》的"新意"主要体现在三个方面：一是全新的藏族女性形象，二是全新的边疆少数民族地区的军民关系，三是全新的舞蹈动作语汇编排。这三个"新"建立在编导对现代生活真实可信的感受与细致入微的观察的基础之上，否则不会凭着这般贴近生活、贴近时代，生动鲜活的艺术形象获取桂冠的。首先从第一个"新"谈起，自1990年亚运会上藏族姑娘达娃央宗点燃圣火之时，就将藏族女性在上世纪末的崭新面貌亮相于世界人民的面前。如今十余年过去了，今天的藏族妇女的外貌与内心又发生了一些什么样的变化呢？华丽的民族服饰，加上价值不菲的头饰、胸饰和腰饰，婀娜多姿、摇曳生辉的体态和自信、活泼、爽朗的性格，都包含着时尚的元素，现代感透过厚重的袍子直面逼来。第二个"新"是大胆诠释了新的"鱼水情"。一讲到军民关系，不少作品都保留有寻常的套路——将军民关系定位在"恩情"与"谢恩"上，还停留在翻身农奴把歌唱的阶级情感

上。而在作品《酥油飘香》中,军人的形象虚化了,只在上场和结尾使用了军用水壶这一道具,点明了事件的起由和人物关系,鱼水之情是通过女孩子们劳作时的情态和体态来表现的。而且酥油茶本身在藏族人民的心中就是尊敬、喜爱、欢迎的情感符号象征,年轻女子们劳动的场面轻松、愉快又热烈,仿佛是在给自家的兄弟姊妹甚至是心上人打酥油茶,真实可信又倍感平常和随意,完全将情感定格在友情与亲情上了。第三个"新"是新鲜的语汇编排。在劳作场面的快板部分,十六位女演员上到台口,背对观众颔首、伏背、塌腰、甩胯,动作随节奏变化加力、加速、加大幅度,汲取了藏族舞蹈明朗、欢快、奔放的风格特色。藏族人民胸襟坦荡、乐观豁达的民族心理通过简短有力的单一动作展露无遗,极具感染力。同时身体曲线和服饰特色勾勒出藏族年轻女性美丽的背影,既不乏鲜明的个性,又韵味隽永。

作品中运用了锅庄动作作为动机:身体仰靠、双手搭扣体前、挺胸抬头,这与劳作时俯身颔首的动作形成对比,一个是庄重大方,一个是质朴豪放,舞姿和着优美的女声唱词,呈现出细腻柔弱的风格特征,可谓是一个作品姿态万千。

另外,作品的"适度"的美感或说是"简约"之美尤为值得提倡。现在的很多作品都有"过满"、"过繁"的毛病。总是出现复杂的情节、高深的主题、散乱的结构、过密的队形调度、动作的堆砌等等现象。而作品《酥油飘香》从队形变化上看简洁明了,情节单纯紧凑,结构上首尾呼应、脉络清晰,语汇上和谐统一。正是如此以简化繁的作法,才使得人回味无穷。

出　　走

舞蹈编导：万马尖措

舞蹈音乐：腾格尔《天堂》

首演时间：2001 年

首演演员：万马尖措、刘福祥

荣获奖项：2001 年荣获第五届全国舞蹈比赛创作一等奖，表演二等奖；
　　　　　　　第二届 CCTV 电视舞蹈大赛表演二等奖。

　　这是一支发自心灵的故乡恋歌，父辈外出闯荡的经历，编导漂泊在外多年的思乡之情给了他创作的灵感。舞蹈主要表现了兄弟两人外出闯荡，离别故乡和亲人时内心的激烈挣扎。亲情难舍，故土难离，但好男儿志在四方，外面的世界充满着精彩和诱惑。是守护着这片给予他生命和爱抚的土地，还是勇敢地去外面经历风雨，经受磨难，这种内心矛盾的纠葛孕育出了这个双人舞作品。

　　这个作品在三个方面处理得很独到。1. "矛盾"设置，是这个舞蹈的核心，并贯穿始终。舞蹈一开始就设置下"矛盾点"：拜别故乡后，哥哥拉着弟弟上路，可弟弟仍然无法忘怀故乡的一切，久久不愿离去。矛盾就这样产生了。接下来通过多次斜线的舞台调度，编导把这个矛盾加强和放大，使这一矛盾激化。欲走还留：弟弟一次次地回头，哥哥一次次地阻拦。在矛盾的激化中把这种"离乡的"撕心裂肺的痛感表达得淋漓尽致。2. 用双人舞来表达这种复杂的矛盾心理。这个作品里哥哥和弟弟其实代表两种感情层面，是即将出门的游子内心矛盾的两个方面的外化——闯荡世界的坚强决心和对故土亲人的难以割舍。男儿刚强和柔情的两个方面通过双人舞肢体语言的阐释都得到了充分的表

现,使作品的情感真实亲切,它不是泛化的而是具体的,它就发生在我们身边,因此能够深深地打动我们的心;3.对比的运用。这个作品中处处充满强烈的对比,弟弟的徘徊和哥哥的忍痛阻拦形成对比;哥哥内心的激荡和弟弟情感的诉说形成对比;"亲情、爱情、故土情"这忧柔的感情和两个男儿粗犷刚劲的肢体表达形成对比。男儿有泪不轻弹,在柔与刚的对比中这种感情得到了彰显。

在动作编排上,编导突出了"跪"。在这"跪"里凝聚着强烈的情感波澜,舞蹈中每一次的"跪"都是一次情感的迸发。男儿膝下有黄金,这深深地一跪震彻心谷,催人泪下。编导把蒙古族舞蹈和现代舞很自然地融合在一起,借用现代舞的呼吸和用力方式,使舞蹈动作流畅自然,收放自如,蒙古族舞蹈特有的韵味得到了加强,而且在情感上得到有力地宣泄和渲染。此外在舞蹈刚开始处,编导还借鉴电影长镜头的拍摄手法,在一种近乎无声的背景下,运用哑剧和舞蹈动作相结合的手法,清晰明了地交代了人物关系和人物之间的矛盾,也点明游子内心的矛盾冲突,并以这种方式直奔主题"走"。"蓝蓝的天空,轻轻的湖水,还有那姑娘,这是我的家乡,我爱你我的家,我想你我的天堂……"在这个主题音乐的伴奏下,两位演员用舒展奔放、动感十足的舞姿,坦荡直率地向观众传递着这份离别故土的深情。舞蹈尾声时哥哥和弟弟不约而同地跪地捧土,把这种情感宣泄到了极致。再捧一把故乡土,再望一眼故乡人,把心永远地留在这片土地上,无论海角天涯,故乡的身影总会带给游子一份拼搏的勇气。

这个作品一经上演就引起了强烈的反响,也颇具争议。青年编导万玛尖措把蒙古族传统舞蹈语汇和现代舞相融合的做法也体现了他对新民间舞的认识和探索。如何用传统的素材来体现当代人的情感认知和精神追求是剧场民间舞必须要面对和解决的问题,也是编导一直思索和

探求的问题。编导的这一尝试途径应该说是成功的。在这个作品里蒙古族舞蹈和现代舞做到了很自然的融合,既成风格的舞蹈动作不多见了,演员的身体韵律中体现的是传统和现代的共生共融。因而使得舞蹈动作既有浓郁的民族味道,又有强烈的现代感,符合城市大众的审美口味。

此外这个作品的成功和两位演员的表演也是分不开的。他们用真挚的感情,娴熟的技巧,舒展的舞姿,带给观众一次次情感的撞击。用心而舞,以情感人,我们始终感受到的是舞者由内向外的情感流露,并与观众产生共鸣。

老　伴

舞蹈编导:靳苗苗

舞蹈音乐:《山东行》(二胡曲集)中

　　　　《回家》《日子》

舞蹈服装:麦青

舞蹈首演:2002 年北京

首演团体:北京舞蹈学院

首演演员:伍晶晶、莫松

荣获奖项:2002 年荣获第三届中国舞蹈"荷花奖"比赛民间舞编导金

　　　　奖、表演金奖;第二届 CCTV 电视舞蹈比赛优秀表演奖

　　该舞蹈创作原型来自 1998 年靳苗苗在北京舞蹈学院中国民间舞系 98 届教育专业毕业班晚会《泱泱大歌》中演出的一段名为《夕阳红》的集体六人舞。该舞蹈以轻松、幽默、滑稽、逗乐为特点,不但用瓷人塑像与木偶戏中有特点的动作塑造人物,也以老年人打情骂俏、调侃逗乐的一些生活场景连接剧情,《老伴》就是在这个舞蹈的基础上,改编而成

的双人舞。

　　在作品分类上,《夕阳红》是六人舞,而《老伴》是双人舞,作为六人舞只需找一些主题鲜明的动作,刻画几个典型人物不同状态下的心理特征,即可完成整个作品。而双人舞想要表达一段六人舞的内容与主题,难度系数就比较大,因为作品中六人的所有关系都必须由两个人来体现,安排不好就会产生动作琐碎,形象杂乱的感觉。编导认为在不破坏六人舞特有的形式美的同时,打破作品原有的逻辑结构,同时加进一些生活细节,用类似生气、追打、哄闹、玩耍等较有情趣的点来贯穿作品,从中塑造质朴、单纯、甚至像小孩一样行为表达的老年人形象。在情节上强调丰富,在动作上追求丰满,在以人为主、以戏为辅的理念中改造整个作品,同时也从六人舞向双人舞过渡。

　　在作品主题呈现上,作者认为在六人舞中,虽然体现了轻松、幽默、滑稽、逗人的主题意义,也抓住观众爱看的心理,但这样还远远不够,只是开心一笑,不能给观众留下太多回味与反思的空间。虽然轻松愉悦是较好的主题表达,但只表达幽默与逗乐,在创作中是站不住脚的,需要有一个点,使作品的品位得以提升。经过长时间的思索,在作品名字的启发下,靳苗苗有了一些感悟,什么叫《老伴》? 就是老了有人做伴,什么叫《夕阳红》? 因为最美不过夕阳红,在这一动机的触动下,她在六人舞的基础上,对作品的结尾进行了一番调整,对比前一部分喜剧表达,作品结尾刻意将激情亢奋的情绪平静下来,着重刻画两个相依相扶、相濡以沫、携手同行的老年人,当青春不再、激情不再,在夕阳下互相依偎、互相搀扶,共同走向夕阳余晖的真实生活场景,从中影射"少年夫妻老来伴"的人生命题。

　　在动作的选材上,该舞蹈以鼓子秧歌与胶州秧歌的动作为基础

进行作品的创编。由于该作品强调人物为主、动作为辅,所以这两个舞种动作语汇,只是一个基点,在夸张、变形叠加了许多新因素的修饰中,基本上看不出原动作的舞种属性。就像编导所言,她想表达的是人而不是舞,所以作品中,更多的动作是从老年人日常生活中捕捉、演化、发展而来,并以此充实整个作品,在注重动作自身喜剧性寓意的同时,也着重刻画它舞蹈化的表达。动作虽来自生活,但是被进行了艺术的加工与处理,接近生活又高于生活,有极强的舞蹈性在其中。所以由于该作品追求的是一个舞蹈化的喜剧效果,从传统舞种中变形发展,从日常生活中提炼升华,可以说是该舞蹈动作创编的一个主体特征。

在道具的使用上,为了刻画人物形象的特征,该作品使用了一把芭蕉扇,作为舞蹈的辅助表现手段。因为芭蕉扇是有特定市民阶层属性的,在一个城市里,它所使用的阶层,不会是以折扇为代表的男性知识分子,也不同于以团扇为代表出身高贵的女性,它是那些生活在社会较低阶层,经济上不很富裕,但是生活上较为自足自乐的群体,类似北京胡同口中那些悠闲自得,极具民俗特征的老年人,所以该道具自身的市民属性与象征寓意,为作品中人物形象的刻画,起到了一定身份说明的作用,可以说是选材得当。

该作品荣获 2002 年第三届中国舞蹈"荷花奖"比赛民间舞编导金奖、表演金奖;第二届 CCTV 电视舞蹈比赛优秀表演奖。该作品以它独到的审美基调,与有特点的动态风格,赢得广大观众的喜爱,同时"以人为本,以'俗'为准"的创作风格,也为中国民族民间舞蹈的编创开掘了一条新路径,被一些从事创作的同行们关注、认同,加之作品自身的表演特征与人物刻画,被许多舞蹈院校列为教学实习剧目广为效仿。

荷　花　舞

舞蹈编导：戴爱莲

舞蹈音乐：乔谷、刘炽、刘行、程茗（填词）

舞蹈服装：程若、胡沙

舞台美术：郁风、张正宇

舞蹈首演：1953 年北京

首演团体：中央歌舞团

首演演员：徐杰等

荣获奖项：1953 年荣获第四届世界青年与学生和平友谊联欢会舞蹈比
　　　　　　赛二等奖；

　　　　　　1994 年荣获"中华民族 20 世纪舞蹈经典评比"经典作品

　　追溯这个舞蹈最初的诞生，是与 1952 年在我国召开的"亚洲太平洋区域和平会议"有直接的关系。当时印度代表团也将来我国参加此次和平会议。在印度，人们非常喜欢荷花，而荷花在中国也有着和平与幸福的寓意，因此周恩来总理向中央戏剧学院舞蹈队提出，希望该团在这次和平会议期间能表演一个带有荷花形象的舞蹈。

　　在总理的指示下，中央戏剧学院很快就组成了一支精干的《荷花舞》创作组：院领导李伯钊总负责，刘炽、刘行、乔谷三人负责舞蹈音乐部分的创作，程若负责填词，戴爱莲、马祥麟、刘炽三人则组成了编舞小组。

　　《荷花舞》的舞蹈基本素材采用了流行在我国陇东、陕北一带的秧歌舞中的小场子"莲花灯"（又名"走花灯"、"荷花灯"）。在舞蹈的服装方面，也较好地提供了所要塑造的舞蹈形象和意境的条件：舞者身着长裙，裙子的下摆是荷叶盘，盘上四角各有一枝亭亭玉立的荷花，远远望

去，舞台犹如一汪荷花池，荷花仙子们在水中翩然而舞。

这一版本的《荷花舞》共分三段，第一段由戴爱莲编舞，展现了"群荷"随着涓涓细流流淌而出。舞台上，演员们的队形在缓缓移动变化着，似一幅流动着的安宁和谐的图景。第二段由马祥麟编舞，以昆曲的表现手法，勾勒出两对女子在春光明媚的百花园中流连于荷花丛中的情景。第三段由刘炽编舞，以拟人化的欢快情绪感染观众共同体味荷花的自然之趣。结尾之处，由众"荷"在舞台上共同组成了一朵向阳开放的大荷花，寓示着光明、幸福与和平的未来。

《荷花舞》在和平大会演出后，受到了包括印度代表团在内的与会者的好评，但就其艺术性方面，我国艺术界的一些人士指出其不足之处：虽然作者们的意图都很好，可正因为所要表现的内容太多，使得舞蹈的主题含混不清；三段舞蹈在形式风格上缺乏整体性的统一，在衔接上亦缺乏一气呵成之感；而舞蹈在构图上刻意模拟了过多荷花的自然形态，导致缺乏生动鲜明的凝炼的舞蹈形象。

1953年，为准备参加当年的世界青年与学生和平友谊联欢会的舞蹈节目，戴爱莲对《荷花舞》进行了新的艺术构思。考虑到之前的不足之处，戴爱莲首先将程若写的配歌作为整个舞蹈的主题歌——"蓝天高，绿水长，莲花朝向太阳，风吹千里香。祖国啊，光芒万丈，你像莲花正在开放"，并将其锁定为舞蹈所要表现的主题。

这一新版本《荷花舞》共由五部分组成。第一部分依然是荷花群舞在舞台上川流不息，舞者们的舞步轻盈平稳、动作顺畅，以各种圆形变种的舞台构图在舞台上描绘出朵朵的荷花在水中快乐地回旋、蜿蜒的图景，一方面展现出大自然的优美，另一方面抒发了观者自由舒畅的心情。

在第二部分中，音乐由中板变为慢板，群荷也由圆形慢慢变化为两行，面向观众以"碾步"向两旁轻轻移动，一如在微波中随着涟漪荡漾着

的荷花。

第三部分由领舞白荷花的出场而开始,展现了白荷花与群荷之间亲密无间的情感关系。白荷花象征着纯洁和崇高,理想和幸福,浓缩了人们对祖国无比热爱的深情。

在白荷花与众荷花一起抒发情感的第四部分,在清新隽永的主题歌的烘托下,整个舞蹈达到了高潮。舞台上,舞动的不仅仅是舞者、是荷花,更是广大人民共同期许祖国、世界、人类光明、幸福与和平的拳拳之心。

第五部分是整个舞蹈的尾声部分。在这一段中,音乐重回第一段基调,温馨委婉的音乐声中,一朵洁白的荷花引领着众荷花在夕阳中漂向远方……拟人化的荷花女们以圆润流畅的舞步,在舞台上徐缓移动变化着各种队形画面,营造出浮游流动和涟漪层起的意境,凸显出那亭亭玉立、出淤泥而不染的圣洁和美丽的形象,在观众的心中留下了久久的回味。

飞　天

舞蹈编导:戴爱莲

舞蹈音乐:刘行

舞蹈服装:张仉宇、叶浅予、郁风、肖淑芳先后为该舞设计了服装,1962
　　　　年后采用夏亚一的服装设计

舞蹈首演:1954 年北京

首演团体:中央歌舞团

首演演员:徐杰、资华筠

荣获奖项:1955 年荣获第五届世界青年与学生和平友谊联欢节舞蹈比
　　　　赛铜奖;

　　　　1994 年荣获"中华民族 20 世纪舞蹈经典评比"经典作品奖

在敦煌壁画中,留有我国灿烂悠久的历史文化印记,同时敦煌也是多种文化融汇与撞击的交叉点,中国、印度、希腊、伊斯兰文化在这里相遇,那些公元 4 至 11 世纪的壁画与雕塑,带给人们极具震撼力的艺术感受。《飞天》取材于敦煌壁画中的舞蹈形象,这女子古典双人舞,是我国第一部根据敦煌壁画中香音女神("飞天")的形象创作的舞蹈作品。

该舞编导戴爱莲是我国著名的舞蹈表演家、编导家和教育家。1916 年,戴爱莲出生在西印度群岛的特立尼达岛。12 岁时考入当地由白人办的舞蹈班,并且是班里唯一的有色人种的孩子。14 岁时在伦敦先后进入著名舞蹈家安东·道林芭蕾舞蹈教室和玛利·兰伯特芭蕾舞蹈学校学习欧洲古典芭蕾。

1936 年戴爱莲考入魏格曼舞蹈团演员莱斯里在伦敦开办的舞蹈工作室,潜心研究现代舞。两年之后,在观看尤斯芭蕾舞团将人体动作和内在情感紧密结合在一起、既有技术又有艺术表现力的演出时,她发现了自己理想的舞蹈形式。

虽然在中国国内举目无亲,戴爱莲还是毅然在国难当头之际的1939 年底登上回国的轮船。珍珠港事件后,戴爱莲与一些文艺家从香港绕道澳门到达广西桂林,最后抵达重庆,开始为中国的抗日战争积极奔走。

在周恩来和邓颖超的关心和鼓励下,戴爱莲一回国就开始寻找中国舞蹈的根,为发展中华民族的舞蹈而努力。在中国近现代舞蹈史上,戴爱莲较早地将丰富多彩的民族民间舞蹈加工成剧场艺术搬上舞台,使人们看到了自己祖国所拥有的丰富的舞蹈艺术宝藏。

《飞天》正是戴爱莲长期致力于对民族传统舞蹈继承与发展的优秀代表作品。在《飞天》中,她再一次继承、发展了我国传统舞蹈中的长绸舞技法,以凝练的舞蹈语汇,抒情浪漫的手法,神形并茂地将"飞天"的

形象再现于舞台上。舞蹈格调高雅秀丽，注入了作者对自由、光明的向往和追求。

除了从壁画中找到灵感、发掘舞姿，《飞天》还借鉴了戏曲舞蹈中的长袖舞，通过对长袖舞技法的加工、整理、再创造，塑造了一对向往自由与幸福的仙女形象。曲雅、优美、纯静的《飞天》，首次在中国舞台上再现了敦煌灿烂悠久的民族文化，那飘动如飞的绸带线条和变化多彩的"绸花"倾述了"香音女神"的心曲，也塑造了少女的纯洁、高雅和脱俗的形象。这一对女神，在舞台上或一高一低、一动一静、一左一右，或联袂、对望、交绕，长长的袖绸忽如长虹，再若回云，变幻莫测，充分展示了数千年来中国传统舞蹈的高超技艺。

《飞天》和《荷花舞》都是 20 世纪 50 年代戴爱莲的代表作，舞蹈公演后深受广大观众喜爱，成为全国许多舞蹈团体竞相学演并久演不衰的一个舞蹈。英国泰晤士报曾发表评论，称这个舞蹈"体现了戴女士处理人体造型和舞台空间结构的非凡才能"。

春 江 花 月 夜

舞蹈编导：栗承廉
舞蹈音乐：诸信恩根据同名乐曲改编
舞蹈首演：1957 年
首演团体：北京舞蹈学校
首演演员：陈爱莲
荣获奖项：1962 年荣获第八届世界青年与学生和平友谊联欢节舞蹈比
　　　　　赛金质奖章；
　　　　　1994 年荣获中华民族 20 世纪舞蹈经典评比经典作品

　　《春江花月夜》是中国古典音乐名曲中的名曲，是中国古典音乐经典中的经典。它的前身是一首著名的琵琶独奏曲，原名叫《夕阳箫鼓》。1895 年，平湖派琵琶演奏家李芳园，将这首乐曲收入所编《南北派十三套大曲琵琶新谱》（工尺谱本），并易其名为《浔阳琵琶》。此后，又有人将这首乐曲名之为《浔阳月夜》与《浔阳曲》。1923 年，上海"大同乐会"（1920 年由郑觐文创立）的柳尧章、郑觐文根据汪庭昱的琵琶独奏谱《浔阳月夜》，把它改编成为多种民族乐器的合奏曲，曲名也更易为《春江花月夜》。

　　而唐代诗人张若虚的《春江花月夜》更被闻一多誉为"以孤篇压倒全唐之作"："春江潮水连海平，海上明月共潮生。滟滟随波千万里，何处春江无月明！江流宛转绕芳甸，月照花林皆似霰；空里流霜不觉飞，汀上白沙看不见。江天一色无纤尘，皎皎空中孤月轮。江畔何人初见月？江月何年初照人？人生代代无穷已，江月年年望相似。不知江月待何人，但见长江送流水。白云一片去悠悠，青枫浦上不胜愁。谁家今夜扁舟子？何处相思明月楼？可怜楼上月徘徊，应照离人妆镜台。玉户帘中卷不去，捣衣砧上拂还来。此时相望不相闻，愿逐月华流照君。鸿雁长飞光不度，鱼龙潜跃水成文。昨夜闲潭梦落花，可怜春半不还家。江水流春去欲尽，江潭落月复西斜。斜月沉沉藏海雾，碣石潇湘无限路。不知乘月几人归，落月摇情满江树。"

　　在中国传统文化中，春、江、花、月、夜这五个字代表着人生历程中的五个重要良辰美景，可以想象诗乐作品取名"春江花月夜"是多么富有诗意，《春江花月夜》的音乐和文学作品之所以流传百世，就在于作品表现出的意境是那么的幽美深邃。意境是艺术中一种情景交融的境界，是艺术中主客观因素的有机统一。意境中既有来自艺术家主观的"情"，又有来自客观现实升华的"境"，这种"情"和"境"不是分离的，而

是有机地融合在一起,境中有情,情中有境。

在女子独舞《春江花月夜》中,流露出同样的幽美深邃之意境:"春光明媚,鸟语花香,江水中月影、人影、花影重叠,夜静中,鸟儿扑翅飞去"(见游惠海《喜看几个民族舞蹈》,载《人民画报》1978 年第 8 期)。舞蹈表现了一位古代少女在春天的月夜,漫步于江边花丛中,触景生情,幻想着自己将来美满幸福的爱情生活。舞者身穿蓝色衣裙,双手持白色羽毛折扇,舞蹈动作语汇全部采用的是中国古典舞蹈风格的动作、姿态和造型,通过"闻花"、"照影"、"听鸟鸣"、"学鸟飞翔"以及"想象中的爱情幸福"等情节,表现出特定环境和人物的思想感情。

这个舞蹈创作演出的成功,除了编导栗承廉具有较深的中国古典舞的造诣和编舞的技巧能力外,还与表演者陈爱莲出色的驾驭中国古典舞风韵、动律,细腻、深情地塑造出一个典型的古代少女的舞蹈形象分不开。陈爱莲是广东番禺人,出生于上海。1952 年从上海一所孤儿院考入中央戏剧学院附属舞蹈团。1954 年考入北京舞蹈学校,1959 年各科均以全优秀的成绩毕业。同年主演了中国第一部芭蕾舞与中国舞蹈相结合的舞剧《鱼美人》而一举成名,成为当时中国最年轻的舞蹈家之一。在《春江花月夜》中,陈爱莲精湛的舞蹈表演功力尽展无遗,充分地将舞蹈、音乐、舞者三者完美结合在一起。

1959 年,北京电影制片厂将这个舞蹈作品收入彩色舞台艺术片《百鸟朝阳》中。

宝 莲 灯

艺术指导:李少春、查普林

舞剧编导:李仲林、黄伯寿

舞剧音乐：张肖虎

伴奏乐队：中央实验歌剧院管弦乐团

舞台美术：李克夫、邱泽三

舞剧首演：1957 年在北京

首演团体：中央实验歌剧舞剧团

首演演员：赵青、张锦心（饰三圣母 A、B）

　　　　　傅兆先、李松涛（饰刘彦昌 A、B）

　　　　　刘德康、陈云富（饰沉香 A、B）

　　　　　孙天路、贾士铭（饰二郎神 A、B）

　　　　　陈华、未戎、邵关林（饰哮天犬）

　　　　　方伯年、孙天路（饰霹雳大仙 A、B）

荣获奖项：1994 年荣获"中华民族 20 世纪舞蹈经典评比"经典作品奖

　　　对于中国舞剧的发展来说，由京剧表演艺术家李少春和前苏联芭蕾编导大师查普林联合指导的《宝莲灯》具有特殊的历史意义：它是中国第一部大型的民族舞剧，标志着中国民族舞剧的初建成型，树立了我国古典民族舞剧一种比较完整的样式，为这一类型舞剧的发展奠定了基础。

　　　《宝莲灯》又名《劈山救母》，是我国民间广为流传的古典神话故事。编导进行这部舞剧创作的目的，就是要探索解决在民族文化艺术的传统基础上，吸收外来的经验，创作新型的、富有民族特色的舞剧形式。编导首先考虑的是作为独立的舞剧艺术，不用语言，主要靠舞蹈动作，以及和音乐、舞美的结合，来表达人物的思想感情。这种做法，符合了建国初期发展民族文化的时代要求。

　　　在此之前，中央实验歌剧院舞剧团创作演出了《盗仙草》、《刘海戏蟾》、《碧莲池畔》等由传统戏曲改编的舞剧，本剧延续了该团一直以来对创作民族舞剧的探索和风格。舞剧《宝莲灯》也是北京舞蹈学校第一期

编导班学员李仲林和黄伯寿的毕业习作,导师为前苏联专家查普林和京剧名家李少春,根据舞剧艺术形式的特殊要求,编导把剧情概括为六场:

一场"定情下凡":玉女峰上圣母祠中的三圣母与迷途的赴京赶考的书生刘彦昌相识相爱,但是这段不合礼数的爱情遭到三圣母的哥哥——宗法维护者二郎神的阻挠,在宝莲灯神威的庇佑下,三圣母跟随刘彦昌离开圣母祠,下凡人间。

这一场展现了三圣母、刘彦昌纯洁真挚的爱情,音乐、舞蹈的感情基调是温柔委婉的,体现了古典舞"柔"的一面。在剧情上,是故事的开端、发展,二郎神的阻挠,形成了三圣母与二郎神的对立与对比,戏剧冲突由此产生。

二场"沉香百日":三圣母和刘彦昌生活恩爱,并生下一子——沉香。在沉香百日的喜宴上,二郎神的哮天犬乔扮宾客偷走了宝莲灯。没有了神灯的保护,三圣母被压华山底下,小沉香被霹雳大仙救走,只剩下刘彦昌年年到圣母祠追忆往事。

这一场是剧情发展关键性的转折。生活的幸福与痛苦,由于宝莲灯发生逆转,鲜明的对比突出了戏剧性的一面,是舞蹈场面较多集中的一段。除古典舞外,融入了汉族民间舞如扇舞、手绢舞、大头舞等,既展现了环境,又烘托了气氛。

三场"深山练武":数年后,沉香跟随霹雳大仙习得一身好武艺,得知身世后,辞别大仙,前往华山救母。

这一场体现了舞剧中转折性人物沉香的成长过程,承接了舞剧上半部分的发展,又为舞剧下半部分情节的发展奠定基础。在这一段中,主要是古典舞中武功技巧的展示,如沉香的剑舞。沉香被玩伴的母亲误认的情节,虽有不自然、不真实之嫌,却是促使沉香知其身世,从而寻父救母的催化剂。

四场"父子相见"：在圣母祠，刘彦昌、沉香父子相见。刘彦昌期望儿子早日救母得归。

这一场推动了情节的发展，重新积聚力量寻妻、寻母。这一段主要是情节上的连贯，以父子深情隐喻未果的夫妻、母子深情，使人物在感情、情绪上达到高潮，为全剧高潮的出现推波助澜。

五场"斗龙得斧"：在霹雳大仙暗中指引、帮助下，沉香力斗巨龙，并斩龙获劈山之斧。

六场"劈山救母"：沉香持斧闯华山，勇战二郎神，夺回宝莲灯，刀辟华山，解救母亲，一家人终得团聚。

这两场是全剧高潮与结局。斗龙、劈山神话般的场景增添了神奇色彩。民间龙灯舞的形式，在斗龙得斧一场中既增添神奇色彩，扩展舞台空间，又表现了沉香不畏强的性格，突出了正义、爱情的力量，深刻揭示了舞剧的主题思想，表现了人民群众反封建、求自由的意志，以及善战胜恶、光明战胜黑暗的理想愿望，有力增强了舞剧的神话色彩和民族的风格特色。

《宝莲灯》的舞蹈语汇基本上采用的是中国古典舞基本舞蹈语言。三圣母的长纱和长绸、沉香的剑舞，霹雳大仙的拂尘等动作与技巧的运用，在塑造人物性格、表现人物思想上起到了良好的作用。同时，汉族民间舞的插入展现了环境、烘托了气氛、表现了乡土风情。

舞剧《宝莲灯》创作和演出的成功，标志着我国舞蹈工作者在中国民族传统舞蹈的基础上，借鉴了芭蕾舞剧的艺术表现形式，所创造出具有浓郁的中国民族风格的大型舞剧，使得我国的舞剧创作进入了一个新的历史阶段。虽然这只是创建我国民族舞剧的一种做法，但是它已经树立了我国古典民族舞剧一种比较完整的样式，为发展这个类型的舞剧奠定了基础。

　　《宝莲灯》曾赴前苏联、波兰、朝鲜等国家访问演出。60 年代,日本花柳德兵卫舞蹈团和苏联新西伯利亚歌舞剧院曾学演了这部舞剧。1959 年,上海天马电影制片厂将舞剧拍摄成彩色影片。

鱼　美　人

艺术指导:古雪夫(前苏联专家)

舞剧编剧:李承祥、王世琦、栗承廉

舞剧编导:北京舞蹈学院第二届编导班

双人舞编导:尼·尼·谢列勃连尼柯夫

舞剧音乐:吴祖强、杜鸣心

音乐配器:王树

乐队指挥:黄飞立

副指挥:郑小瑛

舞台美术:齐牧冬、周承、李解、黄朝辉、李克瑜、张静一、梁宏洲

舞剧首演:1959 年北京

首演团体:中国歌剧院

协助演出:中央音乐学院

首演演员:陈泽美、曾适可(饰鱼美人 A、B)

　　　　　邱友仁、郜大琨(饰猎人 A、B)

　　　　　王立章(饰山妖)

　　　　　熊家泰(饰婚礼主持人)

首演演员:贾美娜等(水草舞),潘小菊等(珊瑚舞),陈爱莲、王佩英(蛇舞)

荣获奖项:1994 年荣获"中华民族 20 世纪舞蹈经典评比"经典作品奖

　　这部三幕民族舞剧大胆运用了芭蕾的表现手法,大量借鉴了前苏

联芭蕾舞剧的成功经验,其创新对在戏曲单一基础上发展的中国舞剧提出了挑战。

该剧剧本的撰写工作开始于1958年,当时古雪夫发现李承祥的习作小品《鱼美人》具有扩展为舞剧的可行性,于是确定由李承祥等执笔编写剧本。1959年1月中旬剧本定稿,分为三幕五场,由古雪夫担任总编导,栗承廉负责第一幕,王世琦负责第二幕,李承祥负责第三幕,全体学员进行分场的创作和排练。主要剧情如下:

一幕 鱼美人向往水外世界,从海底来到人间。猎人和同伴游猎,鱼美人暗自模仿着猎人们的举动,不想山妖将其掳去。猎人看见天上飞过的东西举弓而射,无意救下了鱼美人,鱼美人感恩于猎人。

二幕 鱼美人将猎人带至神秘的海底世界,招摇的青荇,神奇的世界,猎人与鱼美人深情款款。鱼美人和猎人在人间结为秦晋之好,人们纷纷前来道贺,热闹欢腾。山妖乔装为道士,以酒罐子自己摔破、鲜花忽然变黑的法术让众人心疑鱼美人是妖,连连避闪。猎人也因此昏厥过去,山妖趁乱又将鱼美人掳走。

三幕 山妖将鱼美人带进山洞。曾被猎人从虎口救下的人参精将寻找鱼美人的猎人也带到了山洞。面对女色、高官厚禄的诱惑,猎人不为所动。在面对面的决斗中,猎人在人参精的鼓励下战胜了山妖。黎明来临,百花齐放,真挚的爱情战胜了邪恶。

《鱼美人》全剧采用了三幕一序一尾共五场的结构,在典型环境的处理上运用了强烈对比的艺术手法,使戏剧情节发生在奇幻的"海底"到富有民间特色的"人间"婚礼场面,使情节的发展处于一场场迥然不同的戏剧环境的变迁中。

作为抒情浪漫神话剧的音乐戏剧体裁,《鱼美人》在情节舞蹈的处理上的特点,是以抒情的舞蹈场面表现情节,使舞剧具有丰富的舞蹈性。

在情节舞蹈的艺术处理上，组成艺术性完整、舞蹈性很强的篇幅推动情节的发展。在三幕中，猎人为寻找鱼美人而遇到山妖设下的层层迷障：妖女的诱惑（诱惑舞）、蛇的祈求（蛇舞），二十四鱼美人的欺骗，但猎人丝毫没有动摇。通过这些情节性的舞蹈展示了猎人对鱼美人的忠贞。舞剧创造性地把抒情性舞蹈的表现手法与戏剧内容结合起来，既丰富了舞蹈性，又使蛇舞等具有深刻的戏剧内容，展现了情节舞蹈的艺术感染力。

此外，编导根据情节内容、戏剧气氛的要求，从形象和性格出发，对各种舞蹈形式的选择进行了合理安排。海底的舞蹈从形象和性格出发，创作出富有奇幻色彩和风格新颖的珊瑚舞等，而人间是从民间舞为主渲染婚礼场面的气氛，使这场戏更富有民间的风俗特色而具有一定生活气息，在妖窟与宫殿中，又吸收了一些东方国家和我国少数民族的舞蹈以及敦煌画中的舞姿，使之形成各个舞蹈段落。

舞剧在拟人化方面注重了形态的"像"以及人格化的"情"，把"像"和"情"结合起来使舞蹈具有表现力和艺术的生命力。如"珊瑚舞"以棱角分明、轻巧活泼的舞蹈语汇配以指甲的装饰、火红的紧身服装和珊瑚式的头饰形象生动地表现了一组玲珑热情、闪烁宝石光彩的少女形象；"水草舞"犹如抒情优美的女性随波荡漾，舞蹈中手臂动作和舞姿韵律都仿佛自由自在地在水中飘动，形成体态轻盈的舞蹈形象；"蛇舞"所表现的是一个诡秘阴险的女性，但她却以火一般的热情扑向猎人，甚至以祈求的方式表述"她"内心的痛苦，而阴森的眼光和欺诈的心理，隐藏着一种无情的噬吞和对失败的忧虑。蛇舞的成功在于形象生动地表现了蛇这种软体动物的各种体态和动作，但更为重要的是赋予了这个形象的戏剧任务和所表现的感情，从而创造了生动的艺术个性，拟人化的舞蹈表现手法因其"像"才能有舞蹈的表现力和艺术的欣赏性，因其有"情"才能触发人们情感上的共鸣。

　　《鱼美人》的音乐相当成功,这与古雪夫对吴祖强、杜鸣心在作曲过程中所给予许多具体的帮助是分不开的。他要求音乐与舞蹈尽可能达到完美的结合与高度统一,既要保证音乐的完整性,又要照顾到舞蹈的连贯性。

　　《鱼美人》公演后广受好评,连续演出一个多月,场场座无虚席。1979年,中央芭蕾舞剧团将该剧改为芭蕾舞剧的形式再度上演,在国庆30周年献礼演出中,获创作和演出二等奖。之所以创作和复排《鱼美人》,是为了探索创建中国体系的芭蕾学派和解决芭蕾民族化的问题。而芭蕾民族化问题的核心是要运用芭蕾特有的形式和手段去表现中国人民的生活和思想感情。这就要在继承古典芭蕾舞的表现手段和表现技巧的同时,又不脱离我国民族和民间传统舞蹈文化的基础。

　　因此,在复排过程中,编导在舞蹈手段的表现方法作了具有创造性的尝试,力图继承我国优秀的民族艺术传统,广泛吸收芭蕾以及东方舞和我国少数民族的舞蹈技巧,并根据内容和形象的需要加以溶化,使舞剧的舞蹈表现手段具有更加丰富的艺术表现力。这样既保持和发挥了芭蕾舞的形式特点,又能使其富于中国的民族色彩和风格。如猎人的形象基本上取自戏曲舞蹈的身段,造型表现人物的英雄气概,而鱼美人的形象则选择了古典舞和芭蕾的舞姿,双臂在身后摆动表现"鱼"的动律,综合运用了"形象化"和"舞蹈化",使鱼美人的主题动作具有艺术色彩。全剧中五段双人舞则有着古典芭蕾完整结构的形式,但也力求把古典芭蕾双人舞固有的动作和程式与民族的舞蹈语汇,根据人物的思想感情有机结合在一起,形成了具有中国特色的舞蹈风格。1994年,北京舞蹈学院在建院40周年之际,又重新改编排练演出了这部舞剧。

小 刀 会

舞蹈编导：张拓、白水、仲林、舒巧、李群

舞蹈音乐：商易

舞台美术：黄力

首演时间：1959 年

首演团体：上海实验歌剧院舞剧团创作演出

首演演员：舒巧、陈健民、叶银章、仲林等

荣获奖项：1962 年荣获第八届世界青年与学生和平友谊联欢节舞蹈比
　　　　　赛金质奖章

　　舞剧《小刀会》突破了在传统戏曲剧目上选材，是根据 19 世纪 50
年代上海小刀会武装起义史实创作的现实题材的大型民族舞剧。

　　鸦片战争后的中国，趾高气扬的外国商人和媚态百出的清政府，对
广大劳动人民进行残酷的奴役与剥削。秘密革命组织小刀会的志士们
商议着起义大事。领导之一的潘启祥因为解救受害的乡亲怒打美国假
神甫，被朝廷官差抓去，并被发现其身上所携的起义的象征物——红
巾。法场上，小刀会成员乔装劫囚成功，并由此拉开了轰轰烈烈的起义
斗争的序幕。不日，他们占领了上海县城，俘获道台吴健彰。

　　吴健彰在假神甫晏玛泰的帮助下逃脱，将起义之事报至外国领事
馆。洋人们一面颇为惊恐，一面以关税为条件诱使吴健彰签下丧权辱
国的《上海海关协定》。

　　小刀会在刘丽川的带领下到领事馆要人遭到挑衅。然而起义是势
不可挡的，小刀会的身后站着广大的人民群众。但在中外反动势力的
勾结夹击下，小刀会不幸身陷危城，群众冒险送粮未果。

为寻外援,潘启祥身负联络太平天国的重任,冒死出城。临别时,刘丽川赠刀与壮士,潘启祥和周秀英放下儿女情长。城内,将士们情绪高涨,城外,炮火依旧震天。

危城内,将士们不忘习武练兵。闲暇时,周秀英梦会潘启祥。此时,晏玛泰至,欲以高官厚禄相诱,未果,拿出潘启祥所带的信件和刀,上面血迹斑斑。见此,全体将士和人民悲愤不已,决定弃城决斗。

经过激烈的对垒,刘丽川牺牲,部队伤亡大半。周秀英接过"顺天行道"的义旗,带领余下的将士们,继续新的斗争。

这样壮阔、复杂的一幅历史画面,要通过舞剧形式表现出来是比较困难的,但是《小刀会》的编导们在忠于历史真实的基础上,经过很好的概括、集中和创造,出色地完成了这一任务。整个舞剧情节动人,结构紧凑,充满着革命的乐观主义精神。舞剧在热情颂扬起义人民英勇斗争的同时,也深刻地揭露了封建统治者"宁赠外邦,不与家奴"的反动本质以及帝国主义者贪得无厌的侵略野心。这样对比的描写,就使主题更鲜明,也更深刻了。

《小刀会》的戏剧冲突是两种势不两立的力量间的尖锐冲突,直接、明快、有力,步步高、步步紧,将戏剧斗争推向高潮。从第一场起,戏剧的主线就非常明晰,通过外商与清兵的掠夺、奴役人民和小刀会准备起义,矛盾一下就揭开了。舞剧中场与场之间较为紧凑,矛盾发展的戏剧伏线也处理较好,如第二场上海道台吴健彰的脱逃。整个戏的发展也有起伏的变化,更显示出了主要矛盾和冲突的逐渐发展和激化,如斗争胜利开始后紧接帝国主义的领事馆,危城中周秀英的梦境等对戏剧发展起了很大的作用。整个戏的结构和叙述方法,继承了中国传统的章回体式,易于观众接受。

舞剧中,古典舞的语言作为主要的基础,既有严谨的继承,又有在

戏剧表现内容需要下的创新,像带有号召性的,在剧中出现多次的小刀会的红巾舞、女将们的弓舞、虎头盾牌舞、周秀英的独舞、周秀英和潘启祥的双人舞,以至许多浩大场面,都是严谨在古典风格舞蹈的基础上的,具有浓郁的民族风格。

舞剧中引用了丰富的民间舞蹈是有典型地方特色的,这些江南民间舞衬托出了戏剧的典型环境,也反映了剧中群众的感情。如起义初期庆功一场,抒情、优美的“大鼓凉伞”群舞、轻轻作响的“花香鼓”舞等生动吸取了民间舞蹈的表演艺术。

除了以中国古典舞和江南流行的民间舞为主要舞蹈语汇,《小刀会》还将中国传统的武术加以发展创造,成功塑造了刘丽川、潘启祥、周秀英、吴健彰等具有鲜明性格的人物形象,以及小刀会起义军战士的英雄形象。如舞剧的第三场,小刀会领导人来到英国领事馆和帝国主义者展开面对面的尖锐斗争,他们的立场是严正的。当帝国主义者公然武装挑衅时,起义军虽然寡不敌众,但是潘启祥仍以勇敢的行动打落洋兵飞舞的刀剑,给帝国主义者以迎头棒喝,大快人心。

此外,在领事馆中,舞剧插入了国外的华尔兹和小步舞。由于适合全剧内容的发展,因而并未有格格不入之感,反而丰富了舞剧的民族风格的内涵。同时,作曲、编导将其与全剧前后部分呼应起来,使得全剧风格协调。

舞剧《小刀会》的音乐,在音乐的民族化上创造了极为丰富的经验。舞剧中戏剧形象的音乐主题是具有民族性格的概括力和雕塑性的。伴奏运用的民族乐队带来了浓郁的民族色彩。在完成全剧的音乐形象上,作曲、配器充分发挥了各种乐器独奏、音群、协奏的性能,在体现戏剧情感和人物心情上达到较富创造性的成就。

舞剧中精彩的舞段“弓舞”,荣获 1962 年第八届世界青年与学生和

平友谊联欢节舞蹈比赛金质奖章。1963 年后上海实验歌剧院舞剧团
曾携该舞剧赴朝鲜和东欧一些国家进行过访问演出。1964 年日本松
山树子芭蕾舞团曾学习了这部舞剧并带回日本演出。1961 年,上海天
马电影制片厂将其拍摄为影片。

丝 路 花 雨

舞剧编导:赵之洵、刘少雄、张强、朱江、许琪、晏建中

舞剧音乐:韩中才、呼延、焦凯

舞台美术:李明强、杨前、郝汉义等

舞剧首演:1979 年甘肃兰州

首演团体:甘肃省歌舞团(后改为甘肃歌舞剧院,即今日甘肃敦煌艺术
　　　　剧院)创作演出

首演演员:贺燕云　傅春英(饰英娘 A、B),仲明华饰神笔张,李为民饰
　　　　伊努思,张稷饰强人窦虎,贾世铭饰市曹等

荣获奖项:1979 年荣获庆祝建国 30 周年的献礼演出活动,创作、演出
　　　　一等奖;

　　　　1994 年荣获"中华民族 20 世纪舞蹈经典评比"经典作品
　　　　提名

　　占有"地利"优势的《丝路花雨》剧组,在学者、专家的帮助下,经过
深入研究,从两千多身彩塑、四万多米壁画的莫高窟里保存着的历代舞
姿图绘中,选取、提炼出典型化的静态舞姿,探讨其动作流程态势——
使其"复活",并在此基础上建立起这部舞剧自成体系的舞蹈语汇,由此
而引发了"敦煌舞派"的兴起,丰富、拓展了中国古典舞的园地。这部民
族舞剧大胆地以举世闻名的佛教艺术——莫高窟壁画雕塑为蓝本,创

造了一个情节曲折、矛盾尖锐、形象鲜明的大型民族舞剧：

序幕 驼铃声声的戈壁古道，神笔张父女在风沙中救起生命垂危的波斯商人伊努思。不久，神笔张的爱女英娘不幸被百戏班主窦虎抢走，被迫卖身从艺。

一场 五年后，英娘随戏班在热闹的市集卖艺，与神笔张偶得相逢，窦虎以卖身契相威胁，幸得伊努思谢恩代赎。

二场 神笔张在洞窟画壁画，在英娘舞姿的启发下，绘出了反弹琵琶的壁画。市曹垂涎英娘的美色，欲强征英娘为官伎。百般无奈之下，神笔张托伊努思带英娘回波斯避难。市曹奸计未能得逞，罚神笔张带罪画窟。

三场 英娘在波斯无时无刻不思念着父亲。伊努思夫妇激励安慰她，像一家人似地善待英娘。而神笔张却被手镣困于洞窟之中。

四场 数年之后，神笔张和英娘梦境中在天宫父女相会。大唐河西节度使夫妇的到来惊醒了神笔张的梦，节度使惊叹于他的壁画，不但下令让他恢复自由，更赐笔相励。

五场 喜讯传来，伊努思将奉命使唐。英娘随伊努思回到了阔别已久的故乡。市曹指使窦虎抢劫波斯商队，神笔张得知，欲点火报警，却中箭倒下，最终为友谊血洒丝路。

六场 敦煌二十七国交易会上，英娘趁机当众揭穿市曹谋害波斯使者的罪行。大唐节度使怒斩市曹与窦虎。

尾声 丝路通畅，友谊绵长。

《丝路花雨》是一首礼赞中外人民友谊的优美诗篇，也是一幅中国人民创造的绚丽的历史画卷。该剧突出的艺术贡献就是"复活"了敦煌壁画的舞蹈形象，创造了"敦煌舞"，改变了过去民族舞剧只以戏曲舞蹈为基础的一种做法，使观众耳目一新。敦煌千佛洞石窟艺术规模宏大

造型精美,是中国珍贵的艺术宝藏。舞剧编导们经过长期的深入观察研究、学习临摹,不仅掌握了壁画上的舞姿特色,而且研究出敦煌舞特有的S形曲线运动规律,并运用中国古典舞蹈的组合规律,将壁画雕塑这一静止状态的造型动作连接发展。舞蹈语汇新颖别致,特别是绘于壁画中的代表作"反弹琵琶伎乐天"的造型动作,独具一格、优美动人。这些舞姿开拓了一个自成天地的"敦煌舞"体系,一方面复活了敦煌壁画,一方面复活了唐代舞蹈。

　　一部舞剧的风格、语汇的韵律,一定要与情节、形象塑造、时代风貌及音乐结合,才能形成统一和谐的色调。如二场英娘的反弹琵琶的独舞,其基调语汇来源于壁画,编导把它发展成一个表现英娘性格的独舞,设置了典型的环境:阴暗的洞窟里,父女两人呕心沥血,画窟涂壁。这一环境有利于表现英娘为解除父亲疲劳而舞,自然触动了神笔张的灵感。这段反弹琵琶独舞情景交融,恰到好处,动作由缓而急,幅度由小而大,从不同的角度细腻表现了英娘善良天真的性格,编导巧妙地使用古典舞连接法,运用印度舞动律使这一伎乐动起来,不留痕迹,柔中见刚。

　　舞剧在结构、编排技巧上也剪裁得体,使舞蹈语汇充分地为主题内容服务,洗练地将剧情呈现给观众。音乐则吸取了民族味很浓的曲调,如《春江花月夜》《月儿高》等为主要元素,大胆加以发展,英娘的主题旋律及"霓裳羽衣舞"的曲调悦耳动听,在中西各种乐器中突出运用了琵琶和二胡。

　　《丝路花雨》的这种掘古创新的方法,使舞蹈更富历史时代感,更具浓厚的民族风格特色,为80年代舞蹈语汇提供了新的方式。因此,《丝路花雨》被称为"中国舞剧发展史上的里程碑","开拓了舞剧艺术的新路"的作品。

奔　月

舞剧编导：舒巧、仲林、叶银章、吴英、袁玲

舞剧音乐：商易

舞台美术：黄力、应日隆、李甦恩等

舞剧首演：1979 年上海

首演团体：上海歌剧舞剧院

首演演员：董家祥、吴继华、赵宝龙等

　　《奔月》的作品背景是根据家喻户晓的民间故事《后羿射日》和《嫦娥奔月》进行创作的。舞剧内容以纯洁、善良的嫦娥与神话中的英雄后羿之间的爱恨别离的故事，表达了编导们对善良的歌颂，对恶势力的愤恨。舞剧突破了以往程式化的表现手法，生动、有力、清晰地刻画了后羿、嫦娥、蓬蒙这三个具有不同品格、不同心理的典型人物的艺术形象。整个舞剧共分五场。第一场：射日。上古时代，十日并出，大地一片焦黄。逢蒙施巫术惑众，欲杀嫦娥祭天求雨。后羿力挽神弓，射落九日，甘霖普降，嫦娥和众人谢恩后羿。蓬蒙嫉恨，窃思报复。第二场：爱情。蓬蒙心怀不轨，拜后羿为师，出于嫉妒和野心，欲求神弓。后羿与嫦娥在月色之下双双坠入情网。第三场：中计。在喜庆的婚礼上，嫦娥把蓬蒙欲想得到的神弓呈送给后羿，使二人的感情更加深切。蓬蒙深夜潜入欲盗神弓，被嫦娥发现，蓬蒙将嫦娥击昏，自身忽然变成了一位美貌的青年与昏迷中的嫦娥共舞。这时恰巧后羿赶来亲眼目睹了二人的亲密场景，惊恐烦闷之后便心灰意冷。第四场：醒悟。嫦娥看到借酒消愁的后羿悲痛欲绝，心中有千万委屈和无奈却有口难辩。后羿看到嫦娥，深感爱恨交织的痛苦。无奈之中，嫦娥被迫吞服灵药，飞天而上。后羿

得知实情后,才发现神弓已落入了蓬蒙之手。第五场:奔月。后羿追随着嫦娥来到月亮,不幸被蓬蒙暗算中箭跌回地面,心中的怒火愤然而生,愤恨之下刺死了蓬蒙,美丽而又善良的嫦娥把心中的爱意和对生活的美好愿望化作甘霖洒向人间,后羿对自己误会了嫦娥的一片真心而追悔莫及。

《奔月》在中国民族舞剧创作规律的探索道路上具有重要的意义。首先在舞剧结构上力求出新,编导们从中国神话的母体中吸取了新鲜血液,根据《奔月》这个特定题材的需要,给原有古典舞程式加以变化,寻求新的表达方式来发展中国舞剧。特别是在动作语汇上,《奔月》具有革命性的创作编舞观念。编导舒巧在《奔月》的创作中,独树一帜地提出了"动作元素分解、变形、重组"的编舞原则,并积极地在舞剧中加以大胆的尝试,取得了很好的效果。以一个"母体动作"分解变化若干"子体动作",把中国古典舞程式化的动作和结构打破,加以变化。包括变化动作的节奏、变化动作的连接方式、变化并重组原有舞姿的上下身关系,也就变化了舞姿和造型本身。舞蹈中还使同一动作根据不同情感的需要在质感上加以变化,例如:"风火轮"既可线条舒展,放慢速度,表现后羿内心的柔情缠绵,也可在急速矫健的动作质感中体现出他追悔莫及的悲愤之情。这种对舞蹈动作多层次的解析,不仅对人物情感的表达方式创造了更加宽泛的领域,而且在动作对空间多样化的占有意识上有了舞蹈本体性的认识,从而解决了中国舞剧创作当中动作贫乏的问题。

《奔月》从舞剧自身的规律出发,把"剧"作为关键切入点,以剧情带动舞情,由舞情发展舞段,层层递进,不断深入发展。舞剧结构线条清晰,利用人物的个性展开剧情变化,避免了舞剧容易忙于交代情节、堆积大量舞段而难以为舞剧本体服务的误区。《奔月》以舞蹈形象外化人

物内心世界的表现力,突出抓住了人物的个性化语言,揭示人物心理活动,以及内心情感的抒发,从而很好地把尖锐的戏剧冲突推向整个舞剧的高潮,造成强烈的感情起伏,充分发挥了舞蹈长于抒情之特点。舞剧中还大胆地尝试了以独舞、双人舞的内心感情,思维活动为突出点,用形体动作的夸张变形来调动群舞及整个舞台的表现手段烘托出主人公的内心矛盾。每段舞都以情来贯穿整个舞剧,不断深化主题,从而也刻画了人物,给观众留下一个联想的空间。

《奔月》实质上的突破不仅在对动作"解构"和"重组"上是一种全新观念,而且把舞蹈语言的表现力和内涵性提到宏观理解舞蹈艺术功能的高度来认识。这为后来的中国舞剧创作打开了一片新的视野,开始让人们意识到舞剧本身所具有的丰富的舞蹈语汇的表现力以及内涵。它的创作成功除了自身的艺术价值以外,还为处于那个时期的中国舞剧艺术该如何发展,如何创作提供了宝贵的实践和理论经验。因此《奔月》以独特的魅力成为了中国舞剧丛中一枝独特的奇葩。

金 山 战 鼓

舞蹈编导:庞志阳、门文元、高少臣、钟佩如

舞蹈音乐:田德忠、石铁

舞蹈首演:1980 年大连

首演团体:沈阳前进歌舞团

首演演员:王霞、柳倩、王燕

荣获奖项:1980 年荣获第一届全国舞蹈比赛编导、表演、服装、舞美五
　　　　　个一等奖;

　　　　　1994 年荣获"中华民族 20 世纪舞蹈经典评比"经典作品奖

本剧取材于《金史·韩世忠传》所记载的"梁夫人亲执桴鼓,金兵终不得渡"的史实,这个激动人心的故事,在古典文学《说岳全传》、《双烈记》中有详细的记载。传统戏曲《黄天荡》、《娘子军》也是表现这一内容的。《金山战鼓》是以戏曲形象为基础,第一次以舞蹈这一特殊的艺术形式作为表现手段,再现了九百多年前南宋名将梁红玉带领两个儿子擂鼓助战,英勇不屈地抗击金兵的光辉事迹。

《金山战鼓》的编导以梁红玉和与两个儿子的简单的三人舞形式,成功地利用了鼓上鼓下的空间变化,突出了舞蹈虚拟化的手段,以"三五步路半边天,七八个人百万雄兵"暗示出故事场景中那硝烟弥漫的战场,显现出梁红玉率领千军万马,驰骋疆场的恢弘景象。

舞蹈从结构来看,以"登舟观阵","擂鼓助战","出战获胜","笑谈败兵","顽敌再犯","中箭负伤","对天盟誓"等一系列紧密衔接的故事情节为创作主线。特别是"拔箭再战"的场景,让观众久久不能忘怀,当敌人的一支冷箭无情地射中了梁红玉胸口的一瞬间,她微微地向后仰,整个舞台的氛围都凝聚在她一个人的身上,这时随着一阵慷慨激昂的音乐在耳边回荡,她毅然从胸口拔出了那支箭,不仅不顾自己年轻而又宝贵的生命,而且更加激发了她坚守阵地,决不后退,打败顽敌的信心,从而乘胜追击大破敌兵,把舞蹈情节推向了高潮。

《金山战鼓》的舞蹈编排上,以戏曲舞蹈为基础,吸取了"起霸"、"走边"等许多因素并按照编导所需人物的性格,以舞蹈的特性加以夸张、变化和发展,使原本戏曲性的动作更加舞蹈化、情感化,不仅在节奏上强调轻重、刚柔、强弱、急缓、松紧的对比,造型上也具有拧、倾、圆、曲的特征,强调动作路线上回环往复的特征,突出了流动连接上闪转腾挪的鲜明民族风格,加强了古典舞特有的节奏变化,从而把中国古典舞的风格和韵律融会贯通在整个动作形态当中,把梁红玉这个家喻户晓的中

国古代女中豪杰的特有形象准确生动地展现出来。

　　舞蹈的闪光之处在于,编导并没有把三面鼓作为固定的摆设,而是把鼓利用成了活的道具,并把演员和鼓的关系处理得相当合适。从动作角度来看,有登鼓观战居高临下,又有从鼓上跃身前空翻查看敌情,这里使高难度动作技巧并不单一地出现在观众的面前,而是以故事情节的需要把技术与感情高度融合到了一起,更为深刻地表现出梁红玉豪情壮志,英姿飒爽的将帅风度。同时编导又独具一格地展现梁红玉带领两个儿子连续串翻身绕鼓敲击的高难度技巧,又一次巧妙地把人物角色,技术动作,故事情节,舞蹈情绪有机地融合起来,把舞蹈的情绪推向了高潮。这种以鼓为表演的主要空间的表现手法,既可以使舞台凝集化,情感高度化,还可以以小见大,突出主题。

　　《金山战鼓》编导以人物入手,刻画人物性格,无论是舞蹈整体结构的把握,还是动作语言的运用,都力图另辟新路,寻找新的舞蹈表现方式,并通过曲折的情节结构高度浓缩了复杂的故事剧情,突出了舞蹈的重点,深度刻画了梁红玉"国家兴亡,匹夫有责"的民族精神和古典精神,把几千年的历史文化和民族气节都融入其中。既不失真地反映出历史性题材的真实性,又不乏艺术性人物的情感性,从而让观众看到了一部别具匠心,撼人心灵的艺术佳作。

敦 煌 彩 塑

舞蹈编导:罗秉钰
舞蹈音乐:丁家岐
舞蹈服装:李欣
舞蹈首演:1980 年大连

首演团体：空政歌舞团

首演演员：杨华

荣获奖项：1980年荣获全国舞蹈比赛创作一等奖，表演一等奖

　　举世闻名的敦煌石窟开凿于前秦建元二年，历经西凉、北魏、西魏、北周、隋、唐、五代等各代，共修建了数以万计的石窟。敦煌石窟艺术规模宏大，洞窟里的壁画造型精美，宏伟瑰丽，是中国也是世界珍贵的艺术宝藏。其中有大量舞蹈现象，包括"天宫伎乐"、"力士"、"飞天"、"经变中的伎乐"等的人物造型，千姿百态，舞姿丰富多彩，飘逸奔放，有着强烈的西域风格和神秘的宗教色彩，部分人物服饰当中还表现出唐代的社会风气和时代审美，充满了生命的崇高美。《敦煌彩塑》的创作出发点是从敦煌壁画的人物形象入手。编导罗秉玉纵观仪态万千的壁画，反复琢磨造型神态，从中获得了许多创意和感悟，再通过自己的想象和理解，根据佛祖释迦牟尼的弟子阿南和观音菩萨的神态形象为依据，从脑海中塑造一位善良、文静、高雅、端庄的女神现象，把"温、稳、庄、静"四个字作为表演基调，贯穿于整个舞蹈的舞姿和韵律之中，塑造出一位深沉、文静、委婉、朴实的仙女，以此来探寻敦煌艺术的风采和魅力。

　　在作品的创作中，编导抓住了敦煌壁画舞姿的最大的特点——"S"形为基本的韵律和体态。把扭腰，翘臀，倒头，即三道弯的体态加以美化和艺术夸张，给观众们展示出了一种独特美妙的曲线美。编导又以独特的视角，使演员的头，手，脚，胯有机地结合起来，体现出敦煌特有的姿态美，中国式的造型美。而且在《敦煌彩塑》当中，编导没有局限于对敦煌石窟中塑型的再现，而是随着富有浓郁的古代宗教色彩音乐旋律的起伏和气息的变化，赋予她新的生命力，并恰如其分的通过对眼神，表情和末梢的强调，把活的情感灌注于静止的形态之中，使人物的形象更具有灵性和表现力，而且还通过运用具有浓郁的宗教语义的

手语,如:合掌式,佛手式等等,体现出一种在几千年文化上积淀已久的艺术魅力。把敦煌千佛洞石窟中的雕塑变为活生生的仙女,舞蹈当中展现了"动中有静"、"静中有动",流动中有独特的舞姿,而又在流动中有鲜明势态的东方式的流动美。在这种独特造型和动态中不仅体现了中国古代女性的含蓄美,同时又凝聚了东方审美的意蕴。这时《敦煌彩塑》便真正成为了活的雕塑,动的画卷。

此剧目展现了一位女神在彩云的烘托下从天而降,她头戴宝冠,佩带臂钏、项饰和手镯,盛装而立,以轻盈的步伐,婀娜的舞姿,飘逸的服饰,随着乐曲的起伏跌宕,款款地向观众走来,在她一颦一笑,一扬手一投足之间,都是那样的朴实自然,充满生气,使人品味到梦幻般的诗意美,好似融入在"处身于境,视境于心"的意境美中。就其表演风格来说,《敦煌彩塑》所展现的仙女既雍容华贵,又显现出一种超然脱俗的传统气韵,在那情意绵绵,神幻悠悠的动态形象中,既不疾不徐,又稳定充满活力,人物动作线条极其流畅,构图优美而不失自然,人物的姿态端庄而又富于感染力。特别是仙女在舞动时所呈现出的那种轻松愉快的心情和悠闲自得的形态,不仅显示出唐代艺术特有的审美心态和审美追求,而且还仿佛使我们踏入佛国胜境般的人间仙境。让观众从中体会到"飘然旋回雪轻"、"舞腰无力转裙迟"的意韵。

此剧目舞台色彩之华丽,舞蹈造型构图精巧,动律变化高深莫测,同时其艺术风格追溯着唐代的审美标准和审美理想,达到了极高的艺术水准。并且,舞蹈以纯粹的人体美,展现出唐代女性的典雅与风韵,再现出敦煌舞的魅力。作品不仅反映了民族艺术上的深厚造诣,同时还反映出厚重的历史感和文化感。《敦煌彩塑》是运用艺术的手段对中华民族丰富的艺术遗产进行的深刻认识,这为发展中国民族舞开拓了新的表现空间,提供了新的语汇形式,展现并开拓了我国传统舞蹈的精

华,在中国舞坛上具有一定的影响。

醉　　剑

舞蹈编导:张家炎

舞台美术:罗维怀等

舞蹈首演:1980 年南京

首演团体:南京前线歌舞团

首演演员:张玉照

荣获奖项:1980 年荣获第一届全国舞蹈比赛编导二等奖,演员张玉照
　　　　　荣获表演一等奖

　　《醉剑》创意来自舞剧《金凤凰》中的一段剑舞,为参加全国第一届
单、双、三舞蹈比赛而改编成独舞。其舞蹈的创作主题和动机来自作者
对可歌可泣的英雄事迹和富有民族气节的爱国诗句的抒发和感慨。例
如辛弃疾词中写的"醉里挑灯看剑",给舞蹈创作设置了一个情境:在月
色撩人的夜晚,将军借着油灯的余光,凝看手中的宝剑而感发人生悲
哀。李白诗中"抽刀断水水更流,举杯消愁愁更愁",为情节的发展设置
了一个引子:将军举起了酒杯,欲以借酒消愁,然而心中却更加难以平
静。岳飞词中"抬望眼,仰天长啸,壮怀激烈。"这正是编者所要表达的心
声,将军空怀一身武艺,却深感报国无门而引发了无限的惆怅。

　　舞蹈主要表现了一个借酒消愁、见剑触情、醉后舞剑的内容,塑造
了一个忧国忧民、立志报国、壮志未酬的少年将军的形象。一把三尺宝
剑成为将军情感表达的器械,抒发了英雄无用武之地的"醉与愤、剑与
恨"的心态。编导在剑术剑法上运用了砍、点、刺、劈、云剑、掬剑、回龙
剑、大刀花、小刀花等来刻画人物心态;在动作处理上明快而不轻率,舒

展而不繁琐;在节奏上动中有静、静中有动、快慢结合;在剑形势态上似挟迅雷猛雨而至,使人惊悸,又化清风明月而去,使人神往。编导在创作过程中也借鉴了武术与戏曲中的一些特点。武术中的剑术就体势而言分为四大类,醉剑就是其中一大类。武术中醉剑的运动特点是:奔放如醉,乍徐还疾,往复奇变,忽纵忽收,形如醉酒毫无规律可循。编导把武术中的醉剑和舞蹈紧密的结合起来了,其中舞剑过程中如痴如醉,往复多变的特点占了相当重要的地位。戏曲中常见的"剑出鞘",演员猛将剑抛向空中,剑鞘分开,左手按鞘,右手接剑,效果甚好。"摆莲"是根据剧情的发展,演员在空中转体时两腿撕成"一"字,一剑砍掉灯台落地成大弓箭步。"板腰"是以人物的情绪设计的,演员身子往后慢慢倒下,剑往前刺,在空中悬置,最后倒地一剑刺出。

《醉剑》是 20 世纪 80 年代创作的经典作品之一,至今仍久演不衰,像一缕清风,吹起了当代舞蹈创作的一个新的走向。编导在作品中更加注意气息的运用,这在以往的作品中是不多见的。由于中国刚刚经历了十年浩劫的一段特殊时期,艺术离开自身运动的规律走上了畸形发展的道路。在当时的背景下舞蹈创作对身体的认识就过于禁锢拘谨,以至于舞蹈作品体现在身体的表现上就显得呆滞僵硬了。解决这个症结的关键就是运用气息来解放身体的运动。随着改革开放的深入,文艺新思潮的影响使得编导对身体文化的衰微提出强有力的抗议。作品《醉剑》中醉后舞剑段落的淋漓尽致的发挥,是编导对气息意识的认识和体现。以呼吸带动身体,剑势追随体势,气息与剑融为一体,气动剑随形成一种剑气。汉代王充的《论衡》云:天之动行也,施气也。体动气乃出,物乃生矣。(《自然篇》)中国古代哲学观认为"气"的消长是万物运动变化的根源。编导充分认识到气息的运用对身体的自我解放起决定性作用,同时也是剑势动律与身心合一的关键。这正是该作品

给当时舞蹈创作带来的启示。《醉剑》中的气息建立在中国传统文化的审美基础之上的,是中华民族的浩然之气的体现。

凤 鸣 岐 山

舞蹈编剧:李静

舞蹈编导:仲林、袁玲、陈健民

舞蹈音乐:刘念劬

舞蹈首演:1981 年上海

首演团体:上海歌剧院舞剧团

首演演员:周洁、王少若、徐森忠、顾红

　　舞剧《凤鸣岐山》根据神话小说《封神演义》改编。全剧共分六场:

　　一场　武王征服东夷,解放大批奴隶,救下小国贵族之女明玉。

　　二场　东夷谋臣费仲招来狐狸变的美女妲己,诱惑纣王。

　　三场　纣王迷恋妲己,终日在鹿台寻欢作乐,并炮烙谏臣示众。妲己令明玉献舞助兴,纣王调戏明玉,老臣比干劝阻,怒斥妲己,妲己恼羞成怒,将比干挖心食之。武王见状怒斥纣王,几被炮烙。雷震子自天而降救走武王。

　　四场　渭水河畔,武王拜姜子牙为相父,岐山金凤齐鸣,喜迎岐山英主——武王。

　　五场　武王伐纣愤铸利剑。雷震子背来已被妲己残害双目失明的明玉,武王悲喜交加,向明玉吐露衷情。子牙用仙水使明玉复明。武王盟誓伐纣。

　　六场　鹿台决战,纣王被焚,妲己现原形而死,鹿台塌,商朝灭。万民欢呼,周王朝宣告诞生。

上海歌剧院舞剧团是在中国有着深远影响的艺术团体，在当代舞蹈发展史中占有重要的地位。继《小刀会》《半屏山》为代表的舞剧创作后，为摆脱古典芭蕾结构的影响，减少对传统戏曲舞蹈套路、程式的依赖，舞剧《凤鸣岐山》在创作中提出了"以我为主，博采广纳，合情合理，为我所用"的主张，不但吸收了我国古代的音乐、舞蹈精粹，其舞蹈语言形式更是吸纳了芭蕾舞、古典舞、民间舞、现代舞以及苗、彝、蒙、羌等民族舞蹈和体育动作，甚至还将武术、杂技、体操、击剑的多重元素"化为我用"，将古朴民风与现代意识相结合，使作品气势宏伟、色彩绚丽。

《凤鸣岐山》以我国古代著名的历史神话《封神演义》为主要故事素材的，它既要有殷周转折的历史厚重，还要有神话的艺术想象气息。因此，编导通过具体的人物形象的艺术处理揭示"得道多助、失道寡助"的主题思想。如纣王的荒淫残暴、武王的英勇善战、妲己的残忍狠毒、明玉的善良温柔、费仲的阿谀阴险、比干的正气凛然，在人物相互关系的对比中给观众留下了深刻的印象。

作为综合性的舞台艺术，舞剧还借用了电影艺术的表现手法，如因忠谏而遭受到挖心酷刑倒在血泊中却英灵不泯的比干的英灵舞，一腔忠诚凝气成形，一个、两个、三个从地上站起，这些身着白色纱衣的身影，在强烈的木板敲击声中，以独特的舞姿，时而交叠时而错落地逼近纣王，令纣王惊恐不已。在这里，电影的叠映手法一方面表现了英灵不泯，另一方面对比了忠魂的孤愤和暴君的错乱，在独特的音乐中，舞蹈兼具了单纯美和粗犷美。

在纣王、明玉和妲己的三人舞中，还糅合了电影的特写镜头的交换与交错、戏曲中的"背工唱"。纣王、明玉、妲己分别在绿色、红色、紫色的光柱里，追逐、逃避、跟踪……纣王的贪婪、明玉的惊恐、妲己的嫉恨，种种人物的心绪在一个既固定又超越的舞台时空中交织，巧妙地刻画

了人物心理。

《凤鸣岐山》对"史诗性"的舞剧题材做出了有益的探索,对中国民族舞剧在题材多样化、舞蹈样式多样化、舞台展示综合化等方面的研究与发展做出了一定的尝试,是中国当代舞蹈发展史上的一部有意义的舞剧作品。

盛 京 建 鼓

舞蹈编导:门文元、白淑妹、高少臣

舞蹈音乐:田德忠、石铁

舞蹈服装:兰天

首演演员:王明珠、刘建军、武军

首演团体:沈阳军区前进歌舞团

荣获奖项:1985 年荣获全国第一届中国舞"桃李杯"比赛中王明珠获女
　　　　　子成年组一等奖;

　　　　　1986 年荣获全军首届舞蹈比赛创作二等奖,表演一等奖;

　　　　　1986 年荣获全国第二届舞蹈比赛创作三等奖,表演二等奖

作为一种文化现象,据有关史料记载,建鼓产生于商代,是我国最古老的乐器之一。随着历史的变迁,清朝初期传人盛京(今沈阳),深得满族人民的喜爱,并成为满族人民在丰收时节和宫廷祭祖时的一种表演形式。作品对历史资料做了深刻的分析与大胆的开掘,对流传于民间的原始素材进行了广泛的采集与发展,使之既有满族民间的乡土气息,又有比较丰富的舞蹈形象。

《盛京建鼓》从一个侧面表现了满族人民的生活习俗。舞蹈的开篇凝重而端庄,营造出一派宫廷祭祖的氛围。舞台中央的高台上,矗立一

面圆鼓,一幅大纱帘垂挂于半空,女舞者以直立的造型隐没于纱帘之后。当垂挂的大纱帘缓缓升起,造型"活"起来了,先是以原地走动的舞步于高台上变换方位,显示出稳健有致的气质,随后便以姿态变化为主敲击圆鼓,显示出古典乐舞的表演风格。与此同时,伴随着女舞者各种击鼓的动作及击鼓节奏的变化,高台下两侧的男舞者不断做出辅助性造型,形成女舞者与男舞者、高台上与高台下相互呼应、和谐一致的舞蹈格局。

当女舞者在两位男舞者的协助下从高台翻下,舞蹈逐渐展开。在同一节奏中,男女舞者以时同时异、时静时动的动作组合,时翻时转、时腾时跃的翩翩舞姿,形成了既有统一动作,又有不同舞姿,既突出了女舞者,又不使男舞者逊色的三人舞。在舞蹈以三位舞者各有差别的姿态性旋转进入高潮后,男女舞者各自返回开篇的位置,于齐鸣如初的鼓乐声中造型结束。

《盛京建鼓》充分发挥了鼓舞庄重典雅的特点,同时侧重表现了女舞者的精湛技术。尤其在造型设计上,在鼓上的控制动作,增加了技术的难度,突出了演员高抬腿的功夫,通过缓慢抬起、稳定静止、渐渐变形的舞蹈表演,赢得了技巧性与表演性和谐统一的效果。其中,"朝天蹬"的动作给人留有深刻印象。

舞蹈的舞美设计庄严华丽,简洁新颖。音乐典雅质朴,清新悦耳。整个作品具有浓郁的民族气派,表现了满族人民热爱故土、敬重先辈的民族感情。

新　婚　别

舞蹈编导:陈泽美、邱友仁

舞蹈音乐:张晓峰、朱晓谷

舞蹈服装:张静一

舞蹈首演：1984 年北京

首演团体：北京舞蹈学院

首演演员：杨海燕、刘马立；获奖演员：沈培艺、李恒达

荣获奖项：1985 年第一届全国青少年"桃李杯"比赛中，李恒达获中国
古典舞成人组一等奖，沈培艺获二等奖。

1986 年荣获第二届全国舞蹈比赛编导一等奖、表演一等奖、
服装三等奖

　　"三吏"、"三别"是我国伟大的现实主义诗人杜甫的诗作，抒发了作者对连年的战乱带给人民的困苦生活的感叹。舞蹈《新婚别》的音乐取自二胡协奏曲《新婚别》。它委婉地描绘了风光明媚的村庄、待嫁的新娘、迎亲的欢乐场面、新婚的幸福甜蜜、突然降临的灾祸——抓夫，及新娘向衙役苦苦哀求但最后一对新人仍不得不凄惨分别的情景。但在舞蹈创作上，不可能完全沿用原来的音乐作品的结构，于是编导截取了一个场面——洞房，把剧情规定在这一特定的环境之中，一地一时，通过双人舞的形式来表现凝练集中的内容。并且对音乐有所取舍，去掉了音乐中原存的一些情节，并重新作了剪辑。

　　在《新婚别》的创作中，编导借鉴了我国传统的戏曲艺术用层层铺垫的手法来表现人物、刻画心理矛盾的方法，顺着人物感情的起伏的脉络向纵深发展，层层剥开，紧紧地围绕着一个"别"字作文章。

　　开始时，新娘羞涩地、含情脉脉地等待新郎的到来。红衣、红盖头、红蜡烛及暖色调的灯光，着意渲染着幸福、甜蜜。然而，这一切，被挂在墙上的剑冲乱了。看到出征用的剑，新娘立刻想到了即将来到的离别，顿时，喜悦变成了哀伤，尽管她暗忍悲怆，强作欢颜，但内心深处的痛苦却无法排解。"剑"作为"别"的暗示，出现在开场后不久，为以后一连串人物感情的变化发展埋下伏笔，将剑带来的悲哀之情融贯始终。

　　接下来是描写新婚幸福的爱情双人舞。两朵红花结成同心结,两颗心从此连结在一起。这段双人舞,写出了新婚的"甜",为即将来到的残酷的"别"作好了必要的铺垫。当幸福使他们进入忘我的梦境时,突然传来了远远的鸡鸣声(这是原音乐中所没有的,由编导后来补充进去的,辅助舞蹈完成了一个结构上的转折)。第一声,使一对新人从甜蜜的梦境中醒来,后两声鸡鸣,一声比一声凄厉。这几声鸡鸣,与新娘内心的痛苦和对离别的恐惧紧密相连,使舞台气氛急转直下,预示着"别"的到来。

　　舞蹈的后半段,围绕"别"字,表现了三个感情层次:当新郎换好戎装站到新娘面前时,隐忍在她心中的悲痛,终于像黄河决堤般地涌流出来,再也抑制不住了。这里,编导安排了许多激烈的动作,如大的探海翻身、急速旋转、紫金冠等,用以表现那巨大的悲痛。她甚至不顾一切地夺下剑,本能地阻止夫君出征。第一个感情层次,是捶胸顿足的"别"。然而,深明大义而又无可奈何的她,很快冷静下来——面对残酷的现实,她,一个弱女子能有什么办法阻止这场战争?忍耐、服从是她的天性,只能这样。她把眼泪咽进肚子,默默地脱下新婚的衣装,"对君洗红装",表示了她的忠贞;她亲自给丈夫佩带上出征的剑,叮嘱他"无为新婚念,努力事戎行",表示了她的服从和通晓大义的道德情操。这段舞蹈犹如千层黄河浪突然从地面消失,在厚厚的土层下流过,表面似乎平静,但那翻腾在地下的吼叫却无法遮掩。第二个感情层次,是无声呜咽的"别"。鼓声响了,队伍即将出发,一对新人捧着象征白头偕老的同心结,用中国特有的方式郑重告别,一拜一跪,把千言万语凝聚在这一个短暂的"停顿"之中。新娘一长串跪步,新郎去而复返,难舍难分。丈夫终于走远了,联系着两人命运的同心结扯断了。新娘万念俱灰,她的幸福、美好而短暂的幸福结束了。她跪在地上,向上苍祈祷:天啊,保佑我的丈夫平安归来吧!第三个感情层次,是无声控诉的"别"。

如泣如诉的舞蹈形象,生动地描述了唐朝后期因战乱迫使一对新婚夫妇悲惨离别的情景,塑造了一位令人同情而又令人肃然起敬的古代妇女形象,使得"牵衣顿足拦道哭,哭声直上干云霄"的情景仿佛就在眼前。

昭 君 出 塞

舞蹈编导:蒋华轩、吴国本

舞蹈音乐:张乃诚

舞蹈服装:李克瑜

舞蹈首演:1986 年北京

首演团体:中国人民解放军总政歌舞团

首演演员:刘敏

荣获奖项:1985 年荣获第一届"桃李杯"成年女子组比赛一等奖;

　　　　　1986 年第二届全国舞蹈比赛编导二等奖表演一等奖

作品背景:"昭君出塞"是汉匈历史上一次重要的事件。在中国古代,汉族统治者与少数民族首领之间,为一定的政治目的而通婚,被称为"和亲"。公元前 33 年,匈奴族首领呼韩邪单于入汉朝见汉帝,并请求和亲。被称为中国古代四大美女(王嫱(昭君)、西施、杨玉环、貂蝉)之一的王昭君自愿请行,远嫁塞外漠北,对进一步发展和巩固汉、匈两族之间的团结友好作出了积极的贡献。昭君出塞的故事千百年来,流传极广,人们念其深明大义,出塞和亲,为其作画、赋诗、著书、写戏。

《昭君出塞》这一中国当代古典舞女子独舞,是根据汉代王昭君为国而远嫁匈奴的真实故事创作而成的。编导以她应邻国和亲之举,冒着大漠风沙驱车西行为切入点,通过巧妙地运用古典舞的圆场步,充分地利用古典舞中水袖的技术技巧特点,丰满地塑造顶风前进的大无畏

的舞蹈形象,深刻细腻地刻画了主人公复杂的心境、丰富的情感,集中表现了王昭君为求兴国安邦而忍辱负重的献身精神,展现了她卓越不凡的胸襟气质、深明大义的思想情操。

舞蹈开始,风尘仆仆的王昭君昂首挺胸、泰然自若、迈着轻盈的步伐在流畅自如的调度中舞动,稳健而急促地行进在大漠荒原。在即将离别这片生她养她的故土、奔赴异国他乡之时,深情地回首眺望,思绪万千。细腻地表现昭君在出塞途中对家乡的惜别之意、对故土的眷恋之感、对亲人的思念之情。故土与亲人纵然难舍,但为了国家的安危,身负重任的她只身远行。在坚定信念、远大抱负的激励下,在为国为民而甘愿牺牲个人利益的崇高品质的驱使下,她毅然顶狂风,穿大漠,一步急似一步,一阵紧似一阵,马不停蹄地向前行进。当赶赴到边境处时,骏马悲鸣,故土难舍,而昭君以一个大斜线调度,然后,在前台中间深情一跪,以表她对故土的感激与惜别之情。即而,昭君挺立在舞台后区中间,高车之上,以身披数丈长的大红披风迎风向前的舞姿造型结束,好一个民族女英雄的气派……

《昭君出塞》的创编者完全避开了原型的故事情节,依据舞蹈艺术创作的特点,巧妙合理地选取了昭君出塞途中征服自然界恶劣气候的精彩瞬间;淡化了原来复杂的故事结构,集中刻画昭君内在的精神气质情感世界。作品的开头是一个很有特点的运动方式,它借用中国戏曲中舞蹈的假定性的特定思维模式,给观众一种奔驰前行的定势,从而交待了环境渲染了气氛,使得整个舞蹈构图清晰,发展很有逻辑性。舞蹈作品中,有机地将中国古典舞的圆场步与芭蕾的足尖步结合起来,创造了半脚尖圆场碎步。虽然,这一典型的基本步伐长达一分多钟,但并没有冗长乏味之感,反而加强了昭君在大漠风沙中驱车而行的典型动作语言,加强了对人物感情的表现,有力地塑造了感情深沉、性格坚毅、雍容大度的艺术形象。

　　"强烈的感情需要强烈的手段去表现"。据编导吴国本介绍：当时，他们确定好编排此舞蹈时，就想到借用长袖所蕴涵的丰富表现力来表现昭君强烈的感情。于是，在正式排练之前，经唐满城的介绍推荐，编导蒋华轩和吴国本、作曲张乃诚、演员刘敏一行四人前往陕西拜师学习水袖。"功夫不负有心人"，很快，他们就了解、学习会水袖的扬、甩、抖、抛、抓等基本动作、技术技巧，后来被他们运用在作品中。那些轻柔地甩袖、急切地抓袖和快速地抛袖等动作，浓墨重彩地渲染了人物内心的感情世界。根据刘敏的技术能力特点和剧中人物感情的发展，加了许多的技术技巧，如大跳中的向后飞速抛袖、碎步中将长袖不停地曲卷翻飞，以及原地快速的串翻身等，突出了昭君内心眷恋故土，却又不得不出使西域的强烈感情冲突，这使舞蹈高潮迭起，为在比赛中脱颖而出、摘取桂冠打下伏笔。作品之所以成功，在一定程度上由于刘敏出色地塑造了王昭君的舞蹈形象，她合理巧妙地运用水袖的技术技巧，以丰厚的民族舞蹈艺术修养，结合着深厚、复杂、细腻的内心情感，将昭君在西行出塞路途中自然环境与思想情感的发展和变化淋漓尽致地表现出来。此外，昭君出塞开场与结束时所用的精致豪华的大披风及高台大车，都使这一作品成为当时的"大制作"、"大手笔"，辉煌耀目，气势恢弘。

铜　雀　伎

舞剧编导：孙颖

舞剧音乐：张定和、张以达

舞台美术：沈忱、黄振亚、黄淑芳

首演团体：中国歌剧舞剧院

首演演员：夏丽蓉、于健、方伯年等

舞剧描写东汉末建安年间,曹操修建铜雀台前后,一对歌舞伎乐人的悲剧故事。

序幕:曹操在战场上收留了一对孤儿——郑飞蓬与卫斯奴。第一场:郑、卫二人在百戏部学习舞蹈和击鼓,渐渐长大,萌发爱情。曹操见收养的孤儿技艺已成,选入铜雀台做供奉艺人。第二场:曹操大宴于铜雀台上,酒酣而舞槊,群伎献艺,歌《龟虽寿》。郑飞蓬光彩夺目,艺技惊人,被曹操召入后宫。郑、卫顿时离别。第三场:铜雀台上,郑飞蓬侍寝之夕,无限留恋卫斯奴,剪一缕青丝相赠。第四场:曹操作古,遗令铜雀伎人终生守陵。郑、卫二人虽生犹死。虽身近却难以相亲。曹丕复召郑飞蓬再入后宫。卫斯奴情不自禁,冲撞曹丕而遭剜目之刑。第五场:洛阳宫内,鲜卑大人朝觐之时,郑飞蓬奉召献舞,发现双目失明的卫斯奴,她毅然毁妆罢舞,唯求一死。曹丕在臣僚们的跪求下,将郑飞蓬赐予戍边大将。第六场:郑飞蓬不愿苟活,顶撞大将军,被贬为营妓,遭受凌辱。尾声,郑飞蓬因逃跑而被处死。赴刑路边卫斯奴木然地击打手鼓以送之。

该剧立意深远,揭示出中国古代歌舞伎人的悲惨命运。全剧悲剧色彩浓烈,大起大落的发展引人回肠荡气,具有较强的艺术感染力。舞蹈编排讲究,有历史依据,精心捕捉汉代乐舞的风格精髓,全剧舞段众多,色彩斑斓。郑飞蓬之独舞,郑、卫双人舞有较强的感染力。"盘鼓舞"、"竞技舞"和几段铜雀伎人的群舞,具有古拙而典雅、弘放而俏丽的特色。卫斯奴"盲鼓号天"一段表演,悲切感人。

舞剧编导孙颖,20世纪50年代初,即任北京舞蹈学校中国古典舞教研组教员,参与了中国古典舞教材和教学法的研究和建立。后下放北大荒多年。"文革"后回北京舞蹈学院任教。他多年来潜心研究汉舞,掌握了大量的资料,在此基础上创作了《铜雀伎》。孙颖的舞剧创作观念是"把哲学、历史、民族、民俗、宗教、考古等学科和文学、音乐、雕

塑、绘画、书法、工艺等相邻艺术都作为挖掘古代舞蹈的参考和依据。侧重于把握一个时代的艺术气质和艺术风骨,不拘泥于模拟有限的形象资料"。在具体编排时,力求以特定的舞蹈韵律与节奏呈现出汉魏的文化气韵。舞剧中那重心大倾移,腰部多扭转,胯部外挺出的动作;那"斜身含远意,顿足有余情"的舞姿节韵,使观众相信和认可那就是汉魏舞风的再现。其中,尤以"盘鼓舞"一段最为精彩,后常作为独立的精品单独演出。

小溪·江河·大海

舞蹈编导:房进激、黄少淑

舞蹈音乐:焦鹅

舞蹈服装:徐革非

舞蹈首演:1986 年

首演团体:中国人民解放军艺术学院

首演演员:张晓庆、李茵茵、林翠凤、武小影等

荣获奖项:1986 年荣获全国第二届舞蹈比赛编导二等奖、表演一等奖、
　　　　　服装设计二等奖、音乐三等奖;

　　　　　1994 年荣获"中华民族 20 世纪舞蹈经典评比"经典作品奖

　　由房进激、黄少淑伉俪合作的《小溪·江河·大海》,高度地肯定了舞蹈抒情本质,运用大写意的手法,以抒情诗的方式将该舞分为形象逼真而层次分明的三部分。第一部分,表现滴滴泉水缓缓而流,徐徐而至,聚成潺潺小溪在幽静的山林间萦绕。舞蹈开始,在黑色幕布的映衬下,伴着优美的音乐,身穿白色衣裙的水姑娘,迈着轻盈的步伐,右手背手、左手小三节柔腕、亭亭玉立,犹如晶莹水珠在等待伙伴的到来。不

经意间，远处一滴又一滴的小水珠闪动了，踏着清晨的烟雾漂流而来，与之汇合，三人一组，同时大三节柔臂、提沉，向左转一圈，一起双晃手、圆场进。接着一串又一串、连绵不断的泉水在流淌着，时而如蜿蜒的小溪流、隐现有序，忽儿宛如窃窃私语的涓流在诉说甜美的心迹、回旋婉转。这段大量运用卡农、流水式运动表现手法，与苏联小白桦舞蹈团惯用的表现手法有着异曲同工之妙。第二部分，表现潺潺小溪汇成欢腾嬉闹的江河。此段是快板，与前面的音乐形成对比。舞蹈也由以手臂动作为主、轻柔飘逸的舞姿、大横排、一斜线的大流动等变成五人一组、四人一组、三人一组的"跳走步、盘手转、踢后腿"动作，以及同一时间内复线队形中四人一组的"双手左右柔臂"的动作，并在横竖线上交叉变化，造成欢快、热闹的气氛。接着舞者提起大纱裙、立腰、加快步伐、从舞台六点方向涌出，一大斜排"之"字形飞奔起来，给人一种江河欢腾的景象。第三部分，表现滔滔江河涌入巨浪翻滚的大海，一泻千里，排山倒海的磅礴气势。舞台后面的大幕敞开了，二十四位水姑娘拉起宽摆大纱裙，向后伸展双臂，昂首挺胸一起从后台区一横排接一横排地向台前奔涌，展现出一派"百川归海"的壮景。然后向后快速集中，继而快速发散，形成四大横排，把整个舞台占满，集体向左原地旋转、掀裙、左右翻盖，拉开大摆裙连续地"点地翻身"，如惊涛骇浪，似波涛汹涌。接着以穿梭交替急转而去的调度，一大斜排上撩裙向前依次起伏后，一组组层层波动，象征着巨浪滚滚，把舞蹈推向高潮。片刻，卷入圆形大旋涡，在台中全体围成数层的圆圈，依次由里向外下腰、柔腕，好似滔天巨浪向四周溅起的层层浪花。（音乐转为舒缓、轻柔）最后，水姑娘依次起、慢慢散开，有节奏地跪下，双手柔臂，恰似朵朵浪花；一个一个翻身起落，酷似平静海面上泛起的涟漪……

这一古典舞女子群舞从形式入手，从课堂训练中行云流水的"圆场

步"得到灵感创作而成。《小溪·江河·大海》采用拟人化的表现方法，贯之于水的形象，每位演员都似一滴流动的水，从始至终运用"圆场"的主题步态，通过迂回折转的队形变化、流畅的舞台调度、纱裙的巧妙利用、艺术表现的准确到位，生动逼真地描绘了一幅潺潺小溪、欢腾江河、滔滔大海的动感的自然壮景画卷，深情地奏响了一首生命的乐章。作品揭示了自然界一条既简单又深刻、既有启发性又富哲理性、亘古不变的规律，那就是"滴水成河"、"百川归海"、"奔流不息"、"生命不止"……

　　《小溪·江河·大海》的可贵之处在于：编导以慧眼认识"圆场步"，在普通的古典舞教学课堂中，从一个简单的、司空见惯的步伐训练给予的感性的形式中，捕捉到艺术的形象，并挖掘出其蕴藏着的十分丰富的表现力和提供给编导多彩的可塑性，然后赋予它积极的主题内容、准确的内涵，使形式和内容融合得天衣无缝、相得益彰。这种舞蹈创作过程在 20 世纪 80 年代并不多见，它打破了过去"主题先行"、"先内容，后形式"的习惯创作模式，非常典型地从形式入手，坚持了"让舞蹈自身说话"的创作原则。编导把具有流动意象、轻盈飘逸的圆场步作为主题动作，以其动作表象为编创的重要思维材料，提取中国古典舞女子舞蹈独有的圆美风格和韵律，又冲破了古典舞身段一些程式化的动作组合，通过步伐的快慢和节奏的处理，以及丰富形象的整体构图，创造性地发挥了它自身的特点，强化了它的动态美、流畅美，因而淋漓尽致地展现了中国古典舞所特有的"圆"、"游"变幻之美。作品把课堂上"行云"般的圆场步变成舞台上的"流水"，充分地体现流动的线性美，展现中国舞蹈隽永的形式意味，这可谓是古典舞教学在舞台上溅起的一朵浪花。《小溪·江河·大海》作为"虚象结构"类型的代表作，以其"清空"的内容、流畅的形式赢得舞蹈界人士和观众的一致好评。

　　每一个作品之所以能成功，其原因是多种的，因素是综合的。同

样,《小溪·江河·大海》也是在众人的共同努力下集体智慧的结晶。其中,服装为整个节目的成功立下不可磨灭的功劳,它对气氛的烘托、形象的塑造起到了不容忽视的作用。它巧妙运用道具式的白色大摆长纱裙,通过宽体摆裙的左右滚动、上下翻飞、连续"点翻"动作,此起彼伏、层层叠进的组合,并以龙摆尾迎面袭来,又以穿插交替急转而去的调度,形象生动地描绘了滔天巨浪、天海相连的壮丽景致,进而讴歌了宇宙间的博大胸怀,抒发了作者对大自然的热爱,对生命的礼赞。

《小溪·江河·大海》突破过去固有的模式和常用的创作的手法,让自然界与舞台上的溪、河、海形成"似与不似之间"的对应,诱导观众将自己的经验和想象投入舞蹈意境所构成的艺术框架中,使观众由"目视"转为"心视",延伸、扩展了"动感空间",满足了三度创造的审美需求。这是一部既具生动艺术形象和鲜明艺术个性,又蕴含丰富的思想内涵和深刻的哲理意义的舞蹈佳作。

该作品荣获 1986 年全国第二届舞蹈比赛编导二等奖、表演一等奖、服装设计二等奖、音乐三等奖;1994 年荣获"中华民族 20 世纪舞蹈经典评比"经典作品。1997 年解放军艺术学院的中国红星舞蹈团以《小溪·江河·大海》为名,举办了房进激、黄少淑舞蹈作品晚会,创作演出的大型专题舞蹈晚会在舞蹈界产生了强烈的反响。

木　兰　归

舞蹈编导:陈维亚
舞蹈音乐:根据豫剧《花木兰》唱段改编
舞台美术:贾殿润、张玉华、杜国珍
舞蹈首演:1987 年北京

首演团体：北京舞蹈学院

首演演员：丁洁

荣获奖项：1987 年荣获第二届北京舞蹈比赛优秀创作奖；

　　　　　1988 年第二届全国"桃李杯"舞蹈比赛优秀剧目创作奖，丁
　　　　　洁获中国古典舞女子成年组一等奖

　　舞蹈根据著名叙事诗《木兰辞》和豫剧《花木兰》中的情节和人物形象创作改编。花木兰是中华民族富有传奇色彩的女英雄之一，相传她女扮男装替父从军 12 年，驰骋疆场，英勇杀敌，屡建战功。胜利班师后，可汗问她有什么要求，她说："木兰不用尚书郎，愿借明驼千里足，送儿还故乡。"木兰辞谢了一切封赏。回到家乡后换上了女装。"出门看伙伴，伙伴皆惊惶，同行十二年，不知木兰是女郎。"作品以独舞的形式，以中国戏曲舞蹈中女子武舞的舞姿动态为主要素材，用流传很广的豫剧音乐唱段为伴奏，适当地融进了爵士舞等外来艺术的节奏；舞蹈没有演绎文学作品和戏剧作品中的情节，而是充分发挥舞蹈的特长，以集中抒发花木兰从战场归来后的满腔豪情为艺术目的。丁洁的表演神采飞扬、英姿飒爽、俏而不浮、节奏铿锵，成功地塑造出了花木兰巾帼英雄的舞蹈形象。

　　该作品在 1988 年举行的第二届全国艺术院校"桃李杯"舞蹈比赛中获优秀剧目奖，丁洁获中国古典舞成年组女子第一名。在一段唱腔伴奏下，展现了一个特定的情景，木兰姑娘。跑马奔骑，自豪妩媚都在每一举手投足之中，将个假小子的特定性格、情绪生动地表现了出来。戏曲的手、眼、身、法、步之韵味成了舞蹈的特色。编导摄取了一个侧面开辟了舞蹈的"用武之地"。无论什么时候，舞蹈都应当用自己的语言讲自己的话。戏曲进入舞蹈的创作天地，它的一切都应像其他任何素材一样，成舞蹈加工的材料，同时又是舞蹈所能吸收的养分，而且更是

舞蹈既肯定又力图摆脱的对象。

编导陈维亚以自己的杰出才华丰富了中国古典舞创作的形象画廊——从《木兰归》《挂帅》到《大师兄小师妹》《秦俑魂》……无不如是。

黄　　河

舞蹈编导：张羽军、姚勇

舞蹈音乐：根据冼星海 1939 年《黄河大合唱》改编的钢琴曲,殷承宗、刘庄、储望华、盛礼洪、石叔诚创作原曲,杜鸣心改编成钢琴协奏曲,此为费城演奏版。

舞蹈首演：1988 年北京

首演团体：北京舞蹈学院

首演演员：张羽军、李恒达、沈培艺

荣获奖项：1989 年荣获文化部直属艺术院团青年舞蹈演员新作品评比创作奖；

　　　　　1994 年荣获"中华民族 20 世纪舞蹈经典评比"经典作品奖

两位编导当时是北京舞蹈学院青年舞团的青年演员,他们创作时的灵感是受到了音乐启发,非常注重一种情绪的渲染,并把它升华为中华民族拼搏奋进、自强不息的精神；以古典舞的动律、体态和组舞的形式对应这部钢琴协奏曲的乐章；使舞段与乐章之间自然衔接,从而构成时间流动过程中的空间质感；从形式上突破,采用淡化情节的创作手法,这不仅仅意味着在作品中主要不依靠情节线索和矛盾冲突的力量去塑造人物,更是在跳跃式的结构中充分发挥舞蹈的表现功能,而避免舞蹈陷于交代事件的过程。作品着力于人物的心理

的揭示,表现战争中崇高人性的力量。编导把黄河儿女复杂的斗争历史情节推至幕后,而通过前台人物的瞬间行为或感情片断呈现,在非连贯的时空中表现出了人物心态的流动。在形式上,舞蹈语言仍充分保持古典舞的特征,但实现了两方面的突破,一方面从运动逻辑和审美标准上改变了以往肢体语言的阴柔阳刚对比鲜明的性别化,使男女舞者在形态上的特定语言走向中性化;另一方面,以中国古典舞的语言形式和身法韵律为基础,赋予动作新颖独特的个性化特征,使舞蹈的主题思想、人物心境和整体氛围相和谐,达到内外一致、贯穿始终的境界。这也是两位年轻编导当时所编创该作品的初衷。

《黄河》中的第一乐章《黄河船夫曲》,以磅礴气势展开黄河上船夫与猛浪搏斗的情景。第二乐章《黄河颂》,展现黄河与中原大地的河山壮丽景色。第三乐章《黄河愤》,以《黄水谣》的曲调作骨干,中间插入《黄河怨》为材料,结构宏大、情绪多变而富有深度的民族精神。第四乐章《保卫黄河》,乐曲最后出现《东方红》的主题音调,全剧在一个恢弘气势的胜利高潮下结束。

该作品以恢弘的场面和磅礴的气势,以独舞、双人舞、三人舞、四人舞、群舞等舞蹈形式在空间的大幅度流动,表现了生活在黄河两岸人民的勤劳、勇敢、智慧和不屈不挠的精神。表现了在抗日战争中,中国人民的苦难与顽强的斗争。他们同仇敌忾保卫黄河、保卫家园,赶走侵略者,呈现出中华民族不可战胜的强悍力量。

舞蹈的开始部分,舞台上演员们形成一排排蜷缩低伏的群体造型,脊背拱起,似黄河船夫拉纤艰难前行。几个依次挺身立起的身躯和他们的手臂似大河中激起的浪花。在第一乐章中,男女集体舞摹象了水波、大浪,表现了船夫冲破激流、闯过险滩、登岸远眺的形象。在第二乐

章中，作品展开了双人舞的表演，他们用充满深情的肢体语言，舞蹈出一组组生动的雕像，象征了黄河之水对黄河儿女的养育、推动与鼓舞；象征了黄河儿女对母亲纯洁、神圣的感情；也象征了中华民族刚柔相济、宽厚博大的精神。在第三乐章中，一组带着无限惊恐和承受深重苦难的女子四人舞和男子四人舞相继出现了，随后的群舞展示了生活在帝国主义列强压迫下，处于水深火热之中的中国人民的痛苦与煎熬及对光明的期盼！而双人舞的动作设计中也注入了新的冲动与渴望。第四乐章"保卫黄河"的号角吹响，一男子冲锋陷阵般指引大家凝聚在一起，无数双手臂伸向空中，以此为无声的誓言激发战斗的豪情。男女演员铿锵有力的动作，三人舞、四人舞舞台调度的错落衔接，极力烘托出黄河儿女的誓师之态，也象征着怒吼的黄河之水奔涌势不可挡。此时，演员接连出现许多古典舞高难度的技术技巧，像摆腿跳、吸撩腿越、拉腿蹦子、云门大卷、探海翻身、大射雁跳、踏步翻身、紫金冠跳接卧云等等，使整个舞蹈气氛达到了高潮。大幅度的跳跃、急速的旋转，诸多强烈的舞蹈手段造成了强烈的感情宣泄。最后，全体演员如泻闸狂涌的河水快速集结在舞台后区，随着"东方红"旋律的出现，天幕呈红色，场上场下人们的心血沸腾，为中华民族精神的深邃与伟大，为强大的民族精神具有的凝聚力感到由衷地自豪！尾声，演员们又回到开始时的低身向前的造型中，与前面开始的视觉形象遥相呼应，构成舞蹈整体感。该舞蹈编排以中国古典舞的动作语汇为主，体现了新时期学院派舞蹈创作风格。舞台整体结构清晰、形象鲜明、流动感强，编导的巧妙之处在于写意般或虚实结合地推进作品内在情绪的逻辑发展，从而使作品具有较好的历史感与文化感。

　　该作品被誉为是学院派中国古典舞的代表作之一，久演不衰。

醉　鼓

舞蹈编导：邓林

舞蹈音乐：姚明

舞蹈服装：邓林

舞蹈首演：1994 年北京

首演团体：上海舞蹈学校

首演演员：黄豆豆

荣获奖项：1994 年荣获全国第四届青少年"桃李杯"舞蹈比赛优秀教学
　　　　　剧目奖,演员荣获表演一等奖；

　　　　　1995 年荣获全国第三届舞蹈比赛(单人、双人、三人舞)创作
　　　　　一等奖,演员荣获表演一等奖；

　　　　　1995 年改为群舞参加 1995 年中央电视台春节联欢晚会,荣
　　　　　获"全国人民最喜爱的节目"金奖；

　　　　　1996 年荣获第四届朝鲜国际艺术节金日成最高金奖

　　《醉鼓》是中国古典舞男子独舞的经典作品之一。作者以鼓为主
线,表现了一位民间艺人酒醉之后的真情流露以及对艺术的执著追求
和无限感慨。作品通过戏鼓、鼓情、鼓舞三段体展开：一个醉意未尽醉
态蹒跚的民间艺人跃上盈尺方桌,伴随着断断续续的鼓点声嬉戏玩耍；
寄情于鼓,如痴如醉如幻如梦地抒发心中情志。鼓是艺人心中至真至
诚的情感寄托,鼓是民间艺术生命的物质载体；鼓舞人心,锣鼓点响起,
呼喊声沸腾,激起艺人心中无限的感慨。

　　《醉鼓》的编导视角独特地捕捉到了民间文化中"鼓"这一典型道
具,将其贯穿于整个作品的始终,创造了一系列动作,如抱鼓、提鼓、托

鼓、举鼓等。编导还有突破性地在古典舞的基本运动规律中融入了民间舞鼓子秧歌的"靠鼓"和武术中的"剪步"动作,巧妙地使其风格得到了统一。这在以往古典舞作品的风格和题材中是不多见的。此外,编导还设计了一个借酒浇愁、以醉戏鼓、寄鼓抒情的艺人形象。在似醉非醉、似醒非醒之间,在人醉情不醉、形醉神不醉之时,艺人抒发了自己心中的惆怅。尤其是第二段鼓情中:舞者坐在方桌上,半支着身子,摆弄着手臂,似是与鼓倾谈、与鼓戏乐一样自得其中。观众可以从演员细腻得体的自娱性表演中,遐想到了艺人丰富的内心世界。

《醉鼓》的表演被认为是检验古典舞演员技巧的试金石。舞蹈以高难度的技巧、高速度的节奏而著称,同时又是在几尺高台上一气呵成,可谓难上加难,要求演员有技艺卓群的技术和极好的心理素质。编导没有着急在舞台上进行复杂的调度,而是刻意在方桌上发展高台空间并设计动作和技术。编导借鉴了戏曲中的高台技术,扩展了舞台的可视发展空间并向难、险、绝的表演方式进行了一种新的尝试和创新。在紧张、激烈、快速的节奏中舞者时而扫堂探海变形转,时而走丝翻身、左右开弓,时而双旋接旋子360度下桌。编导恰到分寸地把技巧的编排和演员的情绪化表演以及舞蹈的风格有机地衔接起来,使技巧符合整个剧情,动作符合整个人物的需要。整个舞蹈充分展示了演员的才华,给观众一种振奋人心、斗志昂扬的感觉。《醉鼓》的创意给中国古典舞的剧目创作开辟了一条新路,不再是古代人物形象的当代塑造,也不是戏曲舞蹈的变形呈现,更不是宫廷燕乐歌舞的舞台再现,也不是对花鸟鱼虫的写意追求,而是雅文化的古典舞向民间大众的俗文化汲取养料,使古典舞从题材到素材都融进了民间舞的元素。《醉鼓》的首演者黄豆豆凭借精湛的技艺和成熟的表演为作品增辉添彩,并一举获得全国重要舞蹈比赛的多项一等奖。

秦 王 点 兵

舞蹈编导：陈维亚

舞蹈音乐：选自卞留念根据民族打击乐《绛州大鼓》编创的同名曲目

舞蹈服装：韩春启

舞蹈首演：1995 年美国纽约

首演团体：北京舞蹈学院

首演演员：李弛、金明、白涛、周雷

荣获奖项：荣获北京市舞蹈比赛一等奖；文化部新作品比赛优秀创
　　　　　作奖

　　这一古典舞男子四人舞的舞蹈创意，来自编导家陈维亚参观世界
十大奇迹之一——中国西安兵马俑之后的强烈冲动，在久积于心之后
的勃发之中，形成了《秦王点兵》的舞台结构。编导以四人舞的形式，立
意揭示以一当十、以小见大、以少胜多、以弱制强的精兵强将韬略。有
魂有魄的艺术是靠有章有法的编舞创造完成的。四人舞从体裁的选择
上便自然而然地强化"精兵强将"的意味。

　　舞蹈采用了中国古典舞的语汇和创作手法，借古朴的"秦俑"形象，
以民间乐曲《绛州大鼓》铿锵有力的节奏、独特的舞蹈动作造型，表现了
中华武士驰骋疆场、勇往直前的英雄气概。

　　《秦王点兵》的创作出发点显然是从"俑"入手，在形象创造方面始
终紧扣"俑"之质感。采用五指并拢，肘部屈折，带着石像固有的棱角顿
挫感的视觉形象贯穿始终，从而将中国古代武士的特有形象鲜明而准
确地带入观众的视野，不仅拉开了"俑"的艺术造型与现实生活的距离
感，同时亦营造出艺术作品的历史深厚感。但编导处处不忘的是让

"俑"活起来。他们变得有血有肉,呼之欲出。作者精心地在中国人的人体文化的动态加以锤炼,集刚毅、果敢、强悍、沉稳于一身,刚中见柔、柔中有刚,揭示着中国古代武士的刚劲气质和中华男儿自强不息的精神风貌。秦王点兵的历史意义在于为完成统一中国之千秋大业,点出精兵强将。因此,能否在舞蹈中点出"精兵强将",关键在于"兵"和"将"有否真"功夫"。陈维亚认为,技术的高潮往往能够营造情感的高潮和舞蹈的高潮。因此,他精心地寻求和锻造舞台形象的高难度技术技巧:"横线转体横飞燕";"空中摆腿跳";"圆圈大蹦子接斜体空转";"挺身前空翻";"原地蹲跳旁腿转"以及集体搬"朝天蹬"、"拧旋子",还有一些个人特技等等。通过这些精湛的古典舞技巧,使人体的表现功能达到了一定的高度与境界。从节奏方面而言,从慢到快、从张到弛;就空间感而言,从静到动、从聚到散;就幅度力度上的把握是从小到大、从弱到强。并且,舞之不足便呼唤之,舞者用胸腔发出浑厚的呐喊,从无声变有声。但陈维亚并没有在此止步,他的视觉的穿透点是在升华秦俑的"魂"。坚忍不拔,勇往直前,而该作点出的正是中国武士精神的昂扬和民族情感的激越,最终体现的是包裹在"俑"的坚硬岩石之中的几千年的历史文化铸就的民族英雄的魂魄!因而舞蹈表现的"俑"、"人"、"魂"、"神"便得以充分的实现。又由于陈维亚对民族历史的思考是通过对其精神的肯定和价值颂扬所达成的,因此,这种肯定和颂扬更让《秦王点兵》点出一种生命"气"和英雄"势",从而深刻暗示了中华民族的伟大,气势磅礴,恢弘壮阔,势不可挡!

　　该作品荣获北京市舞蹈比赛一等奖;文化部新作品比赛优秀创作奖;第五届全国艺术院校青少年"桃李杯"舞蹈比赛中,改编为中国古典舞男子独舞,由黄豆豆表演,将作品的技术技巧发挥到极致,获

优秀创作奖以及中国男子青年组表演一等奖。赛后受洛桑世界芭蕾舞大赛主席之邀，赴洛桑国际舞蹈大赛进行示范演出，引起巨大的轰动。

血 色 晨 光

舞蹈编导：陈维亚、王艳
首演时间：1995 年
首演团体：总政歌舞团
首演演员：孙育鹏、王燕
荣获奖项：1995 年荣获第三届全国舞蹈比赛编导二等奖，演员孙育鹏
　　　　　荣获表演三等奖

《血色晨光》是为了纪念抗日战争胜利五十周年而创作的，表现了两位红军战士在战争年代，彼此依靠相互激励，不畏艰险冲锋陷阵，最后英勇牺牲的故事，塑造了人民战士"生命不息，冲锋不止"的英雄形象。

"红色"是中华民族自古以来就最具表现力的颜色。从传统的婚嫁礼仪，再到民间的佳节习俗，从审美的民族取向，再到文化的历史走向，"红色"渗透着人文关怀的方方面面。现代人对"红色"的眷恋更多地是由于中国近代革命的历史影响，以至于波及到当代的文艺创作之中。从舞剧《红色娘子军》到文学作品《红岩》，从电影《红河谷》《红色恋人》再到歌曲《红旗颂》《绣红旗》等，在中国文艺发展的每一个时期都不曾间断的围绕着"红色主题"进行创作。正是在中国历史条件的特殊原因下，文艺创作也孕育了许多不同的"红色情结"作品，编导创作《血色晨光》的冲动也正是在这情理之中。

编导在整个作品中情有独钟于"红"色。例如男演员身穿红色上衣,舞台灯光是以红色调为主的,女红军战士牺牲后"旗裹双人"用的是红绸,天幕及国旗的颜色也是红色。女红军战士受伤时让观众从心灵深处映射出的是红色血液的流淌,舞蹈名称中的"血色"和"晨光"同样也隐含了红色的意味。编导在这个作品的各个角度强调一种色彩的感觉,试图从历史的视点中给我们解读红色的不同涵义。在《血色晨光》中,红色意味着血液在沸腾。当红军战士前方受阻,依旧义无反顾,冲锋在前。红色意味着对生命的热情。当女战士负伤时,依然呈现出对生活的向往、对生命的渴望、对死亡的挣脱、对理想的追求。红色意味着革命的悲壮。革命的旗帜是用鲜血染红的,革命的胜利是用无数烈士的生命换来的。悲壮来自血流成河后的胜利,悲壮来自尸骨成山前的壮举,悲壮来自理想执著追求时所付出代价,悲壮来自革命激情下的赤色浪漫。红色意味着历史的演进。每一个朝代的更替无不都是碾过无数人的尸骨推进的。这才是编导以"红"色作为舞蹈的切入点,对红军战士的之所以"红"的真正用意所在。在舞蹈尾声中,天幕降下了巨幅血滴下泻的图案,进而演变成一面巨大恢弘的五星红旗,给人以强大的震撼力和沉重的历史感,由此引发出一个历史的结论:中国社会历史进程的推进是无数的华夏儿女用自己的生命和鲜血换来的。中国革命的历史演变则是一幅血流下泻的动态画卷。中国革命的辉煌胜利更是一部慷慨激昂、悲壮交织的血泪史。

同时编导在创作上采用虚实结合的手法:实是通过红军战士的革命生活来演故事,战斗间隙男战士给女战士戴上军帽,战斗打响两人相互依靠、并肩作战,当女战士受伤男战士焦虑不安。舞蹈的情节发展更多的是以叙事为主;虚是由小见大影射出一个亘古不变的真理。通过反映红军战士的激情豪迈、铿锵有力双人舞的表演来揭示

一个重大主题和思想,进而阐释该作品的真正用意。舞蹈在双人舞的托举及造型上也有新意,演员孙育鹏在作品中首创扫堂探海接旋风转。作品《血色晨光》犹如一幅风格粗犷的革命历史画卷,给人以意境深邃和宽阔的遐想空间。

秦 俑 魂

舞蹈编导:陈维亚

舞蹈音乐:《绛州大鼓》

舞蹈服装:韩春启

舞蹈首演:1997 年北京

首演演员:黄豆豆

　　《秦俑魂》的舞蹈创作是根据男子四人舞《秦王点兵》改编而成的古典舞男子独舞剧目。由黄豆豆在 1997 年第五届"桃李杯"舞蹈比赛上首演,震惊四座,博得一致好评。舞蹈以突出"人"本身为创作目的,结构紧凑无任何多余枝蔓,无论是道具的运用还是舞美灯光的配合都结合得天衣无缝。陈维亚导演以他独特的思路和丰富的想象塑造出一个标新立异的秦俑的形象,演员黄豆豆也把他刻画得有血有肉,惟妙惟肖,剧目中所展现出的中华英魂的勇士气概和千年古韵的威武之躯让人们观后久久不能忘怀。

　　舞台大幕一拉开便在一片硝烟弥漫中呈现出一个威武刚健,身着盔甲的灰色砖制秦俑造型的身影,他远远地立在舞台后区中央,在那具有中国韵味的旋律与铿锵有力的鼓乐节奏的伴奏之下,一个泥塑的古代士兵雕塑由一个固体的外壳忽然间开始蜕变。他的脖子开始一点点地扭转,嘴角微微颤动,他的手也有了知觉,掀开了糊在脸上的泥壳,撕

掉了束缚在身上那沉重的盔甲，一块一块地抛向身外，脚也从泥土中有力地拔出，带动着魁梧的身体一步一步地向前行进。上千年的沉睡对他来说太长也太久了，他好象灵魂出窍般地穿越了时空的隧道，从舞台后区翻跃着迸发出来，他单腿跪地，昂首挺胸，一个威武战士的形象展现在观众的面前，就在这扣人心弦的一瞬间，音乐戛然停止，整个舞台被红色重彩的笔墨所笼罩，这时鼓声带着强有力的节奏感缓缓地从远处响起，演员随着音乐的节奏开始拧动身体像木偶一样出现了顿挫的感觉，渗透出一种古朴的气质和凝重的历史感，在古琴的一拨之弦中，演员的身体忽然向后一躺，加之弦外之音的一颤，身体慢旋了三百六十度，这种带有棱角又不乏韵律的动作把人物僵硬的躯壳韵律化，灵魂化。

　　从舞蹈的动作编排来看，编法技术纯熟，舞蹈当中没有为技术而炫耀，为动作而堆砌的生硬之笔。演员随着那由远到近，由轻到重的音乐节奏的不断升华，情绪也不断高涨，在一招一式干净利落的动作间，转换得是那么自然流畅，并把技术技巧与人物情感融合得合情合理。特别是黄豆豆的旋转技巧，速度之快，旋转之多，稳定性之强，不仅把技术性动作运用到了一种较高的情感化的表现程度，而且在那神乎其神的旋转之中演员也达到了一种随心所欲，物我两忘的超然境界。在"朝天蹬"、"旋子三百六"以及许多空中的腾跃和倒地翻滚等高难度的动作中，给观众显示的不仅仅是技术技巧的精彩，而是华夏英雄昂扬的斗志，坚韧的信念和满腔的热血，这正是此舞蹈最引人入胜和难能可贵的地方。《秦俑魂》将中国古典精神的精神发挥到了极致在整个舞台弥漫的浓烈的民族情感的神话世界之中，观众们被不灭的民族精神、民族灵魂所震撼。

　　《秦俑魂》的结尾真可谓是整个剧目的点睛之笔，当演员在一连串

技巧性动作结束之后,便以静代动,把动作质感慢慢放缓与快节奏的击鼓声形成鲜明对比,演员缓缓地把腿抬起,在那仰身倒地的一瞬间,舞台的整个天幕升起,映现出浩浩荡荡的秦俑武士群体方阵,那雄壮威武的阵势形成巨大的视觉冲击力,把整个舞台的氛围推向了高潮,折射出中华民族强大的凝聚力和威武之师般的雄浑力量,从而大大深化了舞蹈的主题。

此剧目还受到瑞士洛桑世界芭蕾大赛主席的关注,并破天荒地第一次邀请中国的舞蹈作品作为芭蕾舞大赛的示范演出剧目。当黄豆豆一气呵成地演完之后,安静欣赏的观众爆发出长达十多分钟的雷鸣般的掌声,世界观众为中国古典舞的魅力所震惊为中华之魂的伟大精神所倾倒。《秦俑魂》不愧为中国古典舞作品领域的一颗璀璨的明珠。

踏　歌

舞蹈编导:孙颖

舞蹈音乐:孙颖

舞台美术:刘弼源

舞蹈首演:1997 年北京

首演团体:北京舞蹈学院

首演演员:刘捷、张婷婷等

荣获奖项:1998 年荣获首届中国舞蹈"荷花奖"比赛作品金奖、表演银奖

孙颖奉行自己关于中国古典舞一定要放眼中国历史舞蹈"盛世气象"的思想进行创作,希冀重建中国古典舞的舞风,从而使中国古典舞

的形态内质与时代精神吻合。从某种历史文化精神出发,他立足于考古学图像资料重塑形态外观的创作方法获得了巨大成功,也引起了人们的关注。《踏歌》以民间形态与古典形态交融共同诠释了从汉代起就有记载的歌舞相合的民间自娱舞蹈形式。"春江月出大堤平,堤上女郎连袂行。唱尽新词欢不见,红霞映树鹧鸪鸣……新词宛转递相传,振袖倾鬟风露前。月落乌啼云雨散,游童陌上拾花钿。"连唐人刘禹锡也按捺不住自己的诗情,面对"带香偎半笑,争窈窕"的南国佳人赋上一首《踏歌词》。

踏歌,这一古老的舞蹈形式源自民间,远在两千多年前的汉代就已兴起,到了唐代更是风靡盛行。所谓"丰年人乐业,陇上踏歌行",它的母题是民间的"达欢"意识,而古典舞《踏歌》虽准确无误地承袭了"民间"的风情,但其偏守仍为"古典"之气韵,那样一群"口动樱桃破,鬟低翡翠垂"的女子又如何于"陇上乐业"呢?《踏歌》旨在向观众勾描一幅古代丽人携手游春的踏青图,以久违的美景佳人意象体恤纷纷扰扰的现代众生。

踏歌,从民间到宫廷、从宫廷再踱回到民间,其舞蹈形式一直是踏地为节,边歌边舞,这也是自娱舞蹈的一个主要特征。舞蹈《踏歌》除了以各种踏足为主流步伐之外,还发展了一部分流动性极强的步伐。于一整体的"顿"中呈现一瞬间的"流",通过流与顿的对比,形成视觉上的反差。例如,有一组起承转合较为复杂的动作小节,分别出现在第二遍唱词后的间律和第四遍唱词中,舞者拧腰向左,抛袖投足,笔直的袖锋呈"离弦箭"之势,就在"欲左"的当口,突发转体右行,待到袖子经上弧线往右坠时,身体又忽而至左,袖子横拉及左侧,"欲右"之势已不可挡,躯干连同双袖向右抛撒出去。就这样左右往返,若行云流水,似天马行空,而所有的动作又在一句"但愿与君长相守"

的唱词中一气呵成，让观众于踏足的清新、俏丽中又品味出些许的温存、婉约，仿若"我"便是那君愿随这翩翩翠袖尔来尔往。这其中饱含古典舞"欲左先右，欲走先留"的含蓄之美，气脉流畅的一招一式同踏足、倾肩、歪头的"顿"形成点、线呼应，就像偶尔的一次深呼吸，惬意无限。

敛肩、含颏、掩臂、摆背、松膝、拧腰、倾胯是《踏歌》所要求的基本体态。舞者在动作的流动中，通过左右摇和拧腰、松胯形成二维或三维空间上的"三道弯"体态，尽显少女之婀娜。松膝、倾胯的体态必然会使重心下降，加之顺拐磋步的特定步伐，使得整个躯干呈现出"亲地"的势态来。这是剖析后的结论，但舞蹈《踏歌》从视觉感上讲并未曾见丝毫的"坠"感，此中缘由在于那非长非短、恰到好处的水袖。《踏歌》中的水袖对整体动作起到了"抑扬兼用、缓急相容"的作用。编导将汉代的"翘袖"、唐代的"抛袖"，宋代的"打袖"和清代的"搭袖"兼融并用，这种不拘一格、他为己用的创作观念，无疑成就了古典舞《踏歌》古拙、典雅而又活络、现代的双重性。

诗、乐、舞三位一体的美学观念，处处充盈于作品的举手投足间。汉魏之风浓郁的《踏歌》从舞台构图上尽显"诗化"的一面。如12位女子举袖搭肩斜排踏舞的场面，正是"舞婆娑，歌婉转，仿佛莺娇燕姹"。更为诗意的还在于作品处处渗透、蔓延出的情思，词曰："君若天上云，侬似云中鸟，相随相依，映日浴风。君若湖中水，侬似水心花，相亲相怜，浴月弄影。人间缘何聚散，人间何有悲欢，但愿与君长相守，莫作昙花一现"（《踏歌》词）。在这声声柔媚万千的吴侬软语中，款款而至的才子佳人，不就是"踏青"最亮丽的一道景致吗？情，息息相通；诗，朗朗上口。

庭 院 深 深

舞蹈编导：吕玲

舞蹈音乐：张维良

舞蹈服装：张健

舞台美术：王克修

舞蹈首演：1998 年南京

首演演员：李春燕

荣获奖项：1998 年荣获第四届全国舞蹈比赛创作、表演一等奖

 这一古典舞女子独舞最初的构思来自著名画家陈逸飞的作品《浔阳遗韵》，借古代江南深宅大院中渴望自由的女子，跨越时空，阐释现代人被桎梏的感觉。

 剧中人"少妇"的舞蹈动作的起承转合突破了古典舞传统的规范，令人感到陌生而新鲜，由主题动作派生出的动作语汇自由地伸展。虽然没有古典的程式，但动作的运转并不离提、沉、冲、靠，在意外的承接中，引领着观众游走在古老的庭院中。这使得整个舞蹈在充满了中国的情调的同时，回避了体态语言的套路。

 在表现深宅大院中旧式女人"庭院深深深几许"的生存状态时，编导巧妙运用道具——一把椅子，通过一个合理而缜密的结构安排，让人物与道具之间发生关系，强调一个人是一个世界。舞台上，伴随着女舞者的这把旧时的靠背扶椅，它在虚拟环境的实体，是庭院的象征。这把椅子时而是女子幻想中踏春划船的道具，时而是现实里走不出门槛的羁绊。即便是在与舞者的身体没有接触的快板部分的舞蹈中，这把椅子存在着，并将舞者拽回。

　　《庭院深深》将现代的情感通过看似传统的题材、传统的韵律传递出来，在熟悉与陌生之间，将观众引领到一种油画一般的境界，既有黏重的质感又不失流畅的动感，是一个优秀的现代古典舞作品。在第四届全国舞蹈比赛中，《庭院深深》获得了中国古典舞创作、表演两项一等奖。

　　《庭院深深》，揭示的是传统文化在近、现代生活中的"遗韵"，是有别于戏曲舞蹈动态"遗韵"的心态"遗韵"。《庭院深深》无疑可以视为90年代中国古典舞创作的一股重要态势的代表。这个作品与苏童的小说、陈逸飞的油画一样，体现了中国当代青年艺术家对传统文化遗韵的艺术建构的努力。

轻·青

舞蹈编导：高成明

舞蹈音乐：选自刘星《一意孤行》

舞蹈首演：1998 年

首演团体：北京舞蹈学院

首演演员：刘震

　　明朗清秀的吉他独奏把舞者带进大自然的怀抱。看，他走进了轻青的梦境，舞起了轻青的舞风，无论是那狂放恣肆、飞动流走的风火轮接单臂手，还是那拧倾兼施、穷灵尽妙的斜控海接卧鱼造型，连绵不断，飘忽呼应，为人们吟唱起一首美丽的四季歌。在他那随心所欲、收放自如的动律之中，人们仿佛感受到了春的明媚艳丽、夏的繁华热情、秋的悲慨壮丽、冬的严肃宁静。春夏秋冬循环往复，正如重合的流转不息。人源于自然，人热爱自然，这种热爱之情的内在情愫被舞蹈揭示得如诗

如画,淋漓尽致。

作品以富有哲理的舞思、清丽淡雅的色彩和出神入化的表演,表现了人与自然、人与社会间的相互冲突与统一。在艺术手法上,编导家高成明完美结合了中国古典舞的素材、气韵和西方现代舞的编舞观念,动作变化奇诡、层次丰富,流动中有顿挫,激荡中见细腻。而作品中东西文化的交流、舞蹈与音乐的对话,又在更深远的意义上显现了《轻·青》的艺术价值。

在当代舞者的眼中,舞蹈文化精神已藏匿于冷却的舞蹈形式之后,似乎一看到圆融周游便是中国古典舞,一看到开、绷、直便是芭蕾,而热闹扑腾、红袄绿鞋便是民间舞。思维的定格,造成舞者在注重形式的外围之时,对内延少了几分探究与琢磨。"古典舞"事实上是文明古国的历史文化精神在"身体文化"中的呈现。《轻·青》是在用现代舞的"身体文化"构架出对"路曼曼其修远兮,吾将上下而求索"的释意。

青年舞蹈家刘震的表演堪称精彩绝伦、妙不可言,有一种气势,叫人猝不及防,一句比一句激越,一句比一句精彩,最后达到出神入化之境。

千 层 底

舞蹈编导:杨笑阳

舞蹈音乐:刘钢宝

舞蹈服装:宋立

舞蹈首演:1998 年杭州

首演团体:总政歌舞团

首演演员:邱辉

荣获奖项：1998 年荣获第四届全国舞蹈比赛编导一等奖、优秀作曲奖，
　　　　演员邱辉荣获表演一等奖

《千层底》以一双普通的鞋子作为舞蹈的创意出发点，讲述了即将
行军作战的小战士穿上了母亲亲手缝制的千层底，背负母亲的期望，不
畏艰险、奋勇拼搏的故事。千层底作为情感的纽带、创作的切口、表现
的主题、发展的因素，牵系着儿子与母亲的深深情意，牵系着战士当兵
的成长经历，融入了演员自身的人生阅历。

舞台前口摆放了一排布鞋，儿子躺在地上，赤着脚，伸展着前腿，就
像依偎在母亲的怀里。已经长大成人的儿子穿上母亲准备的鞋子即将
远行，奔赴抗战前线了。不论是在行军途中，还是在训练场上，不论是
在沿途跋涉中，还是在困难险阻中，小战士总是对鞋子抱有深厚的感
情，时不时地瞄上一眼。那是母亲对儿子的殷殷深情，那也是儿子对母
亲的丝丝牵挂。作为军旅题材的作品，《千层底》是编导深入生活，深入
部队有感而发的力作。文艺创作要贴近实际、贴近生活、贴近群众，即
所谓的"三贴近"。编导凭借对人生的体验和感悟，凭借对军旅生涯的
丰厚积累，凭借对生活小事的细微观察，从平常事物中寻找一个闪光
点，挖掘作品创作的深度和力度。正如著名编导张继刚所说："睁开你
的双眼，带上你的耳朵，敞开你的心灵，走入生活，走进群众，捕捉每一
个激发你灵感的镜头。"鞋是生活中最普通的物品，对于每日行军的战
士来说更是不可或缺的。编导充分认识到鞋与日常行军的关系，鞋与
战士成长的关系，鞋与人的情感的关系，抓住"鞋"的特殊意义来发展舞
蹈动机。

鞋是整个作品贯穿始终的主线，编导在舞蹈中多次重复"鞋"对小
战士成长的意义，传达给观众所要表达的创作意图。在舞段中，小战士
总是时不时地深情地看一眼鞋子。鞋子架起了编导与心灵深处所要表

达意图的一座桥梁。一双"千层底"鞋寓意了编导更多的思想：母子情深的骨肉之情；军民水融于血、血融于水的"鱼水情"；党和人民血脉的丝丝相连；一双寓意革命传统的千层底。舞蹈《千层底》通过"鞋"来传达出不同的象征性是该作品成功的关键。当兵的成长经历作为舞蹈的副线与"千层底"的鞋子共同支撑起舞蹈传达的内容。鞋子记叙了战士的成长过程，从刚穿上军鞋的入伍小兵，到踏着激情豪迈步伐、靶场训练的学员，再到长大成人后战场杀敌的战士，鞋子伴随他们走过了入伍当兵的三部曲。其中通过行军训练的过程和艰辛更能表达出鞋对战士的意义和重要性，尤其是母亲亲手缝制的千层底。行军过程支撑着鞋在作品中意义的体现，同时编导设置了一些军人在战场打仗的动作和场景，来丰满军人的当代精神风貌和主题的揭示。编导以三度空间在舞段中的不同运用来叙述战士的成长经历：即贴近地面的"低"度空间来呈现战士的幼年时期；躺在地上的战士坐起来穿上鞋子，站立人体高度的"中"度空间表示战士行军生活的成长阶段；跳跃或迈步到空中的"高"度空间，展示了战士已经长大成人。邱辉作为总政歌舞团的独舞演员，凭借丰富的人生情感经历，感同身受地在表演中传达出他对母爱的深刻体会。《千层底》作为新时期军旅题材的中国古典舞的代表作，既反映出当代军人的时代风貌，又传达出人的精神情感，是近年来较优秀的作品之一。

情　殇

舞蹈总导演：邓一江
舞蹈编导：北京舞蹈学院编导系 98 级毕业生
舞蹈音乐：陈丹布

首演演员：张浩、李南、张弋等

荣获奖项：1999 年全国舞剧观摩中获得"优秀剧目"、"优秀编导"奖

《情殇》以中国戏剧大师曹禺的传世经典剧作《雷雨》作为创作的文本。作品以 20 世纪 20 年代前后的中国社会为环境背景，并以此作为舞剧的文化依托，通过周、鲁两家错综复杂的血缘、亲情和情爱的感情纠葛作为整个舞剧的情节线索。

舞剧打破了以往的戏剧性、叙事性的常规表现方式，并没有把故事内容的再现作为首要突出点，而是以淡化其戏剧情节为舞剧的突破口。《情殇》超凡脱俗的一点首先表现在其不仅仅把作品的定位放在舞蹈对观众的视觉冲击，它以四块板的简单道具，六个人的简单形式对剧中错综复杂的人物关系的戏剧性作了清晰的心理透视。舞台上所展示的不是戏剧情节的叙述，或是戏剧式的动作夸张，编导抓住了戏剧情节起承转合的一个点进行夸张、挖掘、延伸，把笔墨重点放在人物内心情感的外化，从某一戏剧情节的行为表现上升为某一人物的心理内化，从而形成了对观众的心理冲击力。

在六个不同的角色之中，编导把繁漪这一，最值得争议的女性作为主人公，以"她"的视角勾勒出人与人相互间的关系，进而引出双人舞以及三人舞中的人物关系。在周朴园逼繁漪喝药的生活细节中，演化成一种人物的性格对抗，心理撞击和心力较量，从而把强化人性化的心理冲突。而这种心理冲突的演化不仅体现出繁漪自身的痛苦，更重要的是呈现出繁漪在道德伦理的巨大压力面前的无奈。在繁漪与周萍的双人舞中展现了她心目中最美好的"玫瑰色的爱情"，而在现实生活中却是伦理观念中最不道德的丑闻。这种矛盾的心理在周朴园、周萍与繁漪之间；在周萍、繁漪与四凤之间蕴藏着巨大的危机，所谓的环境的冲突成为心理冲突。作品以一种简单而又清晰

的表达的方式,以繁漪作为那个年代的缩影,让人们看到了在那个历史时代和社会环境中,每个受到压抑的灵魂,敢怒而不敢言的痛苦矛盾心理,并且透视出在残酷的社会现实面前,人们都处在困惑的围城之中,是那样的渺小,那样的无助,从而引发了人强烈的戏剧矛盾冲突。其次,《情殇》中每一段双人舞的动作并非哑剧式的模拟再现,也不是简单地将常规性的技能展现为传达舞蹈情感的手段,而是以相互间心灵的撕裂碰撞出动作动机,并且以延展动律,变换支点的理念延续到三人物的心灵交谈当中。《情殇》真正做到了整部舞剧的双人舞、三人舞有机的结合,每一段舞都没有任何的动作堆积和场景式的舞台渲染,产生出的是自身的舞蹈语汇,并从中渗透出深刻的语境和寓意,使舞剧的内涵性更深、延展性更强、空间性更广。

作品《情殇》不仅具有内容丰富而不凌乱,情节紧张而富戏剧性的特点,而且动作生动凝练而富表现力,人物形象鲜明而个性突出,从而使得主题深刻而富有寓意。而且,舞剧还做到了用舞蹈浪漫性的动作语言来演绎舞剧的戏剧性,《情殇》的创作为中国舞剧的发展打开了另一片天空,实现了对舞剧传统内涵的新的诠释和对当今舞剧形式新的转化。

大 梦 敦 煌

舞剧总编导:陈维亚
舞剧编剧:赵大鸣(执笔)、苏孝林
舞剧编导:沈晨、卢家驹、万长征、杜筱梅
舞剧音乐:张千一
执行作曲:张宏光、张小平、朱嘉禾

舞台美术:高广健

灯光设计:沙晓岚

舞剧服装:韩春启、任燕燕

道具设计:高继明

舞剧首演:2000 年北京

首演团体:兰州歌舞剧院

首演演员:刘震(饰莫高)、刘晶(饰月牙)、田青、胡淮北、陈易忠、卢惠
　　　　文等

荣获奖项:荣获中共中央宣传部颁发的第八届"五个一工程奖"

　　敦煌,位于甘肃省河西走廊的西端。南枕祁连,襟带西域;前有阳
关,后有玉门,是古代丝绸之路的咽喉。汉代起敦煌是辖六县之郡。东
汉大家应劭称:"敦",大地之意,"煌",繁盛也。盛大辉煌的敦煌有着悠
久的历史,灿烂的文化。两千年后的今天,这一"繁盛大地"以其拥有的
举世无双的石窟艺术、藏经文物而成为人类最伟大、最辉煌的历史文化
遗产之一。(2000 年 5 月 21 日,是敦煌莫高窟藏经洞现世 100 周年的
日子)。

　　《大梦敦煌》是一部以敦煌为题材、以敦煌艺术宝库的千百年创造
历史为背景的大型舞剧,在敦煌藏经洞发现暨敦煌学创立百年庆典之
际,它被作为西部大开发中文化开发的成果。舞剧经过合理地剪裁材
料,以敦煌青年画师莫高与巾帼女子月牙(西域将军骄女)的感情历程
为线索,讲述他们之间从相识、相知、相恋到相守的感人肺腑、婉约动人
的爱情故事,浓墨重彩地刻画了青年画工莫高不断追求艺术至高境界
的坚韧形象,歌颂了忠贞不渝、纯洁炽热的爱情。如梦境般地展开了一
幅美轮美奂、委婉悲怆、凄美辉煌的画卷,准确地呈现、把握了敦煌文化
的精髓。它是在具有典型西部特色的多维空间中追求人性和艺术的光

辉,以悲剧美的力量来震撼观众的心灵、触击人们的内心深处,如一首"人性至爱"的颂歌。

序幕:当帷幕拉开时,逼真的敦煌石窟的实景就把观众带入到100年前神秘的莫高窟,在舞台的前角(2点位),走来了一位道士,他就是看守此窟的王圆箓。借着昏暗的灯光,他偶然间发现了一个藏满经卷的洞窟。当他在浩如烟海的遗书中打开一幅书卷时,一个动人的故事如梦地展开了……。第一幕:很久很久以前,在通往敦煌的大漠中,青年莫高为追求艺术的最高境界而长途跋涉,但骄阳下燃烧的金色沙漠使他饥渴难耐。在他生命垂危之际,艺术的渴望在海市蜃楼中升起。编导巧妙地运用色彩的变化来表现这段现实环境的残酷与梦幻艺术的美好,它用身穿黑色纱衣的女子群舞渲染前者,用穿着充满生机活力的青绿色服装的女子群舞来烘托后者,从而形成鲜明的对比。军团在凯旋中发现莫高,英俊威武的少年将军为他不凡的气度所动,留下一只月牙水壶,同时也拿走了他视如生命的画稿。第二幕:数日后,在敦煌鸣沙山下,新窟开凿,市井上,头顶大酒壶脸蒙纱巾的女人们、天真活泼的孩子们,各式各样的人们融成一派热闹欢腾景象。莫高与恢复了女儿装的少年将军月牙再度相遇。不久前的大漠奇遇记忆犹新、千言万语涌上心头;却被月牙的父亲大将军无情地阻止。洞窟中,莫高面对新壁浮想联翩。月牙在窟中找到莫高、归还画稿,在对艺术的共同痴迷中萌生爱意。大将军耻于女儿与穷画师来往,强带月牙匆匆离去。第三幕:时隔不久,在将军的营帐里,大将军逼迫女儿门当户对地择婿出嫁,月牙不从。军帐打开,大将军盛宴为女招亲。王公贵族,纷至沓来;月牙芳心不动。乘月黑风高,月牙出逃。金戈铁马,大将军率军追向敦煌。第四幕:在阴暗的洞窟里,莫高潜心作画;在爱的甜蜜中,一幅精美的壁画即将完成。月牙千辛万苦狂奔而来,投入

爱的怀抱。重兵围困的窟中,面对血与火的威逼,月牙再次拯救了莫高,为爱付出了生命的代价。大将军震撼于女儿的刚烈,大刀在忏悔中垂下。月牙为争取人性平等而为社会地位不平等的爱情付出生命的代价,莫高在巨大的悲怆中完成了艺术的绝唱。岁月剥蚀去冷酷的躯壳,莫高窟璀璨辉煌,月牙泉清纯秀丽,与艺术、爱情朝夕相守,直至永远……尾声久久不息的辉煌颂歌是对凄美人生的咏叹、对光辉人性的顶礼膜拜。

　　该剧的总编导陈维亚在构思这部舞剧之初,就有创作一部具有强烈戏剧艺术效果作品的想法,希望在当今这种强调抽象性的戏剧方式、淡化情节等比较时兴的时候,能踏踏实实地做一个戏剧性比较强的、表现出比较地道的戏剧形式的作品。由此,创作《大梦敦煌》时,在展示戏剧中的矛盾冲突方面作了一个很好的探索,力求通过舞剧的形式挖掘人物的情感。创作者们在结构舞剧时充分调动了戏剧性因素,使戏剧情节跌宕起伏,人物感情经历曲折波澜,矛盾冲突集中而激烈。该剧颇费功夫地用舞蹈的肢体语言把人物情感和戏剧矛盾冲突融入其中,不论是主要人物的独舞段,还是双人舞、三人舞段,或是作为独舞和群舞之间的结合上,都十分强调要在一定的戏剧冲突或情节之中来完成舞蹈动作。该作品的动作语言是根据舞剧中具体的人物、特定的情感、特别的舞者,在中国古典舞的审美规范中创作开发舞蹈语汇,用栩栩如生的肢体语言刻画独特的人物性格、塑造独特人物形象。如刘震扮演的莫高,将人物的艺术灵性与敦煌舞蹈形态巧妙结合,以流畅的"身韵"和轻盈的技巧游刃有余地塑造了一位才华横溢的敦煌画师;而刘晶扮演的月牙则用刚柔相济的古典语汇、神形兼备地刻画了既飒爽英姿又柔情似水的少年女将军。编导借现代舞技法、以动作结构技法将既成的身韵身法打散、重构,融入古代特有的动态形式,设定主题动作,并通过

不断地重复、再现,使之与主导动机的发展共为人物的情节、情感行为开发了无限宽广的肢体语言空间,编织了独到的古典舞语汇机制。由此可见,《大梦敦煌》在创作上成功,也让中国古典舞"身韵"的实践脚步踏上了新的轨道。据主创人员介绍:该剧是在用现代文明人的目光重新诠释那些以敦煌为代表的古丝绸之路的人文景观。它的创作者们力求用今人的视角去审视敦煌艺术,寻找其博大精深的内在原因,探讨在那辉煌成就背后普通画工、工匠们所付出的、才华和艰辛劳动,从而勾勒出敦煌艺术与创造敦煌艺术者之间在根本上的联系,也就是勾勒出灿烂与质朴之间、色彩与纯真之间、天地大道与人间性情之间的深刻关系。舞剧的创作者们希望以现代的审美观念解读一段历史,在中国文化传统精神与当代舞剧观念的碰撞、摩擦中再现艺术的光芒。

该剧除了编导、主演请的是"大腕"之外,舞美灯光服装等设计都是"大师级"人物,《大梦敦煌》集精英为一"剧",强强联手、通力合作、群策群力,共同打造出作为兰州城市形象代表的艺术精品。该剧舞台壮观、服饰精美、灯光灿烂、观赏性极强,它的雕塑景和装饰绘画堪称一流,让观众始终置身于壮丽雄浑的西部风光之中,沉浸在莫高窟强大的艺术磁场里。同时,《大梦敦煌》的音乐主题鲜明,具有强烈的感染力,酣畅淋漓的音乐萦绕在耳际,渲染出的悲剧的氛围则令人潸然泪下,使整个舞剧不但富于传奇色彩,而且具有深厚的敦煌文化和阳关古道的底蕴。

豪华的创作班底是此剧的一大特点,也是成功秘诀之一,为步入艺术市场打下坚实的基础。自 2000 年 4 月在中国剧院首演以来,已先后 5 次晋京献演,并赴上海、深圳、广州、香港、西安、温州、天津、长沙等地演出,在家乡兰州也多次作汇报表演。大型舞剧《大梦敦煌》创演 3 年

多来,硕果累累,多次获大奖。

闪 闪 的 红 星

舞剧编导:赵明

舞剧音乐:傅庚辰、徐景新

灯光设计:罗林

舞蹈服装:李锐丁

舞蹈首演:2000 年

首演团体:上海歌舞团

首演演员:黄豆豆、武巍峰

荣获奖项:2000 年荣获第二届中国舞蹈荷花奖舞剧、舞蹈诗比赛舞剧
　　　　　作品金奖、最佳编导奖(赵明)、优秀男主角表演奖(武巍峰)、
　　　　　优秀作曲奖(徐景新)、优秀灯光设计奖(罗林)、优秀服装设
　　　　　计奖(李锐丁)。该剧还在第十届"文化奖"评选中获文化大
　　　　　奖、文化编导奖(赵明)、文化音乐创作奖(傅庚辰、徐景新)、
　　　　　文华表演奖(黄豆豆)

　　作品背景:1972 年,小说《闪闪的红星》原作出版。被改编为同
名电影。电影《闪闪的红星》是一部以少年潘冬子主人公,以革命根
据地人民的抗日救国的斗争为题材的具有革命教育意义的作品。由
于受文化革命期间阶级斗争观念的影响把"红星向党"的主题推向顶
点,这部革命历史题材的影片也顺理成章地走入了人们精神世界的
最深处;同时,电影里的《红星照我去战斗》等三首歌,整整影响了 70
年代那一代人。

　　舞剧《闪闪的红星》就是根据这一个非常传统、很有文学色彩的革

命故事、一部脍炙人口的电影改编而成的大型舞剧。舞剧把军帽上的一颗红星作为着眼点,以"红星舞"为舞剧动态形象贯穿,以流畅如诗的结构,通过在特定环境下潘冬子的(心理)成长过程,深刻地表现了"红"的主题。随红旗一起飘扬,受红星鼓舞的红孩子,在红太阳的照耀下茁壮成长。

全剧结构完整,与一般作品相比,有其独特之处:由于以"红星舞"为舞剧动态形象贯穿的"发展线",《闪闪的红星》在总体结构上没有场、幕之分,也就是说它没有较为固定的场景和启、落幕,所以被称为"无场次舞剧"。舞剧讲述的是这样的故事:红军要撤退了,潘冬子心里很难过,因为他十分舍不得他们离开,因为那里有他熟悉的人,还有他亲爱的父亲。另外一旦亲人们离开,胡汉三就会回来,乡亲们就要受苦了。果然,胡汉三在红军走后回来了,他一回来就枪杀了很多人。冬子在鲜血淋淋的尸体中吓得浑身发抖。冬子好不容易找到了妈妈,目睹了妈妈在党旗下举起了坚毅的拳头。妈妈的坚毅使她遭到被敌人用火活活烧死的凶残迫害,看到火中的妈妈,冬子幼小的心灵无法承受,就好象自己被烈火烧焦一样的痛苦。这时,火中的妈妈化作了红五星在闪动。红五星给了冬子力量,也给了他智慧。受到红星的鼓舞,冬子变得坚强起来,他开始与敌人周旋、斗争。最后,他终于乘着小小竹排与亲人见面,投入了亲人的怀抱。

舞剧《闪闪的红星》以独特的视角,以巧妙的舞蹈艺术手法,选取一个小孩做主角,用一个孩子般的眼睛观察事物,塑造了一个充分舞蹈化的"潘冬子"。整个作品的结构以主人公潘冬子内在的心理、情感的发展变化作为发展线索,采用大写意风格,运用叙事和抒情紧密结合的方法,打破时空的局限,着力于人物内心世界的描绘与发掘,因而该舞剧就如同编导和潘冬子进行一次心理对话。《闪闪的红星》的舞蹈语言融

合了古典舞、民间舞、芭蕾舞、现代舞,舞剧本身没有什么固定的舞蹈语言模式,完全是服从于剧情的需要,所以我们在舞剧中看到的肢体表达新颖、流畅,如行云流水般一气呵成。编导舞蹈语言上的自由给了我们许多的惊喜,如在红军与老乡告别的一场,编导把生活中的事情和场面,使之具有了舞蹈的神奇性和陌生感,令人叹为观止:红军转移的语言,只用脚向前行,身体却是滞后的形态,暗示了红军战士那恋恋不舍的心态。特别是编导安排全体战士的突然跪别,更是一下揪住了观众的心,让人不由得流下热泪。这种在电视、电影中不可能出现的场面,编导让它出现在舞剧中,却又准确地折射出历史的真实并给了观众以极大的感染,真是独具匠心且恰如其分。另外,编导把"红星"这一道具用出神入化的意象营造手法升华为一段"女子五人舞",并在各场中因不同的剧情需要而出现各种"变体",使之成为贯穿全剧的发展线,成为凝聚全剧的"动机核"。"红星舞"的"红色"与胡汉三率领的返乡团"黑"成为了舞剧的两种基本色调,"黑色"或在"红色"中穿梭,或与"红色"同台较量,形成一种"以黑衬红"的视觉效应,有效地凸出了"红色"主题,也形成这部舞剧在视觉效应上的艺术特色。其次,舞剧中不乏精彩的舞段,如冬子哭母亲的独舞以及冬子一家的三人舞等,充分地运用空间对比,尤其注重"内空间"的开发,以此细腻地表达人物内心强烈、丰富的情感世界,在编排上闪出了"亮点",又注入了新的语言。

　　舞剧《闪闪的红星》大胆地选取了有时代烙印的题材,唤起了一段遥远的记忆。虽然,时过境迁,但是,从本质上来讲,它的精神内核与当今时代弘扬的精神是相通的,它所表现的善与恶是全人类共同的主题,"红"永远是时代的主要色调。该剧从舞蹈本体出发,自由开发身体动作,运用舞蹈思维所造成的艺术结构,对大家熟知的电影《闪闪的红星》

进行"解构"之后,按舞蹈艺术表现特点重新"结构",从而,对它有了新的诠释,创造性地让似乎"久违了"的那种革命精神焕发出新的时代光芒。

该剧音乐通顺动听,富有激情。在舞台设计方面,该剧少用景而多用光,较多地"以光造景",用到的某些实景如竹林、江水等也是在剧情的发展和角色心理变化中迁换、流动,采用环形转动画幕,徐徐转动,增加了和舞蹈表演相融的流动感。

原版舞剧《闪闪的红星》是专为著名舞蹈演员黄豆豆量身定做的,曾在上海大剧院试演三场,专家在对其高度评价的同时,也提出了中肯的修改意见。为了在出征前对舞剧和舞蹈编排重新整合,新版已无场次,除序、尾部分,仅分前、后半场,从苏区生气勃勃的艳丽景象,到敌区革命斗争的艰苦卓绝,戏剧冲突一气贯通,人物转换则更凸现肢体语言的力度。剧中潘冬子与父母的三人舞、潘冬子与母亲及与胡汉三的双人舞等,较旧版本更加写意。其时,黄豆豆因腿部受伤未能再次出演。于是,请刚刚在"桃李杯"全国舞蹈比赛中获古典舞男子成人组金奖的武巍峰接任"潘冬子",并在第二届中国舞蹈"荷花奖"大赛中获六项大奖。

扇 舞 丹 青

舞蹈编导:佟睿睿

舞蹈音乐:根据民族古典乐曲《高山流水》改编

舞蹈服装:韩春启

舞蹈首演:2000 年

首演团体:北京舞蹈学院

首演演员:邹亚童

荣获奖项:2001 年荣获第五届全国舞蹈比赛中创作一等奖,王亚彬获

表演一等奖；

第二届 CCTV 电视舞蹈大赛一等奖；

第三届荷花奖舞蹈比赛一等奖

《扇舞丹青》借用一把延长手臂表现力的折扇,演绎了中华民族书法艺术的神韵之美,动态地展现了"纸上的舞蹈",可谓文治"舞"功。作品通过表演者似飞腾狂草、像描画丹青般的一招一式的精彩表演,在整个的舞台空间,塑造出一种古雅、端庄,充满中国传统舞蹈文化体态形象,将古典舞与中国书法文化、扇文化、剑文化融为一体,把舞、乐、书、画熔于一炉,在情景交融、人与自然浑然一体中达到含蓄蕴藉、言有尽而意无穷的艺术境界,营造了一个恬静、雅致、高远的意境。它既具有限无限的超越美,又有不设不施的自然美,这不但是舞蹈艺术所崇尚的,而且是中国人一直所追求的高的审美境界,由此,舞蹈《扇舞丹青》无愧为雅俗共赏、赏心悦目,令观众目不转睛的"墨舞"精品。

最初,《扇舞丹青》的雏形是在 96 级中国舞编导班的毕业晚会上一段古典舞身韵表演中出现,虽然只有一分多钟,但一向喜欢玩扇的佟睿睿把这一普通的传统道具挥舞得"似扇非扇"、"似剑非剑",表现出来的艺术意象是"画中有舞"、"舞中有画"。这正好被古典舞系老师慧眼所识,又恰逢"桃李杯"比赛在即,于是就把小小身韵性扇舞扩展、创作成一个参赛作品,由古典舞系大专班最优秀的学生邹亚童表演。此外,"文舞双全"的唐满城教授给它取名为《扇舞丹青》,给舞蹈一个文化的定位、为舞蹈加上"点睛一笔"。由于作品尚存有不足,此舞蹈当时没能获大奖,但在舞蹈界是"小荷刚露尖尖角",已引起舞蹈专家们的关注,有了较大的影响。之后,编导经过不断的修改,给表演者更大的再创作的表演空间,充分地调动舞蹈肢体的表现力,透过扇子的舞动,实现舞蹈艺术构想,寻找承载着中国传统文化的根基,挖掘其蕴藏在中国传统

书法、古典舞中的独特韵味。在王亚彬和编导默契的合作和共同努力下，作品日趋完善，接近完美。由此，在第五届舞蹈比赛中一举夺桂冠。而第二届CCTV电视舞蹈大赛，有机地使舞蹈艺术与电视技术完美结合，则把《扇舞丹青》推向了一个更加宽阔的舞台、更加广阔的天空，让更多的人欣赏到中国当代古典舞"拧、倾、圆、曲"的人体形态，领略到中国传统舞蹈行云流水、迂回婉转、闪转腾挪、刚柔相济的动作意象，理解到"和谐就是美"的审美原理、感受到"神形兼备"的内在精神气质、感悟到"天人合一"的深层内涵。同时向人们展示出中国书法的那种平稳凝重、奔放飘逸的神韵，体现出我们中国艺术形态丰富、富有变化的特点，理所当然，它在CCTV的舞蹈大赛中名列榜首。

有一首诗精辟概括、准确描述了此作品，那就是："扇起襟飞吟古今，虚实共济舞丹青。气宇冲天柔为济，怜得笔墨叹无赢。丹青传韵韵无形，韵点丹青形在心。提沉冲靠磐石移，却是虚谷传清音。"

《扇舞丹青》是一个极富舞蹈本体特征的作品，它的一大特点是重其韵律，不随意乱用技巧，不张扬，不浮躁；未设置任何情节，没有戏剧的冲突，无需更多外在手段的帮助，仅靠舞者的身体和那把扇子，通过舞者身体那快慢相宜、刚柔相济、抑扬顿挫、错落有致的运动，将扇子与肢体动作的幅度、力度、速度、重力和空间相结合，将一个看似平常的舞蹈，做到与书法与绘画笔韵之美比肩，让《扇舞丹青》竟成为一个名副其实的"墨舞"佳作。与以往女子古典舞相区别的是，它的语言打破了阴柔为主的风格，增加了刚性质感的表现。作品所营造出洒脱、飘逸、灵动、稳重和突变等不同的效应，时而高山坠石、千里阵云、忽而春蚕吐丝、绵里藏针的舞蹈形象、形式之美，令人如梦如幻、如痴如醉。编导创造了自己的空间，也创造了自己的时间，两者有机结合所构成的底板则是舞者身体自由描画的。这种典型中国式的身体运动与魏格曼提出的

时、空、力舞蹈三要素不期而遇。而舞者那收与放、张与弛、急与缓、强与弱等动势所展示的"重力(轻或重)、时间(快与慢)、空间(直接或延伸)、流畅度(限制或自由流畅)",又与魏格曼之师拉班创造的人体力效表现有着本质的联系。由此可见,艺术确实是相通的,好的艺术作品都遵循着科学的原理方法,艺术家追求的最高境界都是心灵与自然在沟通中的顿悟,各种自然情景均溶入人的主观感受,倾入人性。在艺术心境与宇宙意象的互衬相映中返朴归真。《扇舞丹青》作为当代中国古典舞的代表作,它"闪、转、腾、挪"的动势、其"回"与"流"的形态,以及瞬间止息如红日欲出、满弓蓄势的感觉等,无不体现出了中国舞独有的舞蹈韵味和独特的精神气质,当之无愧成为中国舞蹈艺术的佳作,让人们在意醉神迷、出神入化中品味中国舞蹈向前发展的无穷神韵。

该作品在第五届全国舞蹈比赛中,王亚彬获表演一等奖,第二届"CCTV电视舞蹈作品展播评选"结果2002年4月1日在京揭晓,《扇舞丹青》作品获金奖,其中由白志群、姚尧导演的《扇舞丹青》分获最佳电视舞蹈作品、最佳导演、最佳电视摄像、最佳电视美术设计4个奖项。

旦　　角

舞蹈编导:杨月林

舞蹈音乐:姚明

首演团体:上海舞蹈学校

首演演员:吴佳琪

荣获奖项:演员荣获第六届"桃李杯"中国古典舞女子青年组金奖

独舞作品《旦角》以独特的女性视角生动展现了一个"旦角"处于舞台、生活两度空间的自我审视过程。

　　随着京胡京调的乐曲和其间断断续续的咿咿咿—啊啊啊(戏曲演员喊嗓)的声音,一个身着简单戏装的人物背影的形象出现在眼前。抬旁腿控制、大的后掖腿、转身、亮相、由慢至快绕走一圈的圆场碎步、身法等几个古典舞的最基本动作便将一个苦练戏曲基本功的人物形象展现在观众眼前。接下来,生活人物(演员、学员)进入了角色创作之中的形象(花旦)表现。这一部分的手绢让人不禁联想起京剧《拾玉镯》中那个以手绢为道具,缠、绕、片花的动作所塑造出的那个追求美好爱情的年轻、可爱的姑娘。手绢花来自民间又同传统的戏曲有着千丝万缕的联系,在这里使用,很好的塑造了一个花旦的形象。接下来一段流畅的舞蹈,同跳、翻、转的有机配合则更升华了旦角这个形象,比起前面那个耍弄手绢的花旦似乎多了些类似花木兰;梁红玉这些巾帼英雄的豪气(这两个人物形象在戏曲中被称为武旦或刀马旦),使得舞蹈达到了一个高潮,人物的形象得到了充分的展现。正当人们为之振奋,为之感动时乐曲由快速、激昂转为平缓,演员在一大串高难度的技巧表现之后接一个转身再一个亮相,出现了一个老态龙钟的、拄着拐杖的老旦造型,几步老者的步履、身段便将戏曲舞台上所有的旦角形象无一不展现得淋漓尽致。随着咿咿啊啊的喊嗓声,人物也似乎慢慢复原了,一个勤学苦练的人物重又展现在人们面前……

　　舞蹈结构上的前后呼应让每个人都有所触动,真是:人生如戏、戏如人生啊!人的一生有过年轻,有过奋进、有过美丽、也有过困惑,但当面对着岁月在脸上留下的痕迹时也会像对待年轻时那样自然平静吧。千里之行,始于足下,只有一步一个脚印、踏踏实实苦练基本功的舞者才会得到应有的回报!

　　作品很具有创造力,形象虽来自戏曲但却使观众完全摆脱了戏曲行当的概念,脑海里留下的是一个女性在现代社会对生活、对职业的渴

求和自身体验,动作在此发挥了长于抒情、刻画心理的优势。

　　编导将戏曲中各种旦角的舞蹈身段,成功地融入这个作品之中。与此同时,舍弃了戏曲旦角常用的舞长袖,充分调动舞者双臂及手部丰富多变的舞姿来传情达意。时而出现年轻妩媚花旦的身影;时而是青衣激越悲怆的跪步疾行;时而又是老态龙钟的老旦体态。将各种旦角的情态舞得惟妙惟肖。编导技法流畅而自然,其间芭蕾舞中的大跳及地面上一连串的跪地抬旁腿绕至后腿翻身,抱前朝天蹬转体二周及双手抓后腿转体二周等高难度技巧,都使人联想到其他艺术形式,甚至艺术体操,花样冰之类。但融化于作品中,不失古典舞的韵律、风格,使得舞蹈动作力度更强、幅度更大,更充分地表现了人物丰富和变化的内心世界,展示人体的表现力的同时,也努力挖掘了传统舞蹈形式的潜力与创造力。值得称许的是,《旦角》演员功底之深,对各身体部位运用与控制的能力,达到了炉火纯青的程度。

妈　祖

舞剧总编导:王勇

舞剧编导:陈蕙芬、吕玲

舞蹈作曲:印青、方鸣

舞台美术:王克修

舞蹈服装:李锐丁

灯光设计:金长烈

文学台本:阮晓星

舞剧首演:2000 年

首演团体:南京军区前线歌舞团

首演演员:阎红霞、吴佳琦、李春燕、吴健等

荣获奖项:2000 年荣获第二届中国舞蹈"荷花奖"舞剧、舞蹈诗比赛舞
　　　　蹈诗作品金奖、最佳表演奖、最佳编导奖、最佳作曲奖、最佳
　　　　舞美设计奖、最佳灯光设计、最佳服装设计奖;

　　　　2001 年获"解放军文艺奖"、"文化"新剧目奖

　　妈祖(公元 960~987 年),福建湄州屿一个聪慧的渔家少女。她勤
劳勇敢、扶贫救济、珍灭邪魔、救助海难,是中国东南沿海和海外华人供
奉的海洋保护神,雅称"海峡和平女神"。对妈祖的信仰,起于福建沿
海,至今已有一千多年的历史。妈祖已逐渐形成一股巨大的精神力量,
变为一种优秀的传统文化。妈祖信仰已成为跨国界、跨地区的民间信
仰,妈祖文化成为中华文化的重要组成部分。在文艺界,以妈祖文化为
题材的各种作品接连推出,包括专著《妈祖》、系列丛书《世界妈祖庙大
全》、电视连续剧《妈祖》和《妈祖传奇》等等。

　　为了弘扬中华传统文化,沟通世界华人骨肉亲情,南京军区前线歌
舞团根据源远流长的妈祖传说改编而成一部大型舞蹈诗《妈祖》,它以
沿海人民普遍尊崇的神灵人物为表现对象,展示了妈祖短暂的人生历
程,始终以人物的经历和命运贯串全剧,着力表现妈祖英勇果断和慈悲
善良,更诗意地把她塑造成一位慈悲博爱、护国庇民、可敬可亲的女神,
热情地歌颂了妈祖无私奉献的高尚情操,体现了中华民族优良的传统
道德。

　　大型舞蹈诗剧《妈祖》采用篇章式的结构方式,全剧由序幕、五章、
尾声组成,共分"咏"、"天孕"、"海灵"、"心浴"、"风泣"、"云唱"、"颂"七
个章节,时长一个半小时。序幕——咏:海天,无边无垠;生命,无边无
垠;钟声越过千年,无边无垠;光芒,无边无垠;赞颂,无边无垠;妈祖馨
香永在,无边无垠。第一章——天孕:天海茫茫,渔鼓声声,千百年来,

面对大海的肆虐,手持香火的渔人们,只能祈助祭海来求得平安。霹雳闪电中,无助的渔民们挣扎在汹涌的惊涛骇浪中,海难之后,只留下尸骨遍野,一片苍凉……祥云朵朵,紫气东来,天海孕育美丽的女婴降临人间。海风亲吻着她,大地呵护着她。她为渔民们带来新的希望。第二章——海灵:迎着晨曦的光辉,在大海的潮声中,小默娘踏着浪花而来,渔汉渔姑娘们伴着渔歌劳作,一幅多彩祥和的渔村图景呈现眼前。可爱的默娘,集海天灵性,观天象,识海潮,与天星对话,与浪花共舞,神游在万里海天。随着美丽的默娘的一声呼唤,归航的渔歌中,丰收的鱼网装满了欢乐和希望。第三章——心浴:叮咚的泉水歌唱着春天的来临,潺潺的流水映衬着默娘飘动的长发。生命之树落下片片枯枝败叶。瘟疫蔓延,万民呻吟。默娘在悲伤、流泪。为护助苦难的疫民,默娘点燃菖蒲,与肆虐的瘟疫展开斗争。一只银簪刺破纤纤玉指,那滴滴鲜血换来生命之花的盛开。生命的甘泉滋润着万物,盲人的双目复明了,肆虐的病疫退去了,大地沐浴在默娘的慈爱之中。第四章——风泣:渔橹翻飞,红衣飘舞,美丽的默娘情系海天,翱翔在茫茫海疆。慈祥的母亲手中针针线线缝着新嫁衣,情深无限的默娘在油灯下诉说着衷肠。那红红的灯笼、长长的唢呐、迎亲的花轿,映衬出慈母心中的憧憬与期盼。大海在咆哮,孤舟在沉浮,渔人们在呼喊挣扎,巨浪卷走了舟上的渔夫,海风吹去了新娘的嫁衣,寡妇们化作了座座望夫石……海天间一盏神灯亮起,刹那间风平浪静,那是默娘把自己的幸福与爱洒向大海,那是默娘在为渔人们引航。第五章——云唱:苍茫大海,皓月当空,云发披肩的默娘面向大海,面向亲人,面向这难舍难分的山海故乡,倾诉着心中无限的爱恋。默娘的慈悲和博爱感天动地。九月九是她的归期,是她对人间的最后告别。她梳起了美丽的云发,穿上红衣的飞天盛装,乘风驾云,带着对人间的万千情感飞上九霄,化作那漫天红云。尾声——

颂：九万里长空云蒸霞蔚，九万条长河巨帆飞扬，九万片榕叶归依一棵大树，九万颗星辰汇集一个苍穹，九九归一，一支赞歌，千古传唱，九九归一，妈祖光辉，永佑平安。

舞蹈诗作为新兴舞蹈样式，把舞蹈艺术规律中的作品整体结构更加诗意化地表达。它要求编导自身具有诗的素养和诗人的气质，它需要在舞蹈的律动中更多融入诗的意境，在创作中注入"诗化"的思维和观念。该作品以舞蹈诗的形式，以叙事诗般的艺术手法，描写展现了亦人亦神、被尊为海上守护神的妈祖的美好形象和心灵，以其高雅的格调、精湛的表演、综合的艺术水准征服了观众，引起了强烈的反响。

《妈祖》的成功显示了部队实力，不管是编导、演员，还是作曲、灯光舞美服装设计都可谓是"精兵强将"。先就灯光而言，设计上有一定程度的创新，摆脱了传统照明、渲染气氛的设计模式，使普通照明灯具、电脑灯、追光灯、投影灯都得到很好地调配和合理地应用。遵循舞剧结构的再创造，很好地结合了以人为本，立体、形象、流动地展示了舞蹈诗所需要的环境氛围，运用灯光技巧把布景外部造型和场景生动地勾勒出来。从而极大拓展了现代灯光技术的运用，使灯光色彩、节奏、调度方面都进入了更高的水平。再就作曲来说，音乐的创作有新意、主题鲜明、展开丰富、一气呵成。曲作者把电子音乐、流行音乐与传统严肃音乐相融合，风格多样，可听性很强，富有震撼力。而舞美设计精美华丽，分为三层表演区，舞台呈现方式非常成功，也颇具特色。它运用装饰纱幕的变幻，写意景象的衬托，创造了颂扬妈祖的不同意境，使之具有很强的形式感。舞蹈界叱咤风云、编导界久经沙场的黄金搭档——王勇与陈慧芬在舞蹈诗《妈祖》中的创作编导不说是登峰造极，也可谓炉火纯青。就拿其中的船民出海舞来看，它只是用极简单的躬腰跨步和蹲

裆移步,就轻而易举地编织出极其丰富的出海图景,让处于少女时期可爱娇俏的妈祖穿插腾跃于这美丽画卷中,富有浓郁的生活气息。同时,与后面庵堂里被香火供奉的妈祖形成鲜明的对比,有着极大的落差,这对妈祖成仙的渲染可谓极尽华美,诗意地表达了"人的神化、神的人化"。《妈祖》舞蹈语汇舒卷风云,磅礴大气,又是一次富有创新精神的成功尝试。

　　《妈祖》脉络清晰、结构完整,掀动的风浪惊心动魄,生命跃起的瞬间如歌如诉;妈祖"普渡"的时刻心静如水,万物重生的感受余味无穷。《妈祖》以其深厚的底蕴、深刻的思想、深远的意境,把我国的舞蹈诗这一新形式创作推向全新的高度。在第二届中国舞蹈荷花奖舞蹈诗的比赛中,《妈祖》脱颖而出、鹤立鸡群,为大赛增添了更多的诗情画意、添加了一条亮丽的风景线。

情天恨海圆明园

舞剧总编导:陈维亚

舞剧作曲:赵季平

舞剧编剧:赵大鸣

舞台美术:高广建

灯光设计:沙晓岚、于福申

舞蹈服装:韩春启

副导演:沈晨

舞蹈编导:肖燕英、陈兆斌、杭晓光

配器:韩兰奎、崔炳元

舞剧首演:2001 年北京

首演团体:北京歌舞团

首演演员:孙晓娟、汪子涵、王舸等

　　圆明园位于北京西郊,建于明代。在清代,已成为当时世界上最宏伟最美丽的人工花园。园内有综合中西建筑艺术的建筑物 200 余座,宫殿、宝塔、湖、桥等,蔚为壮观。圆明园还藏有各种无价珍宝、罕见典籍和珍贵的历史文物。1860 年 10 月,英法联军占领北京后,对圆明园进行了疯狂洗劫,之后又放火将之焚毁。

　　这是一部以举世无双的皇家园林——圆明园被英法联军焚烧为历史背景的大型舞剧。《情天恨海圆明园》巧妙地借用太监这一复杂性、多面性人物,以浓重的戏剧表演线索贯穿,通过一段世代为圆明园劳作的老石匠之女玉与其徒弟石之间悲欢离合的恋情,讲述了一个感人肺腑、震撼人心的爱情故事,让观众难忘这千年的浩劫,为这惊天动地的爱情而感动不已,热情地讴歌了“玉石俱焚”这一悲壮的爱情绝唱。该剧以情为结构的支点,通过平民百姓石和玉的爱情命运来表现圆明园的兴衰历史,进而展示了作为文明世界的北京古迹圆明园经历的历史风雨。把男女主人公放在英法联军火烧圆明园的历史背景下,展开如火如荼的爱情悲剧,以小见大,以情动人,个人命运与历史走向殊途同归。

　　《情天恨海圆明园》除序幕和尾声外,分四幕组成。故事发生在清朝咸丰年间一个多事之秋。主要情节:一位在圆明园内劳作一生的老石匠,因为失手击碎了皇帝钦点的、准备做成丹陛的珍贵石料而犯下杀身之罪。菜市口临刑之前,老石匠将女儿玉终身托付给徒弟石。不料,圆明园总管太监早已看中玉儿,并想占为己有,于是乘此机会假公济私、落井下石。时逢英法联军兵临城下,京城内外人心惶惶。炮声中,大街小巷一片萧瑟凋零。在张灯结彩的总管太监府,荒谬绝伦的太监

娶妻发生了。洞房花烛夜,面对令人作呕、丑态百出的总管太监,玉更加思念高大伟岸的石。圆明园外的仁和酒店里,失去心爱之人的石正借酒消愁,几个伙伴百般劝解。此刻,总管太监一帮人簇拥着衣着华美而面容憔悴的玉闯入酒店,总管太监以其特有的阴暗心理和乖僻性情,故意在大庭广众之下炫耀、展示、折磨玉儿。忍无可忍的石痛斥其丑陋行径,恼羞成怒的太监即令随从将石重镣锁身,押向圆明园工地,完成老石匠未竟之事。八里桥战场,疾风呜咽、残阳如雪。咸丰十年阴历八月二十二日,英法联军侵入圆明园,大肆劫掠焚烧。瞬时万园之园陷入火海之中。仓皇的总管太监逼迫玉与他出逃。而她宁死不从,毅然转身扑入火海寻找石。烈火中,玉与重镣锁身而无法脱身的石在绝望中生死相依;烟雾下,一对苦苦相爱的恋人紧紧相拥。忽然,门拱飞檐轰然坍塌,顿时,玉石俱焚。

在舞剧《情天恨海圆明园》中,扮演玉和石的孙晓娟与汪子涵,均毕业于北京舞蹈学院古典舞系,他们以全面开发训练的肢体、上乘的技术和中国古典舞独特的韵律,形象生动地塑造了两位正面的主要人物。而剧中充当反派角色总管太监的王舸,为该剧的成功立下汗马功劳,增光添色。他的舞段不多,但表演出众。以其出神入化、活灵活现的高超表演将复杂多变的太监形象刻画得入木三分、表现得惟妙惟肖。尤其是在洞房和在酒店的那两段,正可谓是剧中的重头戏,把他的狂躁、阴暗、复杂及多变,表现得非常到位。就拿洞房花烛夜的表演来说,王舸紧紧抓住太监身心双重扭曲的特殊性,对玉儿采取的软硬兼施的伎俩,实在令人触目惊心。他在百般威胁无济于事之后,转而苦苦相求、死气白赖、纠缠不休。这就把可恨又可悲、阴阳怪气交织一体的太监活脱脱地逼真地表现在人们面前,令观众刮目相看,拍案叫绝,成为剧中的亮点。其次,《情天恨海圆明园》中也不乏一些具有特色的群舞,如展示京

城奇特景观的"铁算盘舞"、渲染宫廷气氛的"宫女舞"等，这同时也展现了北京歌舞团强大的演员阵容。再者，豪华精致的服装，大制作的舞美灯光带给人们强烈的视觉冲击力，很好的感官视觉享受，体现了它的综合实力。舞台上二层楼高的北京仁和大酒楼，以及杂耍、叫卖、杂技……这一切都构成了这部舞剧的迷人风景，表现出浓郁的北京风土人情，给观众留下了深刻的印象。著名作曲家赵季平创作的音乐优美动听，把皇家的恢弘华丽风格和北京风情、人物爱情的缠绵婉转有机结合在一起；舞美高广建以及灯光沙晓岚，也巧妙而富有表现力地在舞台上展现了比较难以传达的"万园之园"的特色，同时还借鉴了一些影视表现方法，具有一定的历史厚重感。

该舞剧于新世纪开始第一年的岁末在北京隆重地推出，演出完满成功，引起社会热烈的反响，获得各界人士的好评，是一部献给新世纪的力作。该剧是北京歌舞团历史上第一部原创的大型舞剧，为北京歌剧舞剧院的"开山之作"。作为北京的又一部进入"国家舞台艺术精品工程"初选三十台剧目之一的舞剧，于 2003 年 10 月 12 日接受了来自评审团专家和观众的检验，为冲击最后"十强"尽了最大的努力。难能可贵的是，《情》剧在获得"十强"的提名后，总导演陈维亚就和北京歌剧舞剧院的演职人员一道，花了很大的功夫，潜心对其进行了为期两个多月的大幅度修改，现在看起来视觉上的冲击力更强烈了。陈维亚谈到该剧修改的总体构想："我们的修改加强了男女主人公的个性表现，使得过去较弱的主人公感情线得到了加强，其中第一幕第一场是重新编创的，表现亮丽的圆明园美景中男女主人公的爱情，为后来的故事埋下了伏笔。第四幕也增加了'石'和'玉'的爱情双人舞，将爱情的命运与圆明园的悲剧相联系，感人的主题歌再次出现，形成先抑后扬的反差，具有强烈的戏剧效果。"由此主人公的爱情主线更加清晰明了，使得戏

剧效果更为强烈,尤其是对剧中男女主人公"玉"和"石"的双人舞的侧重,使这段情感戏更显浓墨重彩,加重了舞剧中"舞"的分量,加强了"剧"中人物性格的戏剧性。另外,在布景、服装和音乐上也做了重大的调整,主要是强化圆明园的特色,如石碑、海盐堂、福海、大水法等圆明园的主要景色都在舞台布景中有所表现。在最后一幕"圆明园"三个字被炸裂时,观众会感受到悲剧的力量:一种时代风雨历程下的普通百姓的坎坷命运。在全剧结尾,一改原来的"漫天雪"为"火海一片"。2003年11月25日起再次登场保利剧院,这也标志着该剧在经过精心修改之后,正式走进演出市场。

风　　吟

舞蹈编导:张云峰

舞蹈音乐:选自电影《廊桥遗梦》原创曲

舞蹈首演:2001 年北京

首演团体:北京舞蹈学院

首演演员:武巍峰

荣获奖项:荣获第五届全国舞蹈比赛创作、表演一等奖;

　　　　　第二届中央电视台 CCTV 电视舞蹈大赛表演银奖

这个作品最早的雏形是编导张云峰还作为北京舞蹈学院编导系二年级学生的时期,在《动作解构》课上的一次作业。因自己既是编者又是舞者,所以更比别人清楚作品的内涵寓意及舞眼所在。首先他身体力行能够不断地去试动作、尝试着动作不断生发变化的最大可能性,又把自身对动作的感悟融化在这个作品之中,真正地实现了编创者的主观愿望"随心所舞、舞观其心"的美好愿望。

从心底漂来一种对自由的渴望,于是就让它随风儿飘荡,刹时,不知风儿是我,还是我是风儿,却原来只是思绪在飞扬……舞蹈以写意的手法,去展现风中吟唱的心绪,营造出孤寂、飘零的宇宙空间意象。

舞者服装主体的白色,给人更多的是一种飘逸感。动作设计看似"无意",但却表露出编导的深厚功力,动作与动作之间的连接极其顺畅和严密,动作的质感都贯于肢体的末梢,通过非常细微的一举一动来充分传递着舞者内心的思想感情,具有了广阔的宇宙空间意象。因而,观众看后都会有一种酣畅淋漓的、放飞无限想象的翅膀自由翱翔的审美愉悦!那么,正是动作的巧妙编排才使得这种抽象变为具象的画面,它表现在一连串流动性动作之后的瞬间静止,或是静止之后的再一次变换动态。演员的内在艺术修养与全面的技术技巧是支撑该作品成功的关键要素,他跳跃时的轻盈、飘逸,旋转时的灵巧、敏捷,这些都极好地发挥了演员自身的优势。"好的音乐就是舞蹈成功的一半因素",音乐的抒情性与旋律性促成了舞蹈尽情得以施展的空间,肢体动作已幻化为那流淌的音符。

《风吟》这类剧目的格调非常清新淡雅,它不需要华丽的服饰与炫耀的舞美手段来陪衬,只突出舞蹈本体的功能,抒发人与自然的永恒的主题。

中外芭蕾舞作品

关不住的女儿

舞剧编导：多贝瓦尔

舞剧音乐：费迪南德·海若德

舞剧首演：1789 年首演于法国波尔多，同年 7 月 1 日上演于巴黎大剧院

第一场　西蒙涅太太的农庄

农庄主西蒙涅太太坐在家中场院的长凳上消磨时间，很快就被邻居叫去闲聊。西蒙涅太太的女儿丽莎在一边假装摆弄长凳上的花盆，这时英俊的小伙子科林扛着耙子来到长凳旁坐下休息，丽莎不小心将水浇到了他的头上，科林站起来和丽莎跳起了双人舞，原来两人私下里已相爱多时。西蒙涅太太回来了，打断了他们的约会，赶走了科林，然而趁西蒙涅太太又一次离去，两人再次互诉衷肠。

种葡萄的托马带着他的傻儿子艾林应邀前来拜访西蒙涅太太，双方商定了儿女的婚事，并拖着这对订婚多年的年轻人到村公证人那里去办手续。

第二场　村中绿地

科林看到心上人被许配他人，便掉头而去，朋友们鼓励丽莎去安慰可怜的小伙子。姑娘们也挑逗着傻艾林。

天色渐暗，雷声隆隆，大家四散着去躲雨。

第三场　西蒙涅太太家中

丽莎跑回家中躲雨，被妈妈抓住坐在椅子上干起针线活。科林从门上的顶窗扔给丽莎一朵鲜花，并请求丽莎为自己跳舞。丽莎骗妈妈为她练习舞蹈敲起手鼓，趁机为科林翩翩起舞。西蒙涅太太敲累了打

起盹来,丽莎刚要拿钥匙,妈妈醒来继续敲鼓。

村里的姑娘小伙子们抱着麦捆来到西蒙涅太太家,丽莎想随他们离开,但被妈妈叫住去纺线。

西蒙涅太太出门,躲在麦捆中的科林钻了出来,并向丽莎求婚。正当两人互赠围巾时,西蒙涅太太回来了,丽莎将科林推进草棚,慌乱中却忘记藏好科林的围巾,被妈妈发现。西蒙涅太太打了丽莎一顿,并将她锁进草棚作为惩罚。

托马斯和艾林父子来了,跟着他们而来的还有村公证人和前来观看的村民们。西蒙涅太太将草棚的钥匙交给艾林去找自己的新娘,却不料艾林打开门后,走出来的是局促不安的丽莎和科林。西蒙涅太太当众出了丑,丽莎和科林一起跪下恳求,并最终得到了成全。

《关不住的女儿》(又名《无益的谨慎》)是芭蕾史上最早一部反映第三等级平民生活的现实题材的舞剧。作品反映了主张自主婚姻,反对等级门户的封建观念的主题,健康明快,受到欢迎。作品的戏剧结构平铺直叙,清晰明了,又有巧妙的转折,堪称典范。日常生活的场景、劳动场面,欢庆的民间仪式,为哑剧性动作的大量运用奠定了合理的基础。

《关不住的女儿》中的舞蹈呈现出三种形式——1.情态化舞蹈。舞蹈倾向自然化形态,如描绘庆祝仪式和田间嬉戏的。2.情节性舞蹈。用于描述某个特殊的情节片段。如第二幕中丽莎的手鼓舞是为了催眠母亲,从她那里偷取钥匙。3.情感性舞蹈。在这里,双人舞的程式化结构初步形成(开端、发展、高潮、结尾,即 ABA 的结构,男女双人慢板合舞、变奏的技巧炫示、合舞)。

《关不住的女儿》冲破了古希腊、罗马神话题材占据芭蕾舞坛的陈规,反映了普通百姓的生活。作品体现的是由神向人的转变,也是封建

阶级的偏见、陈腐向新兴资产阶级争取自由、平等的情调转变。18 世纪以前,法国芭蕾多以歌剧中的插舞形式出现,或是单纯的技巧炫耀,没有独立的艺术地位。法国舞蹈革新家乔治·诺维尔受启蒙主义运动的影响,提出了一系列的改革思想和理论,他认为情节是舞蹈的灵魂,通过哑剧性的戏剧动作,戏剧情节的巧妙安排,来传达内心的感受,他还认为舞蹈应该注意情感表达,反对技巧的偏重。而这一切的理论在他的弟子让·多贝瓦尔的作品中才得到了比较完整的体现。三场芭蕾舞剧《关不住的女儿》正是这种"情节芭蕾"的实践果实。融入作品中的诺维尔舞蹈思想,哑剧的描述手段,情节化的戏剧结构都对后世的芭蕾的发展产生了重大的影响。

《关不住的女儿》因拥有"健康、明朗、纯朴的感情,以喜剧轻快的情调而受到了广泛的欢迎,并在许多编导的修改、润色下具备了多个版本。特别是英国编导阿什顿 1960 年的版本在现代保留剧目中是永存的。1960 年,俄国著名的芭蕾舞女明星塔玛拉·卡萨文娜在英国考汶特花园剧院的节目单上曾经这样评价这部早期的芭蕾作品:"这部作品我们现在视之为芭蕾史上的转折点,是与正统的、伪古典主义传统的决裂,是一部情节丰富的舞剧,而不是利用情节编排序曲、独舞、群舞等程式化舞蹈的排列,芭蕾的处理世为表现故事本身,剧中没有一段舞蹈游离于自然情景之外,它是一部划时代的迷人之作,在当今的艺术潮流面前,也不会失去光辉……"

阿什顿 1960 年版本的《关不住的女儿》的舞剧音乐,是约翰·兰克伯里在费迪南德·海若德 1828 年的谱子的基础上,参考了哈特尔、费尔狄特等人的芭蕾舞曲,重新谱写和配器的。舞剧分为两幕:

第一幕

第一场:西蒙涅农舍前。天真的农村姑娘丽莎与情人科林斯欢悦

舞蹈,受到母亲的阻挠。贪财的母亲要将女儿许配给葡萄园主汤姆斯的傻儿子亚伦,遭到丽莎的极力反对。

第二场:秋天的田野。村民们收割后欢畅地舞蹈着。科林斯闷闷不乐,丽莎上前表明心迹,两人沉浸在欢乐之中。亚伦的拙笨模样遭到众人嘲弄。

第二幕

简朴的农舍内。母亲因乏瞌睡,为防女儿溜走,命丽莎手摇铃鼓跳舞。母亲叮嘱女儿不许外出,独自去汤姆斯家议婚。丽莎独自幻想着与科林斯的美好未来,不曾想科林斯真的从麦堆中跳出来与她相会,二人互换头巾私订终身。母亲归来,科林斯躲进小屋内。母亲发现女儿颈上的头巾,生气地将她也锁进了小屋,反而成全了一对情侣。汤姆斯领着傻儿子前来签署婚约,打开小屋时却见到了丽莎和科林斯走出来。面对现状,在众人劝说下,母亲无可奈何地同意了这对恋人的婚姻。

仙 女

舞剧编剧:努利

舞剧编导:菲利普·塔里奥尼,

舞剧音乐:什涅茨霍菲尔

舞剧首演:1832 年 3 月 12 日首演于巴黎皇家音乐舞蹈院(即巴黎歌
　　　　剧院)

舞剧主演:玛丽·塔里奥尼

二幕舞剧《仙女》取材于短篇小说《灶神特里尔比》,但做了较大改编,是浪漫主义芭蕾时期的一部里程碑式的作品,舞剧在继承传统的基础上进行了大胆的创新,以表现理想与现实之间的矛盾与冲突为主题,

充满了火热的理想与批判性。

《仙女》的故事是苏格兰古代的一个传说。布景是一家苏格兰农舍的起居室。时间是 1830 年。

第一幕

苏格兰青年农民詹姆斯结婚前夜在炉火边休息时梦见了一位美丽的仙女，醒来后面对自己的新娘爱菲，想到自己梦见另一个女人，不仅尴尬，爱菲也觉察出詹姆斯的失魂落魄，而他们的朋友格恩则一直深爱着爱菲。

在大家道贺时，詹姆斯一个人呆呆地盯着火炉，忽然在梦中仙女消失的地方，詹姆斯感到有人在那儿，然而走出黑暗角落的不是他的仙女，而是村里的巫婆玛吉。姑娘们要玛吉算命，爱菲也问玛吉詹姆斯是否爱自己，但是巫婆却说出了"不"，为此，詹姆斯将巫婆赶出了房间。

爱菲在女伴们的陪同下梳洗打扮去了，留下詹姆斯一个人在房间。忽然，梦中的仙女出现在窗前，表情甜蜜而哀伤。仙女告诉詹姆斯自己已经爱上了他，詹姆斯提醒仙女自己就要结婚了，仙女悲伤地准备离去。詹姆斯再也无法压抑自己的情感，亲吻了仙女。

参加婚礼的宾客纷纷到场，仙女去而复返，只有詹姆斯一人能够看见她。詹姆斯搂着爱菲飞旋，疯狂的追逐仙女。就在新郎为新娘戴戒指的一瞬间，戒指忽然迷失，新郎也追随仙女而去，消失在众人眼前。爱菲伤心欲绝，格恩跪在了她的身边。

第二幕

詹姆斯追逐着仙女来到树林中，仙女的忽隐忽现让詹姆斯怀疑这份爱只是幻觉。为留住仙女，詹姆斯向巫婆玛吉求助，玛吉给了他一条披巾，教他用披巾裹住仙女的翅膀，仙女就会属于他，在尘世凡间成为

他的妻子。

詹姆斯依法将披巾缠绕仙女的肩膀,然而仙女感到了一阵可怕的痛苦,羽翅纷纷落地,死在了詹姆斯的面前。

正当詹姆斯悲痛不已时,远远的,在林子之外,一行婚仪队列正在穿过,那是格恩和爱菲挽着手臂走在人群的前面,目睹此景,詹姆斯悔恨交加地昏倒在地。

浪漫主义的产生是伴随着当时资本主义社会发展初期令人失望的现实状况的,因此《仙女》中理想世界与现实世界形成了鲜明的对比,并且一改以往舞剧中的团圆、狂欢、华丽的结尾,以忧伤、惆怅的场景结束全剧。理想世界尽管美好,但却缥缈而无法把握,给人留下回味的余地。这种处理既有诗意和真实感,又揭示出现实生活的不如意。作品流露着对幸福失之交臂的叹息,又弥漫着理想可望而不可及,现实与理想不可调和的感伤情调。

《仙女》的成功很大程度上归功于编导菲利普·塔里奥尼从舞蹈编排、表演、服装、技巧等方面进行的建设性的创造,他专门根据女儿的体型、能力、设计了西尔菲达(仙女)这个角色,突出大跳、脚尖技术以及优雅的造型,成功地创造了轻盈飘逸的,符合浪漫主义理想的仙女形象。天赋本来并不高的玛丽·塔里奥尼为塑造仙女的飘逸灵动的形象立起了脚尖,开创了后世的女子脚尖技术,成为一代明星。

而服装设计师拉米为她设计的半透明白色薄纱舞裙和背上装点的小翅膀,已成为浪漫主义芭蕾的象征,不仅典雅脱俗,而且在很大程度上进一步解放了女演员的肢体,促进了舞蹈技术的发展,而身着白纱长裙的芭蕾舞形式,在欧洲也成为一种独特的风格而被称为"白裙芭蕾"。

《仙女》是浪漫主义芭蕾的奠基性作品,它实现了"浪漫主义舞剧在文学、诗学和戏剧结构上的变革"。

吉　赛　尔

舞剧编剧:戈蒂埃、圣·乔治、科拉利

舞剧编导:科拉利、佩罗

舞剧音乐:阿道夫·亚当

舞剧首演:1841 年 6 月 28 日巴黎歌剧院

　　舞剧《吉赛尔》取材于德国诗人海涅的《德国冬日的故事》,是西欧芭蕾史上的重要作品,代表着浪漫主义芭蕾的巅峰。其第一幕的终场(吉赛尔发疯)和第二幕的维丽丝女鬼的舞蹈,分别是"情节芭蕾"和早期"交响芭蕾"的范例。

　　第一幕:莱茵河地区的一个乡村。贵族阿尔伯特伯爵扮成农民出外游玩,美丽单纯的农家少女吉赛尔爱上了他,两人沉浸在热恋中。突然柯特兰公爵带着女儿巴季尔德和家人们打猎路过吉赛尔家,受到吉赛尔的热情接待。一心追求吉赛尔的看林人汉斯从小屋里搜出阿尔伯特的剑和号角,揭穿了其贵族身份。这时巴季尔德出示订婚戒指,告诉吉赛尔她早已同阿尔伯特订婚了。意外的打击使吉赛尔心碎发疯而死。

　　第二幕:寂静的林中墓地。一群生前被负心男人遗弃的薄命女鬼(传说中的维丽丝幽灵)在四处寻觅复仇的机会。她们会围住走近森林的男青年,强迫他们跳舞直到力竭而亡。无比痛悔的阿尔伯特也来到吉赛尔墓前倾诉心曲,幽灵们又欲置之于死地,善良的吉赛尔挺身全力相护。黎明的钟声响了,吉赛尔和幽灵们消逝了,只留下孤单悔恨的阿尔伯特。

　　同大部分浪漫主义芭蕾一样,作者努力创造出两个彼此对立、反差

鲜明的世界;第一幕是悲惨、冷漠的人间世界,欺骗、虚伪和偏见摧毁了一位天真少女的爱情并扼杀了她的生命;第二幕则是一个维丽丝女鬼的幽灵王国,吉赛尔纯洁高尚的品质和真诚的爱情拯救了幡然悔悟的伯爵阿尔贝特。《吉赛尔》中的这两个世界以夸张的戏剧性冲突使对比更加鲜明,更加动人心魄。

第一幕中吉赛尔对爱情的憧憬,直至被欺骗、发疯至死,都充满了高度的戏剧性表演和细腻的表情,这个角色也因此成为考验"女舞蹈家是否成熟的试金石",同时需要高超的技术和细腻的表演。首演时的女演员格里齐获得了很大的成功,被称为塔里奥尼的后继者。

第二幕的非现实空间使舞蹈性得到了高度的发展。剧本根据维丽丝女鬼的传说改编,她们不甘寂寞的心灵充满了舞蹈的激情。路过的年青人必须陪伴成群结队的女鬼跳舞,直至力竭而死。奇特的构思使舞蹈有了充分展现的空间。来自于异教葬礼的仪式,双手交叉腹前的独特舞姿,安静地移步,阿拉贝斯克动作的重复,对角线的大跳,都刻画了灵界的那些飘忽却又狂热舞蹈的幽怨生命。这一幕中,编导佩罗创造了飘逸的"阿拉贝斯克"。这个优雅的舞姿成为维丽丝女鬼形象的生动记忆,并在以后的芭蕾中,具有了更丰富的表情性。

《吉赛尔》在人物刻画上,正、反面人物的动作以规范与变形,美与丑的对比来塑造人物性格。吉赛尔跳严谨、典雅、轻逸的古典芭蕾;守林人汉斯的动作则只有一些笨拙、难看的转、跳;阿尔贝特在第一幕作为反面人物时,舞蹈很少,基本都是生活哑剧,而在第二幕他得到吉赛尔的宽恕的时候,他的舞蹈变得精彩而复杂,出现大段的独舞,改用了纯古典芭蕾的形式。

《吉赛尔》代表浪漫主义芭蕾鼎盛时期的最高成就。现实的残酷,欺骗与彼界的忧郁、宁静高度对比,形成浪漫主义的典型范本和情感基调。

葛蓓莉娅

舞剧编剧:纽伊特尔、圣列翁

舞剧编导:圣列翁

舞剧音乐:德里布

舞剧首演:1870 年 5 月 25 日首演于巴黎歌剧院

浪漫主义芭蕾发展到 19 世纪后期,再次沦为贵族阶层空虚无聊的趣味,失去了往日的光辉。但《葛蓓莉娅》的上演却取得了极大的成功,可以说是那段时期保留下来的唯一一部浪漫主义芭蕾作品。

第一幕　广场

故事发生在欧洲中部的一个小乡镇的广场上。少女斯万尼达在广场上等待未婚夫弗朗茨,看见邻居葛佩利乌斯家的阳台上有一位美丽的少女正在读书,那就是从来不出门的、神秘的葛蓓莉亚。

这时斯万尼达看见弗朗茨也来了,便躲到了一边偷看。弗朗茨没有先去敲斯万尼达的房门,而是在楼下挑逗葛蓓莉亚,这下气跑了斯万尼达。

弗朗茨去找斯万尼达讨好道歉,却没有得到原谅。这时,镇长走进广场,告诉大家第二天镇上将收到一座新钟,这是领主的礼物,此外领主还将送给当天结婚的姑娘们漂亮的嫁妆。弗朗茨紧盯着斯万尼达,却没有得到回应。两人不欢而散。

与此同时,葛佩利乌斯离开家时不小心丢失了钥匙,斯万尼达和女伴们捡到钥匙,好奇地溜进房里。而弗朗茨也搬了把梯子准备找葛蓓莉亚,却被回来找钥匙的葛佩利乌斯赶走。

第二幕　葛佩利乌斯房内

　　姑娘们在葛佩利乌斯房中发现了各式各样酷似真人的玩偶,斯万尼达惊异地发现葛蓓莉亚其实是个玩偶。葛佩利乌斯冲了进来,赶走了嬉闹着的姑娘们,只有斯万尼达没走。

　　这时,弗朗茨再次跳进房内,表白对葛蓓莉亚的真心。这次,葛佩利乌斯非但没有赶他走,反而邀他喝酒。不料,葛佩利乌斯在酒中放了麻醉剂,弗朗茨很快就昏迷了,葛佩利乌斯要把他的灵魂传给葛蓓莉亚。

　　此时,斯万尼达已装扮成葛蓓莉亚的模样,戏弄葛佩利乌斯,并试图唤醒弗朗茨。弗朗茨醒后又被葛佩利乌斯赶了出去,恢复原样的斯万尼达把所有的玩具人都弄动了起来,自己夺门而出,追赶弗朗茨。惊呆了的葛佩利乌斯这才发现上当了。

　　第三幕　婚礼

　　第二天,村民们都聚集在领主房前的草坪上参加新钟庆典。领主准备向这天结婚的姑娘赠送嫁妆。斯万尼达和弗朗茨同其他几对新人一起走向领主。

　　愤怒而悲伤的葛佩利乌斯向大家诉说自己的遭遇,恳请补偿。斯万尼达将自己的嫁妆递给他。领主拦住了斯万尼达,奖给玩具制造者一袋金子。葛佩利乌斯接过去,开始怀疑自己是否能再创造出像葛蓓莉娅的娃娃。一场闹剧皆大欢喜地结束了。

　　《葛蓓莉亚》不同于之前充满了伤感情绪的浪漫主义芭蕾,自始至终是一出轻松、诙谐的闹剧,这也符合当时在动荡局势和艰辛社会中生活的观众们的欣赏趣味。作品的结构构思巧妙而富于想象,斯万尼达、弗朗茨和葛蓓莉亚的三角关系加上神秘的老头葛佩利乌斯,形成了夸张幽默的戏剧性。在欢笑中,作品表现了斯万尼达的机智与忠贞,嘲弄了弗朗茨的朝三暮四和葛佩利乌斯不切实际的幻想。并且开创了一个新的木偶题材的芭蕾舞类型,这之后的《胡桃夹子》、《彼得鲁什卡》等都

受其影响。

　　编导圣列翁在《葛蓓莉亚》中充分发挥了自己在民间舞方面的知识和才能,按照芭蕾的要求改编了许多较为成熟的性格民间舞,很好地营造了舞剧轻松的民间色彩和闹剧氛围。

　　另外值得一提的是,《葛蓓莉亚》的音乐取得了很高的成就,标志着芭蕾音乐的成熟。每个主要人物都有表现各自不同性格的主题旋律,并变化交织在一起。而音乐中波兰、乌克兰民间曲调的运用,使民间色彩和古典芭蕾结合在一起,这一点在当时确实是一种有益的创新尝试,反映了当时日益强烈的民族主义情绪,给处于颓势的芭蕾艺术注入了新的生气。柴科夫斯基高度评价了德里布的音乐,他也是在研究了德里布《葛蓓莉娅》的音乐总谱后,才写下了著名的《天鹅湖》。

四　人　舞

舞剧编导:佩罗

舞剧音乐:普尼

舞剧首演:1845 年 7 月 12 日,英国伦敦国王剧院

　　《四人舞》是芭蕾编导佩罗应邀为当时的四大芭蕾舞女星而创作的。她们分别是格朗(24 岁)、格里齐(26 岁)、切里托(28 岁)和塔里奥尼(41 岁)。舞蹈的首尾是四人的合舞,中间是能够体现每位舞星舞蹈特点的单独的变奏,按照年龄的顺序从小到大先后出场。演出在当时引起了极大的轰动,我们从当时的媒体报道中可以想象演出的情况:

　　"幕启。四位舞星出场,挽臂排成一行,她们身穿薄棉纱裙,头戴白色花冠,只有切里托把花插在发髻上。三人伸出手臂向年长的塔里奥尼致意,塔里奥尼则报之以嫣然一笑。格朗首先起舞,这是一段活泼的

快板。

接下去是一段切里托和格里齐的双人舞,快要结束时塔里奥尼以高高的大跳穿越舞台。这是本节目的引子。

接着是几段变奏独舞。格朗轻快地做着立脚尖的转和跳,显示出青春的活力。第二位是格里齐,她做出轻巧、有力的动作,往前走去。塔里奥尼和格朗一起跳了一段短小、热情的舞蹈,切里托在旁等候出场。突然,她像一支脱弓的利箭,以一连串快速急转沿舞台对角线奔去,最后则以几个稳健的舞姿结束。

压轴的舞段由塔里奥尼担任,这是技巧最高最难的一段,是整个节目的高潮。动作是如此的轻盈、典雅、精美。三位舞蹈家过来与她合舞,最后组成与开始时一样造型,以此结束。”

《四人舞》充分利用了观众对芭蕾明星的喜爱和关注,将四大女舞星合在一起演出,可谓先声夺人。而在舞蹈的编排上,四段变奏表现出女星们不同的舞蹈特点和高超技艺,使观众能充分领略到她们各自独特的魅力,可谓大饱眼福。首尾呼应的造型不仅使整个舞蹈的结构动静相宜,别有情趣,而且让这些不同特点的舞段非常和谐地融合在一起,使作品显得丰富但不破碎。这些都成为《四人舞》成功的因素。

最初演员阵容的《四人舞》只演了 4 场。1941 年,英国舞蹈家安东·多林根据一幅记录当时演出的铜版画重新恢复了这个作品,由美国芭蕾舞剧院演出,同样大获成功并流传开来。

海　盗

舞剧编剧:乔治、马季利耶

舞剧编导:马季利耶

舞剧音乐:阿道夫·亚当

舞剧首演:1856 年 1 月 23 日,巴黎

　　舞剧《海盗》取材于英国浪漫派诗人拜伦的同名叙事长诗。舞剧中的所谓"海盗",实际上是为独立而与当时的土耳其占领者进行斗争的希腊勇士们。

　　序幕:爱琴海上。一群不屈从于土耳其占领军的海盗奋力搏击巨浪,终至船覆被海浪所吞没。

　　第一幕

　　第一场　岸边。

　　米多拉等希腊渔家姑娘救了土耳其士兵正在搜捕的海盗首领康拉德和他的伙伴,而姑娘们却不幸落入人贩子阿赫麦特之手。

　　第二场　奴隶市场。

　　康拉德带领海盗们救出所有的姑娘,并抓获了人贩子,逃出市场。

　　第二幕　海岛的山洞内。

　　海盗们欢庆胜利,康拉德与米多拉相爱了。人贩子利用诡计煽动比尔邦托用迷药熏倒康拉德,将米多拉劫走。

　　第三幕:总督后花园。

　　被抢来的米多拉与女友相会。康拉德率众海盗扮做僧侣深入总督府,消灭了敌人,与米多拉幸福重逢,他们奔向自由之岸。

　　为了适应芭蕾的特点,舞剧《海盗》在人物情节上对原诗做了很多改动,把原来的悲剧性故事改为幸福圆满的结局,成为颇负盛名的浪漫主义芭蕾作品。由于故事发生的场景涉及到了希腊和土耳其,从而使舞剧《海盗》中的舞蹈具有了一丝清新的异国情调。曲折而略带探险色彩的故事情节中,一直贯穿着康拉德与米多拉的爱情线索,让人为他们的命运而心情起伏。这与其他的浪漫主义芭蕾中虚幻世界与现实世界

交替出现的结构不同,而是在现实世界中的浪漫传奇。只在最后的结局中,我们看到了向往幸福与自由的理想。

由于当时法国芭蕾的保守,有很多优秀的法国编导都活跃在俄国,因此《海盗》在巴黎首演后很快流传到俄国并成为了俄国的保留剧目。1858 年佩罗把它搬上了俄国舞台,在原版本的基础上增加了一些舞蹈。其中有一段奴隶之舞是由彼季帕编排的,后来成为世界芭蕾的精品之一。《海盗》中双人舞编排也非常精彩,是今天世界芭蕾比赛的指定剧目。

睡　美　人

舞剧编剧:符谢沃洛日斯基、彼季帕

舞剧编导:彼季帕

舞剧音乐:柴科夫斯基

舞剧首演:1890 年 1 月 30 日首演于彼得堡

舞剧取材于法国诗人沙尔·佩罗的名作《沉睡森林里的美女》,是俄罗斯 19 世纪末大型神幻芭蕾的顶峰。演出获得了极大的成功,当时曾受到沙皇尼古拉二世的召见和赞扬。

该剧为有序幕的三幕古典芭蕾舞剧,在简短的序曲中,洪亮威严的和弦预告着即将叙述这一童话的魔力:

序幕:阿芙罗拉公主洗礼之日,宫廷里嘉宾齐聚向公主致以美好的祝愿。邪恶的巫婆卡拉波斯因自己未被邀请而发怒问罪,诅咒公主在成年之日,手指将被纺锤刺伤而死。紫丁香仙子安慰国王,届时公主将长眠百年免去一死。

第一幕:国王与王后为阿芙罗拉公主十六岁诞辰举行盛大舞会。

伪装的巫婆向公主赠送贺礼,使公主被纺锤刺破了手指,昏厥在地。紫丁香仙子赶来相救,她挥动仙杖使众人昏睡,繁茂的树叶遮没了华丽的宫殿。

第二幕:百年后菲列蒙德王子来到林中狩猎。紫丁香仙子告诉王子,森林中有一座古老的城堡,里面沉睡着一位美丽的公主。动情的王子驾着魔舟去寻访公主。

第三幕:王子来到寂静的城堡,俯身亲吻卧榻上的公主。奇迹出现,公主和整个王国苏醒了。王子公主举行了盛大的婚礼,大家欢快起舞。

《睡美人》是俄国著名作曲家柴科夫斯基与著名舞剧编导彼季帕继《天鹅湖》以后合作的第二部舞剧。彼季帕十分重视与柴氏的合作,他发挥在音乐和戏剧方面的高度预见力,向作曲家仔细讲解他构思的每一场舞蹈与音乐的细节和特征,为柴氏制定了详细的结构计划,即著名的"时间长度表",为舞剧的创作提供了坚实的基础。

柴科夫斯基也提出了"舞剧也是交响乐"的重要主张,他在《睡美人》中成功地运用了交响乐原则,把舞剧中的古典舞和代表性民间舞的音乐表现力丰富提高,使之焕然一新。真挚而动人心弦的旋律,如泣如诉的歌唱性乐句,各种音乐表现手法的巧妙运用,使舞剧音乐优美完整,富于诗意。

彼季帕的舞蹈与柴科夫斯基的音乐相互辉映,达到了有机统一,焕发出古典芭蕾罕见的光彩。就像音乐的主题与复调一样,几位主要人物的舞蹈都有不同的主题动作,并在不同的段落中加以发展和变化,并且与群舞形成复调对比的关系。

彼季帕在《睡美人》中设计了无比丰富的舞蹈样式与结构,个人芭蕾技巧的充分发挥,双人舞技艺的精雕细刻,再加上五彩缤纷的布景服

装,在浪漫动人的爱情故事中营造出富丽堂皇、五彩缤纷的场景。

比如第一幕中著名的大型群舞"花之华尔兹",经常做为单独的节目在晚会中表演。一般由56个演员参加,4组群舞好像4个"舞蹈的声部",通过舞蹈画面的变化交织在一起,形象地表现出阿芙罗拉公主花园般的内心世界,充满着青春的活力和盎然的生机。还有阿芙罗拉在第一幕开头的独舞,动作在急速的快板中快捷、活泼,犹如纷飞的浪花,表现出一位顽皮可爱的少女形象。

而在婚礼出现的大量精彩舞蹈中有许多童话中的形象,充满了节日的喜庆气氛与童话般的诗意。如"蓝鸟双人舞"的独舞部分充分展示男演员大跳和脚下打击动作的复杂技巧,双人舞部分表现比翼双飞的美好爱情,是古典芭蕾中不可多得的精品,也是国际芭蕾比赛中的规定剧目。

另外"婚礼双人舞"在第三幕进入高潮时,由阿芙罗拉公主与王子表演。这是完全遵循古典芭蕾传统模式的大型双人舞,也是国际芭蕾比赛中的规定剧目。舞蹈抒情流畅、含蓄典雅,王子的独舞充满青春的活力和内心的喜悦,公主的独舞细腻温柔,含情脉脉,是难度很大的一段女子独舞。

由于这些成就,《睡美人》也因此而被称为"19世纪芭蕾的百科全书",甚至成为衡量专业芭蕾舞团水准的一把标尺,只有具备强大的演员阵容和雄厚的经济实力的芭蕾舞团才能演出。

胡 桃 夹 子

舞剧编剧:彼季帕

舞剧编导:伊凡诺夫

舞剧音乐：柴科夫斯基

舞剧首演：1892 年 12 月 18 日首演于圣彼得堡皇家歌剧院

　　上演《胡桃夹子》，在美国和加拿大的许多城市中差不多已经成为每年圣诞节的一项仪式。舞剧情节取材于德国作家霍夫曼的童话《胡桃夹子与鼠王》及法国作家大仲马的改编本。舞剧台本是马里乌斯·彼季帕编写的，但是他当时由于疾病缠身，所以委托助手伊凡诺夫担任编导。

　　《胡桃夹子》为两幕古典芭蕾舞剧。在明快而又精致的序曲中，弦乐器拨奏和三角铁的叮当声为即将展开的剧情创造出轻松亲切的舞台气氛序幕：人们正在布置圣诞树迎接圣诞节的狂欢晚会。

　　第一幕：在市政官员斯塔尔包姆博士夫妇家。圣诞节前夜的晚会上，女孩克拉拉接受了教父托洛赛米亚的礼物，一个胡桃夹子。深夜，克拉拉在卧室中，木偶玩具都活了起来，胡桃夹子变成了一位英俊的少年王子，指挥玩偶士兵打败了鼠王和他的老鼠们，然后带着克拉拉前往仙境中旅行，在雪花王国纷飞的雪中欢乐地舞蹈。

　　第二幕：克拉拉和王子又来到了奇妙的糖果仙境，受到了仙女和各种变活了的糖果甜食的欢迎。大家一起在宴会上尽情地跳舞。克拉拉从甜美的梦中醒来，手中还紧紧抱着胡桃夹子。

　　《胡桃夹子》是柴科夫斯基继《天鹅湖》、《睡美人》之后完成的最后一部芭蕾舞剧音乐，充满了浪漫主义的神奇色彩。柴科夫斯基不仅以非常细腻独特的笔调，描绘出一个奇幻缤纷的，充满想象力的童话世界，而且还刻画了儿童的天真纯洁和老鼠的丑陋邪恶，形成了善与恶的强烈对比，体现出柴氏作品深刻的哲学主题。

　　尽管《胡桃夹子》的版本众多，但基本结构都是按照柴科夫斯基的音乐总谱编排的。其中伊凡诺夫的版本在首演时并不成功，后来失传。

但他遵循芭蕾交响化的原则,在第一幕和第二幕间设计出了"小雪花舞",成为精品流传了下来。这段舞一般是由 60 位少女参加表演的大型群舞。她们身穿白色纱裙,头上戴着象征小雪花的棉花头饰,随着华尔兹的音乐轻盈起舞,做出一连串的足尖碎步、小跳和急速旋转,配合着幕后的童声合唱,生动地展现出冬夜雪花纷飞的美妙景象。

此后巴兰钦和格里戈罗维奇等大师也排演了自己的《胡桃夹子》版本。巴兰钦的版本倾向于表现儿童情趣和圣诞节的气氛,格里戈罗维奇的版本则紧紧抓住了善与恶的斗争这一线索,使全剧形成了统一的戏剧性,既表现出了童话风格,也揭示了哲学的主题。

《胡桃夹子》中的舞蹈非常丰富多彩,有着很强的观赏性。

第二幕克拉拉与王子的双人舞被公认为世界芭蕾的精品,通过精美的编排展示出芭蕾演员的高超技巧,并表现出剧中人物的情感,是当今国际芭蕾舞大赛中指定的必选节目。

另外雪花王国的"雪花舞"、糖果王国"巧克力"、"咖啡"、"茶"等舞蹈以拟人化的方式编排,充满了想象力和浪漫的情趣。

在《胡桃夹子》中还可以见到一批异彩纷呈的各国代表性民间舞蹈,比如由各国玩偶表演的阿拉伯舞、中国舞、俄罗斯舞等等,很好地烘托出了童话和节日的氛围。而第一幕中玩具士兵和老鼠们的舞蹈,以及他们之间的战斗舞蹈,怪诞而风趣,则是孩童们的最爱。

天　鹅　湖

舞剧编剧:盖尔采尔

舞剧编导:彼季帕、伊凡诺夫

舞剧音乐:柴科夫斯基

舞剧首演：1895年1月15日首演于俄国彼得堡玛利亚剧院

　　舞剧《天鹅湖》取材于德国中世纪民间童话，自其诞生以来，《天鹅湖》几乎成了古典芭蕾或整个芭蕾艺术的一个象征和代名词。它是一部集大成的作品，既有柴科夫斯基的传世音乐，又有凄美的爱情故事，既有俄罗斯芭蕾大师彼季帕学院派的经典规范，也有伊凡诺夫倾向印象主义创作的新鲜血液。在经典性的基础上，起到了承上启下的作用。

　　序幕：森林湖畔。美丽的公主奥杰塔正在湖边的山岗上采摘鲜花，惊动了魔王罗特巴尔特，他现出怪鸟本相，将公主变成了天鹅。

　　第一幕：皇宫花园。王子齐格弗里德成年之日，王子和他的密友还有一些村女正在跳舞作乐。突然母后驾到，要让王子尽快选妃完婚。母后走后，王子看见一群天鹅从天空飞过，于是告别朋友向湖边跑去。

　　第二幕：森林湖畔。美丽的天鹅在湖上飘游，受魔法禁锢的奥杰塔也在其中。王子举弓欲射，奥杰塔却走上岸来变成了漂亮少女，与王子一起坠入爱河，订下爱的誓言。魔王突然出现拆散了他们。

　　第三幕：皇宫大厅。将要挑选新娘的王子拒绝了在场的候选少女们。魔王罗特巴尔特乔装到来，他妖艳的女儿奥吉丽雅化身为奥杰塔，欺骗王子背弃了爱的誓言。魔王得意地现出了原形，王子悔恨万分，奔向湖边。

　　第四幕：森林湖畔。王子赶来请求奥杰塔和他的女友们的宽恕。他不顾一切地向露出真相的魔王冲去，在奥杰塔和天鹅们的帮助下战胜了魔王。纯真的爱情终于战胜了邪恶。

　　虽然今天《天鹅湖》成为古典芭蕾的同义语，深受全世界芭蕾艺术爱好者的青睐，但最早的《天鹅湖》(1877)版本并不成功，编导列津格尔为演员双臂装上沉重僵硬的翅膀来机械地模仿天鹅，并图解了柴氏的

音乐,使首演惨遭失败。致使柴科夫斯基一度伤心而欲放弃舞剧音乐的创作。

直到 1894 年,为了纪念作曲家逝世一周年,伊凡诺夫为玛利亚剧院重新排演了第二幕,结果大获成功。在此鼓励下,彼季帕和伊凡诺夫才合作创作了《天鹅湖》全剧,使柴氏的音乐重获新生。

在新版本中,彼季帕负责第 1、3 幕,伊凡诺夫负责第 2、4 幕。伊凡诺夫在正确理解了柴氏音乐的实质后,以变幻无穷的芭蕾舞姿和一些主导动作动机,例如双臂的挥拍,各种旋转、跳跃等,创造性地变幻出天鹅的象征性动作,达到了神似而非准确的形似。他编导的《天鹅湖》的第二幕在交响化的探索上达到了相当的高度,因具有相当完整的结构和精品性质的舞段,而常常单独地演出。

王子在湖畔与公主一见钟情,难以割舍。他们的双人舞充满了诗意和激情,如歌如泣,具有二重唱的性质。奥杰塔的孤独哀伤通过柔和弯曲的翅膀动作,安静沉思的阿拉贝斯克来体现,脚尖轻触地面则显示了她敏感、丰富的内心。群鹅的舞蹈则像和声一般与主人公同喜同悲,具有着极强的伴奏性和合唱性,加强了人物悲剧命运的冲击力量。他们有时营造了舒缓、宁静的环境气氛,有时又戏剧性的外化了人物内心的冲突和情感波动。例如她们在湖畔变幻各种队形,为了主人公寻找到了真爱而表达着自己的情感。

"四小天鹅舞"是二幕中脍炙人口的舞段,既表达了心声又充满情趣。她们时而又焦虑地挥拍手臂,环绕包围着主人公,预示着即将到来的悲剧命运。

此外,舞剧中的插舞和展示性的舞段在剧中宫廷舞会中得到了较好的展示。彼季帕创作了精彩的"白衣新娘华尔兹"以及玛祖卡和西班牙舞,伊凡诺夫则创作了威尼斯的塔兰台拉和匈牙利的恰尔

达什。

随着芭蕾舞的技巧高度发展,在女子的变奏中技巧炫示部分时,冒充白天鹅的黑天鹅奥吉莉娅展示了高难度的 32 个"挥鞭转"。

可以说《天鹅湖》的双人舞、群舞、插舞、独舞都体现了古典芭蕾的经典性,它完备了古典芭蕾的舞系构成,即舞径、舞群、独舞、双人舞变奏,树立了其经典的规范性。

当无数的芭蕾舞迷痴狂于经典的《天鹅湖》梦中,却不一定察觉那天鹅湖边的阴云、沉静和凉意带着一丝俄罗斯大地的影子,因为这个梦开始的地方就在俄罗斯。从柴科夫斯基写下《天鹅湖》音乐的第一个音符开始,《天鹅湖》就注定了和俄罗斯永恒的不解血缘。在柴氏的音乐构思中,白天鹅分明就是纯洁美丽的俄罗斯少女的化身,他把俄罗斯民族美好坚强的性格都融入了乐音之中。而以芭蕾大师彼季帕为首的一批人铸就了俄罗斯芭蕾的辉煌,俄罗斯这一片丰沃的艺术土壤让他们托起了芭蕾的另一片天空。《天鹅湖》、《睡美人》、《胡桃夹子》等不朽的传世之作使源自意大利和法国的古典芭蕾最终在这里走向圆满和完善。《天鹅湖》无疑是一道最耀眼的风景,代表着西方古典芭蕾的巅峰之作。

如果说早期浪漫主义芭蕾是沉沉夜里的如烟美梦,那么《天鹅湖》的美梦则苏醒在了美好的清晨。在《吉赛尔》和《仙女》中,当忏悔的伯爵在吉赛尔的墓前黯然凭吊,当愚蠢的詹姆斯听信了女巫的话而把仙女害死,浪漫与理想总是哀伤地离我们而去,只留下现实中无尽的惆怅。但在《天鹅湖》中,浪漫的理想世界最终冲破迷雾闪耀在现实的阳光中。王子与天鹅跨越界限的人鬼爱情散发出人性的光辉。在《天鹅湖》中是高尚纯洁的爱情使奥杰塔变得更真实,使她的美更为高贵,这也是她产生广泛感染力之所在。

　　作品塑造了奥杰塔(纯洁)王子(正义),奥季莉娅(诱惑),魔王(邪恶)的四组象征性的形象,构成了一个"超越情感"的时代悲剧。美丑善恶交战的永恒主题让《天鹅湖》的爱情故事少了一分轻盈,多了一分凝重。《吉赛尔》和《仙女》中男欢女爱的双人舞多少有一些缥缈虚幻,而《天鹅湖》边如泣如诉的双人舞却让人刻骨铭心。魔鬼变幻各种面目企图征服人间的真情,但最终恶魔的恐怖和魔女的诱惑都在爱情的坚强下崩溃。善与恶、美与丑的对决让人间也有了天国的温暖。《天鹅湖》把缠绵悱恻的爱情,生离死别的瞬间浓缩为永恒的符号性形象,具有一种人性的悲剧力量。

　　用忠贞不渝的爱去拯救生命、拯救灵魂的主题,使《天鹅湖》精神的意义与舞蹈的经典地位达到了前所未有的完美结合。

仙 女 们

舞剧编导:福金

舞剧音乐:肖邦钢琴曲

舞剧首演:1907 年首演于圣彼得堡

　　曾几何时"白色芭蕾"代表着芭蕾舞的一种新概念。没有人能够确切说出"白色芭蕾"在什么时候首次出现,很可能这种芭蕾舞在《仙女》以前就有了,然而使"白色芭蕾"闻名遐迩的,还是《仙女》和它的主演玛丽·塔里奥尼的舞蹈。而《仙女》在 20 世纪的同名姊妹作品《仙女们》,则把"白色芭蕾"的美名更加成功地带入了一个新的时代。

　　《仙女们》是俄罗斯芭蕾编导米歇尔·福金创作的一部由古典芭蕾向现代芭蕾转型作品。福金用传统的舞步对"白色芭蕾"梦一样的虚幻境界,微风一样的轻柔音乐,薄雾一样的白色透明剧装进行了追忆,复

原和突出了"白色芭蕾"讲求氛围的特点,摒弃了精雕细琢的匠气,注入了新的舞蹈思想,不仅复兴了"白色芭蕾",而且以高度发展的古典派舞蹈为之增色。

《仙女们》原名为《肖邦组曲》,情节大致为青年诗人(肖邦)在月光下漫步时产生的翩翩浮想。因为整个风格仿效塔里奥尼的浪漫主义芭蕾风格,看得见西菲尔达仙女的形象,所以后来改名为《仙女们》。

《仙女们》是根据现代音乐作品进行编舞,而不是特约音乐家根据作品来作曲的。1908年再度演出时,编导删掉了原有的情节,成为一部"无情节的芭蕾",福金也因此被称为"现代芭蕾之父"。这是一组包括波洛乃兹、夜曲、前奏曲、三首华尔兹和五首玛祖卡的抽象组舞,并冠以"浪漫主义的幻觉"这样一个副题。作品以人体的造型手段来营造浪漫主义的诗意氛围。

序曲是恬静沉思的《前奏曲,作品第23号之7》。幕启时台上出现一片坐落在一片古代废墟旁的僻静树林,一群可爱的白衣女舞者排成美丽的队形,凝成动人的造型。此时,《夜曲,作品第32号之2》奏响,和着轻盈飘忽的旋律,其中的几个女舞者开始跳舞。然后,聚集在舞台后面一处树丛边的主要演员们也参加舞蹈。一个女舞者在文雅欢乐的华尔兹音乐中跳起变奏舞。

在《玛祖卡舞曲,作品第33号之3》的伴奏下,女演员们沿对角线做往返跳跃的舞蹈。紧接而至的是《玛祖卡舞曲,作品第67号之3》,这是一段男演员(肖邦)的变奏舞。

主要男女演员在《华尔兹舞曲,作品第64号之2》中舞起双人舞,翩然离去。一阵寂静之后,随着一支活泼的《华尔兹舞曲,作品第18号之1》,舞者们陆续返台,沿对角线在舞台上穿插而舞。在最后几个和弦里,台上是一阵无声的迅跑,然后凝然不动地站定,恢复到开幕时的造型。

　　《仙女们》被认为是一部转型作品,在西方甚至被当作了现代芭蕾的处女作。与理论相比,《仙女们》在形式上具有折衷主义的倾向,一方面要显示传统的基底,一方面又要改良地继承。作品中的绝大部分编排依然运用了古典芭蕾的程式化动作,只有部分的改良。服装甚至是紧身胸衣和过膝的白纱裙。在"无情节"的前提下,简化了舞台布景。如运用一些幻灯景,以造境为主,福金也借此来回答抨击他的改良风格的人。他们认为福金否定足尖芭蕾、破坏传统。而福金则以程式化、传统的动作营造了一种意境。

　　《仙女们》毕竟不是福金的主流作品,它是虚拟性地重现了浪漫时期的高峰作品。但作品的整体风格却更为自由、更个人化,反映了20世纪青年摆脱桎梏,向往自由的进步心态。《仙女们》中华尔兹的结尾处,仙女与青年的动作越来越相融统一,更是凸显了共同飞向理想之国的心态。

天 鹅 之 死

舞剧编导:福金
舞剧音乐:圣桑
舞剧首演:1905年圣彼得堡
舞剧主演:安娜·巴甫洛娃

　　翻开20世纪的芭蕾舞史,《天鹅之死》无疑是最优美动人的女子独舞之一,这是著名芭蕾编导福金应邀为"20世纪最伟大的芭蕾女明星"巴甫洛娃量身创作的世界名作。

　　然而这样一个传世名作的诞生却几乎是即兴完成的。据舞蹈编导福金的回忆,这个舞蹈的编排时间总共不过几分钟。刚成为马林斯基

剧院芭蕾舞演员的巴甫洛娃来找福金,请他为她创作一个单人舞,她要在皇家歌剧院合唱团的艺术家所举办的音乐会上表演。

福金自己说道:"那几乎是一个即兴之作。先是我在前面跳,她在后面学,然后是她跳,我在旁边摆弄她的手臂,纠正姿势的每一个细节。在这里我运用了传统的服装和古典舞技巧,因为高难度的技巧是必要的。但人终有一死,因而舞蹈的目的不仅仅在于表现技巧,而应该创造出一种在生活中坚持不懈、奋力抗争的形象。《天鹅之死》仅用四肢是无法表现其深刻含义的,它需要整个身心。它不仅给人以视觉的享受,而且能够激励情感和丰富想象。"

福金是从法国作曲家圣桑的名曲《天鹅》中获得的灵感。在钢琴的伴奏下,大提琴缓缓奏出起伏的音符,仿佛在静静的湖面上再造出阵阵的涟漪。一只雪白的天鹅静静地飘游在湖面上。她忧伤地低着头,轻轻挥动着翅膀,犹如在唱一首告别的歌曲。突然她展开双翅飞向天空,但仿佛已经体衰力竭,再也不能自由飞翔了。然而长空在召唤,她鼓足全部力量、不屈不挠地立起脚,好像要离开湖面。她身体无力地倾向前方,似乎已筋疲力尽。然而她又慢慢地直起身体,开始原地旋转,好像产生了一线希望。但生命是有限的,天鹅终于没能摆脱死神的阴影,她跪下来渐渐地合上了双翅。

这就是《天鹅之死》,没有什么惊人的技巧,但短短的两分钟内,动人的音乐推动着玉洁冰清的天鹅用频频的足尖碎步和微微的手臂揉动,传达出生命永恒的渴望和如诗如画的意境,令人难以忘怀。

巴甫洛娃是 20 世纪初芭蕾舞坛的一颗巨星,她的表演惟妙惟肖、栩栩如生,成功地让她所塑造的《天鹅之死》成为一个不死的神话。1931 年 1 月她辞世的消息传出的时候,英国皇家芭蕾舞团正在进行演出,得知这一不幸的消息后,乐队指挥宣布由安娜·巴甫洛娃表演《天

鹅之死》。帷幕徐徐拉开,乐队奏起圣桑的乐曲,台上空无一人,只有一束追光在缓缓移动。巴甫洛娃虽然去了,但她像一只不朽的天鹅永远为人们所怀念。

春 之 祭

舞剧音乐:斯特拉文斯基
舞剧编剧:斯特拉文斯基、罗叶里奇
舞剧编导:尼金斯基
舞剧首演:1913 年首演于法国巴黎

　　1913 年,尼金斯基创作了第一个芭蕾版本的《春之祭》。作品模拟了原始先民祭天的礼仪舞蹈。那里原始宗教仪式统治着一切,为了让大地回春,重新赐福于人,先民们选出一位少女作为祭物献给大地。大地接受祭品后,让牧场生机盎然,整个部落一片欢腾。

　　作品选用了斯特拉文斯基的音乐名作《春之祭》。这部音乐作品对于舞蹈编导的诱惑,不仅仅在于多调性的美学变革,而是作品中蕴藏着的人与自然、生命冲动的永恒主题。他的音乐一方面是原始人对大地的恐惧的崇拜,另一方面是“对大地回春,万物复苏的陶醉与狂喜”。

　　为了用舞蹈去追求音乐中原始迷狂的主题,尼金斯基大胆地使用了原始的、史前的动作姿态:脚相当地内转、膝微弯,舞步多为平稳地行走或跺脚,双脚腾空,沉重地落地……作品推出后,立即引起了强烈的争议,无论是评论界还是观众,都截然分成两派,互相攻击。在唯美主义的古典审美眼光中,尼金斯基设计的动作无疑都是丑陋而滑稽的,是对古典芭蕾美学原则的破坏。然而尼金斯基正是用这种史前的美丽,大胆开放的创新行为,打破了学院派芭蕾的清规戒

律,从而为 20 世纪中叶芭蕾艺术的探索开创了一条新的道路。

自从斯特拉文斯基的《春之祭》诞生后,无论是芭蕾编导还是现代舞编导都对这部音乐青睐有加,不断尝试以自身的激情赋予它常青的生命力。至今世界上《春之祭》的舞蹈版本已达百余部。

作为后来众多版本中少数极为优秀的作品,德国现代舞蹈家皮娜·鲍希的《春之祭》凸显了仪式典型的狂迷和生命的本能力量。

她在舞台如实地铺上真正的泥土,绝大部分的舞蹈动作非常原始(例如群体交合的场面)。舞蹈充分体现了表现主义舞蹈的特点,所有的动作仿佛都是在内心冲动驱使下的本能,表现着最深的情绪与欲望。所有的群舞演员就像一个参加祭祀仪式的真实群体,在大量反复激烈的动作中宣泄着莫名的迷狂。皮娜把血比喻为生命的元素,她让祭神少女穿上血红的外罩,完全按照祭神的舞蹈形式让这个少女表演跳舞。在她跳到将死时,血红的外罩从身上滑落,胸部完全裸露。皮娜的《春之祭》是基于尼金斯基的版本改编的,所以大致的结构方式还是依据最先的脚本路线。

在莫里斯·贝雅手中,《春之祭》成了"一曲歌颂男人与女人在肉体内最深处的结合,天堂和人间的结合的赞歌,一支赞美像春一样永恒的生与死的舞蹈。"

这部现代芭蕾描绘了一对男女的爱情,但这时男女并不属于具体某个民族或某个时代,他们是自有人类以来就已相爱的那一对男女,他们彼此吸引,彼此依存,彼此占有,既是灵魂的,也是肉体。贝雅在表现人类纯洁的爱情之时,也表现了原始的性本能。

在贝雅看来,性是爱情的基础,人类是在有了性爱之后才产生爱情的,在人的一生中再没有比爱与死更重大的感情了。而性本能则是对生的渴望,对死的否定。贝雅正是从这个角度来表现性,审视生命,来

诠释《春之祭》的。他要用单纯有力的舞蹈语言揭示生活的本质，表现真实的人生。

泪　泉

舞剧编剧：伏尔科夫

舞剧编导：扎哈罗夫

舞剧音乐：阿萨菲耶夫

舞剧首演：1934 年 9 月 28 日首演于列宁格勒歌剧舞剧院

古典芭蕾舞剧《泪泉》是根据普希金长诗《巴赫奇萨拉伊的泪泉》改编的，其素材来源于十三世纪一个半事实半传说的，关于爱情、嫉妒和悔恨的故事：

玛丽亚的父母正在为女儿和她的未婚夫瓦茨拉夫的订婚仪式举行盛大的宴会。正当大家尽情歌舞之时，鞑靼王吉列伊和鞑靼士兵突现，他们杀人抢劫。吉列伊惊于玛丽亚的美貌，将她掠走。

吉列伊最宠爱的妃子扎列玛正期待着他的归来，当她迎接吉列伊时，却被吉列伊推到了一旁。

玛丽亚始终不能从悲伤中解脱，吉列伊向玛丽亚表达爱意，但被断然拒绝。吉列伊愤怒地离去。扎列玛来到，威胁要杀死玛丽亚。玛丽亚反而企求对方能将她杀死。

扎列玛怀着复杂的心情听玛丽亚讲述了她对吉列伊的仇恨。当扎列玛看到了吉列伊放在玛丽亚屋中的帽子，她妒火中烧，拔刀刺死了玛丽亚。仆人慌张地叫来吉列伊。扎列玛乞求宽恕。吉列伊抱起玛丽亚的遗体，走出门外。

绝望的扎列玛跳楼自尽。吉列伊跪在玛丽亚墓前，墓碑旁突然出

现了玛丽亚的幻影,她宽恕了吉列伊。玛丽亚的灵魂化作了泪泉。

作为前苏联戏剧芭蕾的杰作,《泪泉》一剧吸引人之处,在于它曲折的情节以及剧中处处弥漫着的淡淡哀愁。这是一出"悲剧芭蕾",剧中颇多心理描写,情感的宣泄和内心的揭示,刻画出令人难忘的艺术形象。编剧伏尔科夫本人说,这是一部"独特地将史诗与抒情结合到一起的诗篇"。

剧中三个主要人物都具有独特的、体现人物性格的舞蹈设计。几段独舞把鞑靼王对玛丽亚的爱与对扎列玛的冷淡表露无遗;古典芭蕾传统的高雅气质和纤细柔弱的舞姿最好地诠释了玛丽亚的个性,悲情和不屈闪现在她稳定轻盈的动作中;扎列玛的舞蹈则融合了芭蕾与性格舞等元素,妖娆中充满了对玛丽亚的嫉妒和对鞑靼王的依恋。

尤其值得注意的是,伟大的芭蕾演员乌兰诺娃以自己精湛的表演刻画了玛丽亚这个角色,把戏剧性和情节性的舞蹈提高到了一个很高的水平。在并不复杂的舞蹈设计中,她仅仅以几个简单的手势和姿态,就传神地表现出了玛丽亚宁静而又不屈的心灵之美。

在人物的爱情纠葛与悲剧中,舞剧也表现出了野蛮与文明之间的冲突矛盾。而吉列伊野蛮的心灵在爱情的滋润下最终得到了净化。最后场景中那丧钟般的和弦与狂热的鞑靼舞,仿佛为玛丽亚的死而悲泣。吉列伊倚着"泪泉"沉思,淅淅沥沥的泉水映出公主圣洁的形象,爱情在此刻升华。《泪泉》中有神形兼备的人物,也有意高味浓的场景,还有表现鞑靼的独特风情,构成了一部浪漫的"芭蕾长诗"。

罗密欧与朱丽叶

舞剧编剧:拉德洛夫、彼奥特罗夫斯基、普罗科菲耶夫、拉甫洛夫斯基
舞剧编导:列·拉甫洛夫斯基

舞剧作曲:谢·普罗科菲耶夫

舞剧首演:1940 年 1 月 11 日,列宁格勒基洛夫剧院

这是芭蕾史又一部经典的三幕芭蕾舞剧:

第一幕:意大利梦罗纳城里住着世代相仇的两大家族——蒙泰玖家族和凯普莱脱家族。在广场上两大家族的人发生了流血冲突,梦罗纳城的执行官维隆斯基公爵制止了这场混乱。

蒙泰玖的儿子罗密欧和伙伴乔装参加凯普莱脱家族的假面舞会,与凯普莱脱美丽的女儿朱丽叶一见倾心。罗密欧被认出是仇人的儿子离开舞会后,又悄悄回去与朱丽叶互诉衷肠。

第二幕:狂欢节上朱丽叶与罗密欧在乳母的帮助下,商定秘密结婚。在教堂里劳伦斯神父为这对恋人证婚,希望两人的婚姻能使两大家族和解。

在狂欢的人群中朱丽叶的堂兄提伯尔特与罗密欧的朋友班伏里奥相遇,在双方激烈的搏斗中,班伏里奥被刺死,罗密欧一怒之下杀死了提伯尔特。

第三幕:在朱丽叶的卧室内,一对恋人依依不舍。父母逼迫朱丽叶与年青贵族帕里斯成婚,遭到拒绝。朱丽叶求救于劳伦斯神父,得到一种假死药,服下后让人们误以为她已死去,但由于送信人的延误却无法将这一秘密通知罗密欧。罗密欧闻讯赶到墓地,痛不欲生,用匕首结束了自己的生命。朱丽叶苏醒后却为时已晚,她也用罗密欧的匕首自杀殉情。两大家族的人们在鲜血的教训中悔恨终生。

《罗密欧与朱丽叶》是前苏联"戏剧芭蕾"的杰作,创作前后历时 6 年,在编剧、编导和作曲不同见解的矛盾和协调中诞生。

作曲家普罗科菲耶夫是舞蹈音乐的改革家,他在音乐中着力描写男女主人公细腻的情绪和悲伤的爱情,蕴含着一种非常内在的动人情

调。但高度交响化的音乐打破了传统舞剧音乐的模式,具有很强的时代感和现代音乐色彩,曾使听惯了传统舞剧音乐的编导、演员和乐队都很不适应,甚至乐队一度罢演。

另一方面,作为"戏剧芭蕾"的代表作,编导拉甫洛夫斯基赋予了该剧现实主义的创作风格,力求体现莎士比亚原著的精髓。不仅注重思想内容的表现和人物形象的塑造,还力图通过主人公的爱情悲剧折射出整个时代的悲剧,颂扬个性和自由的权利。

然而音乐和舞蹈在刻画罗密欧与朱丽叶的爱情时则一致地达到了细腻动人。剧中主人公们不可抑止的激情受到现实极大的压抑,那种在重压下小心翼翼却又顽强生长的爱情触动着观众心灵最深处的敏感神经,于是音乐和舞蹈在两个人物的身上都焕发出了光彩。

罗密欧与朱丽叶在几段性格与情绪各不相同的双人舞中,把两人的爱情历程刻画得清晰感人:如舞会上的情窦初开,月光下的敞开心扉,卧室里黎明前的难舍难分,以及墓地的生离死别。

当然,出色地塑造了罗密欧与朱丽叶的舞蹈家谢尔盖耶夫和乌兰诺娃在该剧中对角色的扮演功不可没,尤其是乌兰诺娃,非常准确地把握了朱丽叶的性格,把她从天真无邪的少女变成敢于为了追求幸福而抗争的女人的过程展现得真实感人。

朱丽叶在与罗密欧坠入情网的时候,舞蹈动作深情缠绵,充溢着喜悦又夹杂着不安;在教堂虔诚祈祷的一段独舞可以看到朱丽叶为了幸福开始变得坚强而执着;在清晨卧室里的双人舞中,罗密欧与朱丽叶难分难舍融为一体,但在情深意浓的舞蹈中又隐隐闪现着告别的不祥,令人为他们的命运而揪心;而后来朱丽叶在父母的逼迫下与帕里斯的双人舞则完全不同,机械得就像没有生命的躯壳。

朱丽叶还有两段不同性格的奔跑成为苏联芭蕾史上的著名范例。

一段是她去向神父求救时的飞速奔跑,表现出为了追求自由和幸福的焦急和无畏;另一段是得到假死药后的奔跑,昂首阔步,变得坚定而充满信心和渴望。

　　所有这些舞段的细节刻画都令人津津乐道。戏剧芭蕾本来就惯于把主题思想和发挥舞蹈的任务放在女主角的身上,朱丽叶无疑是一个杰出的典范。

　　《罗密欧与朱丽叶》的演出获得了极大成功,盛况空前。1956 年莫斯科大剧院在莎士比亚的故乡英国演出了此剧,谢幕达几十次之多,朱丽叶的扮演者乌兰诺娃是在警察的护送下才得已进入汽车,但热情的观众不让司机发动汽车,硬是把汽车一直推到她下榻的饭店门口。迄今为止,《罗密欧与朱丽叶》已在几十个国家上演了不同的版本。

斯 巴 达 克 斯

舞剧编剧:格里戈罗维奇

舞剧编舞:沃尔科夫

舞剧总导演:格里戈罗维奇

舞剧音乐:哈恰图良

舞剧首演:1969 年首演于莫斯科大剧院

荣获奖项:1970 年荣获前苏联列宁文艺奖

　　格里戈罗维奇的这一舞剧,并不是苏联的第一个以斯巴达克斯为题材的芭蕾舞剧,但它似乎是最受欢迎的一个。舞剧的基本情节以普鲁塔克等人的古典著作作为依据,讲述罗马奴隶斯巴达克斯的不幸命运:

第一幕：罗马帝国的统帅克拉苏率领军队凯旋，沦为奴隶的斯巴达克与俘虏们一起被驱赶到奴隶市场，并与恋人弗里吉娅失散。斯巴达克成为角斗士被迫杀人来供人取乐，他决心向奴隶制挑战，号召角斗士们逃跑并起义。

第二幕：斯巴达克成为起义者的领袖，找到弗里吉娅并与她发誓相爱，永不分离。克拉苏在营帐里喝酒行乐，埃吉娜带领妓女们跳舞献媚。正在此时，斯巴达克的军队攻入，克拉苏被斯巴达克打败成为俘虏，但斯巴达克却宽大地释放了克拉苏。

第三幕：克拉苏向起义军宣战，并派埃吉娜带妓女们混入角斗士队伍中进行腐蚀和瓦解，使起义军内部出现矛盾。克拉苏乘机带领军队包围了起义军，斯巴达克毫不屈服地浴血奋战而死。弗里吉娅找到斯巴达克斯的尸体，痛苦不已，起义军悲愤地悼念英雄。

《斯巴达克斯》塑造了公元前一世纪古罗马奴隶起义领袖斯巴达克这样一个具有时代意义的英雄形象，同时也成功地塑造了罗马统帅克拉苏、女奴弗里吉娅和交际花埃吉娜栩栩如生的形象。

在斯巴达克追求自由而起义抗争，最终壮烈牺牲的史诗性颂歌中，穿插着斯巴达克与妻子弗里吉娅热烈而又深沉的生死恋情，他们与残忍的罗马军团领袖克拉苏以及充满诱惑与邪恶的埃吉娜之间的斗争。

评论家曾认为，《斯巴达克斯》是自《罗密欧与朱丽叶》以来不容置疑的最佳苏联芭蕾舞剧，具有惊人的艺术感染力。这种感染力来自编导格里戈罗维奇对交响芭蕾创作方法的创造性发展和应用。

根据《斯巴达克斯》大型交响化的音乐风格，格里戈罗维奇修改了剧本，将大型群舞、双人舞以及独舞以交响的方式构织在一起，全剧因此而像交响乐一般浑然一体，具有史诗般令人荡气回肠的力量。

所有的舞蹈都与剧情相呼应,就像音乐的不同声部一样,根据主导动机和复调的发展而变化,并编织成一个整体。主人公们的性格刻画,冲突展现,都是通过具有丰富的内在涵义和饱满激情的舞段来处理的。

该剧不仅依据音乐细密交织的结构,用音乐原则进行主题诠释,而且用人体动作的交响来外化人物内心。没有多余的、消遣性、展览性的舞蹈,舞蹈在作品中成为叙事抒情和塑造形象的主要表现手段,即"生活中的舞蹈"变成了"舞蹈中的生活"。

可以说,在严谨的戏剧结构前提下遵循了音乐发展的情感逻辑,以交响化的戏剧结构揭示了生活的本质,以形象舞蹈揭示了思想的追求与哲理性。《斯巴达克斯》已成为交响芭蕾的经典范例。

常常在舞剧中起点缀作用的群舞在《斯巴达克斯》中却被编导赋予了丰富的性格,描绘出恢弘的历史场景并揭示出深刻的社会矛盾。如克拉苏张扬跋扈的凯旋,奴隶风起云涌的抗争,妓女们在营帐中令人欲火中烧的淫荡表现等等。

在这样的背景下,双人舞与独舞的表现毫不逊色。斯巴达克与弗里吉娅失散与诀别两段双人舞以及克拉苏与埃吉娜的两段双人舞以高度的造型感形成巨大的张力,已被公认为典范之作。独舞的表现则更加出色,斯巴达克的内心独白分别表现他与角斗士的手足之情、对自由的歌唱、对妻子深深的思念、看见部分将士腐败的悲愤以及视死如归的决心等等不同的情感和心理状态,以"闪回"的方式把心理空间与现实空间穿插在一起,深入地刻画了主人公的内心世界。

舞剧的结构也因此更加层次丰富,更加交响化。还值得注意的是,《斯巴达克斯》重新塑造了男性演员的芭蕾形象。在以前的舞剧中,男性演员多半担任"把杆"和"举重运动员"的角色。而在《斯巴达克斯》

中,格里戈罗维奇赋予了男性演员一种前所未有的庄严、力量和阳刚之美。

本剧曾于1970年荣获前苏联列宁文艺奖。

阿 波 罗

舞剧编导:巴兰钦

舞剧音乐:斯特拉文斯基

舞剧首演:1928年7月12日佳吉列夫俄罗斯芭蕾舞团首演于巴黎沙拉·贝恩哈特剧场

在古希腊传说中,阿波罗是个掌管很多事务的神:他是预言之神,惩罚恶人之神,扶危济贫之神,治污与农业之神,歌曲和音乐之神。他被赋予了众多不同的头衔和称号,运用其神力为每一种称号尽职。由于他也掌管歌曲和音乐,所以与缪斯们的关系十分密切。缪斯女神们根据阿波罗的旨意分别是不同艺术形式的代表。

这部两场芭蕾舞剧就是有关阿波罗,这位缪斯的首领,这位最年轻的,在还没有具备为后来人类所称颂的多种力量之前的神童的故事。

舞剧中的三个缪斯是为了适应编舞者的需要而选定的。用剧作者的话说,卡利俄珀代表着诗歌和诗歌的节奏;波吕许尼亚代表着哑剧;忒尔西科瑞以她自身形体的节奏感和表现力,对世界展示舞蹈的魅力。

舞剧以表现阿波罗诞生的序曲开场。勒托在一块光秃秃的岩石上,生下了万神之神宙斯的孩子——阿波罗。

两位侍女帮助新生的神童解脱襁褓的束缚,然而她们还未解完,阿波罗就以突然的旋转自己甩掉了襁褓。两位侍女又搬来一把琉特琴,

阿波罗模仿着她们的姿态,拨动了第一个不朽的音响。

三位缪斯从舞台的三个角落恭顺地靠近阿波罗。阿波罗和三位缪斯一起舞蹈起来。

阿波罗向每个缪斯示意他们各自所代表的艺术:用一本诗集向卡利俄珀示意她掌管诗歌,向波吕许尼亚显示一个假面,象征着非尘世所能拥有的宁静和形体姿态的力量;对忒尔西科瑞,赠与一张七弦琴。阿波罗命她们去创造各自的艺术,自己则坐在一旁观看缪斯们的表演。

三位缪斯女神各自起舞,其中以忒尔西科瑞的舞蹈最完美,受到了阿波罗的称赞。

宙斯在高处以巨大的声响召唤他的儿子归去。阿波罗带着缪斯们一起向着通往奥林匹斯山,向着太阳伸展臂膀。

《阿波罗》是巴兰钦为佳吉列夫舞团编导的第一部"白裙芭蕾"。作为古典芭蕾重要传统的"白裙芭蕾"起源于19世纪的浪漫主义芭蕾,但巴兰钦的创作显然并不是古典芭蕾传统的复制,而是有了创造性的发展。

巴兰钦本人就说过,《阿波罗》是他走向新古典主义的转折点。《阿波罗》的剧情十分简单,这并没有妨碍巴兰钦用舞蹈去表现人物的性格与关系,反而使他能够更加自如地专注于舞蹈形式的探究,从形式的角度入手去充分开掘古典芭蕾的魅力。巴兰钦为三位缪斯女神设计了三种不同的"阿拉贝斯克",阿波罗则拥有一种操控能力去支配她们。他们精彩多样的舞蹈动作和姿态正体现着对古典芭蕾一种兴致盎然的探索。而古典芭蕾在这样相对单纯的表现中竟焕发出了一种新的面貌与气质。首演时的阿波罗的扮演者里法儿获得了极大成功,以至于佳吉列夫在演出后激动地跪地亲吻他的腿。

浪　子

舞剧编导：巴兰钦

舞剧音乐：普罗科菲耶夫

舞剧首演：1929 年 5 月 21 日于巴黎沙拉·贝恩哈特剧场

　　浪子的故事，最先见于《圣经》的《路加福音》，三场芭蕾舞剧《浪子》将这篇道德说教寓言戏剧化，并作出必要的增删，但保留了中心思想。

　　第一场　家园

　　不顾父亲和姐妹的反对，浪子追随朋友，离家出走。

　　第二场　遥远的过度

　　他和朋友到达一个城市，受到一群浪荡青年的欢迎，并介绍他认识了一位女士，实际是海妖塞壬。他与美貌的塞壬一起跳舞被迷惑了。塞壬伙同青年们一起毒打了他，并抢走了他的货物。

　　第三场　家园

　　浪子破衣烂衫地回到家里，羞于进门。姐妹们发现了他，叫来了父亲。浪子跪地忏悔，得到了父亲的原谅。

　　《浪子》是巴兰钦早期的代表作，也是他创作中一部比较独特的情节舞剧作品。和巴兰钦不断修改他别的早期作品的做法不同，他一直保持了《浪子》的创作原貌不加改变，所以我们在《浪子》中可以清晰地看到他早期创作的风格。

　　众所周知，芭蕾大师巴兰钦一生的创作主要是音乐芭蕾，《浪子》与他后来的音乐芭蕾作品在结构和舞蹈设计上都有很大的不同，但仍然保留着巴兰钦一生中常用的一些舞姿和动作。

　　更重要的是，《浪子》虽然是一个宗教故事的题材，但显然并没有着重传统的戏剧性，而是更加关注对古典芭蕾动作语汇的探索与扩充。因此《浪子》中的舞蹈糅合了杂技、体操等元素，显得复杂而精彩。可见巴兰钦在早期创作中就已经开始了对动作语言，对纯舞蹈的关注。

四 种 气 质

舞剧编导：巴兰钦

舞剧音乐：亨德米特

舞剧首演：1946 年 11 月 20 日首演于纽约

　　《四种气质》是乔治·巴兰钦编排的一部独幕芭蕾舞，由一个主题和它的四个变奏组成。

　　气质是一个古老的心理学问题。早在公元前 5 世纪，古希腊著名医生希波克拉特就提出了 4 种体液的气质学说。他认为人体内有四种体液：血液、黏液、黄胆汁和黑胆汁。四种体液谐调，人就健康，四种体液失调，人就会生病。机体的状态决定于四种体液混合的比例。希波克拉特曾根据哪一种体液在人体内占优势把气质分为四种基本类型：胆汁质（兴奋型）、多血质（活泼型）、黏液质（安静型）、抑郁质（抑制型）。顾名思义，《四种气质》表现的就是四种不同的气质或者说是情绪——忧郁、乐观、冷漠和愤怒。音乐采用了德国新古典主义大师亨德米特的同类型题材的音乐作品。

　　最先是三对演员登台表现音乐的主题。

　　然后是一段垂头丧气的男子独舞，即忧郁的变奏。

　　接着先后有两名和四名女舞者加入。乐观的舞蹈则由欢快的华尔

兹来表现。冷漠的一段男子变奏随着四个活泼的女舞者的加入而发生变化，而后由一段激烈的女子变奏表现愤怒。

最后，全体男女演员一起热情地起舞，男演员高高地举起女演员穿场而过，气氛热烈欢快。整个舞蹈气势宏大，男女演员身着简洁的黑白两色的服装，象征着男女两性间不同气质需要互相融合以达到和谐。

在这部作品中，四种不同的气质完全由舞蹈动作的质感来表现，使得该作具有不少在传统作品中不常见的姿态。简单的色调与单纯的主题，使刻画不同气质的舞蹈动作的纯粹性变得突出。因为就如同巴兰钦其他的音乐芭蕾作品一样，他在《四种气质》中关注的仍然是纯粹的形式感。"四种气质"只是提供了一种结构和方式，使巴兰钦在此基础上发展出大量优美精致的动作。

小 夜 曲

舞剧编导：乔治·巴兰钦
舞剧音乐：柴科夫斯基
舞剧首演：1934 年 6 月 9 日首演于纽约

芭蕾舞《小夜曲》是巴兰钦到美国后创作的第一个作品，以柴科夫斯基的《弦乐 C 大调小夜曲》命名编舞。原曲并不是为芭蕾舞而作，分4 个乐章。第一乐章：小奏鸣曲；第二乐章：圆舞曲；第三乐章：悲歌；第四乐章：终曲。四个乐章特点各不相同，表现了不同的情感与情境，非常适合舞蹈。

与音乐相应，《小夜曲》为独幕舞剧，由四段古典芭蕾舞组成。它纯粹通过音乐和舞蹈，而不以任何辅助手段来表现内容。观众试图从舞

蹈中寻找所蕴含的故事,但巴兰钦本人自称舞蹈是非情节性的,是根据音乐来编舞的。他说:"我不是从文字中,而是从音乐中获得创作激情和源泉,音乐是我的出发点,是我创作的养料。"

《小夜曲》也许只是"在皎洁月光下,随音乐而跳的一支舞"。所以有人称他的芭蕾创作为"音乐芭蕾",而他的芭蕾形象也确实非常抽象,就像音乐在舞台上流淌。

《小夜曲》展现的是二十八名舞者在蓝色背景前飞速旋转,优美的造型,错落的人群,变幻莫测的舞姿以及舞者对音乐做出的各种反应,都给观众留下了深刻的印象。它的创作过程也打破了传统芭蕾编舞的神秘感,将日常生活的细节自然地纳入舞蹈之中,反映出一种形式的单纯,以及偶然可能产生的戏剧性。

《小夜曲》的创作是这样开始的:巴兰钦的课堂上每次来的学生人数不同,第一次17个,第二次9个,第三次6个,有多少人就用多少人编舞。有一天排练时,一个姑娘摔倒了,哭起来,他让钢琴继续,这个插曲也用在舞蹈中了。另一天,一个姑娘迟到了,这也成了舞蹈的一个片断。这部本来是为了给高年级学生提供实习机会的朴素的舞蹈作品,演出后以其对舞蹈本体的强调、整体的艺术美感以及舞蹈与音乐的完美融合大获成功,屡演不衰,走遍世界各国。

《小夜曲》既有传统的古典芭蕾技术,又富有现代形式感。它纯粹以音乐交响的原则、节奏和舞蹈结构的思维方式呈现于人前,把音乐的形式、状态、节奏和动力扩展到动作之中去,把舞蹈本身的形式美推向极致。

《小夜曲》可以说是美国芭蕾的奠基之作,开创了一个新的芭蕾体系,使芭蕾艺术在国际范围内完成了一场意义深远的变革,产生了世界性的影响,后来为众多的芭蕾舞编导所仿效。

奥 涅 金

舞剧编导：约翰·克兰科

舞剧作曲：柴科夫斯基

舞剧编曲：库特海因茨·施托尔策

舞剧首演：1965年斯图加特

舞剧剧情：

第一幕：

第一场：拉丽娜夫人家的花园举行舞会，达吉雅娜、妹妹奥尔伽及她的未婚夫连斯基都在跳舞。奥涅金从圣彼得堡来到这里，达吉雅娜热烈地爱上了他。

第二场：达吉雅娜卧室。达吉雅娜正给奥涅金写着一封充满激情的情书，她在照镜子时，奥涅金在她的想象中出现，在梦幻中他俩相爱着。

第二幕：

第一场：在庆贺达吉雅娜的生日舞会上，奥涅金当着达吉雅娜的面撕碎了她的情书，并无聊地与奥尔伽调情，迫使连斯基要求与他决斗。

第二场：荒凉的公园。达吉雅娜和奥尔伽恳求连斯基放弃决斗，但连斯基没有答应，最终被奥涅金杀死。

第三幕：

第一场：格雷明公爵的舞厅。十年以后，达吉雅娜已成为格雷明公爵的妻子。奥涅金骤然见到已变得高贵迷人的达吉雅娜，不可抑制地爱上了她。

第二场：达吉雅娜的小客厅。奥涅金向达吉雅娜倾诉衷肠，达吉雅

娜内心非常矛盾,但最终她还是毅然拒绝了奥涅金。

《奥涅金》是芭蕾大师约翰·克兰科的代表作品,也是 20 世纪的芭蕾经典作品之一。舞剧根据普希金诗体小说《叶甫盖尼·奥涅金》改编而成。原诗刻画了奥涅金这样一个 19 世纪前期俄罗斯的知识分子典型形象,这些人受过教育,领有领地租税,却无所事事,许多人甚至是不知道自己的未来在何处,被当时的俄国文学评论家别林斯基称为"多余的人"。

舞台上的《奥涅金》当然不会着重于文学、历史等方面的探讨,而是突出了剧情的张力。曾受到苏联戏剧芭蕾一定影响的克兰科,塑造出了性格形象鲜明而且舞姿动人的四个主要人物——达吉雅娜、奥涅金、连斯基和奥尔伽,并且紧紧抓住了发生在他们身上的两条爱情的发展线索,使整部舞剧交织在具有戏剧性的情感冲突与关系变化之中。

尤其值得称道的是用不同情绪的双人舞清晰地表现出男女主人公达吉雅娜和奥涅金的情感发展层次和过程。达吉雅娜从一个天真无邪,对爱情充满幻想的乡村女孩变成一个成熟高雅的贵族夫人,从盲目冲动的爱情理想中回到冰冷的现实世界。奥涅金则在无所事事的迷茫中兜圈,为失去自己不珍惜的感情而悔恨。而从他们的情感过程中我们可以间接地看到当时产生出"多余的人"的社会文化背景。

尽管《奥涅金》带着很浓厚的戏剧芭蕾的风格,但却没有陷入哑剧之中,而是通过舞蹈本身去表现人物的感情和关系的发展,从而体现出剧情。可以说,舞剧将戏剧芭蕾与交响芭蕾这两种不同的方式很好地结合了起来,使戏剧芭蕾更加流畅、更加舞蹈化、也更加具有观赏性。其中一些独具匠心的编排令人叫绝,例如达吉雅娜、奥尔伽劝阻连斯基

不要决斗时的三人舞,在肢体的纠缠中同时深刻表现出人物情感的复杂纠缠。又如在达吉雅娜的幻想中,奥涅金从镜中走出与她相会的设计堪称经典。两情相悦的场景只存在于达吉雅娜不真实的幻境中,而奥涅金也无法超越从镜中走出又走回的迷途。这样精彩的舞蹈叙述方式和结构使《奥涅金》消除了古典芭蕾的矫揉造作和空洞的形式感,舞蹈的形象饱满动人,充满了自然的生活气息,充分体现出了克兰科平易近人和清新自然的芭蕾风格。

鱼 美 人

舞剧编剧:李承祥、王世琦、栗承廉

舞剧编导:北京舞蹈学校第二届舞蹈编导训练班

舞剧音乐:吴祖强、杜鸣心

舞剧首演:1959 年 11 月

首演团体:北京舞蹈学校

首演演员:陈爱莲等

《鱼美人》是 1959 年北京舞蹈学校第二届舞蹈编导训练班在苏联专家古雪夫的指导下,作为毕业实习作品集体创作并演出的大型舞剧。

大海的公主鱼美人爱上了勤劳勇敢的猎人。在山妖抢掳鱼美人的时候,渔夫出现并解救了鱼美人。正当他们互吐衷情之时,山妖将猎人推入了海中。在神奇的海底世界,鱼美人救醒了猎人,两人重返人间。在盛大的婚礼上,山妖再次出现,抢走了鱼美人。猎人闯进魔穴,经受了种种考验,最终战胜了山妖,救出了鱼美人。两人最终结为百年之好。

当时的《鱼美人》并不算是严格意义上的芭蕾舞剧,因为古雪夫

的初衷虽然是用芭蕾舞剧艺术的形式和结构与中国传统舞蹈结合起来进行创作,但他更强调的是"民族化"。即在芭蕾舞、中国古典舞、中国民间舞融汇共用之中,更注重中国传统舞蹈语汇的发挥。因此在《鱼美人》中出现了很多精彩的舞段,都显示出了浓郁的中国风格。例如经典性的"珊瑚舞",诱惑的"蛇舞"以及大量性格舞化的中国民族民间舞蹈。但是西方芭蕾舞剧的形式和结构构成了整部舞剧的基础。

《鱼美人》的结构沿用了传统的古典芭蕾舞剧的模式,即双人舞加展览性舞蹈的基本模式。西方古典芭蕾舞剧中以双人舞作为主要线索的模式在《鱼美人》中体现得非常明显,鱼美人与猎人的双人舞构成了发展的主线,对纯真的爱情进行了歌颂。而那些穿插其中的展览性舞蹈也与古典芭蕾舞剧一样,更多的是场景的营造,没有更深地介入舞剧的表现当中。

而《鱼美人》无论是正反人物的角色还是戏剧矛盾冲突都与古典芭蕾的经典之作《天鹅湖》非常相似,只是在舞蹈的语汇上进行了民族化而已。所以《鱼美人》的创作更像是在《天鹅湖》这个"旧瓶"中装入了中国民族舞的"新酒"。正因为如此,《鱼美人》也一度被称为"中国的《天鹅湖》"。

但尽管如此,《鱼美人》的出现仍然以亮丽而独特的民族舞蹈风格引起了轰动。它对中国民族舞剧的创作实践、对中国古典舞与西方古典芭蕾之间借鉴、磨合、融汇的过程都有着积极的意义。

中央歌剧舞剧院在 1979 年重新复排上演了《鱼美人》,改为三幕五场。在复排过程中,编导者把剧中大部分女子舞蹈改用芭蕾的足尖鞋,并丰富和提高了双人舞的托举动作,使之成为一部在表现手段上比较完整的中国芭蕾舞剧。

红 色 娘 子 军

舞剧编剧：集体创作

舞剧作曲：吴祖强、杜鸣心、戴宏威、施万春、王燕

樵（《娘子军连歌》作曲：黄准）

舞剧编导：李承祥、蒋祖慧、王希贤

舞剧首演：1964 年

　　芭蕾舞剧《红色娘子军》是根据梁信的同名电影改编的。

　　序：十年内战时期，海南岛。要被恶霸地主南霸天卖掉的贫农女儿琼花挣脱束缚，夺门而逃。

　　一场：椰林。琼花被前来追捕的恶奴打得昏死过去，南霸天以为琼花已死，与奴仆仓皇而去。红军干部洪常青与通信员小庞化装侦察途经椰林，救起琼花，指引琼花投奔红区。

　　二场：红色根据地广场。军民正在共同迎庆"红色娘子军连"的成立。琼花赶到会场受到热烈欢迎和亲切关怀。她愤怒地控诉了南霸天的滔天罪行，激起军民怒火万丈。琼花入伍，连长授枪。

　　三场：南霸天的庭院。洪常青化装深入虎穴，约定午夜与娘子军里应外合，歼灭南匪。琼花悄悄进入匪巢同小庞联络，见到南霸天，忍不住满腔怒火，擅自开枪，致使南霸天逃跑。洪常青沉着指挥，迎战友攻破了匪巢，群众一片欢腾。洪常青对琼花违反纪律进行语重心长的帮助。

　　四场：红军宿营地。洪常青给娘子军上政治课，琼花豁然开朗。根据地的乡亲们采荔枝，编斗笠，来慰问红军。白匪进犯解放区，战士、民兵、担架队告别亲人，满怀胜利信心出征杀敌。

五场：山口阵地。洪常青率阻击排战士，坚守山口阻击敌人。任务完成后，洪常青掩护战友们撤离阵地，不幸身负重伤，昏迷被俘。

过场：我军主力以排山倒海之势，奋勇前进，追歼匪军。

六场：南霸天的后院。红军主力攻入南匪老巢。洪常青怒斥顽匪，英勇就义。红军解放了椰林寨，打死了南霸天。在火线上光荣入党的琼花接任了党代表职务。战斗的歌声响彻云霄。

中国的第一代芭蕾舞剧编导，大都是从学习民族舞蹈转向芭蕾专业的，他们的民族文化背景，无疑有助于芭蕾舞剧民族化的探索。

《红色娘子军》的上演，虽不是严格意义的"民族化"的首开纪录，却可以说是第一部成功的大型中国芭蕾舞剧，不管是内容还是形式都体现出鲜明的中国特色。当然芭蕾舞剧《红色娘子军》的成功，在很大程度上应归功于电影与音乐先期的成功。电影曲折的故事性和音乐动人的感染力，为芭蕾舞剧的创作提供了很好的基础。而原作体现出的大无畏的革命主题与时代精神更是激励了无数的观众。

芭蕾舞剧主要是在原作的基础上充分发挥舞蹈艺术的表现特点，一方面更加强调浪漫主义的激情，另一方面注重刻画舞蹈的人物形象。于是世界芭蕾舞台上出现了英姿飒爽的"穿足尖鞋"的"娘子军"的女性形象，将芭蕾的精华与中国的气派融为一体，这无疑是发源于西方的芭蕾传入中国后的一个创举。

《红色娘子军》在舞蹈设计中吸收了多种元素以达到芭蕾的民族化。一是在舞蹈语汇上努力将芭蕾舞和军事动作加以融汇，以创造符合剧中人物身份的舞蹈语汇。比如二场娘子军的"练兵舞"用立足尖来表现立正。其他像射击、投弹、刺杀的舞蹈完全来自生活，是军事动作与芭蕾舞足尖技巧的结合，比较生动地塑造出女战士们的飒爽英姿。二是将中国民族舞蹈和芭蕾舞进行结合创造。比如琼花性格顽强泼

辣,就用了"足尖弓箭步亮相"以及独舞和双人舞中所采用的"倒踢紫金冠"、"乌龙绞柱"等强烈有力的动作来表现。洪常青性格坚毅刚强,他出场的舞蹈造型吸收了京剧"亮相"的手法,沉稳挺拔,具有一往无前的革命气魄。南霸天和老四等反面人物的造型设计则更多来自京剧的身段、戏剧表演和中国的拳术。

而《红色娘子军》中富有海南地方特色的舞蹈语言也给观众留下了难以磨灭的印象。《快乐的女战士》、《我编斗笠送红军》等舞蹈中姑娘们挺胸提胯的感人动律,手中斗笠的戴、提、甩、转、遮等动作,均来自海南的黎族舞蹈。黎族舞蹈与芭蕾舞结合在一起,很好地展现了姑娘们的体态美和朝气蓬勃的欢乐气氛。

这部舞剧具有创造性的民族化的芭蕾舞蹈语汇、悲壮动人的革命故事、恢弘绚丽的时代场景,鲜明的人物形象以及海南岛的风情特色,它的创作成功为世界芭蕾舞坛增添了一朵奇葩。

白 毛 女

舞剧编导:胡蓉蓉、傅艾棣、程代辉、林泱泱
舞剧音乐:严金萱等
舞剧首演:1965年

现代芭蕾舞剧《白毛女》是根据同名歌剧改编创作的。

序幕:黄世仁家大门口。穷苦的人们受剥削,流不完的眼泪,诉不尽的仇恨。

第一场:杨白劳家。除夕,农民杨白劳和喜儿父女准备过年。汉奸恶霸地主黄世仁上门逼债,打死杨白劳,抢走喜儿。王大春和乡亲们忍无可忍,奋起反抗。赵大叔指点他们参加八路军。

第二场：黄家。不堪凌辱的喜儿在张二婶的帮助下逃出虎口。

第三场：芦苇塘边。狗腿子穆仁智紧追喜儿，在芦苇塘边发现喜儿失落的鞋子，误认喜儿投河已死，悻悻而归。

第四场：荒山野林。喜儿在风刀霜剑中拼搏了多少个寒暑，满头秀发由黑转灰，由灰变白。她登山攀岭，仰对长空，发誓要活下去报仇！

第五场：家乡村头。大春带领八路军回到家乡，决心把受苦难的人民救出苦海，得知喜儿的遭遇，更是怒火中烧。黄世仁、穆仁智闻风丧胆，匆匆逃跑。

第六场：奶奶庙。白毛女（喜儿）在奶奶庙与黄世仁、穆仁智相遇，恨不得把他们撕成千万条。大春等追捕黄世仁而至，惊疑白毛女，尾追而下……

第七场：山洞。白毛女与亲人相见泪涟涟，受尽苦难终于重见天日。

第八场：广场。喜儿和劳苦大众喜获新生。

故事的背景被设定在了抗日战争时期的中国北方农村，与西方芭蕾的文化环境有着天壤之别。但是整个舞蹈却将19世纪优雅的西方古典舞蹈与中国的民间舞蹈以及舞台剧艺术结合在了一起，成为"洋为中用"的范例。

舞剧创作并未因循于原作去走捷径，而是根据芭蕾艺术的特点进行了再创造。它巧妙地运用了中国古典舞、民间舞的素材，以写实与浪漫相结合的方法将剧情予以芭蕾化的展现。尤其在塑造人物方面，既运用芭蕾语汇，又吸取了中国民族民间舞、传统戏曲以及武术之长来充实和丰富表现手段。

剧中的人物立体生动，并且得到了作者的深度挖掘。例如刚开始的时候喜儿的舞蹈欢快优美，以展现她的天真和纯朴，但是一些跳跃的

动作却也显示出她天性中刚强的一面。在悲剧的发展过程中,喜儿的舞蹈就变得激昂有力,展现了坚强的性格。在大春等军人的舞蹈设计中则融入了一些武术的动作。舞蹈艺术家们在探索怎样以舞蹈语言表达复杂的人类情感的过程中,使中国的现实内容和西方的芭蕾艺术形式完美结合。《白毛女》"旧社会把人逼成鬼,新社会把鬼变成人"的真实故事,充满了戏剧性,具有相当的典型意义,感动了中国千千万万的老百姓。

这部芭蕾舞剧对于剧中主要人物,诸如:喜儿的纯真、甜美和变成"白毛女"后的坚韧、刚毅;大春的朴实、敦厚及参军后的英勇、干练以及黄世仁的阴险、毒辣等都刻画得比较鲜明、生动。这其中既有大胆直白的揭露,也有迷人的艺术魅力。

三十年来,《白毛女》与《红色娘子军》一道,在中国芭蕾舞剧发展史上具有里程碑的意义。它们是"洋为中用"的深层次实践,以其独有的中国特色自立于世界芭蕾艺术之林。中国舞蹈家们以集体智慧弥补了经验不足,使芭蕾中国化的探索在一开始就达到了一个较高的起点。

第三部分

中西现代舞作品

马 赛 曲

舞蹈编导：邓肯

舞蹈音乐：胡耶·德·里斯尔

舞蹈首演：1915 年于巴黎

首演演员：邓肯

　　具有民主主义的思想使邓肯十分同情革命。1915 年，当时她刚从流血的、英雄的法国回来，看到美国政府对战争漠不关心的态度，她心中充满义愤。那天晚上，在巴黎大都会歌剧院演出完毕，她裹上红色大围巾，即兴表演了《马赛曲》——这支曲子为法国革命者从马赛向巴黎进军时唱的战歌，后来被定为法国国歌。号召美国青年起来保卫自己时代的最高文明——从法国传到世界的文化。邓肯的舞蹈是对波兰和法国战争期间的爱国主义和英雄主义的歌颂。舞蹈中邓肯穿着鲜红的曳地长袍，屹然挺立。

　　　　　起来吧，祖国，

　　　　　英勇的孩子们，

　　　　　斗争的时候来到了！

　　　　　我们面前，

　　　　　那暴君的血腥的旗帜举起来了，

　　　　　血腥的旗帜举起来了！

　　　　　听到没有？

　　　　　那凶暴的兵士，

　　　　　在田野里疯狂地吼叫。

他们来到了你们的家，

残杀你们的姊妹和兄弟。

武装起来，

同胞们！

快结成队伍，

前进！前进！

把他们的污血，

灌溉我们的田！[①]

……

　　伴随着起义革命者的歌声，面对敌人的进攻，邓肯毫不退缩地对视敌人。她大跨步地向前行进，高抬腿地迈步向前。敌人狂烈的进攻，卡住了她的喉咙。她闻到血的腥味，她拥抱着红旗，亲吻着红旗，热泪盈眶，从中获得了无穷的力量。她站立起来，手臂高扬，用紧握的双拳撑开了一个巨大的斗篷，仿佛一面高扬的旗帜。她以无声地哭泣，呼唤着自己的伙伴拿起武器，投入新战斗。最后，她在一片寂静中，仿佛化为一尊庄严伟大的自由女神的雕像。

　　据后来邓肯回忆道：首演后的第二天早晨，当地的各家报纸纷纷对其加以报道。其中，有一家报纸这样写道："伊莎多拉·邓肯小姐在演出结束时，热情地表演了《马赛曲》这个节目，受到了异常热烈的欢迎。观众起立欢呼，长达数分钟之久……她英姿飒爽，模仿凯旋门上的不朽

① 《马赛曲》为法国国歌，原名《莱茵军战歌》。法国大革命期间，由工兵上尉鲁日·德·李尔一夜之间写成。马赛的志愿兵部队唱着这首歌向巴黎进军，因此称其马赛曲。法国民公会在 1795 年 7 月 14 日通过一项法令，把它定为法国国歌（见《简明不列颠百科全书》，中国大百科全书出版社）。此中文歌词由中国人民解放军某部政治委员，抗日战争时期新四军某部文化教员与文艺工作者刘玉林先生根据战时传唱的歌词提供。

形象。当她把这个著名拱门上(吕德塑造)的形象经过艺术加工再现出来的时候,观众激动万分。这时她的肩膀是赤裸的,半边身子,直到腰部,也是赤裸的,都统一在一个舞姿之中。观众为这种崇高艺术作品的生动再现,爆发出欢呼,不断地叫好。"[1]

　　邓肯在现代舞蹈家中是最早使用即兴方式跳舞的。但她并没有使舞蹈走向不可控制的无意识潜流,而是听随着内心情感的召唤,随心而舞。自由地表现了她身上来自贫民阶层固有的崇尚民主、追求自由解放的思想意识。以至于她这位并不是革命者的舞蹈家曾被人们误认为是"赤色分子"。邓肯的舞蹈即兴,是由理性与情感共同主导的运动,完美地表现了她的舞蹈欲传达的主题思想。邓肯十分推崇情感的表现,但她亦未堕入自我表现。从其作品实际表现的效果来看,在即兴作舞之时,她并未放弃模仿;在情感表现之时亦未放弃再现。紧紧围绕着传达思想的需要,选择动作与动作呈现方式,并注重艺术形象以及艺术形象的可感性,使观众在对编导家的意图深刻理解之后,与其达成共识与共鸣。

拉　赫

舞蹈编导:圣·丹尼斯

舞蹈音乐:列奥·迪里贝斯

后改用杰斯·米克尔的音乐

舞蹈首演:1906 年 1 月 28 日纽约

首演演员:圣·丹尼斯

[1]　【美】伊莎多拉·邓肯《邓肯自传》,朱立人、刘梦盦译,上海文艺出版社 1981 年 9 月,第 346—347 页。

　　圣·丹尼斯用舞台布景营造了一座香烟袅袅的寺庙,透过雕刻得精美的圆柱,和穹形的大门,女神拉赫纹丝不动地端坐在祭坛上,像一尊铜像。云雾徐徐上升,她身上的宝石,发出闪闪的光芒。祭师和信徒们匍匐在她的脚下,举行挚诚的祈祷仪式。女神慢慢地睁开双眼,胸口开始随着呼吸起伏,她的手中数着两串佛珠,双眼随着念珠的转动闪着不断变幻的光芒。女神充满了活力,从神坛上走下来,跳着"醒来之舞"。接着,女神双手各套一对小小的指钹,随着指钹敲击的音响节奏起舞,表演着"感官舞"中的每一种感觉。她交叉双臂优美地弯曲地举过头顶,伸直了又放下来,时而侧头聆听指钹的音响,时而一只手放在胸口,另一只手放在身后,以轻柔地波动从一边达到另一边。女神穿着华丽的背心和短裤,舞姿造型追求平面的视觉效果带着异国情调的优雅。接着,她手挥花环,在空中轻轻地摇动,时常用脸庞和嗅觉去捕捉空中飘散的花的芳香,女神在表演"嗅觉舞"的场面。接下来,她变换另一件道具,灵巧地舞动一只酒杯,并举杯啜饮,在"味觉舞"中,女神由于酒的浓烈的刺激,使她呈现某种醉态,动作愈来愈快,越来越奔放。她用纤细的手指抚摸手臂和肩膀上光滑的皮肤,她的身体缓缓地倒向地面,腰部柔软地向后弯曲,盘旋,形成一个圆形,她的手沿着头的走向向上延伸,并迷醉地亲吻着它,使人的七情六欲都通过肉体散发出来。最后,在"感官陶醉舞"中,她以一种狂热,双臂猛烈地抖动,甩动头部剧烈地旋转后,倒落在地。让身上象征尘世的华丽的裙饰滑落下来。……慢慢地,她归于平静重新回到圣坛上。女神拉赫用舞蹈传播教义,告诉信徒们,只有远离感官的刺激与享受,远离邪恶和自私的生活,远离情欲的生活才能获得最高的宁静。

　　圣·丹尼斯的《拉赫》以一种全新的面貌,出现在熟悉传统舞的形

式,熟悉裙子舞、踢踏舞和芭蕾舞的观众眼前。引起了巨大的骚动,
"圣·丹尼斯的舞蹈使波士顿透不过气来……观众涌到芬维皇宫剧院
看东方舞蹈……黑暗遮盖了人们的脸红……这个赤脚少女给市民带来
新的刺激"。但他们也同时承认,她的花样不同凡响,"但她的舞蹈却完
全没有猥亵的成分。"

这部作品是圣·丹尼斯的成名作。它标志着圣·丹尼斯开始探索
舞蹈艺术走向宗教之途。拉赫——圣·丹尼丝的舞蹈女神的象征,受
到舞迷们狂热的喜爱。当圣·丹尼丝六十多岁上演这个节目时,仍然
使观众在椅子上无法安坐。

埃 及 舞

舞蹈编导:圣·丹尼斯、肖恩
舞蹈首演:1931 年于纽约
首演团体:圣·丹尼斯-肖恩舞团
主要演员:圣·丹尼斯、肖恩

舞蹈在"尼罗河的祈求"中拉开序幕。露丝·圣·丹尼斯扮演着一
个女祭师的形象。她的舞蹈象征着埃及生命之源——尼罗河的奔流回
转。在短暂的"宫廷舞"之后的一幕是充满宗教氛围的"艾西丝的面
纱"。这一场中,女神艾丽丝的舞蹈反映埃及宗教中某种关于复活的主
题。在"白昼舞"中,露丝·圣·丹尼斯表现了古埃及的战争、狩猎和日
常生活的场面,展示了古埃及的建筑和工艺艺术。在终场前的"黑暗
舞"中,艾西丝女神被带到天神的法庭,和一切死去的想进入天国的人
一样,艾西丝将在这里受到最严厉的审判。她的心被放在一个瓶子中,
放在天平上,用真理的砝码来称量。如果她的心沉下来,说明她属于邪

恶,她的心就会立刻被蹲守在旁边的天狗吃掉,她将永不得超生,在地狱中遭受最残酷的惩罚。然而,艾丽丝的心和真理的砝码是一样重量,于是艾丽丝女神走上太阳神的船,进入天国。丹尼斯明确地说,她跳的埃及舞,不仅是一个埃及的跳舞女郎,而是关于埃及的整个传统及其不朽的精神。

做埃及舞一直是圣·丹尼斯的梦想。在圣·丹尼斯早年的经历中,一次偶然的事情,决定了圣·丹尼斯舞蹈艺术的终身方向。在一家商店的橱窗上,她看到了一张推销埃及女神牌香烟的广告。这张广告上,埃及女神艾西丝肃穆地端坐在宝座上。当时,露丝·圣·丹尼斯体验到内心的一种巨大的冲动和强烈的喜悦,她对自己说,"从今以后,我就会是埃及"。从此,要跳埃及舞的冲动使她无法抑制。

为演出埃及舞筹措资金,圣·丹尼斯决定先编排一些舞蹈作品进行演出。1893年,露丝·圣·丹尼斯在美国芝加哥哥伦比亚文化展览活动上,看了东方舞的特别节目介绍,露丝·圣·丹尼斯认为适合观众口味的轻歌曼舞的风尚忽略了东方艺术—宗教艺术的神秘色彩和本质,因此,丹尼斯开始出入各地图书馆,并且走访了纽约科尼岛上的印度舞女,对东方的宗教舞蹈做了深入的研究。经过多年的准备,在其丈夫肖恩的帮助和支持下,终于在20世纪30年代初,圣·丹尼斯实现了她的梦想,完成了《埃及舞》的创作和演出。丹尼斯—肖恩舞校的建立,对学生与演员的培养,使埃及舞宏大的规模与场面得以呈现。

埃及舞充分表达了丹尼斯的舞蹈意念,传达了露丝·圣·丹尼斯内心的宗教倾向和美学追求。

女　巫　舞

舞蹈编导：玛丽·魏格曼

舞蹈音乐：打击乐伴奏

舞蹈首演：1914 年 2 月 11 日

首演演员：玛丽·魏格曼

　　魏格曼意欲在自己的舞蹈中让人感受到一种力，一种掩盖在文明的虚饰下，人类依然存在的原始冲动。她在舞蹈中，使人常常觉得有一种神秘的力量接触并完全地控制了她——这就是原始冲动的力量。她常常让自己或者演员们戴上面具，把演员个人的个性隐去，将脸变为戏剧中她要表现的人的脸，把演员的个性变成戏剧中人的个性，而正是为了使舞台上的"人"更具有普遍性和共同性。

　　这是魏格曼创造的第一支独舞。后来玛丽在《舞蹈的语言》一书中这样回忆道：

　　"一天夜里，当我十分激动地回到我的房间里的时候，我偶然向镜子里望了一眼。镜子里反映出来的是一个多么使人不快乐和着了魔的、狂野的、放荡的影像啊。头发是乱蓬蓬的，眼睛深深陷进眼窝，长睡衣乱七八糟的——她就是——巫女——这就是同时有着放纵的、赤裸裸本能冲动，有着不知足的生活的欲望，兽和女人合而为一的尘缘深厚的家伙。

　　我为自己的影像感到不寒而栗，暴露出自我的这一面，是我从来绝不容许这样无耻的、赤裸裸地显示出来的。那么，究竟是不是百分之百的每一个女人都隐藏着一些不管它原来是什么样式的这种女巫的成分？"[①]

① 【德】玛丽·魏格曼：《舞蹈的语言》，郭明达、刘毅译，《舞蹈论丛》1980 年第 3 期；1981 年第 1、3、4 期。

　　魏格曼的《女巫舞》揭露了那些常在人类文明的外表低弱下去时才迸发出来的生理本能和邪恶的渴望。《女巫舞》是她再次使用面具的尝试。这个面具是她的面容出色的翻版。"面具保持了它自己人的生命，身体的每个动作引来了面容表情的变化，凭着头的姿势，眼睛看起来好像是闭上或是张开的。事实上，嘴的周围一由画笔几笔显示出来——都似乎浮泛着笑容，这一笑容，因为它深奥难解，使我想起了狮身人面像。身体在沉重的负担下，也有着某种谜样的狮身人面像潜在的、兽性的特性。……"舞蹈中，魏格曼的头发向外眦着，一张粗野形象的面具罩在她的脸上。她蹲坐在地上，用有力的动作向上伸出手臂，一次一次地敲打着空间。她手抓住自己的膝盖，用力向身体方向拉回，借力将整个身体移向前方。她抓住自己的脚腕把脚狠狠地踏向大地。魏格曼用怪异的动态，创造了这个令人激动的舞蹈角色。通过那些遥远的陷入昏暗的后景和眩目照亮着前景的舞蹈姿势之间的对比表演，揭示人的本能与文明的冲突。

　　《女巫舞》是魏格曼无伪地揭露人性真实的作品，因此是使她演出前不会因为舞台恐惧而颤抖的作品。作为她最喜爱的作品，她的每一次演出都给人以深刻的印象。

<div align="center">

绿　　桌

</div>

舞蹈编导：库特·尤斯

舞蹈音乐：F·A·科恩

舞台美术：H·赫柯罗斯

舞蹈首演：1932 年 7 月 3 日于法国巴黎

首演团体：库特·尤斯芭蕾舞团

获奖情况：1932 年获法国巴黎首届国际编舞大赛金奖

《绿桌》的原形是尤斯早年的舞剧《死神之舞》，这个舞蹈选材于中世纪的背景。表现乞丐、国王、主教、农妇、妓女等等走向死亡的舞蹈，表现在死神面前人人平等的主题。

库特·尤斯生活的年代，希特勒的纳粹不断发展，战争的阴云密布，尤斯对人类的现实感到深深地忧虑。在那一段时间，他从一位伟大的政治记者库特·图克尔斯基那里读到很多东西，那位记者不断地在文中写道："不要相信它！不要相信它！这些和平的谎言，这一切都是骗局，他们正秘密地准备新的战争。"尤斯受到深深的影响。他认为有人正通过阴谋挑起一场战争。为揭露阴谋制止战争，他创作了不朽的《绿桌》。

全剧分为八段场景：即"序幕"、"告别"、"战斗"、"难民"、"游击队员"、"妓院"、"灾难之后"及"尾声"等。舞剧开幕时，舞台上竖向放置了一张巨大的绿色的桌子，象征着一场外交和谈。10 位穿着黑色燕尾服、彩色条纹裤的"外交官"们出现在台上，他们戴着面具，显得古怪可笑。尤斯以时而前倾、时而后仰、时而捶桌顿足、时而激烈争吵的动态，表现帝国主义的霸权主义者为瓜分世界、分赃不均而你争我夺互不相让的丑恶嘴脸。终于，一声枪响，争吵戛然而止，战争开始了……。面目狰狞的死神，挥舞着他的旗帜，他是战争无情的死亡的象征。以它和人们组成的双人舞或群舞，作者表现了战争如何无情地夺走了千百万人的生命……舞台上，硝烟弥漫、一幕幕地双人舞或组舞，是出征的士兵和亲人依依告别的场面，死神就在他们的身后，伴随着他们，威胁着他们……接下来是死神与战士，死神与少女，死神与妇女，死神与游击队员，死神与老母亲，死神与发国难财者的一个接一个的双人舞。尤斯通过死神与各种人物的象征性舞蹈，揭露出战争冷酷无情的本质，并通

过母与子、夫与妻、恋人间的充满人性的生离死别的凄婉动人的舞蹈进行对比,表达了他对死难者深深地怜悯。《绿桌》充分显现了尤斯的艺术造诣及其追求。他以准确的动作形象塑造了人物的鲜明形象,例如死神始终以一种不变的节奏,僵硬的身体姿态,冷酷无情的面容以及向下阴沉的力度和威胁,使其犹如一个幽灵出现在舞台的各个角落。再如,对发国难财者的塑造,尤斯运用了圆滑而轻浮的动态形象表现他的奸诈、阴险、出卖灵魂的卑鄙无耻,在战场上盗尸时,他像鹰一样的迅速扑向猎物,准确地表现出他人性的泯灭和贪婪。《绿桌》以独创的形式和深刻的思想内涵,征服了广大的观众,使其能够作为舞蹈戏剧的保留剧目久演不衰地跨越了大半个世纪。[①]

悲　歌

舞蹈编导:玛莎·格雷姆

舞蹈音乐:卓尔坦·柯达利

舞蹈首演:1930 年于纽约

首演演员:玛莎·格雷姆

1930 年《悲歌》出台,玛莎的舞作里不再有芭蕾的轻盈、落地无声,她和她的舞者以赤足的脚重重地踏击大地,舞者的脚勾了起来,显现出强硬的线条。它不再企图抵抗地心的引力,而像瑜伽的信徒那样亲近大地。她以腹部为动作之源——因为这不仅是生命孕育的处所,也是一切情感和欲望的策源地。而脊椎是生命之树,在强烈地、近乎痉挛般的紧张的收腹以及随后而来的脊椎有力地伸展之中,传达出人性强烈

①　见刘青弋:《西方现代舞史纲》,上海音乐出版社 2003 年。

冲突与撞击。《悲歌》使人强烈地感受到这种挣扎——在外部约束中人的内心的挣扎。这里不仅有妇女失子的悲痛、还包蕴了整个人类的悲哀。舞蹈开场时,玛莎坐在低低的板凳上,从头到脚罩着巨大黑色尼龙弹力黑布,只露出手掌、脚掌和脸部,整个人被包围在巨大的愁苦笼罩的氛围之中。她最先轻轻地摇晃着身体,然后,揪心般地抬起她的一只脚,又抬起另外一只脚。她的上身俯下去,又仰面叹息。她的身体痛苦地扭曲,从一边挣扎着转向另一边,鞭挞般地饱经折磨,蜷缩着的身体寻求安全的慰藉以及向上伸展的肢体发出求援的呐喊。她悲恸地一次比一次更剧烈地收缩着腹部,让人们仿佛听到她无声的哭声。最后,她的身体从最低处到达最高处,整个身体在空间中抢起了一个圆环,她再次抬起一只紧张地勾起的脚掌,然后那只脚重重地落地,头和上身追随那只脚下深深倒下,而双手则紧紧地并拢,紧张地向身体的另一侧伸展。格雷姆在撼人的抽象之中,集中概括了人类悲情种种体验。

　　《悲歌》虽然只是一个短短三分钟的舞蹈作品,但却是现代舞蹈艺术的一个重要的转折点,它改变了舞蹈艺术审美建构的方向。格雷姆亦通过这支舞蹈,表明她的艺术个性形成。格雷姆真正离开了老师,创造了自己的舞蹈。它忠实地表现了玛莎·格雷姆,"她则是原版"。她的舞蹈有如她的行为,因为是她跳舞的唯一的和不可避免的方式。这是由于她不是根据任何力学设计的理论来行动的,也没有去建立任何美学的崇拜;她不关心改变他人的信仰或建立某个体系;她只不过是按照自己内心的舞蹈信念之驱使去跳舞罢了。并且她自己亦坚决地相信,在这个世界上她是唯一。她的艺术灵魂核心就是她个人的那种发人深省的力量,而这是一种过于个性化,而且无法传授,无法传播给他人,也无法用某种技术来捕捉或用任何的特定

的动作来包容的力量。[①]

格雷姆的艺术成长于世纪之初的转换之中,尖锐动荡的生活挫出了她的舞蹈紧张与粗砺,从浪漫主义的巅峰上跌落到现实地面的艺术家们,必须脚踏实地地立足大地,亲和自然,因此,格雷姆不仅脱去了舞鞋,还将整个身体去和大地亲和——格雷姆不再关注动作的线条在空间如何伸展,而关注身体的能量向何处喷射。格雷姆要求舞者练就一双农人的脚,铿锵有力地踏向地面。舞者的身体像受伤的野兽般痛苦地、紧张地收缩起来,继而又以顽强地反抗向外扩张。她的技术是钢铁般的,但它们所表现的冲突却已经在某个较为基本的层面上发生了,"在这里,力与力相互对峙于一种统治一切的感情平衡之中"。格雷姆及舞者的身体是充满动荡不安、疯狂竞争的 20 世纪锻造的肉体形态。

心 之 窟

舞剧编导:玛莎·格雷姆

舞剧音乐:塞谬尔·巴伯

舞剧首演:1946 年于纽约

装置设计:野口勇

首演演员:玛莎·格雷姆舞团

《心之窟》取材于希腊神话。赫利俄斯的孙女,科尔喀斯国王埃厄忒斯的女儿,爱上了阿尔戈船英雄们的领袖伊阿宋,并帮助他取得金羊毛,然后与伊阿宋一起私奔逃离科尔喀斯。为了阻止追击,美狄亚杀了自己的兄弟阿普绪耳托斯,并把他的尸体剁成碎块,抛入大海。在科林

① 【美】约翰·马丁:《舞蹈概论》,欧建平译,文化出版社 1994 年 7 月版。

斯,她和伊阿宋生了两个儿子,当伊阿宋决定同国王克瑞翁的女儿格劳刻结婚时,美狄亚给新娘送去一个花冠,格劳刻被活活烧死。为了报复伊阿宋让他的痛苦得不到慰藉,她把两个儿子也杀死,然后乘上赫利俄斯赠给她的飞龙车从科林斯飞走。

　　格雷姆的这部围绕着四个人物展开的舞剧,着力揭示美狄亚对伊阿宋和格劳刻的嫉妒和仇恨。格雷姆将舞台分割成三度表现空间,一是美狄亚所处的现实空间,一是美狄亚的心理空间,一是天使——旁观者的空间。开场,美狄亚低姿处在一丛荆棘前,她站立起来,全身在颤栗。伊阿宋与格劳刻的欢娱与爱情,时时浮现在美狄亚的眼前,深深地刺痛她的心灵。仇恨吞噬着整个肉体和灵魂,性的焦灼与本能的欲望,使骨盆以急骤的冲动,推动着人物罪恶的行动,最终在阴谋与罪恶达成的快感中获得释放与舒解。在这部舞剧中,格雷姆还安排了一个红衣天使,她代表着善的力量,她对眼前发生的事情感到焦虑,她多次试图阻止美狄亚的恶行发生,但是,在熊熊燃烧的复仇的火焰面前,她的劝阻显得软弱无力。格雷姆用真实的语言,不仅通过对伊阿宋行为再现,揭露人性的自私、自利、忘恩、负义,亦通过表现美狄亚的心理活动,深刻揭露人类社会种种善恶相争。格雷姆在舞蹈中仿佛挥动着一条无情的鞭子,抽打着人类的灵魂。她让美狄亚像一条受伤的毒蛇,露出狰狞的面目。她不时地跪在地上,用膝盖前行,身体剧烈地抖动着,疯狂地甩动着脑袋,身体抽搐、扭拧地在地上扑腾,一条红色蛇的毒信,从口中吐出,像一道喷发而出的妒忌的火焰。刻骨的恨,切肤的痛,情欲的升腾与性欲的焦灼,都压抑着腹部与子宫,……格雷姆表现出美狄亚妒火中烧的仇恨和复仇的邪恶心理。格雷姆以僵硬的身体,体态内敛与不和谐的形态,将在仇恨状态中的人性黑暗暴露在了光天化日之下。

　　这个舞蹈中,著名的现代雕塑家野口勇,为格雷姆设计了舞台装置。当格雷姆需要在舞台上为美狄亚,为她尚存的心灵找到一个位置时,野口勇就给了她一条蛇。当格雷姆考虑该怎样描述美狄亚飞回她父亲身边而无计可施时,野口勇设计出用铜线织成的耀眼的服装,成了她扮演美狄亚的外套。扮演格雷姆的演员就这样穿着那件外套在飞龙车上越过舞台。美狄亚从科林斯飞走的那件外套,是一个用金属丝构成的装置,它在最后被美狄亚"穿上"之前,置放在舞台的一角,像一丛古怪的荆棘,加强了作品神秘原始的意味。

震 教 徒

舞蹈编导:多丽丝·韩芙莉

舞蹈服装:保丽纳·劳伦斯

舞蹈首演:1930 年月 11 月于纽约

首演舞团:韩芙莉－韦德曼舞团

　　《震教徒》首演于 1931 年,它取材于 18 世纪至 19 世纪初期以纽约州本部、英格兰等地为中心的基督教派中震教徒"关于用舞蹈跳去罪孽"的仪式。震教徒集体居住,从英国带来的信仰与教义不许他们结婚,而潜心去在新大陆营造没有罪恶的社会,他们相信彼岸世界的无偿,并以激昂、井然的舞蹈和神明沟通,笃信在舞蹈中将世俗的罪恶震出体外。但教徒日减。韩芙莉创作该舞时,震教徒已屈指可数,且大多年长,可是以舞蹈作祈祷时则激情满怀。舞蹈中,教徒们跪地,合掌手指交叉,站在脚后跟上摆晃,同时挥动着手臂的动作表现他们的虔诚与迷狂。两队男女互不接触,他们走前退后,震荡着肢体,他们慢跑、聚散,反反复复地蹦跳,传达了他们的内在感情。

开始姿势是：演员面对舞台中心，观众看到的是侧面。双肘弯曲贴近身体，前臂沿着胸部以竖直平面使劲上拉；平行中间留有空间。身体从大腿到肩向后倾斜，姿势很牢固，几乎是僵硬的。头部也以同样的角度摆放姿势双手紧紧握拳。

《震教徒》在空间、动力和步伐的创造方面极有特色，最初舞者从左脚开始，以很重的步伐向着舞台中心前移，屈膝弯着身子跑，几步之后向前方倒落在右腿上，右腿突然弯曲，身体倒落在它的上面。然后在"嗒拍"时，从一个悬置点再次上拉，大幅度地将右脚带向后，下一拍时，右脚落，重心向后侧落于右腿上，右腿外旋大约 45 到 50 度角，立即回弹，右腿以圆周形式高高上提到右侧——这个动作当身体向左旋转四分之一到半圆时，重心由脚支撑变为由脚尖支撑。作为回弹动作，动作有着强大的上拉摆动，使得身体向左倾斜脱离平衡，而右腿以增加的紧张力掠过空中。接着动作路径改变。随着高抬那条腿的摆动和轴转，演员面对节奏开始时的舞台右方。在"嗒拍"时，她通过身体前倒的姿势将重心落于右腿，并且仍旧倒落，在两次换脚后回弹，这时演员跃到空中（不高），半转向右扭动再一次面对舞台中心。然后，双脚着地。

舞者的上身，双臂和头部都有各自的特色：沉重的三拍子的从走到跑动作中，躯干稳固地后倾，双臂从弯肘姿势尽力伸展成平行向前的直线姿势，然后成对角线向上，好像发狂般的祈求或祷告；到"嗒拍"末，双臂在身体前完全伸展（但不僵硬），下一拍又像身体一样准备向前落下。当这发生时，身体重量突然地，戏剧般地投掷下来，好像进入到地板里一样。紧接着"嗒拍"时的回弹，急速促使身体向上进入弧状悬置姿势，使得双臂或多或少自然地挂在身体两侧。这次悬置，像我们已经看到的，成为另一个向后倒落的高峰姿势。在下面当演员向侧后方倒落时，

右肩也侧落于外张的腿上面,右臂也向后侧拉。在第二次倒落回弹时,右腿和右臂同时以大圆圈向上,向外摆动。腿在髋部高度,胳膊在肩膀高度,但效果是完完全全的旋转动作,因为身体由于回弹的逆时针扭动,做圆周摆动,以支撑重量的脚(左)为枢轴,最大程度地向左边倒落,脱离平衡。当腿和胳膊看起来好像分别从髋部和肩部射出去一样时,相对地身体左侧上拉,双目向上看,完成了转动效果感觉。不可避免地,在"嗒拍"时,重量落在右脚,胳膊也下降。在恢复加重地走——跑动作时,双臂紧贴于身体,髋部两侧。结尾一跳时,双臂都后甩成初始姿势,好像被扔到空中与倾斜的身体相一致。在整个舞蹈中,身体都被要求每一部分,包括脸,都保持得很生动。

《震教徒》的舞蹈动作设计,是一种"节奏形式……由基本的感情动力发展而来"的创作形式,这是对《震教徒》中舞蹈核心概念的描述,舞蹈中动作表现的原动力自始至终要求来自于人体中心。[①]

启　示　录

舞蹈编导:艾尔文·艾利

舞蹈首演:1962 年

首演团体:艾尔文·艾利舞团

《启示录》以黑人的灵歌为背景,表现黑人的思想感情。全舞共分三部分,第一部分是"哀伤的朝圣者",表现了黑人的苦难和命运。三位男孩和五位女孩身穿着褐红色的衣裙(裤)象征着大地,凝重、低沉。在

① 参见:ERNESTINE　STODELLE, THE DANCE TECHNIQUE OF DORIS HUMPHREY AND ITS CREATIVE POTENTIAL PRINCETON BOOK COMPANY, NEW JERSEY, USA.

舞台中央紧紧地靠在一起,在金色的特写灯的照耀下,他们低头躬背曲膝,手臂像鹰一样展开,低沉凝重的音乐揭示着黑人内心的痛苦、压抑和反抗。他们有时将那些长长的手臂伸向无尽的苍穹,张开的五指表现他们无望的祈求。他们时而分散,后又聚拢。他们仰面苍天,将合十的双手高高地伸向高处,祈求超自然力量的庇护。很快,双手从中分开,带着断裂的节奏,一节一节地下沉,就像他们失落的心情和压抑的痛苦。但他们仍然昂首挺立,像一座山峰般坚强。第二段三人舞蹈,显示较多些生气,摇动的颈部、胯部以及躯干,都宣泄了生命燃烧的欲望。第三段转向低沉的双人舞,在生活旅程中,人们似乎用自己的一生去朝圣,用一生在祈望。

第二部分的舞蹈是"把我带到水边"。表现了黑人在水中受洗礼的场面。舞台从褐色的背景转成蔚蓝色的天空与大海。白衣、白裤、白裙、白伞和飘荡的白纱,形成白色的浪潮,构成美不胜收的美感世界,象征黑人民族纯洁和虔诚的信仰。舞蹈的动态洋溢着浓郁的黑人舞蹈的特色,此起彼伏的身体滚动,灵活摇晃的胯部富有极强的表现力,演员们旋转着,充满着动感与活力。洗礼结束,人们获得了新生。接下来的舞蹈是一段男子独舞,这是一段忏悔的舞蹈,孤苦的人,匍匐在地上,向上帝忏悔,以求获得宽恕。但上帝又在哪里呢?他收缩着自己的身体,站起来,又倒下去……

舞剧的最后一部分是以快速激烈的三人舞,和群舞表现的夕阳下生活场景构成了"行动吧,伙伴们!"的主题。三位男孩以激烈地奔跑出场,然而又猛然停住,他们旋转着表示力量的集聚,腾跃而起展示着力量的勃发。修长、倾斜倒落的身体,漂亮的失衡与立起,表现着这个特殊的民族的力量和潜力。接下来夕阳西下,黑人妇女们搬着小凳子,扇着蒲扇,悠闲地纳凉,热烈地交谈。一轮红日,挂于中天。穿着黄色衣

裙的女人们,挥动着蒲扇煽出火热的激情。穿着雪白衣衫的男人们,参加了妇女的行列,群舞热情、奔放,滚动的髋部,抬起的膝盖,撩起的裙裾,以及收缩又挺出的躯干,都将这种火热推到极点。以黄色为主调的舞台服装、灯光设计,烘托出一种热烈、温馨的艺术氛围,表达着黑人对未来生活的美好、热烈地向往。这种金色的光辉照耀下的生活,是黑人生活理想的追求。而那些沸腾的节奏,表现了黑人民族不可战胜的生命质量。

　　作为一位黑人舞蹈编舞家,艾尔文·艾利"不仅对黑人演员,而且对世界传达出自己的身份和传统的骄傲"。他认为,他的舞蹈表现原始冲动是黑人的一个重要的问题。他曾经在菲律宾巴亚尼汉民间舞团那里获得启示,于是他采用了福音、布鲁斯以及那些他孩童时在德克萨斯乡村记住的劳动歌曲和民间音乐,并运用了佐治亚海岛、新奥尔良和哈莱姆等地方的不同舞蹈风格。艾尔文·艾利的"启示录"中饱满的激情深深地感染了观众,他从观众那里得到同样炽热地回馈,每次演出,舞蹈必定返场才能平息观众的激动与狂热。1984年,艾尔文·艾利舞团访问中国,他让中国观众再次感受到这种激动与狂热。

摩尔人的帕凡舞

舞蹈编导:霍塞·林蒙根据莎士比亚的《奥赛罗》改编

舞蹈音乐:S·萨多夫根据 H·普塞尔的音乐改编

舞蹈首演:1949 年于康乃迪克

首演舞团:霍塞·林蒙舞团

　　"帕凡舞",又名孔雀舞,是 16 世纪流行于法国和意大利的一种

慢拍子的舞蹈。舞剧以一个庄严的四人舞——奥赛罗、苔丝德蒙娜、埃古和爱米莉表现摩尔人奥赛罗的悲剧，表现爱，友谊，妒忌，阴谋，死亡与真相。开场时，奥赛罗和苔丝德蒙娜、埃古、爱米莉手牵着手围成圆圈，他们在帕凡舞的温文尔雅的行礼、前行、后退的舞步中，向观众呈现各自的身份和彼此间的关系。奥赛罗把手绢递给苔丝德蒙娜。忽然，四人沿着对角线急骤奔跑，突然又以后倾的胯部遏制往向前的动势。埃古向奥赛罗耳语。他的挑拨，显然激怒了摩尔人。奥赛罗突然转身，拉着清纯无邪的苔丝德蒙娜愤怒地起舞。埃古也拉着爱米莉起舞，并威胁爱米莉与他同谋。苔丝德蒙娜手帕落地，爱米莉上前偷偷地拾起。埃古再次上前与奥赛罗耳语，并展现出手帕抽打着他。阴谋者的谗言使奥赛罗暴怒地走向苔丝德蒙娜，轻蔑地捧着她的脸，又骤然掐住了她的脖子……

那对邪恶的夫妇交错地跨过苔丝德蒙娜的尸体。在罪恶面前互相推诿责任。从炉火的迷狂中惊醒的奥赛罗悔恨自己杀了新娘，他抓住那对奸人，然后绝望地倒在他的爱妻的身边……

作为多丽丝·韩芙莉的学生，林蒙承继了韩芙莉的人道主义精神，着意刻画了嫉妒对人性的腐蚀与毁灭。林蒙最心仪的主题是那些向世人揭示出艺术家的人生经验的艺术作品。尤其是关于人生悲剧、人性壮美的作品。他希望摒弃空洞的形式主义，无意义地炫耀技巧的倾向、深入探究事物的本质。探究"人"这个实体的内里，寻求形体运动中强大有力的、质朴无华的美。他极力寻求恶魔、圣徒、殉道者、变节者乃至愚人诸般充满激情的形象。他立志向所有能揭示人类情感的艺术大师，向所有能在至高的艺术修养和完美无瑕的艺术形式上供作楷模的艺术家，向他们求索创作灵感和指南。如向巴赫，向米开朗琪罗，向莎士比亚，向戈雅，向勋伯格，向毕加索，向奥罗兹科……因为他们给予人

们一种对人性认识更深刻、更成熟的见解。①

　　林蒙在自身的舞蹈艺术建构中,继承和发扬了他的前辈艺术中的人道主义传统和人文主义的精神,并形成了自己舞蹈的艺术特色。他牢记他的老师韩芙莉的观点,"人"最适合成为编舞的题材;他亦认同格雷姆的观点,人的激情、崇高和罪过都可以成为伟大的舞蹈。因此,林蒙的作品常以各阶层的人为主角,他的舞蹈具有强烈的戏剧性。因此,林蒙在表演中创造的摩尔人所达到的力度与深度,此后很少有人能够达到。

空　间　点

舞蹈编导:默斯·坎宁汉

舞蹈音乐:约翰·凯奇

舞台美术:比尔·埃纳斯特希

服装设计:多威·布莱德史奥

舞蹈首演:1987 年 3 月于纽约

首演舞团:默斯·坎宁汉舞团

　　《空间点》是美国先锋舞蹈家默斯·坎宁汉与先锋音乐家约翰·凯奇长期合作中的一个代表性作品。舞台背景的天幕,是由舞美设计家用墨绘出的一个抽象的背景。演员们穿着由他用色彩绘出来的五颜六色的紧身衣,在空间中跳着和他的设计一样抽象的动作。音乐则是约翰·凯奇给这个纯舞蹈作品配上的《无声的论文》。这里没

① 参见【美】塞尔玛·科恩主编:《现代舞:7 篇信仰宣言》康乃迪克,威西里安大学出版社 1965 年版,欧建平编译:《现代舞》。

有旋律，没有音符，只有喘吁声，或嘴巴发出的声响，还有类似风声或其他的声响，在剧场中以一种若隐若现的感觉，在人们的听觉中飘荡。

就舞蹈本身来说，《空间点》作为坎宁汉 80 年代的代表作品之一，正如其名称所示是对空间的认识。"空间是由无数个点构成的"，爱因斯坦的理论成为这个作品创意的基础。坎宁汉在这个舞蹈中关注的是动作在空间中"量"的变化。人体的各种姿态，人体的各种部位，都在 1～300 度之间精确地被把握着，在人体动作本身的意味中揭示舞蹈的意义。男男女女动作，关注的是动作质量的变化；轻与重、动与静、进与退、上与下、高与低、快与慢构成空间的某种"相对性"，在这种相对性中，形成坎宁汉所追求的某种"戏剧性"。

舞蹈在三人舞与一人舞的合奏中开场。这个开场，并无特殊的意义，意义在于观众眼睛接收后的反应。从编导的角度来说，只不过由于他偶然选择了这个场面而已。坎宁汉的舞蹈，使空间有不同的组合在运动，就像这个世界在不同的地方发生着不同的事情。三个人在跳着共同的舞蹈，就像人们常有的时候共同做一件事情，那个一只腿跪姿的女子，静静摆在那里的造型，亦像这个世界常有的动静。人们时分时合，有时各做各的动作，就如各干各的事情。动作与动作的联接，不再是风格动作流畅的组合。而是随机抽样的拼凑，所以显得干涩、不和谐，亦不流畅。接下来的六人舞，亦是这种方式的舞蹈组合。由于速度的加快与变化，空间的节奏与流动加大。四人、三人、两人、一人，各自独立运动。再下来的舞蹈变得缓慢，在无声的空间中三个人、三个人一堆缓缓运动，像静静的夜晚。人们集在一起，拉着手在一起，空间变得拥挤起来。一对男女，快速带着力度变化了的节奏打破了空间的寂静，但却没有改变另外的男女成双成对地仍然保持着自己静谧的行动……

七十多岁的坎宁汉出场了,他手脚忙碌地做着动作,四个舞者上来和他呼应。有时他站在那里,看着男男女女的舞者在他面前跑动、跳跃。最后的结束,依然是三人舞、两人舞……人体仍然在运动,与开场,与中场都无大的区别。这不是坎宁汉在"表现什么",而是坎宁汉靠"机遇"——用掷骰子的方法选取的动作和舞蹈段落。

坎宁汉的舞蹈常用芭蕾舞脚下动作,但又不拘泥于它而随意地变化,芭蕾舞动作之间的流畅性与协调性,动作之间连接的固有规律,以及形成身体平衡的相对律都被打破。上身的动作没有固定的姿势,身体虽然有了传统现代舞常见的弓身曲背动作,但全然不见人的情感表现。人体动作中性、冷漠而机械。让熟悉舞蹈传统的观众感到十分困惑,甚至感到枯燥乏味。坎宁汉的舞蹈在对传统舞蹈观念的颠覆中,表达了新先锋舞蹈革命的观点:"舞蹈就是舞蹈","动作就是动作"。

意　象

舞蹈编导:阿尔文·尼可莱
舞蹈音乐:阿尔文·尼可莱、詹姆斯·希威特
舞美设计:阿尔文·尼可莱
舞蹈首演:1963 年 2 月于美国康乃迪克州
首演舞团:阿尔文·尼可莱舞团

1963 年首演的《意象》是尼可莱舞作中最为人津津乐道的作品。这个舞蹈集中体现了尼可莱舞蹈剧场的整体追求和风格、并以强烈的形式感给人留下过目不忘的形象。开始,男女演员穿着红白相间或蓝白相间的竖式条纹的长袍,头上顶着倒置杯形的帽子,动作机械,常常像僵直地站立在跷跷板上似地倒换着人体的中心。接着流动性的线

条和服装取代了僵直的线条和服装，高昂快速的动作取代了机械简单的动态，再接下来的男子五人舞是在紧身衣上套上了从一手穿过肩部再到另一手的延长了的白色道具——像夸张、放大了的人体肢体的骨关节，有时他们彼此连接起来像是链条，有时给人以解剖学方面的联想。在这个舞蹈中，橡皮筋再度被用在舞蹈中，用群舞造成纷繁的舞蹈幻象。《意象》以全新的视觉形象，带给人们一种骚乱和不安感。

对于自己的艺术创造，尼可莱曾作过如下的强调，"尽管我坚信，我在1953年就发明了荒诞剧场，但我并非是有意地这样做的。抽象的表现、荒诞的戏剧、达达艺术、波普艺术以及音乐作品，都是我的剧场的工具——但从不是有意识地。我使用它们，因为它们为我服务，我从不为它们服务。……"[1]在舞蹈中，尼可莱的舞者常常被要求用宽大的衣衫把身体包裹得严严实实，把观众的注意力从舞蹈者陶醉的曲线引开，关注舞台空间、色彩、时间、物质及其关系等因素，关注其中所蕴含的人类精神与思想的抽象。

尼可莱指出，随着故事链的崩溃，舞蹈编导术的结构需要改变。自然时间与节拍器不再需要，时间不必支撑逻辑的现实主义事件。更重要的是，打破文字时代的阻碍，将创造投入幻象和可能的运动的道路，远离文字的幻象。在时间与空间获得自由。因此，不以鸽子般的"阿拉佩斯"（芭蕾舞姿名称）为骄傲，而作为环境的一个成员与其保持一致。被围绕着我们的回声丰富着。[2]

[1] ALWIN NIKOLAIS;*GROWTH OF A THEME* FROM ED BY WALTER SORELL; *THE DANCE HAS MANY FACE*. P. 237.
[2] ALWIN NIKOLAIS *EXCERPTS FROM 'NIK A DOCUMENTARY'* IN EDITED BY JEAN MORRISON BROWN : *THE VISION OF MODERN DANCE* PRINCETON BOOK COMPANY, PUBLISHERS PRINCETON, NEW JERSEY 1979. P. 114—115.

　　尼可莱敏锐地感觉到,他所处时代的一代艺术家已处在现代舞的一个新的自由的阶段,以及这个阶段现代舞已经发生的变化,并将其付诸实践。因此,有人对尼可莱的作品提出批评,认为他的作品冷漠、自私、脱离尘世。但在尼可莱则认为,这是由于批评者狭隘的人性观看待事物使然。他认为他最善于用抽象的手段看事物,但是抽象并不排除感情。人类最伟大的天赋正是由于他们具有抽象的能力和超越存在的能力。尼可莱的艺术虽然意欲站在地球之外的宇宙来看待这个地球及地球上人的生存状态,但他是这个地球上的艺术家而非天外来客。因为他坚信,艺术不是嫁接在人们头上的孤立的实体,而是产生于培育它成长的文化状况和种种社会属性。[①]

海 滨 广 场

舞蹈编导:保罗·泰勒

舞蹈音乐:J·S·巴赫

舞台灯光:J·迪普顿

舞蹈首演:1975 年美国纽约

首演舞团:保罗·泰勒舞团

　　在现代舞蹈家中,保罗·泰勒是一位风格多变的舞蹈家。《海滨广场》使保罗·泰勒这位先锋舞蹈家也被称为新古典主义舞蹈艺术家。这不仅是由于保罗·泰勒使用的是约翰·塞巴斯蒂安·巴赫的音乐《e 小调协奏曲和 d 小调协奏曲》,而且从服装设计到舞台设计都浸透着明亮、和谐与美,尤其是舞蹈设计热情奔放、清新自然、和谐流

① 见刘青弋:《西方现代舞史纲》,上海音乐出版社 2003 年。

畅。这种艺术特色亦是使保罗·泰勒在 70 年代后成为最受欢迎的美国舞蹈家的重要原因之一。

舞蹈一开场,编导便让观众置身于一望无际的海滩上,天水相连。粉色的衣裙飘荡在蔚蓝色的天空下,在金色的海滩上,青春的活力与不同性格的冲突,浓厚的友谊与爱情都在这里得到完美地呈现,九个男女演员在大自然春光明媚的环境中,青春与生命迸发出鲜活朝气,他们以奔放的脚步快速地奔跑着、跳跃者,彼此追赶,他们旋转着、翻滚着,彼此相拥。尽情地享用着大自然无限的空间。保罗·泰勒的编舞艺术炉火纯青,他从简单的走、跑、跳的主题动作开始,变奏、发展,将动作的优美、协调以及视觉上绚丽的色彩调适到最佳的程度,让人产生心醉神迷的感觉。在舞蹈动作的设计方面,大量使用切分音的效果,从而进一步强化了舞蹈节奏的活泼与跳跃,从而将青春的美丽与活力推向了极致。

然而,人世间有聚散离合,爱情有相悦相恼。接下来的舞蹈段落表现的是男女之间微妙的情感纠缠,爱与不爱,选择与被选择,缠绕似漆爱情的和孤苦伶仃的盼望,都是像白天黑夜一样彼此不可分离一样,伴随着青春的脚步。成双成对的情侣欣慰地相依相伴地离去;无所归依的人各自怀着自己的心事。一位高个子的女孩,因为所爱的人爱了别人,伤怀地在月夜中徘徊。

但终究雨过天晴,夜幕散后迎来了新一天的黎明,年轻的生命变得更加成熟,情感更加炽热,恋情更加真挚,男男女女手牵手,肩并肩,一个接一个地尾随着,欢乐地跳跃前进。女友们奔跳着,跳进男友的怀抱之中,双双依偎离去……海滩的浪漫,大海的宽阔,浪花的热情,都感染了年轻人的心灵,使恋爱中的心更热,情更浓。保罗·泰勒在舞蹈中,用自由奔放的身体,跳动、奔跑、翻滚、旋动,腾向空中,又伏向大地,用

力与美的交响，谱写了一曲荡气回肠的青春颂歌。

　　在大自然与海边跳舞，保罗·泰勒不仅制作了《海滨广场》，还有著名的《空气》《海浪飞花》和《阿尔丁庭院》等等。首演于1978年的《空气》，表现的是在蔚蓝色的天空下，一群男女青年，无忧无虑地翩然起舞。在清新宜人空气中，在优美动听的音乐声中，在大自然宽广的怀抱里，年轻人无忧无虑，尽情地享受青春与大自然的美妙与恩赐。首演于1993年的《海浪飞花》，年轻人又一次去看海，与海浪共舞，与海花共唱。与大海共呼吸。大海与人融为一色，告别都市的喧嚣与尘埃，生命获得纯净与鲜活。大自然的永恒魅力还将保罗·泰勒带到莎士比亚剧中的场景，《阿尔丁庭院》不仅是年轻人的梦土，亦是老公爵的归宿。在阿尔丁的森林中舞蹈的天国里，他由许多年轻男子的相伴，在金色的梦般的世界中，让生命在闪光，让时间流逝。青春、爱情、生命的冲动是保罗·泰勒舞蹈的主题，亦是他舞蹈风格形成的主导成因。首演于1985年的《玫瑰》是少年男女的乐园。赤身裸体，潇洒奔放，奔跑着显露生命与精力的充沛与旺盛。少女们的亲吻，使他们跳起庄重的圆舞，使他们开始成熟。披挂着的朵朵玫瑰，是他们满心爱情的昭示。1991年上演的《B团》，则把青春的火爆用劲舞，摇摆的胯，把旧情新爱，把激情的火热推到燃点。

　　"动作隐喻在我们的舞蹈中可谓主要成分，我们的基本看法是，我们可以通过提供舞蹈来说明，人体对于人类的生存条件，到底能够做些什么事情。"①保罗·泰勒认为，他取自生活，将其规则化、风格化然后

① PAUL TAYLOR"*MAN IS A SOCIAL ANIMAL*" '96 *THEPAU TAYLOR DANCE COMPANY'S CHINA TOUR 1996.*

放进舞蹈中的东西太多了,这其中有愉快的,亦有不愉快的。因为,如果说舞蹈是对生活的符号化,那么他就有责任将生活这枚硬币的正反两方面都包括进来。保罗·泰勒认同斯宾诺莎的观点:"人乃社会动物也"。他从人的愉快的,且妙不可言的事物中获取灵感,包括大自然的现象,亦包括人的社会行为。[①]

春　之　祭

舞剧编导:皮娜·包希

舞剧音乐:伊戈尔·斯特拉文斯基

舞台美术:罗夫·包兹克

舞剧首演:1975 年 12 月德国乌帕塔尔

首演舞团:乌帕塔尔舞剧团

斯特拉文斯基在回忆这首不朽音乐的创作时说过,暴烈的俄罗斯的春天,似乎每每猝然而至,势若整个大地撞毁崩裂。……它是他儿童时代每一年中最惊人的奇观。1910 年,斯特拉文斯基正在完成《金驹鸟》的时候,一个出乎意料的幻象出现:"我在想象中看到了一场肃穆的异教仪式,贤明的长者围坐成圈,观看一个少女跳舞至死,这是把她当作牺牲献祭春之神。"[②]

斯特拉文斯基的音乐最初是为俄国的芭蕾舞演员尼仁斯基的同名舞剧而作。尼仁斯基的舞剧《春之祭》的副标题为"异教俄国场景的两部曲。"第一场景:崇祀大地,第二场景:献祭,尼仁斯基在其中以崭新的

①　摘自刘青弋:《西方现代舞史纲》,上海音乐出版社 2003 年。

②　见罗芙娜·尼仁斯基:《舞蹈之神尼仁斯基传》王国华、陈锌、林洪译,中国舞蹈出版社 1991 年出版。

舞蹈动作,表达了生命的恐惧,欢欣和宗教般的迷狂。尼仁斯基一反芭蕾技术"外开性"(即从胯关节、膝关节、踝关节的所有的动作向外旋转),把所有的舞步和姿态转向内。他准确地将音乐转化成视觉形象,使音乐的每一节拍都由舞蹈律动揭示出来。献祭的少女独舞有不可言喻的力和美感。巫师像老鼠一样东钻西窜。演员们在环形的场面中狂奔。尼仁斯基认为舞蹈的动作不仅表现戏剧动作和情感,但还应该包含思想。正是过去的庞大的艺术体系,都没有给他提供传达他的情感足够的手段。包括邓肯和福金,他们都发现了舞蹈存在的问题,并着力于改革,但并没有使舞蹈发生根本的改变。舞蹈应该是不受任何拘束,样式是无穷无尽的,任何动作的选择是基于内容的需要。他删去了古典芭蕾严格的基本位置,开拓和解放人体动作,勇敢地第一次使用静止动作,在寂静的场景中,强化情感之效果。尼仁斯基用他天才的思想,超越了邓肯和福金,就如《春之祭》揭幕的瞬间所昭示的:冬天使万物消亡,草木零落衰败,自然繁育的本能冲动遭到削弱压抑。但是,那永恒的、无所不在的、与生俱来的生长力量是不断挣扎着要冲出来,找到一个突破点,于是春天来临了。《春之祭》正是尼仁斯基用生命的肉体献给二十世纪舞蹈之神的、春天的深沉的祭礼。[①]

　　从1913年尼仁斯基首创开始,《春之祭》就如一块试金石,将为数不少的现代年轻编舞家推上了历史的舞台。60多年后的1975年,德国现代舞蹈家皮娜·包希又一次成功地采用新的演绎方法,为世界舞蹈宝库又增添了一部不朽的经典舞作。

　　皮娜·包希的《春之祭》忠于原作的思想。在表现原始部落祭祀的

　　① 见刘青弋:《西方现代舞史纲》,上海音乐出版社2003年。

场景的过程中,着重表现原始宗教对人性的威慑、压抑,以及对人性的压抑。

　　皮娜·包希以杰出的才华,用肢体的语言在舞台体现了斯特拉文斯基音乐的精神。在一场原始部落祭祀春之神的仪式中,选择一位部落中的最纯洁、美丽的少女作为牺牲献祭给春之神,部落的人们观看少女跳舞至死。她在舞台上铺上真正的泥土,舞蹈的动态原始而粗犷,原始宗教的神秘与无所不在的神的威力弥漫着舞蹈空间。皮娜·包希在其中将焦点放在表现祭祀的场面与过程中,表现人为了生存而进行斗争的惨烈状态与感觉。舞蹈在生命的迷狂状态下狂跃、劲舞,又常常以突然的静默,在充满悲哀音调中以人体传递的宗教献身中,人对牺牲的恐惧感和光荣感。表现在宗教的迷狂中,在面对大自然的淫威而百般无奈之下,人企图与超自然的力量合作,却以毁灭生命换取生命。文明的进步以愚昧为前导,文明的前进以杀人为代价,在宗教的迷狂中显露的是人性的贲张和崩溃。皮娜把血喻为生命的元素,在舞剧中,她使用了一件红色的衣裙作为道具和入选少女的服装。她用红色衣裙象征血、火、以及神与生命,它强烈地让人感觉压抑与恐惧。最后,被选为牺牲的少女穿上血红的衣裙,按照祭神的规定,不停地跳舞至死,人体裸露——血红的外衣最终从身体脱落了,人类文明的开端,因为懂得羞耻而为自己找到遮盖的方式——身体的包装脱落了,"神"将"人"的尊严彻底地粉碎了。虚伪的宗教本质被剥得体无完肤。人性崩溃与毁灭来自宗教虚伪、罪恶的渊薮![1]

　　《春之祭》让人灵魂悸动。皮娜的创作成为世界舞台上出现的多达七十余部《春之祭》版本中最著名的作品之一。但此后,皮娜·包希突

[1]　见刘青弋:《体现的身体——现代舞蹈的身体语言》,上海音乐出版社 2003 年。

破艺术之瓶颈,放弃了传统"舞蹈"作为艺术的支撑。

穆 勒 咖 啡 屋

舞蹈编导:皮娜·包希
舞蹈音乐:亨利·普塞尔
舞台美术:罗夫·包兹克
舞剧首演:1978 年 5 月 20 日于德国乌帕塔尔
首演舞团:乌帕塔尔舞剧团

　　《穆勒咖啡屋》中,堆满了凌乱的椅子,在幽暗的灯光下,一个幽灵般的女子靠在墙边。旋转的门被打开,另一个带着麻木的表情的女子走入。她的手从大腿部顺着身体提上来,又心痛地放下去;再度提起来,再次心痛般地坠下去……一只手从一肩移到另一肩,手绕着头,向上扬起,心酸地将另一只扬起的手臂带下去。这女子与自己的情侣相会,他们麻木不仁地面对对方,彼此依赖着,但彼此没有交流和感觉。一个年长的男人,操纵着那对男女情侣,反反复复地把他们分开,又让青年男子以他所要求的方式抱起女子,而那被抱起的女人却不可控制地滑落到地上……一次、两次、三次、四次、十次……在一次次地重复之中,他们的身体形成了惯性。这是一对情侣彼此间无法化解的情感纠葛,逐渐发展到破裂并上升为疯狂。无疑,这是一个疯癫的女人——一个当着众人脱衣的女人。这也是一个疯狂的男人,一次次地摔倒在地,一次次挣扎着起来,但起来似乎就是为了再次地跌下去的男人。男人与女人都生活在孤独与绝望之中,生活在战争与暴力之中……另一个疯癫的女人,踩着碎步在咖啡馆里来来回回。恐惧,焦虑,带着渴望,拍打着自己的手臂,颤巍巍如惊弓之

鸟。这是一个男人与女人都疯狂的世界——女人活在悲哀中,男人活在压抑中。同时,皮娜·包希在舞剧中安排了一个象征性的男人,他是唯一的、清醒的旁观者,他满怀同情地为那些跌跌撞撞地、像幽魂般出没的、带着忧郁症状的"精神病"患者不时地搬开椅子,最终,他忍受不了这些压抑的场面,疯狂地逃出门外。

　　包希在剧中扮演了那个像幽魂般游走的神秘女子,悲凄中透出悲剧感的沉重。她并不直观现实世界,但却透视这现实世界的一切,她那瘦削的身体,隐没在黑暗之中,孤独地躲避人群,沉溺于自我的谵妄与幻想。她迷茫的目光投向空间,却看到巨大的黑暗。因为阴冷,缩着胸口,伴随着踉跄的脚步,双手绝望地伸向黑暗……无力的双手,紧紧地环绕着头部、颈部,一只手向上推扬起一只手臂,后又顺着这只手臂向下,顺着肩部、胸部向下抚摸……从灵魂透出的阴冷与悲伤到达子宫和双腿,使她的身体抽搐着弯到地面,却无以排解内心的绝望与无尽的悲哀……她在黑暗中无望地守候,任凭被推倒又被扶起来的椅子中间上演任何一出惊心动魄的人生戏剧。她低下她那"精神的眼睛",洞悉自我无望的"内在的身体"。[1] 她这种"被摒拒在现实之外,却又能够洞观现实"的荒谬存在,既脆弱、又敏感,将现实世界中知识分子的无力感与悲哀影射得淋漓尽致[2]。正如伯里杰特·赫南德兹的评论所说,"幸福的障碍和欲望的紧张状态都是这个舞码的核心。而舞者们在精神方面的实际经验、隐秘的痛苦和每个人的恩泽的时刻,都被用一种伟大的戏剧性来诠释,而将真实带给观众,让他们在空间中、在时间中、在这个世界上找到自己的真正位置。"[3]

①　见刘青弋:《体现的身体——现代舞蹈的身体语言》,上海音乐出版社 2003 年。
②　简拙:《碧娜·鲍许在巴黎》,《表演艺术》第 11 期,1993 年 9 月版。
③　简拙:《碧娜·鲍许在巴黎》,《表演艺术》第 11 期,1993 年 9 月版。

　　皮娜着意以荒谬的手法，粗犷的动作，把人性最深处的人的隐私，虚假的两性关系淋漓尽致地呈现出来。

五 月 B 日

舞剧编导：玛姬·玛莲
舞剧音乐：宾切斯·史库伯特-戈尔文·伯里阿
舞台美术：约翰·戴伯斯
舞剧歌唱：费利普·克莱特
首演时间：1983 年于法国
首演团体：玛姬·玛莲舞团

　　全剧分两大部分。第一部分表现人们的日常生活，第二部分表现人类的迁徙也是人生的旅程。编导通过这些平凡的人类生活和人生的旅程，揭露人性的原始本相。舞蹈剧作开始在昏暗的光线下，十个全身涂满白粉、泥土雕塑般的人物在哨声、鼓击的节奏中，蹭着地面站立、行走。似乎让人置身于一个原始部落，似乎又置身于一个精神病院。总之，编导家让观者看到的是一个远离现代文明社会的异类生活场景。在这样一个群体中，人类生活得以真实无伪地裸呈出来。人们穿着肮脏褴褛的衣裳，脸上涂满了白垩。肥胖的身体、瘦弱的身体、衰老的身体，肮脏、原始、粗俗是这个身体可以被描述的形象。即便发出声音，亦是如厕时才有的声音，这是一个远离芭蕾舞美学建构的身体，亦是现实生活中真实的人的身体。在这个世界上，人们过着群居的生活。玛莲将人们的身体形态表现得萎缩、笨拙，脚步蹒跚，甚至步步蹭行，表现着生命的无所事事。有时，他们感到不适，抓挠身上的痒处；有时两手放在两股之间，表现一种无缘的焦灼；但

多数时候，他们的身体是紧张的，即使是两手向外张开的时候。白天他们在一起劳作、跳舞、游戏、寻欢作乐。像幼儿一样，没有男女分界，在别人的裤裆里捉出虱子。夜晚，他们狂欢做爱，或自慰手淫，满足与发泄性本能与欲望。爵士鼓声中，人们在一种莫名的情绪驱使下摩拳擦掌。他们为某些事情争执，分裂为不同的派别，开始群体斗殴。编导在这些人类生活司空见惯的行为中，将人类的本能与欲望、善意与不良，统统呈现在人们的视线之中。有时，他们无法控制自己，做出现代人类理性不耻的行为；有时，他们为自己的行为追悔，甚至嘲笑自己的荒诞。他们为老者的生日祝福，分食蛋糕就像分享幸福；他们让盲眼人聆听钟表发出的铃声；用咒骂宣泄自己心中的愤懑；还有像《等待戈多》里的人物一样无望地、静静地等待。人们在日常生活中，以养成的惯性使生命变得麻木不仁。被狗一样拴着的奴隶，甘受主人的虐待，亦无人为他抱屈。像所有的生命一样，人无法抵抗必然走向死亡的命运：到头来，只有失明、年迈、无助，还有沉甸甸失落的心情。但也有丝丝浮现的人与人之间的温情。

舞蹈的第二部分，作者营造了神秘的舞台，通过三个让生灵进进出出的幽门，表现人们无奈地迁徙流离，让希冀与失落都在支离破碎、荒诞的生活碎片中呈现。玛姬让演员们一遍遍地从右边的门出来，由左边的门进去。是人们从一个地方到另一个地方的转换？是不同的人都来到相同的一个地方？还是人生必经的地方和遭遇？在旅途中，常见的人情、事景都被编导注意提炼，用细节生动地再现。最终，一切都在时光的流逝中走向终结……

舞剧的结束处，仍然是人在旅途。只剩下一个人在微弱的光线下对着观众喃喃地说："完了！快完了！差不多完了！……"玛莲将舞剧结在了一幅人类孤独的场景，亦给我们关于人生孤独的

体验。

　　玛姬·玛莲是莫里斯·贝雅的学生,当代法国现代舞最负盛名、对世界现代舞影响弥深的编导家之一。

　　玛姬·玛莲融合了现代舞蹈、剧场、音乐、摄影、雕刻等艺术元素,将舞台焦点跳开纯粹的舞蹈技巧,而形成舞蹈剧场的表现形式。《也许》是玛莲从 1969 年诺贝尔文学得主、荒诞派小说家贝克特作品中获得的灵感。爱尔兰剧作家塞谬尔·贝克特 1953 年创作的《等待戈多》震惊了整个世界。如果说玛莲在贝克特的剧作剧情那里获得了支持,不如说是在贝克特关注的母题和元素之中找到了精神支柱。有评论家曾指出,贝克特的等待戈多"这部戏剧就是表现弗拉季米尔和爱斯特拉冈怎样等待戈多;戈多不来,他的本性就是他不来。他是被追求超验的、现世以外的东西,人们追求它为了给现世生活以意义。"也就是说这部戏剧的主题是"等待"。等待,象征着没有意义的生活。① 玛姬·玛莲从贝克特那里接受的是关于荒谬、无望、控诉以及受到创伤和混乱的记忆。

　　玛姬同样领悟到贝克特所深切关注的母题是"时间"、"静止生命"、"重复"以及"循环的构成",尤其是"那个诅咒与拯救的双头怪物——时间",是让人堕落的陷阱。"人欲求永恒,他所拥有的一切都是短暂与幻灭。他的精神向高处翱翔欲求永恒,可是却陷入一个滴滴嗒嗒时钟世界里,一个昨日与今日,一个说出口便没有意义的'字'的世界里。"②

　　玛姬的舞蹈把人们带入了贝克特的世界,这是一种"杂合着奢华的戏剧效果的,结构清晰的舞蹈世界"。在这幅残酷的人文图画中,"被激

①　参见廖星桥主编:《外国现代派文学艺术辞典》第 163 页。
②　杨春江:《不动不动还是动》载杨裕平、周凡夫、荣念曾:《香港舞蹈评论集》。

情扭曲、并为之后悔的身体在匍匐祈祷,表达了灵魂被痛苦劫数的煎熬",深刻地透视人性的本质并对其投入终极之关怀。

饥　火

舞蹈编导:吴晓邦
首演时间:1942 年于广东曲江
首演演员:吴晓邦
获奖情况:1997 年荣获 20 世纪中华民族舞蹈经典作品金像奖

作品表现了一个骨瘦如柴、衣衫褴褛的人,在饥寒交迫中挣扎,最后暴尸街头的悲惨情景:在一个严冬的夜晚,舞台上一个象征性的布景——富人豪华的朱门前,一个身着破衣烂衫的饥饿者蜷曲着身体,抽搐着,忍受着辘辘饥肠的痛苦。寒风潇潇,主人公蜷缩在墙下避寒;高墙内飘出酒菜香味与划拳饮酒的喧闹,使他倍感饥饿难捱;他祈求上天保佑,但呼天不灵;他向路人乞讨,但求人不应。他挣扎地站起来,对抗死神给予他的命运,以沉重的叹息,从痛苦的灵魂中发出声声呐喊;他挣扎着向上,渴望着能够有温暖的生活;他抬头仰望苍天,紧握双拳,全身奋力俯向前方,表达出他对生的强烈的追求。最终,他的生命耗到了尽头,在对黑暗社会满腔的愤恨之中死去。作品运用现代舞的表现手法,对生活动作加以提炼,运用对比的手法,将表现性与抽象性的动作有机融合,表现了饥饿者在生命尽头的内心情态,表现了作者对处于饥寒交迫中的劳动人民深切的同情,深刻地揭露了"朱门酒肉臭,路有冻死骨"的黑暗社会现实。在作品的结构上,编导通过饥饿者从一更至五更时分的生命饱受煎熬的历程,在从饥饿到死亡过程中的内心渴望与现实的冷酷之间的对比中,使人们认识社会的下层人民生活的

悲惨命运;从饥饿者从"饥"到"火",表现穷苦人民的压抑与反抗。吴晓邦用舞蹈姿势与手势作为人物内心活动的传导,确立"以情贯理,以理取情"的艺术观,坚持以舞蹈反映生活的现实主义精神,以革命功利主义的态度,力求使自己的艺术能够给人们带来力量和勇气,带来悲壮和崇高美的精神上的陶冶,将自己的艺术献给伟大的时代。作为吴晓邦在抗日战争时期的代表作品之一,较好地反映了吴晓邦"为人生"的艺术主张,在社会上产生了深刻的影响。1957—1960年,吴晓邦先生创建"天马舞蹈艺术工作室",恢复排演了该作。2001年5月,北京现代舞团在由曹诚渊任艺术总监的《满江红》现代舞晚会中,复演了这一现代舞的早期作品。

空　袭

舞蹈编导:戴爱莲
首演时间:1942 年于重庆
首演演员:戴爱莲、吴艺、隆徵丘、黄子龙

　　日本侵略者肆意践踏中国领土,利用其空中优势,对中国的土地狂轰乱炸,夺走了无数中国人的生命。1942 年,戴爱莲、吴晓邦、盛婕在重庆准备举行"舞蹈发表会",遇到了历史上闻名的"大轰炸"。每每轰炸过后,街上横尸一片,房屋倒塌,人们家破人亡。有一次,重庆的两个防空洞出口被炸毁,许多人因无法走出而在其中窒息而死。为了祭奠亡灵,重庆市举行两周的悼念活动。三位舞蹈家原定的演出活动延期举行。戴爱莲目睹了这些暴行,创作了小舞剧《空袭》:在空袭的警报中,一位哀伤的母亲(吴艺饰),在两个儿子(隆徵丘、黄子龙饰)的搀扶下,神情恍惚、踉踉跄跄地走来。她四处奔走呼唤,寻找自己的女

儿(戴爱莲饰)……，她推开儿子们搀扶的手，焦虑、盼望、悲痛与哀伤使她处于疯狂之中。终于，有一时刻她清醒过来，意识到女儿已炸死，不能复生。她悲痛欲绝，心力交瘁，颓然无力地瘫倒在地。……那位在敌机轰炸下丧生的姑娘，化作一个哀怨的幽灵，在瓦砾中游荡，她双手戴着红手套，手捧着她那颗滴血的心，她也在寻找她的亲人。……当她看见了母亲，母亲也发现了她，她们都扑上前去想拥抱对方，但她们一次次地擦肩而过，彼此的相拥都如抓住空气中的泡沫。阴界与阳界永远不能够相通，她们母女永远不可能相见。作品在表现亲人离散的切肤之痛中，控诉日本帝国主义的滔天大罪，以及他们给中国人民带来的无法弥合的肉体与精神的创伤。

该舞剧饱含着深情和愤怒，表现了在敌人践踏的土地上，千万个母亲的丧子之痛，以"白发人送黑发人"的惨剧，揭露日本侵略军泯灭的人性。编导还以象征的手法，让死去的女儿捧着滴血的心。这颗滴血的心，是戴爱莲的心，也是千千万万个中国人的心。舞剧在空间运用方面独具特色，将生与死两度空间叠合，让人物的心理意象外现，同时，又在人物可现不可求中强化悲剧色彩，为舞剧的成功打下重要的基础。

这个意义深刻的小舞剧作品，来自戴爱莲的爱国心，它随着民族和人民苦难的心跳动。因此，在那些国沦家亡的岁月，同类题材在她的作品中不断地出现。如1941年上演的《东江》，根据现实生活中的真人真事编排，亦揭露了帝国主义对中国人民犯下的滔天罪行：广东东江的渔民在捕鱼，突然遭到敌机的空袭，毫无防备的渔民们束手无策，眼见着自己赖以生存的船只被毁，亲人离散。被逼得走投无路的渔民们，决心奋起反抗。他们要以牙还牙，以满腔的怒火向敌人讨还血债。中国的百姓的惨痛不仅是失去了亲人，同时失去的还有家园。戴爱莲根

据马思聪的同名乐段创作的《思乡曲》，没有成为这位海外舞蹈家在他人的家园中遥寄对祖国的无限的思念，而是表达了每一个中国人，在自己的家园里却民不聊生，没有栖身之地的悲哀。戴爱莲将舞蹈的场景放在一个比较抽象的背景之中。用斜挂的黑幕构成"山"的意象。一条道路通向远方，一架马车停在舞台一侧。舞蹈运用中国新古典舞的风格，表现一个孤独、悲哀、泪流满面的妇女，家园被炸，亲人被杀，到处流浪，在痛苦中挣扎、饱受煎熬。在绝望之极，眼前出现幻觉，回到她曾拥有的幸福的家园重逢她的亲人。《思乡曲》中的痛苦是每一个中国人的痛苦，《思乡曲》中的企盼是每一个中国人的企盼。

《空袭》的意义不只是一位舞蹈家的艺术作品，更是一篇向世界揭露侵略者、法西斯暴行的檄文，它义正严词地指证与控诉了战争贩子们对中国人民犯下的不可饶恕的罪行。

罗　盛　教

舞蹈编导：陆静、张世龄、张文明、周凯等

舞蹈作曲：陆原、陆明、田耘

舞美设计：姜振宇、赵仁辅、杜梦松

舞蹈首演：1952 年 8 月 1 日于北京

首演舞团：解放军总政歌舞团

主要演员：张文明、陈良环等

从 20 世纪 50 年代走过来的人，以及在那个时代出生的人，都十分喜欢文学家魏巍的那篇脍炙人口的散文《谁是最可爱的人》。今天的孩子们还能从教科书上读到这篇散文，但内心的感受会大大不同。魏巍

把"最可爱的人"这一称号送给中国人民志愿军的士兵,真实地代表了中国人民、朝鲜人民对他们的尊敬和爱戴。有哪一个国家的哪一个军队能被他们的人民将时代最高的人格认同的最高奖励赋予他们呢? 因为他们是为了和平,为了保卫生命勇于自我牺牲的人,而罗盛教便是这支队伍中的一个杰出的代表。

志愿军战士罗盛教,在一次敌人的空袭中,勇救因惊慌而踏入薄冰落入湖中的朝鲜儿童崔莹而光荣牺牲。在这个感人的故事背后有着那种在生与死的选择面前把生命留给他人的人格力量,以及强烈的爱国主义和国际主义的精神。《罗盛教》的作者们正是抓住了这一令人肃然起敬的主题,宏扬这一至善至美的人格力量。

全剧共分三场,一场为游戏遇险。一群朝鲜儿童在冰上玩耍,河上充满了欢声笑语。敌机在上空轰炸,惊慌的儿童四处奔跑,崔莹掉入冰窟。罗盛教毫不犹豫地奋身跳入水中,抢救落水朝鲜儿童。第二场舍身救童。罗盛教在冰下摸索着,寻找崔莹。抓住崔莹的身体,他奋力将其托出冰面,自己却力竭不支沉入水中而光荣牺牲。第三场墓前怀念亲人。得救的崔莹来到罗盛教的墓前悼念救命恩人。他在梦中与罗盛教重逢、玩耍……,但梦醒后更加悲痛不已。中朝军民纷纷前来悼念英雄,决心化悲痛为力量,夺取最后的胜利。舞蹈运用了朝鲜舞蹈风格的动作语汇,表现朝鲜特定民族的生活。运用芭蕾舞的托举动作,表现罗盛教抢救崔莹的壮举。运用中国戏曲舞蹈的动作表现罗盛教这位中国军人的英雄气概和精神风貌。滑冰、游泳、游戏等生活动作被提炼、美化,以为表现生活与塑造人物服务。以现实主义手法为基础,与革命浪漫主义的手法相结合,英雄的魅力与舞蹈艺术的魅力合辙,光辉的形象,高尚的品格,革命的内容,独具特色的舞蹈美,契合了当时的观众的审美理想的期待,这出舞剧在上演两

年间突破了 200 场的纪录。

轮 机 兵 舞

原创编导:海军 163 舰杨狄等
舞蹈改编:周薇、梁中、张立功、张友文、陈瑞珺
舞蹈音乐:杨振维。
改编首演:1952 年
首演舞团:海军政治部歌舞团
首演演员:周威仑、梁中、张如炎等
荣获奖项:1952 年获全军第一届文艺会演一等奖

　　《轮机兵舞》的原创编导杨狄是海军 163 舰的一位士兵。对海军生
活的热爱,对自己"无言的战友"——战舰的热爱,对朝夕相处的战友的
热爱,使他和战友们共同创作出这一脍炙人口的佳作。由于他的创作
选材角度新颖,构思巧妙,形式活泼而受到了专业文工团的青睐。后由
海军政治部歌舞团的专业编导加工改编后,这一作品成为雅俗共赏的
艺术品:十二名水手,双手彼此像链条一一相连,连成一组舰艇般的机
器,有机地、和谐地转动,在节奏鲜明的快板音乐中,夹杂着机器运动碰
撞的"咔嚓、咔嚓声","机器"、"履带"、"齿轮"、"杠杆"——整部机器都
在欢唱。但是,突然,机器停止了转动,每个部件都露出了"痛苦"或"愤
怒"的表情。这是一位新兵小战士缺乏经验,粗心大意操作的结果。因
为技术不过硬,修不好机器,小战士愁眉苦脸。一位船舰的"老兵",英
俊漂亮的大个子,精心细致地检查了机器,找出了毛病,纠正了错误,运
转失常的机器再次欢唱起来。在老兵的指导下,新兵认真细心地操作,
终于,"机器"再度喜笑颜开,欢歌转动。这支舞蹈以别开生面的形式,

将水兵和他们的船舰融在一起,船舰就像他们的生命,集体的合作如一台机器的不同组成部分,并且只有"步调一致"才能胜利。这支舞蹈较好地处理了舞与情的关系,在模拟生活群像之后创造了一种艺术形象,将水兵热爱大海,热爱生活,热爱自己的船舰的情感生动地呈现在舞台空间。这是一曲清新、明亮的水兵之歌,抒发了水兵诗一般的情怀,奏出了新中国水兵如歌的豪迈。

东 方 红

史诗编导:《东方红》剧组集体创作
史诗作曲:《东方红》剧组集体创作
史诗首演:1964 年 9 月《东方红》剧组于北京
史诗演员:全国 3 000 多名文艺工作者

为庆祝中华人民共和国成立 15 周年,1964 年 10 月,在周恩来总理的倡议和指导下,集中了全国优秀艺术家的集体智慧,由中国 3 000 多名职业与非职业文艺工作者首演于北京人民大会堂,推出了大型音乐舞蹈史诗《东方红》。《东方红》概括地表现了中国共产党领导下的新民主主义革命与中华人民共和国建设的光辉历史。歌颂了中国人民在中国共产党的领导下,团结一心,艰苦奋斗,不屈不挠,英勇斗争的革命精神。《东方红》继承与发扬中国歌舞艺术的传统,以 18 段朗诵诗、39 首歌曲、35 段舞蹈与表演唱,37 个变换的场景,形成一曲宏大的革命颂歌。同时以恢弘的场面,磅礴的气势,集中表现了中国音乐舞蹈艺术的成就。其中歌曲《东方红》、《北方吹来十月的风》、《秋收起义》、《井冈山》、《红军想念毛泽东》、《情深谊长》、《游击队歌》、《二月里来》、《南泥湾》、《保卫黄河》、《团结就是力量》、《解放区的天》、《没有共产党就没有

新中国》、《歌唱祖国》、《赞歌》等；舞蹈《葵花舞》、《飞夺泸定桥》、《艰苦岁月》、《盅碗舞》、《长鼓舞》、《大刀舞》、《傣族舞》、《新疆舞》、《丰收舞》等都是脍炙人口的佳作，被人民广为传颂。

　　史诗在壮丽的《东方红》合唱中揭幕。七十名女演员迎着天幕上跃出沧海的一轮红日，用金黄色的双扇组成一个个向日葵花的队形翩然起舞，呈现出"葵花向阳，人心向党"的生动景象。序曲《葵花向太阳》后，全剧共分八场：一、东方的曙光（舞蹈《苦难的年代》、歌舞《北方吹来十月的风》）。二、星火燎原（表演唱《井冈山会师》、歌舞《打土豪，分田地》）。三、万水千山（歌舞《遵义会议的光芒》、舞蹈《飞夺泸定桥》、歌舞《情深谊长》、舞蹈《雪山草地》、歌舞《陕北会师》）。四、抗日的烽火（表演唱《救亡进行曲》《到敌人后方去》、歌舞《游击队之歌》、表演唱《大生产》、歌舞《保卫黄河》）。五、埋葬蒋家王朝（表演唱《团结就是力量》、舞蹈《进军舞》《百万雄狮过大江》、歌舞《欢庆解放》）。六、中国人民站起来了（歌舞《伟大的节日》《抗美援朝保家卫国》《百万农奴站起来》）。七、祖国在前进（大合唱《社会主义好》《我们走在大路上》、舞蹈《工人舞》《丰收歌》《练兵舞》、歌舞《全民皆兵》、大合唱《毛主席，我们心中的太阳》、童声合唱《我们是社会主义的接班人》）。八、世界在前进（大合唱《全世界无产者联合起来》、《全世界人民团结起来》）。演出中各个场景中间由诗朗诵衔接起来。1965 年由八一电影制片厂、"北影"、"新影"三家电影制片厂联合拍摄成彩色电影，共收入"序曲"和一至六场。

　　《东方红》以史诗的形式继承和发展了中国传统艺术的精神，将诗、乐、舞、歌一体的传统艺术形式，在《东方红》中发扬光大，它集中了 17年中国舞蹈发展的艺术结晶，将毛泽东发表的《在延安文艺座谈会上的讲话》以来的主旋律文化艺术水准推向了一个高峰。环绕着耀眼光芒，

《东方红》把"党的恩情比天高"和"军民鱼水一家亲"的主题通过大型歌舞的形式,渲染得温馨感人,荡气回肠。建国以来,中国人民翻身解放,真正当家作主的喜悦和对共产党、毛泽东的感激在《东方红》中得到了尽情的歌唱。

　　《东方红》将"五四"新文化与革命文化传统进行完美结合,突出了各族人民大团结的鲜明主题,把中国传统的文艺精神"舞以载道",更为民主化地呈现在人民面前。舞蹈的形式和语言方式也充分体现了当代舞蹈工作者向民间学习的深刻影响,在大家喜闻乐见的歌舞形式中,更亲切地传达了对子弟兵的热爱和子弟兵对人民的热爱。在某种意义上说,《东方红》其实也是中国共产党领导下的新民主主义革命和社会主义革命的史实记录。亦是中国革命文学艺术美学的总结。以载歌载舞的形式宣传于群众,以革命的艺术形式教育人民,打击敌人,一直是中国革命文艺的主旨。在这部史诗性的作品里,丰富多彩的歌舞形式和鲜明的革命主题的交相辉映达到了某种极致。如果说延安新秧歌运动是民间文化向革命文化的转换的一次重要的文化播种,那么《东方红》就是当代革命文艺一颗极为光彩丰硕的果实,在这部宏伟壮丽的史诗展现于舞台之时,它代表着当时中国现代舞蹈艺术领域——无论在艺术创作方面,还是在人才培养方面都是最高成就。大型音乐舞蹈史诗《东方红》标志着中国现代舞蹈美学的成熟。

割不断的琴弦

舞蹈编导:蒋华轩

舞蹈音乐:张乃诚

舞台美术:李忠良

舞蹈首演：1979 年于北京

首演舞团：中国人民解放军总政治部歌舞团

首演演员：刘敏、夏秋菊

中国现代舞在新的历史时期崛起，有一个十分有趣的现象，就是它最先从中国人民解放军的舞蹈家的作品中出现。尽管后来人们认为，华超与王天保的《希望》是中国现代舞在新时期出现的第一部代表性的作品，但我们不能忽视蒋华轩在《割不断的琴弦》中与王曼力在《无声的歌》中所提供的艺术新变的因素。但无论是前者还是后者，导致其艺术之变的原因都是由于舞蹈家对生活感觉的变化，在对"文革"的这一段历史的反思中，他们发现了新的表现视角，面对新的表现对象，他们的艺术发出了与传统舞蹈不同的声音。

张志新作为中国当代史上一个特殊时期中的特殊人物，她为了坚持真理，与"四人帮"的倒行逆施进行英勇的斗争，为了阻止她正义的声音，在英勇就义前，她被割去喉管。这一罕见的历史事件中所蕴含的深刻的历史教训，值得每一个中国人反省。

《割不断的琴弦》尽管为了交待人物事件的发展而选择了一些特有的细节进行再现，但整个舞蹈比传统的舞蹈更具表现性色彩。舞蹈被构思在张志新女儿在母亲的坟前祭奠与追思之中展开。女儿在母亲的墓前如歌如泣的小提琴声，唤起了沉睡的母亲。在幻象中母亲从另一个世界走来，在无限的温馨之中母女相见。暴徒无情地拆散了母女的相见，张志新惨遭毒打，并被残酷地割去了喉管。但张志新宁死不屈，坚持真理，直到英勇就义。

《割不断的琴弦》随着人物表现的需要完成舞蹈的结构，整个舞蹈不是过程的再现，而是情感与思想点的跳跃。同时，为了适应人物情感的表现，舞蹈的语汇风格亦不拘一格地变形与重组。尤其是，编导家眼

中的英雄虽然是具有超人意志的钢铁战士,也是一个具有血肉之躯的普通人,因此,舞蹈首次表现了英雄的痛苦与挣扎。为了表现这种传统舞蹈中未曾有过的生命状态,舞蹈借鉴了西方现代舞表现中对低度空间的运用,以及紧张与收缩的身体动作形态。当英雄从神的地位中下降到普通人的高度,其行为的感人力量便大大地加强,舞蹈的表现也就涉及到前所未有的时间与空间。例如,张志新用"探海"的舞姿与女儿的脸贴在一起的温馨场景是让全世界的母亲都理解的情怀与爱意。张志新以"阿迪究"的慢板辗转俯身对绕膝在草地上翻滚的女儿说话的场景,是让这个世界所有的孩子都难以忘怀的母爱。张志新被割断喉管后在"跪地板腰"姿势中的挣扎和在地面痛不欲生的翻滚,让所有的人灵魂感到震颤;而张志新手舞红绸,宛若挥舞着真理的火炬,她通过舞蹈表现出的坚强意志,让所有经历过"文革"的成年人感到无法安坐。舞蹈紧扣"舍身取义"的思想主题,集中表现张志新所受到的精神与肉体的摧残。在将这位作为共产党员的女性英雄与作为善良母亲的女性形象进行对比表现中,在美与善的毁灭中追求撼人心魄的艺术效果。

《割不断的琴弦》虽是仍然沿着传统舞蹈美学思想的轨道继续前进,但却弹奏出一个过去我们没有涉及到的复杂的人性主题,舞蹈触及到这样的主题,便使舞蹈的表现走向了深度,它和所有的艺术一样,再度显现了它作为人类严肃的艺术的本质与功能方面的潜在力量。

再见吧,妈妈

舞蹈编导:尉迟剑明、苏时进
舞蹈编曲:金振华、张慕鲁
服装设计:沈力生、王克修

舞蹈首演：1980 年于南京

首演舞团：中国人民解放军南京军区歌舞团

首演演员：华超、森小凤

荣获奖项：1980 年荣获全国第一届舞蹈比赛创作、表演、音乐一等奖

　　　　　1983 年荣获中国人民解放军文艺奖

　　根据张乃诚作曲、陈克正作词的同名歌曲改编的双人舞《再见吧，妈妈》，和歌曲在音乐领域的地位与意义一样，揭开了中国军事音乐舞蹈艺术的崭新的一页。由此发端，现代军人的品格、精神和情感被纳入视觉的焦点。假、大、空的情感和行为模式被真实的、内在的冲动改变。《再见吧，妈妈》首先把人们的视线集中到了一个动人心扉却又朴实无华的士兵与母亲告别的瞬间。不再只是豪言壮语，更多的是与母亲的惜惜相别，由亲情转化而来的行为的动力。作品选择了战场上一个真实感人的片断——一个负伤坚守阵地的小战士在决战前夕对母亲的思念。时空在硝烟弥漫的战场与母子分别的场景中来回跳跃，拥抱着儿子的行囊，瞬息变为母亲记忆的起点，十余年的含辛茹苦，仿佛昨天尚是襁褓中的婴儿，在摇篮中听母亲唱着催眠的歌谣，而今已成长为能够报效祖国的英雄男儿。母亲的叮嘱与儿子告别的山茶花构成了感伤而又壮烈的舞台意象。母亲含泪的告别与在幻象中的母亲鼓舞下冲向敌阵与敌人同归于尽。士兵义无反顾地选择死亡，是因为祖国不再是一个虚无的概念，她和母亲、亲情紧密相联。作品将此前一些艺术表现中当代军人对祖国热爱的空泛落实到了对亲情的依恋。作品第一次把战士的内心情感活动加以外化。更重要的是舞蹈表现在创作时开始把战士、军人当作完整的人来理解，用完整的人格刻画来塑造艺术形象。情感的变化，由外在的白描到内在的揭示，现代军人的内心世界不再是单向线性的，而是多维的、立体的，具体的、丰富的；舞蹈结构的转变，带来

动作节奏的变化,动作的平均化转化为张弛有序,疏缓与激越结合;舞蹈观念的转变,舞蹈表现视点的转变都使舞蹈创作一反过去一味堆砌高难度的技巧,而强调生活化动作和细节处理的感人力量。

《再见吧,妈妈》奠定了中国当代军事舞蹈的一块重要的美学基石,亦奠定了中国当代舞蹈的一块重要的美学基石。她像中国历史上许许多多优秀的军事舞蹈作品一样,超越了自身艺术表现题材领域的意义,而在中国舞蹈史上产生了重要的影响。它昭示了中国舞蹈家对舞蹈表现中人与人性的重新认识与理解,亦昭示了中国舞蹈表现英雄观的重大嬗变。由于表现人的视角与对人性观念的转变与更新,舞蹈表现另辟蹊径,致使舞蹈表现手法与舞蹈语言形态产生变异。在这个意义上,它的终场造型,戏剧性地成为了某种象征,中国舞蹈向过去的时代挥手,向新时代致敬,献给了它一个庄严的军礼。

希 望

舞蹈编导:王天保、华超

舞蹈音乐:秦运蔚

舞蹈服装:沈力生

舞蹈首演:1980 年于南京

首演舞团:南京军区前线歌舞团

首演演员:华超

荣获奖项:1980 年荣获全国第一届舞蹈比赛表演一等奖、创作二等奖

男子独舞《希望》在中国当代舞蹈史上是一部具有特殊意义的作品,有人曾称它为中国现代舞在 20 世纪 80 年代“梅开二度”的标志。与该作品同时期出现的作品,今日大多被传统舞蹈种类认同接纳为同

类,但《希望》却一直独树一帜。

《希望》之所以被称为中国现代舞作品,自然和这个作品抽象的主题与强烈的情感及身体表现紧密联系;同时,与其潜移默化地借鉴了西方现代舞的艺术表现方法有直接的关系。但最主要的莫过于它的艺术面目及其所呈现的舞蹈美学与中国传统舞蹈的面目与美学相去甚远。

舞蹈以象征性的手法表现了一种人类共有的情感历程:在黑暗中探索,在痛苦中挣扎,在期望中等待,在失望中消沉,在绝望中抗争,最终在斗争中迎来了光明与希望。从思想意义上来说,舞蹈表现了人类生命旅程的普遍经验。从舞蹈的现实意义来说,它在极大的程度上与中国人当时的心理感受合拍——从文化大革命十年浩劫中走出的中国人,曾经都在精神压抑的痛苦中挣扎,对真理的渴望以及对人生理想的追寻,使他们的身心处于紧张的状态,这种状态在这个舞蹈中得到了真实的反映,舞者身心一体化的表演,伸向天空探求的双手与双眼,表达了他们内心强烈的呼喊,因此,舞蹈在一定的层面上与人们的现实经验产生了共鸣。就艺术角度而言,舞蹈追随着"情动带动体动",随着情感的变化改变舞蹈动作的幅度,在情感的沉沦与升腾中组织舞蹈的空间,从而改变了中国舞蹈的某种发展倾向——即由于"文革"十年以来以庸俗社会学指导舞蹈艺术生产而导致的舞蹈创作观念上的僵化局面。舞蹈不是由概念来描述的,亦不是用文字语言可以描述的。舞蹈家用自己的身体建设一个独特的符号世界,它用神经、肌肉以及肢体的动态与感觉传达某种只可意会、不可言传的人类经验。尤其是身体躯干部位的充分运用,人类的情感领域得到了细腻的揭露。

当然,舞蹈最初引起过较多的争论,这种争论显然是由于《希望》的

表现与传统的背离。另外,它让人们感到不安的还由于它以强烈的、个性化的表现,表达了个人对现实的批判与反省,以及隐藏在这种表现背后的个人的"自我"表现。华超作为一个舞者,因为外形气质儒弱,而与传统舞蹈中所要求的带着虎虎生气的、具有块状肌肉的"英雄人物"与"无产阶级""劳动人民"的形象有距离,因此长期处于"天生我材而无用"的精神苦闷之中,这个作品的初衷实质上是华超自我经验的真实写照。他向郭明达先生学习现代舞的动作理论之后,深受启发,从而用自己的身体的每一根神经与肌肉,表现出他对生活的真实感觉,因此亦创造了这一被称为"中国现代舞"的新型舞蹈。

华超用他对舞蹈本质的重新理解,借鉴西方现代舞蹈家对舞蹈语言探索的新的方法,遵循内心情感表现的需要,创造动作,创造技巧,为表现人的内心情感服务。在郭明达先生的思想影响下,在徐宾克等老一代艺术家的指导下,华超与王天保密切合作,创作了这一具有创造性的作品。华超作为优秀的演员在全国第一届舞蹈比赛中荣获了一等奖的第一名,这个殊荣的获得,不仅在于他的技术娴熟,还在于他的身体摆脱了风格化训练的模式,而具有了深刻的表现性。虽然没有足够的身高,他的肢体修长而伸展,他的舞蹈动态刚柔相济,舞蹈不再是简单的概念或手势的图解,舞蹈家的身体具有了深刻的内涵。

舞蹈的服装因为身体与情感表现的需要作了大胆的处理,演员近乎裸露地只穿泳装,让身体的肌肉细部表现力得以充分地发挥。华超的表演改变了中国舞蹈的身体美学,他的成功带来舞蹈审美观念的转型,导致同时代一批舞蹈演员被淘汰,一代的舞者在新的审美理想的尺度下被培养起来。

繁　漪

舞剧编导：胡霞飞、华超

舞剧音乐：张卓娅、秦运蔚、王祖皆

舞台美术：罗维怀、吴德时

舞剧首演：1982 年于南京

首演舞团：中国人民解放军南京军区前线歌舞团

首演演员：森小凤、华超、周冬鸣、陈惠芬、聂惠琛

　　改编文学名著，是中国当代舞剧创作一个常见的做法。在 20 世纪 80 年代，舞剧改编文学名著具有一个鲜明的特点，那就是鲜明的反封建的主题与浓郁的悲剧色彩。在 20 世纪 80 年代之前，中国的舞剧创作以正剧为主，神话故事与民间传说大多以扬善抑恶的价值取向，以大团圆的结局终结。历史或现实题材的舞剧多以塑造无产阶级的正面人物形象，以代表无产阶级的英雄人物的胜利而告终。而 20 世纪 80 年代，中国舞剧的这一固定的局面被突破，突破这一模式的第一支锐器就是中型舞剧《繁漪》。

　　《繁漪》的创作文本来自曹禺的名著《雷雨》，与中国舞剧创作改编文学名著强调忠实原著的一贯做法不同，《繁漪》的作者则是"借他人杯中之酒，浇自家心中之块垒"。舞剧删去了鲁贵、鲁大海、周冲等人物，突显繁漪与周家父子的矛盾冲突。舞剧以繁漪为第一主人公，这决定了整个舞剧表现视角的转变与定位，而这种转变与定位在当时不失为一种对禁区的闯入——繁漪是个中间人物，中国的当代舞剧十分反对表现中间人物。这位在阶级阵线分明的年代一直被认为是资产阶级的姨太太的繁漪成了舞剧的主要角色，这表明舞剧观察生活的视角发生

了移位,亦表明编导家对原作精神理解发生了变化。舞剧没有纠缠所谓的阶级斗争,而将视点聚集在人性沉沦的焦点上。繁漪作为一个生活在黑暗的封建社会中的女人,受着周家两代人的欺侮,生活在一个以男人为中心的世界中,她像中国的其他妇女一样,受着夫权的压迫。编导家通过繁漪的眼睛去看这个世界,在血淋淋的事实面前,看清了世界的本质,从而揭露了封建社会中人与人之间的虚伪与狡诈。

舞蹈家表现的视角及对生活的理解的变化与移位,带来了艺术创作表现手法与途径的巨大变化,故事情节不再是舞剧关注的中心,亦不再是舞剧结构作品的依据。人物进行了删减,人物关系明晰可见,而矛盾冲突则得到了集中与强化。人物的内心情感以及舞剧所要表达的思想成为舞剧关注的中心。因此,舞剧遵循人物内心情感的发展与变化的线索,遵循人物性格主导事件发展的逻辑,有机地结构作品。"意识流""心理表现"的手法被大量地用于舞剧创作之中,中国舞剧改变了一种言说方式,采取了另一种语法结构。

舞剧一开始,一块巨大的黑纱罩住了舞台,就像历史的尘埃,这层历史的尘埃下,埋藏着一个没落已久的封建家庭。那些高低起伏的造型被黑纱遮蔽,就像一座座阴森森的坟冢。黑纱渐渐地升起,在舞台的半空悬浮,形成一片压在人们心头的乌云。四凤、周萍、周朴园、侍萍一个个从尘埃中起来,回到他们曾经生活过的时空,他们在繁漪的身边舞动……

巨大的窗帘从屋顶落地而下,空间空气充满了压抑的气氛。因为周朴园禁止打开室内的窗户,屋内的空间十分沉闷。繁漪烦躁地手操团扇,不安地来回走动,周萍受父之命前来请繁漪吃药,在交接药碗的瞬间,两双手的接触点燃了两颗孤寂的心灵中的爱欲。周萍拉开了这个家四季永远关闭的窗帘,让明媚的阳光与春色泻进斗室。黑暗与光

明为伴,邪恶与幸福为伍,生命的欢娱奏响了悲剧的序曲。然而,周朴园的阴影出现,像鬼魂压抑着乱伦的男女……

　　然而,渐渐地,繁漪感觉到了周萍的冷淡,她的身边出现了四凤——青春、活力、纯洁、美丽,像一块未经雕饰的天然璞玉,天生丽质。她看到了周萍的目光追随着四凤,周萍移情别恋。周朴园命周萍跪地求繁漪喝药,她的精神近乎崩溃,出现了幻觉:她的眼前再度出现那扇被拉开窗帘的窗户,她和周萍在窗前缠绵、相拥……她走向周萍,而周萍则走向了四凤,她感到她已失去了萍,但她又不甘心,像个溺水的人抓住了稻草。两条形成横贯舞台的黑色纱幕在舞台中央裹着挣扎的繁漪,她奋力地挣扎与反抗,但却无济于事,黑色的夜幕中的一个角落,错错落落地不断闪现着几个鬼脸,那是周朴园、周萍与侍萍的身影,他们像黑夜一样沉重地压迫着繁漪,使她喘不过气。编导通过繁漪的眼睛揭露了周家父子的本性,批判了以周家父子为代表的封建制度的罪恶。侍萍的到访,使一场乱伦的丑剧真相大白,周家大乱,在电闪雷鸣之中,死的死,散的散。历经精神重创的繁漪神经错乱……

　　象征历史尘埃的黑色顶纱再度降落,盖住那些已故的和行尸走肉般的身体,将他们封存在历史的坟墓之中,但他们的思想还在散发着臭气!

　　这出中型舞剧曾在舞蹈领域产生重大的反响,它在舞剧创作的变革方面提供了诸多的新思想、新观念,在艺术的表现手段与语言的创造方面亦有许多独出心裁的创新。舞剧以强烈的悲剧意识强化了舞剧的悲剧感,触及到人性灵魂的隐蔽之处,使舞剧的思想深度加强,让人在沉重的反思中,思考中国历史文化中的种种罪恶与弊端,在现实生活中为改造这些思想的残余而努力。从而实现了这出舞剧编导的初衷:使舞蹈能够成为像文学一样的,能够反映生活、干预生活的严肃艺术。

黄　河　魂

舞蹈编导：苏时进、尉迟剑明

舞蹈音乐：秦运蔚（编曲）

舞台美术：朱文琪、罗雄怀等

舞蹈首演：1984 年于南京

首演舞团：中国人民解放军南京军区前线歌舞团

首演演员：李建安等

荣获奖项：1986 年荣获全国第二届舞蹈比赛一等奖，表演二等奖

作为中国现代舞一部重要的代表性作品《黄河魂》，运用冼星海《黄河大合唱》改编的音乐。

低沉的船夫号子是舞蹈序曲的开端，把人们带到惊涛拍岸的黄河岸边。突然，一声划破天际的闪电，在快速有力的"黄河船夫曲"乐声中，18 名男性演员扎着与黄河水一样颜色的"羊肚巾"，裸露出凸现肌肉的古铜色的身体，黄河岸边的"船夫们"以快速有力的动作，坚韧不拔的精神与风浪奋力搏斗；舞蹈家用复调的舞台处理，将人体的动态形象在黄河的浊浪与黄河上的船夫的两种视象上不断变换，一会儿是船夫们在风驰电掣的黄河水上驭船，一会儿人体快速地流动宛如湍急的漩涡，如同一道激流和险滩；第二段舞蹈的音乐节奏和舞蹈都变得沉重、压抑，编导编排了一段"九人舞"，这是"苦难的中国"，在深沉、浑厚的音乐旋律中，舞蹈表现了水深火热之中的民族饱受苦难，以及在苦难中的人民内心的企盼；接下来的舞段中音乐转入激昂辉煌的"黄河颂"，舞蹈动作大幅度地在空间伸展、跃动，表达了中华民族对未来充满了希望，同时揭示着中华民族的内在精神及其源流。最后，舞蹈以返回舞蹈序

幕的场景作结,中华民族就如这生生不息、万年长流的黄河水,永无休止地奔向前方。作品以抽象而概括的诗一般的语言,表达了中华民族不可战胜的深厚的内在力量。

　　舞蹈将古典舞、民间舞、现代舞的动作大幅度夸张、变形、糅合为一,以山东民间"鼓子秧歌"为主要动律,同时大胆地将其进行夸张变形处理,这在一个民族的舞蹈发展尚在思想复苏的历史时代,无疑受到了较多的质疑,但仍以其独特的艺术创造方面的贡献,对舞蹈创作的推进起到了推波助澜的作用。舞蹈以雄浑、质朴、粗犷的风格塑造了一个民族的群体形象,因而使其在舞蹈创作中最早将触角伸进民族文化的深层领域。在集体舞的创作中,突破了以往集体舞创作中强调对称、均衡、平面的造型方法,防止了舞蹈表现的表面化、单一、类型化。编导刻意追求舞蹈动态和意蕴的"交响化",以"点"带"面",以"面"织"网"的创作方法,十分有效地扩展了舞蹈表现的思想内涵,亦十分成功地将当代中国舞蹈集体舞蹈创作由情绪化、风格化一统天下的局面打破。不仅对中国舞坛同类题材的创作产生了深刻的影响,同时亦对中国民族舞蹈的语言体系的建设提供了有价值的思考。

踏着硝烟的男儿女儿

舞蹈编导:张震军、杨小玲

舞蹈音乐:秦运蔚

舞台美术:罗维怀

舞蹈首演:1986 年于南京

首演舞团:南京军区前线歌舞团

首演演员：杨小玲、张震军

荣获奖项：1986 年荣获第二届全国舞蹈比赛创作一等奖，表演二等奖

　　这是一部根据中越自卫反击战的英雄事迹创作的作品。舞蹈表现了在硝烟弥漫的战场上，一对青年男女士兵让人心动的故事。一位女护士肩背着一位重伤员艰难地前行。他们时而穿过炮火封锁区，时而越过山峦低谷。女护士身体弱小，却顽强地支撑着整个负重。那位伤员几欲昏迷，但隆隆的炮声又惊醒了他，再次激烈起来的战事唤起了他为国捐躯的崇高的责任感。不顾护士的劝阻，他又要冲向前线，与女护士临别的一瞬间，他眼望甘冒牺牲危险救护自己的姑娘，情不自禁地握着她的手拉近唇边，欲献上男性军人神圣的一吻，却又轻轻地放下，郑重地行了个军礼，义无返顾地踏上捐躯之路。女护士目送他，火红的炮火为他们的身影染上了绚丽的色彩。作品在舞蹈语汇上，运用了虚拟、夸张、变形的形体动作，排列组合再现成现实生活的画面，大量的生活化动作：包扎、背伤员、匍匐前进、滚爬等，经过编导的舞蹈化的提炼，成为超越现实而蕴涵了丰富的情感与象征意味的形象。编者运用电影"慢镜头"的手法，使舞蹈在视觉上给人以全新的感受，并增强了抒情色彩。张震军、杨小玲是第一次涉足舞蹈创作的年轻的编导，却能够创作出震撼人心的作品，是因为南疆的炮声震动着他们的心，前线归来的将士讲述的故事，使人思想净化，使人心灵震撼。有一个真实的故事使他们感动：一位战士身负致命的重伤，手术前，年轻的护士问他有什么心愿，18 岁的小战士请求护士吻他，护士迟疑了一下还是轻轻地吻了他，手术奇迹般地成功了。这使他们得到了启示，祖国与人民的安危激发了当代军人在战争中的使命感，但他们的内在情感是具体而丰富。这使两位年轻的编导找到了这一令人兴奋的新的视点，由此产生了作品的最初旨意：通过硝烟中疆场上男女青年军人瞬间的命运跌宕，展现其

美好心灵以及对美好生活的渴望,这种高尚的人情美和人性美,是战争创造的,是被硝烟净化的,热血洗涤的革命英雄主义之美。他们虽然身处残酷的战争环境中,却不泯灭对生活的爱,受伤的身躯、纤弱的体态,又承受着神圣的使命,这些反差,规定编导创造的人物具有特定环境特有的心态和形态,压抑、沉重,甚至有些扭曲,但又始终义无返顾、勇往直前……舞蹈中"欲吻又止"的细节,成功地捕捉和表现了男女军人感情的波澜,是战士高尚的情操在火与血的光彩中现出亮色……舞蹈向我们暗示"吻"的内涵与本质:那是一种深沉而广博的爱,如果为吻而吻注定失败,因而,舞蹈找到了象征青春与生命的媒介物——一朵小白花。只有这朵仍然倔强生长着的稚嫩小花,才配作"生的伟大诱因,生命的伟大兴奋剂"它是对男女军人生命光辉的深刻注释。人们之所以对这朵人们常见的小花还不感到俗气,正是由于舞蹈赋予了这朵小花多层次的内涵。在人物内心的情感战场,年轻的士兵们也经历着一场战争,儿女情长与祖国安危,依依惜别与义无返顾,年轻的心经历了怎样的磨难。但两者并不是完全割断的,而是相依为命,惺惺相惜,个体的情感的克制维持了一个更宽阔的理想。英雄以对个人炽热情感燃烧的克制,将自己成就为超越普通的人。作品正是没有回避他们作为普通人的激情,相反通过对个体情感的张扬,对生命欲求进行肯定,从而使整个舞蹈充满了张力,使那个值得用生命换取的理想和胜利才显得真实和感人。

《踏着硝烟的男儿女儿》是用鲜花与吻构成了一场内心的生命的戏剧,该作品打破了军事题材创作表现外部军事行为的传统的手法,在特定的军事行动中着力于开发当代年轻军人的丰富而优美的内心世界。欲吻还罢,代之以军礼的细节,成为作品的点睛之笔,强烈表达了深刻的主题。作品的动作取之于生活,又被编导给予韵律化的动作之间的

过渡和连接有如不绝气韵贯之，有时又戛然而止，收到动人心弦的效果。可以说，《踏着硝烟的男儿女儿》是 80 年代军事舞蹈创作巅峰期的代表作品。亦是当代军事题材舞蹈创作中挖掘军人"人"性最有深度、最有突破性的舞蹈作品。

潮　汐

舞蹈编导：王玫
舞蹈音乐：亚尔
舞蹈首演：1988 年于北京
首演团体：广东舞蹈学校现代舞班
首演演员：乔扬、秦立明、金星等
荣获奖项：1988 年荣获第二届全国青少年"桃李杯"舞蹈比赛优秀剧
　　　　　　目奖

　　蓝色的灯光照射着舞台，音乐营造着大海的急促、紧张、严峻的气氛。剪影中行进着舞者，一个、两个、三个、数个，急奔又戛然放慢脚步，缓缓而行，无序地从一端到另一端，相向交错，川流不息，"大海"并不平静，时而有暗涌运动。终于，（由舞者兀立形成）一排水流的积聚形成波涛运动，升起、降落、此起彼伏。浪花、涌动，舞者身体相撞，跃向空中，如水珠爆裂般散开、下沉、瞬间静止、宁静……而浪欲静而波不息。双人舞以加强幅度的动态在舞台中心流动，让人联想起大海中那些急剧旋转的漩涡。接下来，舞者的脚步放松放慢，"大海"在静态中亦带着不可抗拒的意志。舞者的流动加快，一个接一个地吸腿、跳跃、但重力向下，强化大海的意志和内在的沉重。后浪推前浪，前浪引后浪，终于 16 位舞者聚集在舞台，形成一个个潮汐的运动。抡臂、甩发、旋转、跳跃，

伴随着波峰接着波谷上升的是信念与决心；失重、平衡、跌落、升腾，潮涨潮落，不落的是意志与激情。强与弱、快与慢、动与静、流与止、高与下、多与少、大与小、张与弛以及齐与散，在动态元素的对比变奏中揭示"大海"的"潮汐"的气质内涵；把心中奔涌不息的潮水般的激情向海滩铺展……

编导王玫自己说，当她从影片《男人的世界》中听到作曲家亚尔的《潮汐》，便萌生了跳的愿望，想把自己的情感融入这支乐曲中。所以，如果说她是在有意地编舞，不如说是她在寻找自己的情感经历。另外，她对舞蹈形式有着特别的感受，她发现最让她感动的是中华民族从千年苦难中获得的深沉的情感，这种独特的情感所升华的各种艺术使中国人在艺术形式上的创造独具一格。此外，艺术家只有相信自己的眼睛及其观察才能具有个性和创造性。用舞蹈表达在《潮汐》中的情感，用《潮汐》表达作者对舞蹈本质的追求，在情感的形式中显现舞蹈家的个性创造，最终揭示出现代人心中的"潮汐"运动，可以说是《潮汐》创作的精神内核。

作者用自己的眼睛对人体动作进行着有意味的选择，并在这种选择的成功与积累中表达了舞蹈家对舞蹈本体探索的观点。舞蹈表现的内容固然重要，但如何运用自身独特的语言成功地表现，才是艺术能否达到应有境界的关键。王玫把注意点放在人体动作意味的开掘与选择，让动作呈现出其自身原有的意味。她十分敏锐地选择了那些不断流动，重力向下，带着矛盾冲突的走动、跑步、跳跃和旋转；选择了那些带着沉思和坚定意志的转头、甩发、俯背与仰身，建构出不断变幻的动态形象，准确地揭示出现代人充满自信、充满力量而又充满矛盾运动的丰富而复杂的内心世界。用舞蹈表现《潮汐》，王玫并不是头一个，但在中国当代舞蹈"潮汐"运动的浪潮中却是一个极有个性

与创造性的波峰,在推动中国现代舞蹈运动的浪潮前进中起到推波助澜的作用。这支从动作语言寻找舞蹈创作动机,在舞蹈运动的发展过程中确立舞蹈主题的作品,以其特有的思维与结构方式,改变了中国舞蹈长期以来,以文学或其他艺术的语言与思维方式结构舞蹈艺术作品的模式。

独　白

舞蹈编导:胡嘉禄

舞蹈音乐:巴赫

舞台美术:沈长康

舞台灯光:郑善明

舞蹈首演:1988 年于上海

首演舞团:上海舞剧院

首演演员:耿涛、叶坚、李国权等

　　胡嘉禄在 20 世纪 80 年代是中国现代舞创作领域中有影响的人物之一。从 70 年代末的《乡间小路》到 80 年代初的《友爱》、80 年代中期的《绳波》;80 年代后期的《对弈》与《独白》构成了胡嘉禄舞蹈创作时间虽不太长,但极有特点的路程。如果说,《乡间小路》还属于浪漫的爱之歌谣,《友爱》与《绳波》则已关注到普遍存在的社会问题:对待残疾人与家庭离婚问题。胡嘉禄将自己的舞蹈创作紧扣社会现实,而《独白》作为胡嘉禄十年创作的成熟期作品,将其对社会的观察及提问以更抽象的身体语言呈现出来。

　　舞蹈的场景是医院的手术室,躺在病床上的是一个身穿黑色紧身衣的"病人",一个男性医生和一群女性护士围着这个"病人"忙碌——

白衣、白帽、白鞋、白色口罩是无影灯下常见的场景,还有另一常见的日常生活场景就是:手术室外,有一位焦急守候的姑娘。但手术室里医生护士们的行为却是反常的,他们不是全力以赴地做手术,而是跑来跑去,护士们从病人的身上跳来跳去,跨上跨下。奇怪的是"病人"很健壮,被医生护士践踏得不耐烦了,他反身跳起,将医生按在了床上……不知为什么,医生又把外面守候的姑娘拉进手术室,按在了手术台,是要"病人"的亲人献血? 捐器官? 还是神情恍惚的医生,看谁都有病?整个舞台不再是无影灯下救死扶伤白衣天使的世界,而仿佛是一所精神病院。扫帚在空中飞来舞去,清洁卫生的工作成了尘土飞扬,传播细菌的行为。人们在室内撑开了雨伞,不知想遮挡何物……显然,这不是一个我们用理性可以解释的世界。这也不是一个我们在日常生活中实在的世界。

独白,作为一种言语方式,往往发生在说话者自言自语的时候,作为戏剧表现的方式就是主人公将内心的活动表达出来。因此,《独白》让我们猜测:这是编导的内心独白? 还是剧中人的内心独白?

人在自言自语的时候,往往处于恍惚状态,因此,无论是话语还是思绪都是意识流般地涌动,胡嘉禄在舞台上呈现的便是人在"独白"状态中的内心现象——一个非理性状态下人的思想。在此时,外部世界就以另一种真实闪现。

胡嘉禄不知是否在向我们暗示,这个世界本身就是如此混乱、荒谬与不可理喻? 是否在暗示,在提问,这个世界谁是真正的"病人"?

"独白"从字面联想再到舞台色彩触发,白色与黑色之间又有某种不确定的意味。当躺倒的"黑色"的"病人"将"白色"的"医生"按倒时,观众可能会想起那个"颠倒"的意义。

　　"独白"还意味着一种声音的发言,意味着人与人之间没有对话与交往,因而,亦意味着人在这个世界生存的孤独状态,就像在那雪白雪白的世界,一片冰凉。

　　"独白"的创作远离了中国当代艺术创作的传统,它让非理性进入了舞蹈者的身体,它让逻辑的完整链条中断了,舞蹈的主题与意义变得不确定起来,于是观众被迫猜度、思考……不知这是否构成了胡嘉禄带给中国舞坛的意义?

神 话 中 国

舞剧总导演:曹诚渊

舞剧编导:乔杨、秦立明、沈伟等

舞剧首演:1993 年于广州

首演舞团:广东现代舞实验舞团

首演演员:乔杨、秦立明、沈伟等

　　广东实验现代舞团 1993 年夏北京的演出带给人们一种新的感觉,它将一缕繁华开放的都市气息,吹进了庄严、伟岸的北京。改革开放的趋势,人们对现代舞持有越来越宽容的态度,但潜意识中仍毫不留情地亮出"中国化"、"民族化"的尺度。不仅由于中国人对外来艺术历来持有"中学为体、西学为用"、"东西兼融"的态度,也在于中国现代舞只有拥有自己的血肉和灵魂,才真正具有生命力。广东现代舞给人们新的感觉正是从这里开始:中国现代舞不再是空心稻草人,它开始将对飘忽不定的舶来品的借鉴,落在中国现实的实处了。

　　将广东现代舞同中国传统舞蹈这两种不同形状的图案勉强地叠

合在一起，让现代舞就范于传统不是明智之举，但广东实验现代舞团的舞者确实丢去了矫揉造作，认真地谈论、思索中国的今天和往事。舞剧《神话中国》，就是他们不屑于跟在长者的后面去品味历史留下的醇酒，而是借助那些从远古开始就奇特地伴随着中国的历史并执著地影响着中国人的思维方式的神话，去讴歌、去反省或批判中国的历史和文化。编导与舞者们说：我们不相信神话！因此，关于宇宙的起源、人类的起源、神话的起源都被重新阐释。例如：关于《盘古》的神话只不过是祖先英雄业绩的夸张的讹传。人类学史上有"人类的摇篮在中国"的推断，那么《女娲》便是坐在这张摇篮边推动摇篮的母亲。《河伯娶妻》原本就称不上神话，现在更直接地揭示女人在世界上永远低垂着头，被剥光了衣服，任人宰割的命运。《共工》不再是水神与火神为做天帝之争，而是小人物被权贵们捉弄而死，并在裸露的一无所有的个体和富丽堂皇的群体之间对比着真诚与装扮。在《夸父》中，《桃花源记》被一遍遍地交换着声调与节奏朗读着，人群被这声音激奋得越来越亢奋和疯狂，最终他们被医生当作病人拉走……剧中的那群中国人，就是这样带着审视的目光去追寻着先人的脚步的，尽管他们似乎还很茫然，但他们开始反省自己和自己的先人的时候，他们留在身后的脚印便开始变化了。

然而，这还不能说是人们感觉的全部，这种新的感觉还埋藏在这些作品的深处，人们好像突然觉得"中国化"的表现和"西方化"的形式之间并没有存在不可通融性，作品中的荒诞或深沉似乎不再虚假，这大约是广州现代舞团对西方现代舞进行系统学习之后勇敢地打进去，又聪明地走出来的结果吧。那些借鉴来的语汇形式和技法已开始进入他们生活的内部，经过过滤，重新转化为他们自己的语言了。他们不再对西方现代舞作理性概念的模仿，而将其生命中感觉到的

东西外化了。另外,晚会来自舞蹈编导们个体经验的真实表述,因而使我们对沈伟和曹诚渊留下了深刻的印象。通过《神话中国》中的《夸父》,还有舞剧外的《不眠夜》与《补色》,我们认识了沈伟,这是一个土生土长在中国的土壤之中,而在生活方式、思维方式上都与传统不同的年轻人对生活切肤的感受和冷静的思考。他以自己身体的表述大概会让他的同龄人喝彩,使他的祖辈吃惊和困惑。担任艺术总监的曹诚渊是来自香港的舞蹈家,因此《1993·夏·北京》多多少少给我们某种隔膜感,而《神话中国》中的《盘古》,和他的另两部优秀作品《传音》《鸟之歌》使我们感受到曹诚渊诗人般的艺术气质,感觉到他在艺术中不欺不媚的真诚和为中国文化复兴的呐喊。在他们的作品中我们看到了向外开放和生长的个体中,涌出的生命的创造,而这种个体感性生命的创造谁能有理由说不属于中国人的呢?由此,《神话中国》对中国神话的重新诠释,使我们感到舞蹈艺术开始建立在个体生命的基础上了——它不仅是建立在政治道德的基础上,也不仅是建立在历史的文化的基础上。由此,让人们意识到:我们没有必要脱离自身的生命形式去寻找另一种外在形式,艺术本身就是个体生命运动一次性的外化形式,由此,它使人们还认识到生命的个体创造是实现"民族化"的源泉。以往在建立我们民族化的艺术时,我们更多地被提醒不要表现"自我",但实际上,我们的艺术太缺少的是具有生命质量和高度感性能力的自我,太缺少具有丰富想象力和创造力的自我,太缺少具有广泛的包容力和典型代表性的自我。由此,我们感觉到了"中国化"、"西方化"、"民族化"、"个人化"之间的关系不是对立的,而是辩证的。[①]

① 刘青弋:《广东现代舞——一种新感觉》,载《舞蹈信息报》1993 年 9 月 15 日。

因此,《神话中国》在创作观念上与方法上给当代中国舞蹈提供了刺激与思考,仅此 一点,就已足以证明它的存在意义及其价值了。

半　梦

晚会编导:金星

晚会首演:1993 年于北京

首演舞团:金星现代舞团

首演演员:金星等

《半梦》本来自"HALF DREAM"——金星的那个在国外用中国名曲《梁祝》创作,并在世界舞蹈节上获奖的舞蹈作品。当它变成晚会的标题,以中文出现在金星留美归国后举行的首场舞蹈晚会的节目单上,人们不由得希望像品味那两个隽秀的汉字书法的韵味一样去品味金星的梦境,然而,紧接其下的"HALF DREAM"则以直硬的线条把这种企望切割了,仿佛一个圆圆的什么,被切去了一半,哦,《半梦》……

梦是什么?"梦是愿望的达成",曾写出著名的《梦的解析》的弗洛伊德如是说。如果我们适当地摆脱弗氏关于人的愿望大多是野心和性欲的偏激界定,大约我们依然会接受他如下观点:艺术家在白日梦中把过去、现在和未来依次穿在一根浸润过愿望之汁的绳索上。按照"梦=愿望的达成"的推论,我们说金星在做"白日梦"似乎比较困难。困难之处在于你很难找出他那带着理想色彩,能被称作愿望的东西。金星的舞几乎没有什么甜美,更多的属于躁动不安、痛苦孤独以及病态失落的人生感受。那个放在序篇《脚步》之后的,关于现代人不知《谁看谁》的三人舞,金星好像把生活撕成了碎片——不,应

该说是他把本来就是碎片的生活拼贴了起来，置身于闪烁着荧光屏、霓虹灯的充满喧闹的现代都市，人与人没有了安宁、和谐，而有的是陌生、疏离、混乱、狐疑和争斗；那个行走在孤岛上人的孤独不亚于那大海中荒凉的《岛》；《午夜狂人》神经质的劳作给人沉重的压抑，让人心累；《圣母玛丽亚》亲人之间的反目令人扼腕；而半梦中孑孓孤立的未亡人的追思则叫人痛心疾首了。然而，当我们随着金星走过运用他的视角和他一起去看这个世界的人的生活时，我们也便看见了他的"梦"境，只不过他的梦有两部分罢了：一部分是"显梦"——梦的表面内容，一部分是"隐梦"——隐藏在作品之中的真正寓意。《半梦》中金星透过那双忧郁的眼睛，以及这双眼睛流露出的对于"美的毁灭"的深切的痛楚，告诉了我们他梦回萦绕的追求。在《圣母玛丽亚》中，在金星那一次次带着渴望的回首，表达了他对曾经拥有而今失去的人与人之间的爱和关怀的深深的眷恋，我们便触摸到了金星梦中那条"浸满愿望之汁的绳索"。

　　然而，《半梦》注定只能是半个。因为"没有压缩、歪曲、戏剧化，特别是没有愿望的满足就称不上梦"，作为舞蹈艺术，《半梦》选择的是梦一般的语言，试图运用高度的概括和抽象把现实生活的片断收集起来，重组、再造，使之戏剧化地飘浮在现实生活之上。那些在虚空中流动的群体；那些如幽灵、似鬼魂飘忽的动态，以及那些跳跃、无序和虚幻，都是人们梦中似曾相识的。但是，这些梦是真实的，而非歪曲的，梦者以一种艺术的坦诚，不取媚、不奉迎，不矫揉、不造作，把自己的感知经验投射出来。这带来了《半梦》的感觉真实和表达的自由。借助这个虚幻的世界，那个被现实所困扰的生命，体验着自身的存在，并思索着没有自身现存的状态。于是，我们也就想起了艺术世界的精彩，正如一位作家所言，一切美的艺术，都是人生美丽的结晶，而这种美丽莫过于真率

和执著了。科林伍德曾在《艺术原理》中阐述道："艺术家必须预言的东西，并不是指他要预言将要发生的事，而要告诉观众，他们内心的秘密，而不惜冒使观众不高兴的危险，艺术家的职责也就在于要把自己想要说的话说出来……社会之所以需要艺术家，就因为人们并不懂得他们自己的心灵。"虽然，关于《半梦》我们没有得到更多的语言提示。但是谁也不会否认金星在讲述着自身的故事——一个曾从本土文化走进另一种文化的年轻舞者对于人生切肤的体验，其中包括他对西方文化和现代本土文化的体验。从开场那一阵急促、坚韧、不息的脚步开始，到终场激情奔泻、绚丽多彩的《色彩感觉》，我们从中窥视到金星的那个不算长但并不平坦的人生旅程和心路历程以及他急欲在艺术中要达到的理想境界。金星将人们司空见惯的现代生活片断和内心被扭曲的状态展示在舞台上，以其个体生命经验的传达，以期唤起人们对人生、社会普遍的关注和正视。并渴望将那些被现代文明异化的生命形态复原。金星的愿望达成了吗？

如果我们透过《脚步》的表象，把它看作是金星执著于艺术的宣言。那么，我们不妨把《色彩感觉》看作是金星对自己艺术追求的诠释。在某种角度上，它超越作品自身的意义，表明金星对生命色彩与感觉的全心关注。作为一个具有良好天赋而又加之后天精心锤炼的舞者，无疑他在传达这种色彩和感觉时显得得心应手。从大到生命激情的奔泻和跃动，微至生命内在灵魂的颤动，都被金星细腻地揭示着。诚然，艺术的感觉并非等于直觉，艺术更应是一种发现。基于此，金星清醒地说，他的舞是"让情感伴着理性盘旋"。《半梦》的可贵之处，正在于主人公做梦时还睁着一只眼睛在思想，这使得《半梦》强烈的情感表现又带着浓重的理性色彩。情感的表现没有陷入情感的宣泄，它在寻找着形象符号的可传达性。这种理性的参与使梦者的头脑保持着一定的清

醒,对人生的反省和感叹没有蜕变为多愁善感的感伤,即便是孤岛上的人的孤独也仍带着鲁滨逊式的探索。在内心百般无奈地挣扎之后,人生的色彩依然绚丽,生命的感觉依然昂扬。理性的参与,带来反映生活的冷静和客观化,即使是客观,也不含混、不暧昧,没有忘记主体"我"的存在。《谁看谁》结尾处那个走上台的老者,以及他盖在三个倒在椅背上的人体的"尸布",便是作者对病态的生活的事和人的否定和批判。

其实,弗洛伊德还是很有道理的,舞台后的金星还是有可以被心理学家认为是"野心"的愿望的,"我不是要做一个明星,我要做一个艺术家"。是否在这对"明星"的拒绝和对"艺术家"的追求之中,系着金星的一个"圆梦"? 凭借着在国内奠定的扎实的表演功底,短暂的海外学子生涯,使金星对现代舞技术技巧的掌握达到娴熟,并且受到国际舞蹈界的首肯,他曾被特邀为美国舞蹈节首席编舞,甚至被某些舞评界推为"大师"。金星并没有陶醉于此,他追求着另一种意义上的"大师"。真正的大师产生于对自身民族文化的精深把握之后对其又做出新的创造的人之中。因此,金星回到自己的母体,开始"圆"他的梦。此刻,我们无法要求金星现在就给我们看一个"圆梦",他还需要时间。但是,我们可以向他的"梦"要求更高的坐标,因为,他已属于走向成熟的舞者。作为一个舞蹈家,金星无愧,他的舞蹈世界是属于舞蹈的——一个人体感觉、生命感觉的世界。但是他和当今不少舞蹈家一样(尽管程度不同)仿佛都还带有一种缺憾,对身体语言的熟悉和敏感,使他们忽略了对于人体动作之外的,创造视觉形象所需要的其他因素潜心研究和精心创造。从舞蹈到舞蹈,往往使舞蹈形象的内涵显得单薄并缺少放射性的张力。有诗人说:不要玩熟了我们手中的鸟。有哲言告诫说:人们往往被所陶醉的东西毁掉。另外,

王蒙关于文学应该"学者化"的主张也应予我们以启示,他指出:文学最大的参照系是非文学。那么舞蹈呢？试想,如果我们参照心理学那样去理解人的本质,参照社会学家去考察民族精神和社会形态,参照哲学和美学去探讨艺术的美的规律,参照自然科学去研究人的自然,我们的舞蹈艺术将拥有何等的厚度？再试想,如果我们像画家那样关注色彩和空间的构成,像音乐家那样细致地组织节奏和氛围,像戏剧家那样追求戏剧冲突,像文学家诗人那样追求意境,那么,我们的舞蹈又将上升到何种境界？中国艺术精神乃至人类的艺术精神的最高境界都当推"妙境"。今天,我们的时代和民族缺少的不是舞者,而是具有大家风范的"大师"——伟大的艺术家！是否在通往这样的境界时,金星说:我的梦只能算作半梦。而我们说:金星,你的梦已"圆"了一半呢？①

天 边 红 云

舞蹈编导:陈惠芬、王勇

舞蹈音乐:孙宁玲

舞台美术:罗维怀、王能平、张健

舞蹈首演:1996 年于南京

首演舞团:南京军区前线歌舞团

首演演员:李春燕、吴凝、陈琛等

荣获奖项:1996 年荣获全军新作品评奖一等奖；

　　　　　1998 年荣获首届"荷花奖"舞蹈比赛创作金奖、音乐金奖、表

①　本文发表在《舞蹈》杂志 1994 年第 1 期。

演铜奖；

同年荣获国务院文化部文华奖

　　陈惠芬、王勇的舞作，让人常常感受到某种带着韵味的"诗意"。它们往往在清纯、亮丽而不浅不浮的韵致中揭示出生命的鲜活形态和意蕴。在艺术创作中，我们常常将一种较高的品位称为"诗境"。舞蹈创作亦是。这并不是要渲染诗的所谓文学性来替代舞蹈性，而是借用"诗"的指称及其特性的优和长来强调舞蹈的艺术境界与品格。它意味着艺术作品能以感性生命的迷狂而又带着高度的哲学抽象张扬着人性的美丽和生命的意义；以准确、鲜明的"意象"营造而又具丰厚文化含量的渗透引领人们步入精神生命的广度和深度；以超越现实世界的创造与想象之飞升将人的精神提升到理想的高度。诚然，这一境界的达成之艰难不亚于诗仙李白比喻的"蜀道难，难于上青天"。我们不敢轻妄地断言，这一对青年舞蹈家在《天边红云》中是否到达这一理想的彼岸，但观众为他们执著的攀援与努力而欣喜击掌。

　　常言说，好诗"贵在发现"，是属于那种"人人心中有，个个笔下无"的东西，好的舞作亦是。看《天边红云》，让你感觉出，作者是用心灵的眼睛去感悟世界和人生，曾经被某种内在的激情困扰，因此，一旦舞出来，便显现出某种跳脱的灵性。《天边红云》是一个表现红军长征中的女战士的集体舞，它以深深的情怀，淡淡的诗情，在人们早已熟悉的形象之中将沉甸甸的生命质感融入。

　　当代历史战争题材舞蹈的创作，依然不失为"战歌"和"颂歌"两种样式，这作为该领域创作表现的传统，无疑具有特殊的意义。但若历经几十年不变，固化为某种僵化的模式，就会带来艺术生命的枯萎。在一种始终不落的激情张扬中表露出的则是诗情的暗淡；在简单直露的情感亢奋中现出人类思想的苍白和生命的悬浮；加之为迎合某种过于功

利性的需要而追求某种轰动效应的浮躁，足以使舞蹈的艺术品格在悄然中失落。《天边红云》的独特，正在于对上述种种的超越。这类题材如果不浮浅，必须具有历史的透视感。《天边红云》一开头就注意渲染了这种凝重的氛围：在厚重的黑色底幕的衬映下，顶光洒落弥漫在空间，延展着格外空旷的舞台空间，顶光追着一个、二个、三个……六个……乃至数十个从遥远的历史时空中走来的女性士兵，在我们面前定格，化作一尊尊——没有做作的英雄姿势——自然而然地带有内在张力的肉体雕像。并从此作开端，在视觉在空间营造着历史的纵深感和现实的距离感。在一种如梦似幻的感觉中揭示正义战争与生命的意义。

　　这类题目如果不流于浮浅，必然还要求作者对于人性应给予透彻的把握。《天边红云》运用女性的视角，显然有利于作者对人性做出某种深度的开掘。战争历来"让女人走开"，而女人肩枪，便显出一个民族境况的惨烈。舞蹈自然无法回避对这一惨烈和战争的呈现，只是作者绕开直叙的琐碎，以概括的手法，运用诗性的简洁、块状的舞段，着力揭示红军士兵们在长征中，面对凶恶的敌人，面对恶劣的自然环境，不屈不挠的生命意志和精神状态。战场、草地、雪山、坟茔……作者含蓄地铺陈着一片片生命之能场，即便是表现死亡，也是以诗意的死亡来肯定生命的力量。这种肯定的极致，就在那"峰回路转"的变换：柔柔的绿光铺出春天的气息，柔柔的曲线舞出青春的咏叹……在这个感觉的世界里，我们为着那些年轻而纯美的肉体的羽化与飞升而叹息……

　　不知何时，天边现出一簇猩红的红云，如残阳，似凝血，红中透着黑色的沉重，浸着冷艳的美丽。在这种冷艳的美丽之中，我们体味着民族历史悲壮和个体生命的沉入。舞美设计罗维怀给出的这一设计，为舞

蹈境界的飞升提供了恰到好处的艺术和情感氛围，自然不能不提及还有话外诗和音乐给予的支持。[①]

《天边红云》以史诗性的气势，细腻的人性观照，拂拭出一段悲壮的历史和一群红军女战士们生命的亮色。作品中红军女战士们艰难行进，面临着生死的考验。虽然是个老得不能再老的题材，编导却从新的角度重新揭示了女战士们在长征中的生存状态和心路历程。作品采用了群舞的形式，编织出人体交响的壮丽乐章。女战士们结伴而行，互相扶持，蹒跚地行进着，错落有致的造型使残酷的环境有了一份冷艳的美感。天边的云彩在变换着，女战士们经过的雪山、坟茔、草地像历史的红云飘过我们的视线，点燃了我们尘封了的激情。在这种的凝重的图景中，女战士们不停地一个又一个地倒下，生者只有继续的前行。编导是用纯美的铺垫来凸现女战士们生命夭折的悲剧气息。诗意的宁静过后便是战争的轰鸣，女战士们从美的幻想和死亡的沉寂中猛醒，冷静而又坚强地战斗，地面的翻滚转折，流畅富有冲击力，女战士们几组舞段的和声，起伏高昂，把舞蹈推向高潮，战斗着的年轻的身体渐渐地融入了天边的似残阳、似凝血的红云之中。

女战士们行进的历程外延为生命的历程，有的人倒下，有的人继续走着漫漫长路，不断地克服种种的艰难险阻，但从不止息对生命美好的憧憬，对青春绚烂的留恋和热爱。编导在舞蹈语言上也进行了新的尝试和突破。舞蹈采用的地面动作许多来自现代舞的技巧和运动方式，将低空间占有或将动作力度放大。枪在舞中成为了多变的意象，支撑生命的意志和血火中的柔情。女战士们身着的浅灰的军装，朴素得感人，与血红的云天对比营造出寓意深刻的视觉效果。作为历史的回眸，

① 刘青弋：《走向诗境的天边红云》，《舞蹈》杂志 1998 年第 3 期。

编导着意用视象缩短了观众与舞蹈的距离，使人置身于她们的生存境遇，以岁月的诗语与现实对话。[1]

　　没有"卑微琐碎的甜腻"，不事"假、大、空的虚伪"的张扬，《天边红云》的作者通过对充满现代质感的动态和节奏的选择，以跳跃和流畅的思维与铺排，揭示了红军士兵——这些民族的英杰——生命意义的伟大及其他们勇于牺牲价值的不朽。同时在具有文化意味的形象中显现了作者较扎实的功力。

走　跑　跳

舞蹈编导：赵明

舞蹈音乐：刘彤

舞台灯光：赵洪和

舞蹈首演：1998 年于北京

首演舞团：北京军区战友歌舞团

首演演员：张永胜、李小龙、徐恒等

荣获奖项：1998 年荣获首届"荷花奖"舞蹈比赛创作、表演一等奖

　　与同一时期出台的有影响的军事舞蹈作品如《天边的红云》、《儿啊儿》不同，赵明在《走　跑　跳》中将表现的焦点对准和平环境中的军人——英雄们是在平凡的生活中为保卫祖国建立起不朽的功勋。与陈惠芬在《天边的红云》以韵造境不同；与刘小荷在《儿啊儿》中用母亲手中的线牵着儿子的衣煽情迥异，赵明在他的《走　跑　跳》中用极其单纯的动态语言和军事化的基本动作造势——营造一种风驰电掣、雷霆万钧之

①　刘青弋、刘春：《战神的舞蹈》解放军出版社，2001 年。

势;同时掀动带着热浪的氛围,这种氛围即为军营生活的轩昂与火热,而这种轩昂与火热又是军中男儿生命状态特有的质量,编导正是在这生命状态的热烈与火爆之中升腾着当代军人人生理想的耀眼光芒。

舞蹈中,士兵们一身简练的紧身军装,男性的棱角和挺拔处处显现出英气逼人。舞蹈以几组纵队的调度穿行,军营的操练在视觉上令人耳目一新,空间多变,身影迅捷。战士们的穿行中,突然腾跃出年轻的教官,迅猛矫健,演员以超人的滞空能力,以空中"变身撕腿"等高难技巧炫示了"战友"男演员的实力,同时表现出当代军人军事过硬的高水平。战士们在走的姿势中稳健有力,在跑的动态中潇洒如风,在跳的动态中似雷鸣闪电。三个动态的舞动,强调了空间由低到高的占有,发展和变化,同时带动了观众欣赏心理的不断变化、升温。年轻的教官带领一群新兵们潜行鱼跃,时而又静若处子。日常的军训开始了。烈日炎炎之下,新兵们练习行军礼,笔直地站立着,接受着一场考验。舞蹈中运用了一些戏剧式表演,教官在新兵中间行走着,观察着他们的姿态是否正确,及时给予纠正,音乐不断地给出强烈的暗示,酷热的温度在考验着每一个新兵。音乐充满张力的渐强旋律突然中断,然后再次向另一个高峰推进。与此同时,舞蹈中的战士在烈日下暴晒,有的人开始摇晃,一个战士快要摔倒,教官上前扶他站起,那些行着军礼,雕像般努力站立不动的士兵,不停地失去平衡,又努力地复原,舞蹈产生了戏剧化的效果。英雄,就是在这样的训练中,在战胜自我的斗争中诞生。蓦地,一个年轻的小战士倒下了,大家上前扶他的时候,他却自己挣扎地站立了起来,像那些意志坚定的拳击手一样,为了维护尊严和面对挑战;然而力不从心,他又开始摇晃,再次倒下。最后,小战士重整衣衫,庄严肃穆地站立起来,行出他的神圣的军礼。积蓄的激情爆发了,小战士挺拔的身体,被作为群体的骄傲,大家抬起依然行着自豪庄严的军礼

的战士。在教官的带领下，走、跑、跳的变化逐渐加快，在高低空间中穿越，仪式化的身体姿势训练成了生命中的动力定型。翻腾、扑跃、跑跳时手臂的摆动，像生命的歌声，愈唱愈高。舞蹈将火热的气氛推到白热化的程度，继而在动作的转接中戛然而止，通过那转身的一瞬，让军礼中饱含的激情在阳光下闪亮，显现为热血沸腾的画面。

《走　跑　跳》没有惊天动地的英雄壮举，只有普通士兵在特殊环境下的生命状态，在群体的力量中激发出的生命能量形成一幅男性阳刚、纯美之图画。作品从普通的队列训练中提取出人的最基本的动态形式，但却让走、跑、跳——枯燥乏味、艰苦异常的日常训练，在舞蹈中表现出排山倒海的恢弘气势，并且在走、跑、跳的过程中始终保持了一种进行时的昂扬姿态。

舞蹈的编导在动作动机的组合、变奏以及各种技法的使用上显得驾轻就熟，在形体表达上精确、优美、多变、绚烂、帅气、洒脱达到了一个新的高度，在塑造形象方面不是简简单单地夸张成硬汉人物，充满了脆弱，亦充满了坚强。每一个士兵都是"开顶风船的角色"，为了成就祖国的一片艳阳天！[1]

上　路

艺术指导：曹诚渊、张守和、潘少辉

晚会编导：曹诚渊、张守和及北京舞蹈学院99届编导系现代舞专业毕业班

舞蹈音乐：华彦钧、杜鸣心等

[1]　刘青弋、刘春：《战神的舞蹈》，解放军出版社，2001年。

晚会首演：1999 年北京

首演演员：张元春、余粟力、陈琛等 99 届编导系现代舞专业毕业班全体
　　　　　学生

　　晚会在淳厚质朴的民歌声中开场，作为教学剧目，学生们再度学演了曹诚渊在 90 年代初发表的作品《鸟之歌》。[①] 时隔数年，这支舞蹈依然以其庄严、凝重、深沉的生命力量与浓重的诗意打动观众的心。

　　据说鸟类有语言，还有方言，这已被动物学家与人类学家的研究证明。自然，鸟类还有歌唱——它们的歌唱在人类听起来只是美妙的啼啭，并且往往与明媚的春光、清新的自然相伴。而舞蹈家曹诚渊舞中的《鸟之歌》则是一首凝重、深沉的生命之歌。它以低沉、浑厚的吟唱，让我们的思绪飞到那些以鸟为图腾的部落，观看一场庄严、肃穆的生命祭祀。尽管人类学家列维斯特劳斯否认图腾与宗教有关，但是我们似乎更多地相信图腾崇拜中具有浓郁的宗教情感，而且，在《鸟之歌》中，我们正是被这种情感深深地感染。充满浓郁民风的保加利亚民歌，淳朴的歌喉吟咏出满怀祈望的心声，不断转调的旋律飘散在舞台的上空。穿着血一样颜色衣衫的男人与女人，在影影绰绰的灯光下，用身体唱着无声的歌：他们的身体亲近大地，时时地在低空俯仰，他们的手常常地探向天空，就像祈望天堂。他们全力地伸展肢体，以充满韧性的舞动，仿佛挣脱某种内在的紧张。无论是站立还是躺卧，他们的身体都在无限地伸展，当动作延伸到极点，却在一种突然而快捷的动态之中跌落，有时，他们跳向空中，或者旋转之后扑向大地，在失去平衡中呈现出某种强烈的矛盾冲突。他们跟随着"头领"，一个接一个地仰身抬头，腆起

　　① 舞蹈编导：曹诚渊，舞蹈音乐：保加利亚民歌，舞蹈首演：1993 年于广州，首演舞团：广东现代实验舞团，首演演员：邢亮等。此次演出演员：张永庆等。

胸膛，向着天国仰望。他们听从召唤的引导，向前，满心带着对未来的企盼……

　　如泣如诉的歌声庄严肃穆，夜幕将氛围渲染得格外凝重。人群退在黑暗之中，静静地倾听。领头人高高地跃起，就像鸟儿展开翅膀，心儿向着天空飞翔。带着崇高的理想，带着坚强的意志，战胜艰难险阻，向上，向上，如鲲鹏展翅，向着广袤的苍穹。他撕开胸膛，袒露着赤诚的心脏。吟哦愈加低沉，飞翔的心愈是坚强，挣脱重重束缚，扶摇直上……是神灵的呼唤，也是自由的召唤，"鸟儿"纷纷聚集在"头人"的身旁，像他一样，敞开心胸，走向他们向往的地方……

　　火光闪烁，是原始的生灵们，手接着手跳着古老的"圆舞"？赤裸的身体，让篝火照得通明，温暖的光辉直入他们的灵魂。黑夜中，人类在行动，为了生存，为了活着，勇敢地走上征程。冥冥中，"鸟儿"在编队，一个紧紧地跟随着一个前行，迎着暴风骤雨。生命的旅程就如漫漫长夜，无时不有风云变幻。关爱、互助、相扶、相持，共同走向理想的彼岸。舞到最后的时刻，是鸟儿入林？是鸟儿涅槃？舞者们脱去了身上的衣衫，走向舞台深处，就像生命赤裸着来，亦无牵挂着去。他们栖息在希望之树，心儿朝着遥远的地方……。

　　关于《鸟之歌》，编导没有给过我们更多的文字，但却给予我们更多的想象空间。透过这支歌，我们可以解读到编导诗一般的语言与气质。运用抑扬顿挫的身体动作语言，编导向我们传达了人类对自由与永恒的向往，亦向我们呈现了理想与现实之间不可调和的矛盾。通过这支"鸟"的歌唱，我们听到了编导坚定地肯定生命的声音。透过那些用充满力量与活力的肢体动作，编导还让我们看到他对"崇高"壮美的追寻。尽管人生如梦，世事险恶，但人类追求理想的精神不朽。

　　馀粟力自编自演的《深处》让观众领略"风吹过铃的眼睛，月光将夜色遮在了海的深处"的情境，亦让人解读一段遮蔽在夜幕中的内心独白。刘峥洋、廖思迪、苗小龙三人舞《无语》，营造了"无语的天空下，我们在等待，无语默然相对中你我化成风，一阵阵、一阵阵"的诗意，又展现了男女青年们生命里程中的感情纠葛。廖思迪、郑馨、苗小龙、李小勇、刘峥洋《板腔吟》，呈现的是"剪不断、理还乱"的场景，现代的流行歌曲与传统的戏曲被叠合在一个空间中，又不断地被人性异化的现象破坏、打断。让人在观看不同历史文化的人物形态变化中引发思考。现代舞蹈对自身规律的探求，使得学院派舞蹈编导训练强调舞蹈动作自身的意味，这使得舞蹈作品避免了概念化的倾向。根据阿炳（华彦钧）的"二泉映月"作品张元春与张晶的《心弦》编排的《心弦》和陈琛、张元春的《嫁接》，在学生毕业作品中较好地体现了这一追求。前者以中国传统乐器二胡为道具，连接起音乐家的爱情的的纽带，"琴弦牵引着身影随行，心愿便如歌般倾泻着……"在梦幻与现实的交织之中，弓与弦永远不离不弃，使舞蹈形成多重意象。既是音乐家创作的过程，又是音乐家演奏的过程，更是音乐家内心情感的和弦。而《嫁接》亦是运用了接触即兴的创作方法，使得舞蹈在身体的随动与借力、过招与接招的过程中，以运动表现两株相异的植物相互融为一体的过程，亦让观者体悟不同的生命的结合从相斥到相合的过程；或者说，在所有的生命世界中生命间交流、合作的过程，就像那些被嫁接的植物，"轻轻剖离皮肤表层，深深植入我们的神经，印下了平常的痕迹。"

　　作为指导学生的剧目创作与排练作品，张守和的《光明三部曲——献给99首届现代舞本科班全体同学》出人意料的是一部表现红军长征题材的作品。并选取了最能代表中国长征精神的片断：雪山、草地和红旗展开编导对中国革命历史的理解；同时亦展示编导对那段历史中的

人与情感的理解。雪山是同类作品必现的场景，但《光明三部曲》将视点集中在"跋"的动态上，为了形成"跋涉"特定的环境，编导在舞蹈中运用了绳子这一道具。绳索的运用将艰难困苦的环境背在了演员的身上，亦为力量质感的表现找到了一种可操作的表现形式。绳子在身体的运动中形成某种抵抗的紧张力，抻、拉、扯、拽、拖、甩、托等形成惯力后的跌、扑、腾、滚、起、落，以对动作力量的发展关注，使舞蹈对红军翻越雪山的事件的表现避开以往的俗套，集中表现在艰苦的困境中人的意志与抗争，亦使这种表现从具象进入了某种抽象。作品的第二部分是关于对红军走过草地的一段回忆。生与死的考验，幻化为一段带有缅怀意味的双人舞，一件衣裳在男女士兵的身体之间交织，缠绕，让情感在现实与梦幻中飘荡。舞蹈的最后一部分直诉红军长征的精神，"皑皑雪山"、"茫茫草地"，而红旗指引着人们走上英雄创业之路。舞蹈未让红旗再现舞台，却将士兵服装变形的裙摆展开，象征旗帜就是红军士兵的形象，亦是士兵前进的方向。亦暗示我们红军的精神，就是我们的精神力量。在中国的观众眼里，现代舞一般属于另类。但本台晚会的艺术指导张守和却用他的作品，给出现代舞的另一种定义。编导属于他的时代，他只表现属于自己的经验，张守和曾经从戎军旅近20年，因此，《光明三部曲》属于张守和自己的经验。"世上本没有路，探索一条符合中国当代现代舞教育的崭新思路是我们不懈的追求，在教学中，告诉每一位现代舞者，要用自己充满热爱的身体在创作中探索、发现、开拓不同的路，每一位现代舞者在创作中学习人生，感悟生命，赞美自然，这，是每一位现代舞者具备的优良品质，这就是现代舞。上路吧，请走好，新一代现代舞者。"这段开场白出自本场演出的艺术指导张守和之口，显然对该场晚会的主题作了某种阐释，在某种意义上说，亦可以看作是他对现代舞精神的理解。自然，这种发言也是个人的，现代舞，有

固定的标准吗？

　　现代舞往往给人叛逆的印象，或者给人"看不懂"的感觉，或者有时被人称之为"实验"艺术，其重要原因在于舞蹈家使用的身体言说的方式发生了很大的改变。与传统艺术的表现不同，现代舞蹈的作品常常只代表编导家个人的声音发言。和传统艺术的崇高美学相比，现代舞大多讲平凡的人，平凡的事。现代舞蹈家不认为美只是"优美"，在他们"美"的概念中亦包括了丑。长久以来，舞蹈艺术主要以现实主义作为创作的指导思想。以对现实生活中的身体动作进行模拟、美化为基础，在舞台上再现生活，表现艺术家的情感与思想。而现代舞的编导们，常常将表现的视角转向人的内心与感觉，他们将自己对生活的体验通过身体的感觉传达出来。由于他们关注到人的感觉与意识中的非理性状态，因而，他们在作品中亦出现了非逻辑方式的言说。他们有感于现代生活的不稳定性，因而他们的作品采用了拼贴方式，呈现了生活的碎片状态，使得现代舞的艺术形象往往是不确定的，艺术作品提供的思想意义是开放式的，往往在观众的不同理解中不断生成。因此，观看现代舞者的表演，往往要求现代观众采取与传统欣赏习惯不同的方式，更多地调动自己的感觉器官，观看每一个不同的个体生命，表现出对事物的不同理解，以积极的态度参与对作品的再创造。另外，从动作出发，用动作思维，力求使现代舞的表现更接近舞蹈艺术表现的本体，该班学生的作品显现了教学中的追求。但学院派的教育，往往在对方法与形式的关注中，忽略对生命鲜活的内蕴的关注，因而使得作品显出肤浅与苍白，这是值得学院派舞蹈创作中警觉与避免的。亦是本场晚会学生作品应注意克服的主要弱点。

一 桌 两 椅

舞蹈编导：曹诚渊、李悍忠、马波、杨云涛、王曦每

舞蹈音乐：根据中国戏曲与中国民间音乐剪辑改编

舞蹈服装：赵家培

舞台灯光：曹诚渊、李捍忠

舞台制作：王小卫

舞剧首演：2000 年于北京

首演舞团：北京现代舞团

首演演员：北京现代舞团全体演员

2000 年 5 月的现代舞展演周上，北京现代舞团搬上舞台的是挺特别的《一桌两椅》。显然，一年的锤炼与磨合，舞团内部的默契溢于台风舞表，技术的成熟，使人想起"舞蹈技术的高墙"。《一桌两椅》使用戏曲的音乐作为背景音乐，使用戏曲的舞台装置作为舞台道具，你会暗暗地赞赏舞蹈家的聪明，因为这些音乐与道具本身一经启用就能给舞台提供一个不可多得的文化的背景与氛围，让你的审美期待中觉着会有许多戏剧好看，并且就艺术经验而言，中国戏曲的高度概括、抽象与凝练，往往是"顷刻间千秋事业，方寸地万里江山"。何况，一桌两椅，作为传统戏曲中最具典型意义的舞台装置，又在我们当代日常生活中不可或缺，能够演绎出多少人间的喜剧或悲情。当然，现代舞必然不是传统戏，现代人的生活体验亦远异于我们的祖先，年轻的现代舞者观照传统在于力求对于传统的超越。于是我们在舞台上感受到一种艺术语言的"陌生化"。无论是服饰是动态，还有那一桌两椅，被拉长，被加宽，被增高，被变异。现代人的交谈、交流、交锋、交易就不只在桌旁、桌面、椅

上、椅边。给人最多感觉的是王玫和藤爱民表演的舞段,尽管他们的舞蹈的影像亦带有许多现代艺术特有的不确定性,或者说是舞蹈艺术语言特有的模糊性,但由于舞者经验选择与经验传达的相对准确性给予我们较多的可感之点,使他们对于当代社会人与人之间的关系的阐释与我们的经验沟通,使我们能够和舞者分享着某种人生经验并与其一起介入思考。

在中国现代舞展演周中,北京现代舞团将《一桌两椅》定为《舞蹈新纪元·系列4》。整场晚会由14段舞蹈构成,均用中国戏曲音乐作为伴奏,运用独具特色的戏曲传统演绎。这是由于编导家认为,中国传统戏曲在百年的发展演变之后,成为表演艺术中最精练的身体语言,无论是最丰富的脸谱还是最简单的舞台装置都深得抽象艺术的神韵。一桌两椅是戏曲舞台常见的形式,它表现了丰富的内涵与朴素形式的高度统一。这种追求与现代舞的追求具有某种高度的一致性。由此,现代舞蹈家用"一桌两椅"重新演绎新的故事。舞蹈家们关心的视点不仅是椅子与桌子的功能,更关注这张桌子两边坐着的人所做的事,以及围绕着桌子与椅子周边的人之间的关系。

用曲牌"大开门"的音乐,拉开晚会的第一幕,标题为"亮相步"的鼓点不紧不慢地敲着,有些急催之意时停了下来。一群背对观众的演员集聚在舞台中间,锣鼓点停息下来时,演员们一个接一个地走出人群来到台前,无论是戏曲舞蹈还是后来演化的中国古典舞的动作都被演员们再次将其"碎解",只剩下贯穿其中的"气韵",以及由于节奏变化之后,偶或闪现的依稀可辨的动态造型。在这里,观众或许没有找到期待中传统京剧程式化的亮相,但却看到了演员们一个个走出人群,自我的"亮相"。

第二段"相认"是以越剧"追鱼"选段伴奏的双人表演。崔凯、张碧

娜跳的舞蹈并非再现"追鱼"中鲤鱼精与书生相认的故事,而是像鲤鱼精担心书生知道了真相是否爱他,以及书生知道鲤鱼精身份以后的矛盾心态一样,来看今日男人女人的"相认"。两张空间中隔着距离的椅子,由顶光追光形成两个分离的空间,男左、女右地坐着。一声沉闷的锣响,越剧的小生唱出"……如霹雳一声……"的唱段,在书生惊愕的内心冲突中,两个演员展开自己的舞蹈,他们相视、相对,他们相聚在一起,他们不时地分开,有时他们坐在一张椅子上,有时他们交换位置而坐,但似乎总是充满矛盾冲突,身体带着挣扎,他们亦有相互扶持拉扯的时刻,但最终他们还是坐不到一起。椅子被搬下,下一段表演的女演员坐在了台中间的桌子一端。选用沪剧"陆雅臣"片断演出了第三段"道错"。男演员如飞似箭地蹿到桌上,女演员同时跃到地面,接着面向观众,仰躺着,表现两人之间的隔膜。接下来,男女演员在桌上桌下的行动继续着这种隔膜。他们面对面,针锋相对,进进退退地"争吵"……痛苦地忍受着内心的煎熬……男人似乎总想向女人解释,或控制女人,女人总是从他身体下逃离。……他们似乎都有彼此接近的愿望,但很快又颓唐地倒下,放弃。女子似乎有些回心之意。……男子绕桌而行,绕女子而动,无论女子如何以背相向。女演员在桌子一端的桌上慢慢地站立起来,静静地倾听男子激烈的"表白"。"争吵"的现象仍有发生,但俩人最终双双躺在了"床上",心动之时,拥在了一起。最后,女子快速地消失了,男子颓唐地再次倒在"台上",让人去想那女子是否接受了男人的"认错"。

接下来是"圆场·身"的诠释。一个身穿传统戏装的女子被九个穿现代"风衣"的人逼下了舞台,在喇叭的吹奏乐和锣鼓之前,演绎着现代人的生活,忙碌、奔跑、狂乱以及循规蹈矩,所有都来自现代人身体常有的行为。最后,那个狂舞着发了疯似的人被人抱住,所有的人都跳到了

他的身上,让人们领略到现代人身上的不堪重负。接下来一段录自秦腔"火焰驹"选段,杨云涛与哈斯再次"结伴"。这是两个男人之间的故事,而这故事在一个夸张的椅子上演出,长腿的椅高达两米,与其说是一把椅子,不如说是一架梯子。在俩人密切地合作之中,战胜高椅上下技术的难度,亦呈现了人的力量。秦腔饱蘸激情的唱腔,强化了某种阳刚之气与力量感。在二人转"十八相送"的音乐中,赵烨、廖思迪推出了第六段"送别"。刚刚被推倒的高椅被扶起,又放落,变成一条长凳,两位演员在这条长凳边演出了一段"同窗"情。带着青春活力的舞蹈中亦略带惆怅,最终是曲终人散,只剩下"祝英台"孤零零地兀立。桌子、椅子都摆上了场。"思亲"中的人物登场。京剧"坐宫"的音乐开端,一个女子在椅子上坐着,一个女子在高高的椅子上挂着,椅子腿间的空隙成了一个"门",男人们一个接一个从中走出。他们将一个跑倒的男人托举起来,又将高椅上的女子举下来。舞蹈成了两度空间的复调:一组是在桌子上下演出的男女双人舞,另一组则是六个男子与一个女子间的群舞。显然,这是一个男子与两个女子情感之间纠缠的故事,而这种关系牵涉了更多的关系介入,使男主人公处于矛盾的中心,无法摆脱……

"圆场·发"是一组寂静的慢动作群舞,在茫茫人海中,每一个人沿着自己人生的轨迹,发展着自己的路向,有时他们彼此联系在一起,为着向一个方向前行,间或奏响的锣鼓点,加强着空间内在的紧张感。人群不停地蠕动,起起落落,像月球上探险的宇航员。人生就如无休止的探索,从上到下,从左到右,从前到后,头亦从一边转向另一边,带着疑问,带着困惑,带着希望,带着失望,带着思索,带着意志……

以京剧"将相和"选段发展出"聚义"的舞蹈。一桌两椅中的椅子被

变形得更高,坐在椅子上的,躺在桌子上的,坐在地上的,还有站在高处翘首向后看的,他们都在倾听,蔺相如与廉颇的对白,让他们群情激荡,他们在桌上桌下,椅下椅上舞动,跳跃,最后形成两排从高到低整齐的立体的队列,像剧场中的观众席。然而,这观众席变成了舞台,似乎在随着古代将军的唱腔表演,又似乎演绎其生活本身。有一刻桌子变成了赌场,人们下注,摸牌,争吵,躺倒一片,人们互相指责……最后还是各回各的原位,去做看戏的观众。而当下一段"圆场·眼"的演员上场时,他们落荒而逃。

四个女演员聚在舞台中心,摆着古典舞的婀娜的舞姿,但很快她们就散开,打破这些程式,发展自身动作的可能性。"重逢"是由湘剧"磨房会"选段引发的男女双人舞。带着风格韵味的湘剧歌唱被带着划圆,摇动的身体演绎动作,传统舞蹈动作与芭蕾、现代舞的动作混杂,由两个穿着现代内衣的青年男女舞动,一直到达男女青年拥抱在一起的终点。晚会安排得很巧合,前一段还是男女相会、相爱,接下来就是粤剧"帝女花"伴奏的"殉情"。台上的桌椅凌乱地倒置,在一副败落的场景前,一对男女表现了他们之间的和谐、缠绕与相爱。

"圆场·手"则是一个彻底的拼贴舞段,京剧、沪剧、越剧、粤剧、湘剧被一句一句地接在一起,舞台上的表演亦随着音乐的转换而不断变化。一组一组地发生视象,真可谓你方唱罢,我登场。晚会的终场舞段为"团圆",音乐选自《天仙配》《夫妻双双把家还》,五对演员化为蝴蝶双飞,相爱在天堂之中。只有一个男子,坐在一边,孤独地观看。意味深长地暗示,理想与现实的关系,暗示"大团圆"作为中国戏剧结局的传统,只在我们梦境中出现。

现代舞团似乎和传统戏的原则一样坚持着艺术技艺的精湛性,让人时时地记起舞台与观众的距离就是艺术和生活的距离,在这个中显

现的是现代舞团两种可贵的努力，一是对现代舞蹈其艺术性的坚持而强调其技术性；二是现代舞蹈对舞蹈作为"舞蹈艺术"自身语言意味的探索偏爱"纯舞蹈"。《一桌两椅》让人感到某种遗憾之处，在于年轻的舞者身体的技能的优秀，掩盖着其在生活积累方面以及在思想深度方面的薄弱之处，使得《一桌两椅》的创作本意和思想深度受到一定的削弱。一些舞段在观者头脑中留下一堵技艺的"高墙"，而较少给出更多的舞外意蕴。动作塞得过满而较少留出空白，而未能给观者以想象的空间，特别是大千世界千人千面，被采用千篇一律的动作"力效"——人的动态内在质量与节奏完型，生命色彩的明暗度受到了忽略，不能不使本意为表现"人"，以及对人与人之间的各种关系进行诠释的舞作，却较少地让我们感知到"人"以及人与人之间的"关系"的复杂与多变性。

　　极其可贵的是，北京现代舞团打出了艺术"平民化"的宣言，"在艺术向平民流入的年代，肢体语言是一种公平的享受。"这种宣言虽然只在某种意义上使用了艺术"平民化"的概念，但其中蕴含着的强烈的民主意识对现代舞蹈艺术自身的发展具有重要的启发意义。当代舞蹈发展的一个最重要的精神内核就是在于通过身体的民主去寻求人的精神的民主并进而达成人性的自由，这亦使我们必须十分重视建立起俄国伟大的文艺理论家、思想家巴赫金在本世纪初就提倡的多元、互动和开放的整体文化观。这种文化观认为，正是在上层文化和下层文化的对话交锋中，在本民族文化和他民族的文化的对话和交锋中文化才得以真正的发展。这种多元、互动、开放的对话的文化观的重要之点，就在于珍视个体生命，就在于关注差异，承认差异，并谋求差异共存。巴赫金在其诗学研究中亦十分强调人类生活语言的多样性、丰富性、具体性、生动性，思想、立场的多维性、变异性，而反对在文学艺术表现中的

语言公式化、模式化、格式化以及独白化。因此,在艺术创作中增强民主意识,反对贵族化倾向,应是我们改变艺术领域独尊专制,克服舞蹈艺术创作的语言的枯燥、干瘪以及千篇一律,真正迎来舞蹈艺术百花齐放、百家争鸣的新局面的必要前提。北京现代舞团正为此进行不懈地努力。

我们看见了河岸

晚会总导演:王玫
晚会编导:王玫及北京舞蹈学院编导系98级现代舞专业班全体学生
晚会音乐:冼星海等
晚会首演:2001年于北京
首演舞团:北京舞蹈学院实验现代舞团
首演演员:北京舞蹈学院编导系98级现代舞专业班全体学生

　　由北京舞蹈学院编舞家王玫作为总导演与艺术总监,由北京舞蹈学院编导系98级现代舞专业班构成的"北京舞蹈学院实验现代舞团"在集教学、创作、表演为一体的人才培养及教育改革中,探索着中国现代舞创作的路数,在教与学中探求舞蹈艺术的技能,在编与演中揭示人性之本质,在剧场与舞台空间思考现代舞的中国化道路。由于这种思考与探索从艺术技巧切入,有效地防止其艺术表现停留于概念,又由于其舞蹈创作坚持"探索以现代艺术特有的认知世界的方式,去理解与表达中国文化,以及正在进行时态的中国国民的生存状态",因而,这种思考与探索便带着几分理性的自觉。在新千年伊始该班就曾以《随心所舞》专场引起我们强烈的关注,而2001推出的《我们看见了河岸》则引出我们更多的兴奋。

　　"我们看到了河岸"是著名的音乐作品《黄河》中的一句歌词,借助这歌词的美丽和对理想的期待,晚会及其舞作带着某种深长的意味。在这里,舞者们的视点不在黄河的波涛汹涌,而投向未来的"彼岸"。"河岸"之于风浪中的搏击者来说无疑是一个充满希望的地方,那遥遥相望而尚未达到的距离之中带着几分美丽又带有几分忧伤。因此,《我们看见了河岸》带着情感的激越,亦带着思考的重量。

　　艺术作品无外是艺术家用感觉的方式传达其对世界的发现与理解,作为晚会压轴戏集体舞蹈作品《我们看见了河岸》便是一群年轻的现代舞者带着某种精神的自觉,对民族文化精神的诠释以及对现代舞精神的理解。正如总导演王玫所言:"这一次我们重排《黄河》,其用意除了向专业挑战之外,更是因为我们有话特别希望能在《黄河》中述说。"因此,对专业技术的挑战与对心中理想的述说,构成《我们看见了河岸》舞作的重要艺术特色。艺术创造的本质要求艺术家对世界发现与阐释的独到性与唯一性,《我们看见了河岸》一反《黄河》的其他版本——以抽象、概括的手法着力于人们普遍认同的大民族的群像之塑造,而是直接以舞者的身份切入,表现着一个关于"信心"的主题——一个关于中国现代舞的,亦是一个关于我们这个民族自立、自尊、自强、自信的主题。

　　激越的第一乐章,舞者们以充满激情的原地跳踏、空间的跌宕起伏、地面上的腾挪闪动,身体的迅速、敏捷与对节奏的控制,营造着一个动感力量之能场,在流畅而充满内在韧劲的动态质感中,在技术技巧的娴熟运动中,表现现代舞者们的激情与自信。接下来的乐章急转直下,三个女性被扔在转椅上,推到舞台中央。在动与静、内与外的空间对比中,展开现代舞者的思考:现代化的办公桌前的电脑转椅,暗示着这个信息时代的背景,坐在这些椅上的人低首沉思。偶或她们蓦然倾身,投

眸现实……窗外,自行车一辆、二辆、三辆……人们前倾、躬身、翘首,奋力前行,这莫不正是我们这个尚不富有,甚至仍然艰难的中国人生存现状的真实写照?这莫不是一个正在走向高科技、现代化的中国,一个正在腾飞、正在发展的中国,正在不懈地努力奋斗的中国人的真实境况?——这个中更有中国年轻的现代舞者们对自己生存状态的体认。玛莎·格雷姆这个现代舞的老祖母,她和现代舞的前辈人以其不朽的创造精神开创了一个又一个崭新的舞蹈世纪,但今日,有人企图只是用抄袭前人的技术而作为成就中国现代舞的"敲门砖",让中国现代舞僵死在西方现代舞的模式之下,王玫和她的学生们在艺术实践与中国的现实中看到了中国现代舞的窘境,于是,从《黄河》中不仅获得的是《我们看到了河岸》这一名称,他们还获得了走出现代舞发展困境的勇气与力量。并借助这一名字,表达了他们"对目前存在于现代舞领域里相当时髦、深具迷信色彩的,对西方的技术和思维不经消化一味传承的现象的抗争"。在中间的舞段中,创作者以反讽的手法,通过两个教条主义式人物的呈现,将格雷姆技巧中的典型动作进行夸张摹仿,通过众舞者不断地摆首、捶胸、顿足、冷眼相向从而对中国现代舞领域内存在的崇洋媚外、教条僵化的态度提出了质疑。当年轻的现代舞者们对自己的民族及其未来充满了信心,当中国现代舞的舞者们勇于正视自己,找回迷失的自己,他们的心就热了起来,他们的气就沉入了丹田,他们的心态和体态不再只是紧张而开始放松。因此,当他们向往遥远的彼岸时,不是夸张地企盼式的体态,而是静静地坐在地上,用心去期待。当一个愤怒的女性舞者在舞台上狂奔,似乎要摆脱某种束缚,而奔至台角时却戛然而止,但"树欲静而风不止",在迎面而来的"电风扇"吹拂下,将奔跑动态无限地延展,并深切表现了现代舞者坚定地寻找自身发展道路的决心。在最后的乐章中,舞台处理意味深长,在《东方红》的乐曲声中,

我们不见惯常舞蹈使用的红光或技巧,而是将巨幅的"头"、"手"、"足"等人体特写强有力地推过舞台,转眼间又变作一重重紫禁城的城门,当红色的紫禁城门一扇扇地打开的那一刻,呈现在我们面前的是一群普通的中国百姓或舞者,带着欢笑,带着自信,带着从未有过的放松,以宽广的心胸迎接八面来风,敢于正视自己,勇敢面向未来,其心胸坦荡如同伟人。谁能说不是将由这些普通的百姓们托起明日伟哉之中国? 谁能否认将由这一代代年轻的现代舞者们更高地举起中国现代舞辉煌的旗帜? 在《黄河》荡气回肠、充满力度的节奏中,中国的现代舞者们用心感受着作曲家跳动的爱国心与奔泻的激情,领悟黄河儿女的精神内蕴。

让心热起来显现的是现代舞者对民族文化的发展肩负起了更多的责任,把气沉下去表现的是中国现代舞对本民族文化的重建有了更多的信心。应该说这种责任感与自信心贯穿于《我们看到了河岸》的整台晚会。如果说,"美国舞蹈节"主席查尔斯先生看过演出后指出,他终于看到了中国自己的现代舞,中国现代舞成熟了,我们或许还要疑惑是他者的眼光,而我们说,将看到中国现代舞辉煌的彼岸,这是因为我们看到了舞蹈创作中清醒的追求,尤其是对舞蹈本体化的追求。在当代,不少舞者误认为舞蹈本体即为舞蹈动作,他们往往只关注让舞蹈如何动起来,而忘记了舞蹈为何要动。缺失后者的舞蹈自然只有"象"而无"意",或多或少地陷在只有"动"而无"意"的形式主义的泥沼之中。因此,我们必须强调:只有那些运用人的身体的所有感觉与神经系统建构起来的既有"意"又有"象",并且还具有"象"外之"意","言"外之"旨"的舞蹈才是舞蹈真正本体化的实现。应该说晚会中经过挑选而上演的舞作,在这一方向上做出了突出的努力。《也许是要飞翔》和《我欲乘风飞去》两支都在"飞"上大做文章的舞蹈,却飞出了不同的运动质量。前者作为荣获 2000 年法国巴黎第九届国际舞蹈比赛现代舞赛项女子独舞

金奖的作品，充分调动了舞者的感觉系统，沉浸在梦幻般的感觉与直觉之中，表现着由于是太想飞翔，并且由于是太久地向往飞翔，让思绪在是否要飞翔之间徘徊、飘荡……让观者随着舞者飞翔的心深深迷醉。而后者作为飞翔的又一个梦想，却将大地作为身体的支撑，俯身向下的姿势，使飞翔变得生动，空间向地面无限地延伸、扩展，独具特色的飞法使想飞的人在梦境中像鸟一般飞翔，于是地心引力之于人的飞翔的影响因为想飞的理想而获得超越。《红心闪亮》的名字决定，笔者疑惑是由作品先成，仅仅由于作品的舞动中常常出现心状的手势还缺少说服力，更多的或许和总导演王玫选择这个作品参加演出一样，就是因为胡磊、姜洋、费波这三个舞蹈的小伙，学习总是那么认真、那么动人。而《红心闪亮》就舞蹈作品自身的意味而言，则表现了当下时代一类"酷"的青年。探戈舞步的基本节奏形态，被用来展现这些年轻的种种生命情态：时而认真执着，时而潇洒不群，时而充满矛盾，时而无聊苦闷；还让人想起那句当下流行的话语："玩的就是心跳"。

　　感觉到年轻的现代舞者具有了责任感，很大程度是由于现代舞的创作真正地开始关注中国人人生的现实境况。《兰花花》《城市人》及《我们看见了河岸》构成了晚会的一条主线。演绎"兰花花"是因为创作与表演者们和"兰花花"之间有一种剪不断、理还乱的心悸驿动。那些热辣辣的陕北民歌中那些热辣辣的情怀，还有那些忧愁、伤怀和伴着血与泪的述说，似乎已离我们远去，但是兰花花的悲剧与悲情，以及这些悲剧与悲情的根源却仍然残存在我们的文化现实中间，在新一代的现代舞者带着忧伤的回望中，在中国北方农民特有的身体动态语言的探寻之中，重提那些切肤之痛，警醒世人，让悲剧悲情不再！晚会中的《城市人》是近年来中国现代舞创作中集体舞的翘楚之作。创作的初衷虽然是出于教学的考虑，从古典音乐中寻找表达上的新意，但由于创作者

们始终探寻着舞蹈表现人性的本质，舞蹈最终以"包袱"为作品的技术支持，而表现了一群"城市人"——更准确地说，是一群欲想成为"城市人"的，来自异乡人的生存状态。背着"包袱"出门是传统的中国人离家出走，流落他乡的典型形象，眼下，中国人的城市人轰轰烈烈的"出国潮"、农村人轰轰烈烈的"打工潮"，远离家园求学、求职、求发展，为了人生的理想，为了乌托邦般的梦境，或者是为了生存的压力。而当那些离乡背井的种种人生感受在作品中得以真实地展现的时候，作品的文本便显得血肉丰满。"包袱"里装的是家私，装进的还有亲情，装进了离愁，亦装进了人生的千般况味……上路时背在身上就增添力量；跋山涉水时放在地上就是桥梁；面临恐惧抱在胸前就有一分安全；愤懑时扔出去就是烦恼。《城市人》的动人之处，在于对友情、爱情与真情的赞美。谁没有那份经验？身在异乡人为客，或是举目无亲无依托，一句乡音，一丝乡情，都会勾起思绪无限。南来的、北往的列车，带来的是失魂的乡愁，载走的是落魄的心情。当那些孤寂的灵魂在孤寂中碰撞之时，心中的火焰便放射出耀眼的光芒，无人不为之动容。于是这友情、爱情与真情就化为彩虹，把生命照得光彩亮丽。那些不安，那些惶恐，那些挣扎，那些争斗便被抛向九霄，人就心齐，人就有力，就能够正视与面对生存之压力。

诚然，晚会在创作上并不完美。强烈的表现风格，使作品的意趣直接明了，强烈的述说欲望使作品呈现了较多的情感宣泄与呐喊。例如集体舞作品《我们看见了河岸》特别想借"黄河"这杯醇酒一浇自家心中之块垒的企图，中段女性舞者过于贲张愤然的表现，给人某种不适之感，在某种程度上不仅带来艺术表现方面的直白，亦减弱了人物情感表现内在的力量。另外，作为一个集体在创作风格上自然彼此影响，但不同作品之间风格太近，无疑将缺失个性，这应是艺术创作之大忌。但值

得我们注意的是《我们看见了河岸》鲜明地昭示了中国现代舞的某种创造精神的自觉，尤其难能可贵的是，中国现代舞者是将心中的"热"与"情"升起来，将身体的"气"与"力"沉下去。中国现代舞者不再一味地我行我素，游离于中国社会文化的现实之外，自我独白，孤芳自赏，而将整个身心跃入滚滚黄河水中，以满怀的激情拥抱着"黄河"厚重的历史与文化，在黄河浪涛中体味着这历史文化的苦涩与甘甜。当他们真正对"黄河"的历史与文化有了较深的了解，他们的热爱与热情，自豪与自信便无疑由衷地升起来，如此，中国现代舞就真正地让我们看到了未来充满生机与希冀的河岸。

　　《我们看到了河岸》，引发我们对现代舞在中国发展的深入思考：现代舞——在文化发展的某种意义上说，区别于传统艺术的特点往往在于其鲜明的探索性与实验性，因此，现代舞的创作之于学院派艺术往往构成某种悖论，学院历来被认为是文化发展的重镇，以思想的正统性、知识的系统性以及语言的规范性著称，而在艺术思想及其语言技巧方面，现代舞显然都不会遵循一"统"之"传"，去"统"之正"宗"，因为，其不朽的艺术魅力正是在于，为追求人类精神无限发展和超越所进行的永无止境地发掘文化新质的努力。而当现代舞翘楚在学院，无疑来自新时代对学院派艺术的新要求与新期待：学院派艺术不仅属于传统文化的传承者，亦应成为新文化的创造者与播种者，或者说成为时代文化建设的先锋者，因此，现代舞在学院，应该以其永无止境的探索精神，以不断超越的创造精神，以较好的文化品格——在文化精神与思想层面显现的广度与深度，在技术技巧方面显现出艺术的高度，为建构中国现代舞蹈新文化做出应有的贡献。[1]

[1]　见刘青弋：《我们看见了河岸》，《北京舞蹈学院学报》2001年第4期。

雷　和　雨

舞剧总导演：王玫

舞剧编导：王玫及北京舞蹈学院编导系98级现代舞专业班毕业生

舞剧首演：2002年于北京

首演舞团：北京舞蹈学院实验现代舞团

首演演员：吴贞燕、江靖弋、胡磊、刘小荷、费波、姜洋、石梦娜等

艺术作品改编的意义，或者在于运用不同的语言形态"忠实"地阐释原作的"故事"，或者在于借助原作的"故事"演绎出新的"故事"，那么，当舞蹈家王玫把曹禺的《雷雨》改编成《雷和雨》的时候，《雷雨》中周家的男人和女人们之间的故事，就变成了每一个男人和女人自身的故事，这"故事"本属于已"故"了的"事"，但王玫让我们却觉得似乎都在身边，并且"与我们自己息息相通"。于是，我们的视觉中就出现了一个极具"个性"的《雷和雨》。

王玫的舞剧借助原作广为人知的人与事，避开舞剧陷人叙事之"拙"的困境，而着力于人性的关怀与揭示，由此带来舞剧思想的深度。全剧在"窒息"、"闪电"、"挣扎"、"破灭"、"解脱"、"夙愿"六个场景中展开，建构了一个"密不透风的世界"，表现周朴园、繁漪、周萍、周冲、侍萍和四凤等六个人物困兽般的压抑与挣扎，以至于只有通过死亡才能将一切情仇恩怨解脱干净。

乍一看，舞剧的前部，似乎仍然在重说原作的故事，但细心品味，则觉出编舞家"独特"的言说。在言说的过程中，编舞家不是扮演"旁观者"的角色，而置身于繁漪所处的"位置"，或透过繁漪的眼，观看世态炎凉。周冲、周萍、周朴园与女人们的爱情纠缠不是几代人的纠葛，而是

一个男人在人生不同阶段的变化与选择,四凤、繁漪和侍萍的悲剧不是情敌之间的怨恨,而是一个女人人生悲剧的不同层面。无论是生命爱或不爱,无论是爱情灿烂或猥琐,无论是人生轰轰烈烈或凄凄清清,都是真真实实的存在,为了达到这种真实,王玫追随着灵魂的表现,让肉体与肉体纠缠、触摸、追逐、碰撞,真实地"生""活"在主人公充满矛盾冲突的世界里,凝成浓得化不开的情结,最终在雷鸣闪电中将人性撕裂。避开阶级矛盾与社会矛盾的外在渲染,聚焦在人性冲突的爆点,然而,我们却看到了,在一个"男权的世界"里,需要救赎的不仅是女人,还有男人,社会、文化批判的意义隐现在人物关系之间。

舞剧的后部,似乎让人感到与原作剥离甚远。原作中代表下层阶级的侍萍,却"矜持而宁静地张着第三只眼"。以"胜利者"的口吻告诫繁漪去死,"女人只有忍痛保全自己告别的姿势才能获得最终的美丽"。因为她曾以"死"的美丽的"告别"在周朴园心里永远占有着位置(他可以为她不开窗、不换家具)。舞剧中,四凤、侍萍、繁漪三个女人矫揉造作的充满性感的"诱惑舞",是全剧最有冲击力的一笔,天下的女人在男权社会中,不自觉地为满足男人的心理与视觉标准而塑造自身,那么,在这个男权的社会中,难道只是男人有罪?显然,女人已成为男人杀戮自己的帮凶。在《雷和雨》中,王玫在舞台上运用女人的身体——或纯情、或淫荡、或柔弱、或凶狠、或矜持、或疯狂,或更多是压抑的身体,道出曹禺《雷雨》中想说而没有说出的"话"语。

有感于"女人一生要经历数倍于男人的痛苦,在女人不得不隐忍于这些痛苦之后却出乎意料之外地从自己孕育生命的过程中获得了对死亡恐惧的开悟"。当人到中年,身体机制退化之时,却突然发现心灵永远不老,从而"在人与自己众多的矛盾中,数自己的身体与心灵的矛盾最纠缠不休"。因此,无论是看舞剧,还是看编导,给予我们的印象都

是一个来自女人内心的《雷和雨》，一个人和人、人与自我纠缠不清的舞剧作品。解读《雷和雨》的"故事"，谁能说只是重新解读曹禺的《雷雨》，难道不也是解读王玫——作为一个人到中年的女人身体退化而心灵不老的矛盾纠缠？难道不也是解读编导对生命、对人性认识的某种开悟？

借助舞剧，王玫还建构并飞翔在某种精神的"乌托邦"，在天堂之上，《雷和雨》的故事翩然起舞，没有君臣、父子、性别、年龄、阶级之分，在充满爱意中自由地生活——此时，仿佛浓烈的悲剧色彩被冲淡了，化解了。在现实生活中较多悲情的王玫能够营造中国艺术中的大团圆结局吗？显然，现实与理想之间的距离便是悲剧之根生长的地方。实际上，无论是艺术中的王玫，还是现实生活中的王玫都常常挣扎在人的希冀与无望、现实与梦想之间，把对人性与文化批判的视角投向已逝的时代，亦投向身边的世界。

就舞剧创作而言，《雷和雨》的成功之处在于整体结构的处理与把握，使舞剧发展的节奏张弛有致。例如，序幕在从顶棚上降到演员头顶上方的顶灯幽暗的光线下，照射出并排坐在椅子上的六个人物，以冗长的沉闷与静止，让人压抑得几近窒息……突然，一声巨响，繁漪将药碗摔向地面。这个世界"活"起来了，但却充满你死我活的纠缠。接着，周萍、繁漪一段双人舞虽是不可告人的爱情，却带出一缕生机——快乐与罪恶相伴。接踵而来的是切肤的伤痛——周萍移情四凤。有情无处归依，有苦难诉衷肠，繁漪暗自舔食自己的伤口。冲破悲情与压抑弥漫的空间，周冲自由、忘我的爱情告白响彻，阳光下生命的灿烂对比着阴霾笼罩下的生命猥琐与可怜；在死境中的繁漪伤痛、孤独到极处时，幻生出另一个繁漪与之相拥哭泣；幻生的繁漪突然变脸，幻化成一个恶狠狠的四凤，强化着繁漪的无所依从与内心恐惧；侍萍的

告白与劝解，让繁漪憧憬着以死亡为代价的"美丽的告别"，而在周朴园心中留下永恒的美丽；周朴园的撞入又打破了女人们的一枕黄粱；人们的仇恨扑向周朴园，转向周萍，又转向繁漪，又转向侍萍，又转向四凤，又转向周冲，在这个不可救药的世界，每个人都是受害者，每个人都接受着灵魂的审判，然而，到头来却发现是冤无头，债无主……最终在雷鸣闪电之中，所有的人都走向死亡的归宿，落得个白茫茫大地真干净……。

舞剧的另一个艺术特色在于，编导的立足点不仅在于解决舞剧创作的技术问题，更重要的在于注重自身的话语言说。因此，舞蹈的动作语言设计，摆脱舞蹈程式化的技术语言，而将身体运动变成灵魂的"演出"，因而也让观众看到了一个具有原创意义的生命舞蹈的"演出"。由此体现了王玫作为学院派编导有价值的追求：在艺术中追求"表现"，追求"运用技术的表现"，追求不露技术痕迹的"表现"。以"唯情造舞"摆脱"唯舞造情"的学院派舞蹈创作的阴影。在接近生活的身体动态形象中，揭示生活的真实，亦揭示艺术的真实。在这种真实中，强调艺术家个体生命充满个性的言说，及其对生命状态的积极思考，拂去当代舞蹈创作的矫情与虚假，追求真正的现代舞蹈艺术的精神，在当代舞蹈创作与表现中，注入真正的人文关怀，显现出艺术创造的"现代"品格。

然而，作为舞剧，人物刻画是重中之重，六个人——每一个人对他人表现出的种种人情、爱情、亲情、仇情、怨情……，或者每一个体在生命之不同阶段，对人生、道德、伦理与价值观念的抉择，灵魂的每一次颤动，矛盾冲突，透露在肉体与行为之中，都应是十分不同。注重探究人性之间的差异性，并运用身体的动态揭示这种差异性，在空间运用，对动作质量的把握以及对行为节奏的处理方面，都力求在"不同"方面着

力,这是我们在观看《雷和雨》之后,对作品、对王玫——这位当代舞坛翘楚的编导家,另一个、更高的审美期待,也是我们对当代舞剧创作能够给予我们更独特的、更"个性"的,更鲜活的生命世界的一种审美期待。①

① 见刘青弋:《一个女人心中的雷和雨》,载《舞蹈》2002 年 9 月。

第四部分

流行歌舞作品

肚　皮　舞

　　"东方舞"对我们而言一直是一个宽泛而神秘的符号,在欧建平所著《世界艺术史·舞蹈卷》一书中有这样的表述:所谓"东方舞",有狭义和广义之分,广义的"东方舞"指整个东方,即亚洲和非洲诸国的舞蹈;狭义的"东方舞",指的是风靡于埃及(北非)、土尔其(西亚)等中东国家的肚皮舞。在这一章节题目中的"东方",也是指狭义的东方。肚皮舞这个名词应该是西方人,特别是美国人的发明,西方人之所以称美轮美奂的"肚皮舞"为"东方舞",一定同它那令人心醉神迷的异国情调和使人不可思议的腹肌能力直接相关,因为在西方人的心目中,东方一直带有遥不可及、神秘莫测色彩。

　　作为阿拉伯艺术的一枝奇葩,肚皮舞的名称来源很形象地表明了它的舞蹈特征,即舞娘裸露着肚脐眼,通过腹部、胯部和臀部的动作来表现的缘故,"抖胯"是它突出特点。这种具有明显性刺激和性暗示的舞蹈与传统习俗背道而驰,但千年来,肚皮舞却成为一种丝绸之路上各国至今仍然保留的传统艺术,反映出丝绸之路上的男人们的欣赏口味没有多大变化。大凡访问过埃及或其他阿拉伯国家的人,都为那带有神秘、妖艳色彩的肚皮舞所倾倒。我相信这种非常性感又有神秘感的舞蹈在历史上是皇家宫廷和富人豪宅里面享乐的专利,否则在宗教气氛森严的世界,它如何仍能生存下来? 这种"禁欲"和"纵欲"的强烈反差真是令人难以置信。也正因为此,这种曾经的"皇室舞蹈"长期以来地位尴尬,半遮半掩,被赋予了一层神秘色彩。

　　在宗教气氛甚浓的伊斯兰世界,这种表现女性身体魅力的舞蹈难登大雅之堂,长期以来只能栖身于夜总会和酒吧里,人们很容易把"肚

皮舞"和色情的东西联系到一起。官方文化机构不承认肚皮舞是能代表民族文化的艺术门类,尽管这种艺术形式非常受群众的喜爱,却难以出现于官方的文化活动中。不过,20世纪中后期,这种状况已经有所改变。在不少国家和地区出现了专门教授肚皮舞的学校,形成一股"肚皮"势力;在纽约林肯中心的美国舞蹈资料馆也留下了肚皮舞的图像资料;在西方的舞蹈节上也闪现了肚皮舞的身影;埃及和土耳其还引发了一场关于肚皮舞渊源的争论……肚皮舞没有芭蕾那样高不可攀,也没有迪斯科那样疯狂放肆。我们能感受到的就是,肚皮舞在世界各地越来越流行,也许是因为它的简单随意,也许是因为它的轻松惬意。

现在我们常见的肚皮舞,主要源自埃及和土耳其,前者强调下半身的扭动,后者有更多上半身的表现。而当代的时尚青年又将肚皮舞配搭嘻哈节奏,让肚皮舞hip起来。

一 肚皮舞溯源

关于肚皮舞的渊源,同样充满了神秘,说法也莫衷一是。一般认为,肚皮舞深受中东、地中海和北非民族舞的影响,中国艺术研究院学者王红川的文章介绍大致有以下说法:1.是史前居住在地中海沿岸的腓尼基人创造的;2.是茨冈人从印度北部带到阿拉伯世界的;3.是土耳其人带到阿拉伯世界的。有人认为肚皮舞源于阿拉伯辉煌时期的土耳其奥斯曼帝国的宫廷舞。"大秦",即今日的土耳其,曾是丝绸之路连接当时欧亚两大强国——汉朝和罗马帝国的重要通道,也是有着6 500年悠久历史和前后13个不同文明的历史遗产的一个横跨欧亚大陆的伊斯兰教国家。

但埃及人始终认为肚皮舞是他们的发明。在他们看来,肚皮舞非但不是一种降低女性地位的舞蹈,从历史上来看,它更是一种歌颂女性

的表现。肚皮舞源自一种崇拜大地的宗教,教徒视女性为天生的教士,通过舞蹈来赞扬生命的美好,显然这与生殖崇拜有关。

2001年埃及首都开罗举办了第二届别开生面的肚皮舞节,其中还有著名肚皮舞娘授舞技,务求让来自世界各地的舞迷尽情跳个痛快之余,也可将这种富有民族特色的舞蹈发扬光大。这次活动共吸引来自18个国家的超过300位女士参加。据主办者声称其目的就是让外界知道肚皮舞源于埃及。

肚皮舞在演绎的过程中,划分为两种形式,一种是民族舞,一种是表演舞。民族舞讲求形式、习俗、传统和舞姿,可以说,此类的肚皮舞是一种相当具有文化特色的舞蹈。在今天的阿拉伯地区,婚礼上就盛行跳肚皮舞,民间的一些重大喜庆活动有时也请人来跳舞助兴。这种舞蹈在人民生活中植根很深,它和阿拉伯地区人们的生活、习惯、风俗血肉相连,为当地人民喜闻乐见。只要一听到音乐,当地的妇女便不分老幼,在胯部系上一条带子,翩翩起舞。表演舞则是个人的发挥和创意,适合在舞厅、高档旅游饭店或者酒廊表演,无拘无束自由潇洒,其中有纯正无邪,也有低俗不雅。

北非阿拉伯国家的年轻女性非常喜爱肚皮舞,很多人从小就无师自通。北非地区的阿拉伯人是公元700年前后从阿拉伯半岛迁来,在漫长的岁月里民族混血兼容后,很多女子身材苗条,腿部修长,胸臀部丰满,肚皮舞能恰到好处地展示她们的美。加上当地音乐中的节奏多适宜跳舞,音乐响起之后,人们往往情不自禁地跳起来。在北非有很多舞校开办东方舞培训班,由于练舞时穿着较少,所以禁止男性入内。

肚皮舞被人们喜爱,但要想看到高水平的表演难上加难,从事商业化表演的舞娘没有良好的艺术修养,为了迎合观众,卖弄风情,多少偏离了艺术的轨道。真正高雅又有水平的东方舞还是有的,接受了西方

文化熏陶的东方人不少都选择在西方创办东方舞学校,吸引了众多的西方女郎迷上这种神奇的舞蹈。这些学校中的女演员的身高都在1.7米左右,既苗条又恰到好处地圆润丰满,化妆精致,服装考究。她们训练有素,基本功好,表演不张扬,但也随观众的情绪而安排起伏和高潮。

二　肚皮舞的诱惑

一想到肚皮舞,人们总是无端地觉得,它充满了色情和诱惑,因为想象中那些艳丽丰满的舞娘总是挑逗着男人们的生命本能,舞娘的脸上一直带着温和的笑,妩媚的眼神会在男人们的面前闪烁不定,让人觉得她在看你,在注意你。在激情撩人的音乐下,在闪烁耀眼的灯光下,这不是诱惑是什么呢?

在埃及,好客的埃及人接待外宾时,总会热情地邀请他们在夜深人静时去尼罗河的旅游船或大饭店的夜总会,一边用餐,一边欣赏东方舞的演出,这一盛情邀请,被认为是一项高贵的礼遇。

当舞乐响起时,肚皮舞舞娘就会悄然显身,身佩响环项链,手持金属镲,胸部高耸,半遮半裸。舞娘张开双臂,舒展腰肢,扭动胯和双乳,动作欢快明朗,充分显示出女性的曲线美。观众则可以随着悠扬的阿拉伯乐曲,有节奏地合拍击掌,随着民间艺人伴奏音乐的旋律加快,舞娘的腰、胸、胯、臀,以至身上的每一寸肌肤都随之扭摆飞旋,尤其是把那并不肥胖的肚皮舞动得如游鱼戏水一般。乐曲戛然而止,舞娘一脚往前迈出半步,足尖着地,臀部向前方一扭,摆出一个亮相动作。一曲肚皮舞就结束了。

正规的肚皮舞所表现的扭胯动作能够显示女性曲线的妩媚和健美,体现女性的勤劳、喜悦和欢乐。舞者要求体态丰腴,臀部发达,但不臃肿。舞蹈特点是从头至尾颤动腰、臀、和胸部的肌肉,技巧高超的舞

娘甚至可以随意控制腰腹部任何一块肌肉，任其颤动，而周围肌肉全然不动。两手自然配合，脚步移动位置不大，边走边扭，风格独特，别具风采。舞蹈过程中，如果舞娘走到某位观众身边，抖动双肩，用臀部相推，这位观众就得起坐陪跳助兴。然而，在一般的酒吧或夜总会里，有时舞娘用后背朝某位观众一仰，那就不仅是邀他伴舞，而且向他索取一笔相当可观的小费。如果碰上一位阔佬，他可能会脱下手中的金戒指或手表，当场馈赠。

纯正健康的高水平的舞蹈家表演的肚皮舞，往往会让人有种沁人心脾的感动，绝不只是一种女性为男性服务的余兴舞蹈，更不是一种"廉价娱乐"。因为她们不只是跳舞，而是在表达生活，表达艺术，在她们的舞姿下，肚皮舞成为了一项让生活充满激情和阳光的运动。即便是在酒吧饭店里，如果有幸就能观摩到这样的舞蹈。

肚皮舞要求浑身上下的关节完全运用上，但是最难的是把肚皮的动作发挥得淋漓尽致。要想让自己的肚皮听话可不是一件容易的事，这可是舞娘们从小学习的一门技艺。肚皮舞是充满女性味道的舞蹈，中东的女人们都可以跳得像模像样。从舞蹈的动作和对跳舞者的要求来看，肚皮舞更加接近自然，因为肚皮舞的动作和舞步都是出自自然随意，对身体不会造成任何伤害。而且肚皮舞完全不受年龄和体型的限制。

别以为跳肚皮舞就必须有平坦的腹部，各种"款式"的肚皮在舞蹈中展现的是万种风情。肥瘦扁凸，韵味不一。当然被厚厚的脂肪排挤得只剩一条缝的肚脐显然做不出任何表情，而紧贴着后腰的瘪瘪的肚皮也只有一种"干巴巴"的表情，况且随着岁月流逝，瘦瘦的肚皮也得面对"肉松皮皱"的可怕现实。

跳肚皮舞的肚皮没有装饰是不完美的，肚皮裸露处有很多金银饰

物点缀，显得高雅而不艳俗。服饰在肚皮舞中扮演相当关键的角色，上半身的胸罩，一般用亮片珠子钉出繁缛的图案。连接腰带的坠链，会随腰部的扭动飞舞，有画龙点睛的效果。一般我们看到的两件式服装也是由好莱坞所普及的。

三　肚皮舞的女性审美

对肚皮舞的审美绝大部分的注意力都会集中在舞娘的肚脐上。虽然肚脐周围没有一个性兴奋点，却有着视觉和触觉完美结合而得到的最奇妙的结果。只要想想肚皮舞表达出的意味：这充满女性味道的舞蹈，利用肚皮摆动臀部、腹部、胸部，把肚皮舞动得如游鱼戏水般性感风骚……谁能说那光洁的皮肤、柔美的曲线，那跃动的肚脐不是性感、迷人的？！

而且肚脐还是一个奇特的身材参照物，拿上、下身比例来说：以肚脐为界，下上身比例符合"黄金分割"定律的 1：0.618 女人身形为最美。

有人说拉丁天后詹妮弗·洛佩滋在舞台上比电影里更性感，就是因为她的美腹 1 秒钟内能送出 10 个表情！而当前夏天的时尚特点——低腰剪裁，使得露脐势在必行，年轻的女孩子几乎是无人幸免。当短 T-shirt、低腰裤、X 型上装等露脐服饰铺满橱窗时，肚脐的美化成为大势所趋。从露肩到露脐，裸露风一直挑战着世人的勇气和底限，经过几年的争论和锤炼，"她"世纪的女人观念已经突破，束缚也不存在了，如何露得健康、露得漂亮、露得性感才是女人们谈论的焦点。

露脐实际上露的是以肚脐为中心点的一整段小蛮腰，要让这凹陷处又深又广，犹如一汪深潭让人沉迷，实际上也必然要求腹部平坦光滑，线条优美，肌肉紧实，才能达到完美迷人的程度。其实，肚脐美是风

情万种的,只要形状不是太过恐怖,周围的肌肉不会十分累赘的话,选择化妆或健身的手段,都会使年轻女人拥有一个健康迷人的露脐效果。

其实露脐,对肚脐美的认同并非是这两年的事,在我国古代的一些壁画中,飞天的装扮就有许多袒臂露脐的造型。国外的一些民族中,肚脐周围的腹部更是文身的重要部位。现在,相当数量的女性为拥有完美的肚脐而接受肚脐整形外科和腹部抽脂手术。演艺界的女星们当然是这股潮流的领导者,她们多精心刻意地在脐部进行"包装",或着色、或文彩、或彩绘、或点"金"……

华 尔 兹

一 华尔兹

华尔兹用 w 表示。也称"慢三步"。摩登舞项目之一。具有优美、柔和的特质,舞曲旋律优美抒情,节奏为 3/4 的中慢板,每分钟 28～30 小节左右。每小节三拍为一组舞步,每拍一步,第一拍为重拍,三步一起伏循环,但也有一小节跳两步或四步的特定舞步。通过膝、踝、足底、跟掌趾的动作,结合身体的升降、倾斜、摆荡,带动舞步移动,使舞步起伏连绵,舞姿华丽典雅。

一般认为,现今的华尔兹与维也纳华尔兹有着相同的起源,它们都起源于沃尔塔舞,再经过沃尔塔舞到德国"Waltzen"舞,后来形成了华尔兹与维也纳华尔兹两种不同的舞。19 世纪早期,"Waltzen"在德国和奥地利广为流传,并且因地域的不同而出现了不同的变体和称谓,奥地利上流社会就将此舞命名为"Landl ob der Enns",简称为"Landler"。最早的兰德勒舞要求舞者穿着硬鞋,还有许多欢快的跳跃、顿足和腋下转圈等动作。19 世纪初,人们开始改穿软底鞋,并增加了许多类似

"Waltzen"的旋转动作,只是节奏放慢了。实际上,华尔兹就是由奥地利兰德勒舞(LANDLER)和波士顿华尔兹(BOSTON)派生出的,也可以说是维也纳华尔兹(快三步)的变化舞种。

1834年在美国波士顿首次出现了维也纳华尔兹的身影。当时美国崇尚舒缓、优美的舞蹈和音乐,于是将快节奏的维也纳华尔兹逐渐改变成悠扬而缓慢、有抒发性旋律的慢华尔兹舞曲,舞蹈也改变成连贯滑动的慢速步型,类似今之华尔兹舞。1870年左右,波士顿舞派将速度减慢到每分钟90拍,这个类型的华尔兹保持了旋转的基本特点,不过舞伴更多是相邻而舞,双脚平行。1874年左右华尔兹被极具影响力的"波士顿俱乐部"介绍到英国,不过直到1922年后,华尔兹才成为和探戈一样时髦的舞蹈类型。而此时的华尔兹和波士顿派在表演方式上已经有所不同了,一战后,华尔兹舞步变得丰富,并由英国向世界广泛传出。1921年左右华尔兹的基本步确立为"出脚,出脚,并脚"。1922年英国华尔兹的动作至多就是一个右转、一个左转,再加一些方向的变化,绝对不比今日国标舞华尔兹初学者的动作多。1926年左右,华尔兹有了较大的发展。基本步也变为"出脚,旁脚,并脚",更多的变体动作丰富了华尔兹的舞蹈语言,并逐渐被英国皇家舞蹈教师协会(ISTD)所规范。

华尔兹根据速度分化为快慢两种之后,人们把快华尔兹称为维也纳华尔兹,而不冠以"维也纳"三字的即慢华尔兹。快慢两种华尔兹都以旋转为主,因而有"圆舞"之称。旋转是华尔兹的精髓所在,甚至可以说是华尔兹的生命。改良后的华尔兹由于舞姿优美,加上三拍子的音乐又是那么动人,抒情中带有些许的浪漫与哀怨气息,因此极受欢迎。

男女舞伴在跳流动旋转步时绝不可打算尽可能多地扩展在舞场上的空间,这里最重要的是旋转的质量和音乐感,而不是移动多大的距

离。男士身体"内部的轴心"必须垂直于地面并且感觉到是旋转的中心，女士的头和肩部必须显出是沿着旋转的周边旋转，在把重心从一只脚移到另一只脚时，不应前后摇摆，在第一次轴转时，脚的自然距离分配绝不可在随后的一步上增加。这些技巧都是在不断练习中才能熟能生巧。

慢华尔兹除多用旋转外，还演变出多复杂多姿的舞步，其中有不少舞步在步法上与探戈、狐步舞和快步舞的同名舞步基本相同，只是节奏和风格不同。再加国标舞四大技巧在华尔兹中得到全面和充分的体现，即身体和舞步形成反向配合的反身动作；舞步中有身体上升和下降变化的升降动作；舞者身体在前进和后退时好像荡秋千一样的摆荡动作；舞者在左右横步和左转右转第一步中的身体左右倾斜的倾斜动作等。华尔兹舞步在速度缓慢的三拍子舞曲中流畅地运行，因有明显的升降动作而如一起一伏连绵不断的波涛，加上轻柔灵巧的倾斜、摆荡、反身和旋转动作以及各种优美的造型，使其具有既庄重典雅、舒展大方，又华丽多姿、飘逸欲仙的独特风韵。它因此而享有"舞中之后"的美称，被列为学习国标舞的第一舞种。华尔兹速度虽慢，但技艺难度大，要先练好基本步，再学习各种变化步、花样步以及组合和套路。

二　也纳华尔兹

维也纳华尔兹用 V 表示。也称"快三步"。摩登舞项目之一。舞曲旋律流畅华丽，节奏轻松明快，为 3/4 拍节奏，每分钟 56～60 小节，每小节为三拍，第一拍为重拍，第四拍为次重拍。基本步伐是六拍走六步，二小节为一循环，第一小节为一次起伏。基本动作是左右快速旋转步，完成反身、倾斜、摆荡、升降等技巧。舞步平稳轻快，翩跹回旋，热烈奔放。舞姿高雅庄重。

　　从以上的介绍中我们可以了解到,华尔兹是一种 3 拍子的舞蹈。它原是欧洲的一种土风舞,其中一部分由美国传到英国,经整理规范成了英国华尔兹,即摩登舞中的华尔兹,也就是我们惯称的慢三;另一部分在欧洲中部,仍然保持土风舞热烈、纯朴的风格,经整理规范了维也纳华尔兹,即我们常说的快三。维也纳华尔兹是国标舞中历史最悠久的舞种,又称为圆舞曲或宫廷舞,因其具有欢愉及自由气氛故极受欢迎。维也纳华尔兹步法不多,多半以快速的左右旋转动作交替,绕着舞池飞舞,间或加入原地左右旋转动作,舞者裙摆飞扬,华丽多姿。19 世纪 30 年代维也纳华尔兹被两位伟大的奥地利作曲家弗兰兹·兰纳和约翰·施特劳斯引入了新时代。由于他们为维也纳华尔兹谱写了许多著名而动听的圆舞曲,更使得这项舞蹈风靡整个欧洲。

　　对于华尔兹的起源也有多种说法,有人说它源于奥地利北部一种速度较快的农民舞蹈,由男女成对扶腰搭肩共同围成一个圆圈而舞,故被称为"圆舞",17 世纪末进入维也纳皇宫成为宫廷舞,进而发展成为历史最悠久的社交舞;也有人说维也纳华尔兹的起源要追溯到 12、13 世纪的一种叫做"Nachtanz"舞;还有人认为华尔兹起源于德国巴伐利亚,被称谓"German"。然而,另外一些人对维也纳华尔兹的这个起源持有疑问。1882 年 1 月 17 日,有一篇出现在巴黎杂志上的文章,声称华尔兹是 1178 年首次在巴黎出现的,当时不是叫华尔兹这个名字,应该是以沃尔塔"Volta"命名的。由于这种舞是 3/4 节奏,故法国人认为他们是维也纳华尔兹的先驱。

　　"沃尔塔"是历史上最早记载的一种 3/4 节奏的农民舞蹈,据史料,1559 年左右沃尔塔在法国普罗旺斯地区(法国东南部)极为流行,沃尔塔现已被宣称为意大利的民间音乐,在意大利语中,沃尔塔一词的意思为"旋转",可见这种舞蹈包含许多旋转动作。16 世纪时,沃尔塔在西

欧宫廷开始流行开来,有人描述这种舞蹈与一种轻快的三拍子舞蹈(Galliard)类似,只不过速度要舒缓一些。沃尔塔要求舞伴近距离接触,但是女士的位置是在男士的左边。男士环抱着女士的腰部,女士则将她的右臂放在男士的肩膀上,左手轻握住自己的裙角。这样的姿势便于男士做一些托举女士的动作。与沃尔塔相关的最有名的典故便是英国伊丽莎白一世女王与莱斯特伯爵的沃尔塔舞姿被画家记录了下来。沃尔塔与现在的挪威华尔兹相似,特点都在舞伴之间的环绕。在当今的挪威华尔兹中,也有男士托举女士的动作。为了完成这个动作,舞伴之间必得有亲密的接触,所以在当时还曾被认为是不道德的舞蹈,路易十三(1601—1643)就曾颁发过沃尔塔的宫廷禁令。

1754年出现了德国华尔兹,德国人称为"Waltzen"。"Waltzen"舞与"沃尔塔"舞的联系,并不是很清晰,但"Waltzen"在德汉词典中解释为"滚动、旋转",这与"沃尔塔"的意思一样。德国华尔兹在当时也被认为是不登大雅之堂的舞蹈。但是这种舞蹈仍然在维也纳大肆流行开来,能同时容纳600人的大厅都被沉浸在华尔兹狂欢中的人们占领了。

第一支华尔兹舞曲是在1770年出现的,1775年传入巴黎,但过了一段时间才变得很流行,1790年"Waltzen"从斯特拉斯堡传进法国,1812年,"Waltzen"被介绍到英国。名字为"德国华尔兹",1813年拜伦谴责华尔兹舞是不贞洁的,1816年华尔兹才被英格兰人所接受,但对华尔兹的争论远没有停止。1833年,塞尔巴特小姐出版了一本名为《文雅举止》的书,据书上她称华尔兹是"一种少女跳的过于放纵的舞蹈"(尽管当时已允许已婚女士跳华尔兹)。华尔兹传入美国时也是19世纪,在美国的第一个落脚点是波士顿,"Waltzen"舞在世界各地越来越受到欢迎,各地还纷纷以华尔兹为版本创造了新的舞。19世纪,华

尔兹在施特劳斯音乐中得到了更为广泛的传播,也因此形成了维也纳华尔兹,20世纪20年代英国皇家舞蹈教师协会整理和规范化后,有了现在的维也纳华尔兹标准。

探 戈 舞

探戈舞用T表示。摩登舞项目之一。2/4或4/4拍节奏,每分钟30~34小节。每小节二拍,第一拍为重拍。舞步有快步和慢步,快步占半拍,用Q表示;慢步占一拍,用S表示。基本节奏是慢、慢、快、快、慢(S、S、Q、Q、S)。舞曲节奏带有停顿并强调切分音;舞步顿挫有力,潇洒豪放;身体无起伏、无升降、无旋转;表情严肃,有左顾右盼的头部闪动动作。源于阿根廷民间,20世纪传入欧洲上层社会,后流行于世界各国。

探戈舞可以说是摩登舞家族中的"异类",无论握持、音乐性格、移动、舞步……等,都无法与其他摩登舞科融合。一般认为探戈舞源于阿根廷首都布宜诺斯艾利斯,20世纪传入欧洲上层社会,后流行于世界各国。而根据史料记载,公元1900年探戈即在巴黎出现,由于其舞姿怪异,受到教会的反对,不久即销声匿迹,多年以后探戈舞风才席卷重来。

其实,对探戈的起源迄今尚无定论,还有人以为它是源于西班牙、西非、巴西、甚至墨西哥;也有人以为它是吉卜赛人的舞蹈。比如有人认为它起源于非洲中西部的一种民间舞蹈——探戈诺舞,15世纪末和16世纪初,探戈诺舞传到美洲大陆,融汇了拉美一些民间舞蹈的风格,形成墨西哥式和阿根廷式两种探戈舞。另一说是一种来自西班牙安达鲁西亚吉卜赛人的一种轻松热情的"弗拉门科舞",随着西班牙入侵南

美，弗拉门科舞被带到南美，又由黑人奴隶带入美洲。

　　不过对探戈舞在阿根廷获得滋生的土壤是世人所公认的。19世纪晚期，在阿根廷的布宜诺斯艾利斯犹太平民区中，一种被称为"停顿的舞蹈"开始流行，布宜诺斯艾利斯的平民赋予了这种舞蹈以两种新的面貌，其一是将"波尔卡节奏"渗透进了哈瓦纳的一种民间舞"哈巴涅拉节奏"中，其二是为它命名为探戈。有人认为这实际上就是弗拉门科舞吸收了哈巴涅拉形成了别具一格的米隆加舞（Milonga），并衍生出了最初的阿根廷探戈。米隆加是一种非常亲密的双人社交舞，突出的视觉特点就是腿部的动作。20世纪30年代左右，这个特点在巴黎的探戈舞中得到戏剧性的强化，并增加了许多躯干和头部的律动。

　　20世纪初不少探戈舞爱好者都尝试将这种舞蹈介绍到巴黎，但是都未能如愿。这种情感色彩极为丰富的舞蹈没有被欧洲上流社会接受，不过由于民间百姓的喜欢使这种舞蹈得到相当程度的普及。里维埃拉的探戈舞比赛引起了巴黎和西欧其他城市的注意。法国歌舞明星为西欧上层阶级接受探戈舞也起到了重要的作用。另外1921年，著名演员卡尔代夫和有"银幕情人"之称的鲁道夫·华伦天奴在他们的影片中大跳探戈，使探戈音乐和舞蹈形式深入人心，进入发展的黄金时期。很快的，探戈就向全世界流传，先暴风般地征服了巴黎，然后是欧洲其他地方以及美国，并且作为一种新的形式又传回了起源地西班牙，影响形成了新的西班牙式的探戈。1910年至1914年间，阿根廷的舞蹈教师在美国推广探戈舞，形成了美式探戈，美式探戈比较优雅妩媚，动作轻柔，具有绅士风度，对初学者尤其适合。但后来逐渐没落。

　　这以后英国皇家舞蹈教师协会创编了国际标准舞并在1925年举

行了首次比赛。其中的探戈就是以西班牙探戈为基础,并融会了世界上各种探戈舞的精华,整理和规范、制定统一的标准而形成的,这样英国皇家式探戈舞才成为当代国际标准探戈舞,因其具有刚劲挺拔、潇洒豪放的风格特点而享有"舞中之王"的美称。如今,英式标准的探戈舞已经在全世界范围内的竞技性比赛中得到了公认。

与此同时,阿根廷探戈则在自己的土地上继续发展,展现着阿根廷立体变化的新社会,并且以独特的、不同于国标探戈的魅力征服了世界。对阿根廷人来说,探戈是一种舞蹈,也是一种文化,还是一种人生的方式。相比而言,国标探戈由于一开始就融入了上流社会而具有彬彬有礼和高贵的气质,却也因此减弱了阿根廷探戈那深沉的内蕴。

狐 步 舞

狐步舞用 F 表示。摩登舞项目之一。舞曲抒情流畅,节奏为 4/4拍,每分钟 28～30 小节,每小节为四拍,第一拍为重拍,第三拍为次重拍。基本步伐是四拍走三步,每四拍为一循环。分快、慢步,第一步为慢步(S),占二拍;第二、三步为快步(Q),各占一拍。基本节奏为慢、快、快(S、Q、Q)。以足踝、足底、掌趾的动作,完成升降起伏,注重反身、肩引导和倾斜技术。舞步流畅平滑,步幅宽大,舞态优雅从容飘逸,似行云流水。20 世纪起源于欧美,后流行于全球,经规范整理成现代的狐步舞,也就是我们常说的慢四。

狐步舞产生于 20 世纪 20 年代,并以一个美国表演者亨利·福克斯的名字命名。不过狐步舞很容易让人联想到另一层意思,即是一种模仿狐狸步行时的舞步,是一种平滑的、没有起伏的舞步。狐狸属于不

冬眠的穴居动物、体长、腿短、嘴尖、尾粗。它的听觉、嗅觉发达,行动敏捷,狡猾多疑。夜间出洞觅食,走路时头下垂,嘴伏地,用四条腿不断地交替移动前进的,而且并非直线前进,而是作左右交叉前进,左一绕,右一拐,足迹呈"S"型。而每走一个"S"型就要停下来抬头观望,竖耳倾听,待确信安全时,才抬起头继续前行。一旦发现可疑声响,便立即逃之夭夭。狐狸走路时的特点要作为基本动作和原则在狐步舞中充分地体现出来。在狐步舞舞程进行当中,左右脚不作拍合,只是交替前进,以符合狐狸走路时的情状。其实,狐步舞最早的名字为"Foxtrot",这个词语曾是军方的骑术训练术语。无论是骑术还是模仿狐狸的走步,都要保持一种优雅的姿态。狐步舞那宽大平滑的步幅、流畅优雅的舞步、严谨的动作、轻松的动态,给人正是这样一种懒洋洋,不慌不忙的感觉。狐步舞的节拍较慢,与舞伴共舞时,要想始终保持这样一种正确姿态,男女双方都会感到不容易,女子尤其如此。

这种舞蹈在维多丽亚时代的西方社会曾被称作一步舞或两步舞,只不过速度要快一些。一拍一步或一小节两步,因此它有两种形态。1913年,亨利·福克斯在著名的音乐剧《齐格菲的活报剧》中发明了一种独特的舞步。第二年,纽约百老汇舞蹈明星夫妇文侬和伊瑞恩·卡索以"卡索走步"舞名称的表演使得这种舞蹈风靡一时,从而推动狐步舞的迅速兴起。狐步很快在纽约流行,一年以后在伦敦流行。它当时被认为是一种反抗19世纪舞蹈的运动。在一战快结束时,慢狐步舞包括:走步、三连步、一个慢步和一个旋转。1918年末出现了波浪步,然后以"jazz-roll"而出名。

1919年美国人莫根介绍了开式旋转步——"Morgan-turn",1920年G·K·安德森引入了羽毛步和转向步两个动作,你很难想象没有这些动作,今天的狐步舞将是什么样子的。1922年左右,狐步跳法被

说成是缺少力量的移动,被称为"闲逛"。起初狐步舞每分钟跳 48 小节,20 年代,这个拍子导致了每分钟 50 到 52 小节的快步舞与狐步舞相脱离,而继续慢下来的纯粹的狐步舞每分钟只有 32 小节。20 世纪 20 年代由英国皇家舞蹈教师协会整理和规范化后,狐步舞形成了国际上的两种形式:快步舞和慢狐步舞。慢狐步保留了先前的行走和旋转时滑动的风格美感。30 年代是狐步舞的金色年代,因为当时狐步舞的音乐根据拍子都已标准化了。

狐步舞最大的魅力在于,对于如此简单的一种舞,他有令人吃惊的各种解释,从旋转步到小跑步,从平滑步到波浪步,从行军式的动律到优雅的动律,从普通的步法到高难度的步法,或者更多更多。这种舞步相当具有美国风格,行云流水的动作中,充满悠闲、轻松、流畅及优美的特性。比赛中的狐步舞略有不同,虽然音乐同样恬静柔美,行云流水舞风依旧,然因竞技所延伸出的一些高难度动作,已经与美式简单轻松的狐步舞背道而驰。一般选手皆认为狐步舞是最难拿捏的一项舞科,要诠释出狐步舞的流畅特性,须有深厚的基础才行。

快 步 舞

快步舞用 Q 表示。为摩登舞中轻快欢乐的一种舞蹈,动作伶俐、轻快。起源于美国,20 世纪流行于欧美和全球。舞曲明亮欢快,舞步轻快灵活,跳跃感强。节奏为 4/4 拍,每分钟 50～52 小节。每小节四拍,第一拍为重拍,第三拍为次重拍。舞步分快步和慢步。快步用 Q 表示,时值为一拍;慢步用 S 表示,时值为二拍。一般舞步的基本节奏是 SSQQ＊SQQS。舞步组合有跳步、荡腿、滑步等动作。舞厅舞中多反复使用 SSQQ 的四常步,所以叫做快四步。

快步舞和狐步舞有着相同的起源,20世纪20年代许多乐队将慢狐步舞曲调的节奏加快,许多舞蹈者怨声载道,最后他们只能将舞蹈演变为两种不同节奏的跳法,快步舞就成为了狐步舞的快版,查尔斯顿对快步舞产生了很大的影响。图:快步舞

在一战期间,美国纽约郊区的一群南美移民和非洲裔美国人流行跳一种欢快的舞蹈,后来这种舞蹈开始在美国的娱乐场所和舞厅登场,逐渐流行开来。20世纪20年代,当美国黑人的繁音节奏的音乐发展为摇摆爵士乐时,一些新兴的舞成了流行时尚,如查尔斯顿舞、希米舞和黑屁股舞。

查尔斯顿舞据说发源于弗得角的群岛上,它是由查尔斯顿港的黑人码头工跳的充满活力的旋转舞发展而来的,查尔斯顿舞最早出现在1922年纽约百老汇乔治·怀特的黑人时事讽刺歌舞剧中,1923年的《齐格菲活报剧》使查尔斯顿舞在美国流行开来,其影响力逐渐蔓延到欧洲,摇曳的手臂和活跃的双腿在每分钟200~240拍的音乐中奔放。不过查尔斯顿狂热的风格也遭到稳重舞厅的封杀,或是在舞厅明显处贴上"PCQ"的告示,意思是"查尔斯顿需要安静";黑屁股舞被认为起源于底特律一个郊区的名字,包含各种肢体的来回摆动、各种屈膝动作和短踢动作的舞蹈,当然也有人说黑屁股舞的发源地是纽约、纳什威尔或是新奥尔良;希米舞也是来自于黑人舞蹈中一种叫"契卡"的尼日利亚舞蹈,它是由黑人奴隶带入美国的,这种舞在1910年到1920年相当受欢迎。1922年《齐格菲的活报剧》中吉尔达·格雷的表演使希米舞风靡全美,吉尔达将"女士内衣"(chemise)的谐音给舞蹈起了个名字。不过对此也有人认为麦·维斯特在1919年的表演中就曾使用过了。如今,希米舞意味着肩部和臀部快速地摆动、转动。

1923年保罗·怀特曼的乐队出访英国后,这些舞蹈都被皇家舞蹈

教师协会纳入到了狐步舞的快速版中,从此有了一个新的名字"快步舞"。"快步舞"因步子很快而得名,又因其具有轻快灵巧、活泼欢跳的风格特点而有"欢快舞"之称。早期的快步舞,吸收了一些快狐步舞的动作,曾经称为"快狐步舞"。它保持了原来狐步舞中的走、跑、追和转体,加上一系列的快速的舞蹈动作。当今的快步舞,又将芭蕾舞中的一些小跳动作融合在内,因而显得更加轻快灵巧,更具技巧性和艺术魅力。如果华尔兹是为以旋转为主体,则快步舞是以直线轻快移动为主轴。由于快步舞音乐节奏较快,一般人会误解,舞动时也须跟著急如星火满场飞舞,其实高级舞者都会恰如其分地掌握音乐节奏,快慢有序,所谓"静如处子、动如脱兔",更能淋漓尽致地展现快步舞的魅力。因此舞步不宜急着向前冲刺,太大步的移动,将有失控之虞,反而无法表现其轻快活泼的本质。

伦 巴 舞

伦巴用 R 表示。拉丁舞项目之一。节奏为 4/4 拍,每分钟 27～29 小节,每小节四拍。乐曲旋律的特点是强拍落在每小节的第四拍。舞步从第 4 拍起跳,由一个慢步和两个快步组成。四拍走三步,慢步占二拍(第 4 拍和下一小节的第一拍),快步各占一拍(第二拍和第三拍)。伦巴的足下特点是全脚平伏,胯部摆动三次。胯部动作是由控制重心的一脚向另一脚移动而形成向两侧作"∞"型摆动。具有舒展优美,婀娜多姿,柔媚抒情的风格。

伦巴的产生与西班牙和非洲的舞蹈有密切关系,后在古巴得到发展,故又称为古巴伦巴,可以说,伦巴舞是最典型的古巴舞之一,可以独舞,也可以男女一起跳。四五百年前,非洲黑人被白种人送至美洲沦为

奴隶。非洲黑人远离家园,在古巴受到压迫,生活困苦,加以思乡情切,因而产生出哀伤的民歌。慢慢的这种悲伤的曲调因受当地气候的影响,演变成慵懒的音乐曲风,再加上拉丁美洲特有的打击乐器,使得伦巴舞曲更富有罗曼蒂克的气氛。今日的伦巴舞已没有了悲伤的气氛,但催眠曲式的演奏气氛仍十分浓厚,使得伦巴舞更受欢迎。

"Rumba"一词很可能来源于 1807 年一个舞蹈乐队使用的术语"Rumboso orquestra",在西班牙语中,"Rumbo"的意思是"路线"(route),"Rumba"的意思是"堆"(heap pile),"Rhum"则代表着加勒比海的一种令人兴奋的畅销酒,有关这种舞蹈的称谓来源有多样的说法,还有人认为"Rumba"这个词来源于一个西班牙单词"Carousel"(喧闹的酒会)。

古巴伦巴的乡村形式被描述成一种模仿动物的哑剧,伦巴舞蹈中的肩部动律与背负重物的奴隶有关,"库卡拉恰"(Cucaracha)的舞步与模仿踩踩蟑螂的动作有关,"Spot Turn"则是在车轮边缘走步的灵感,1866 年伦巴的曲调"La Paloma"在古巴风靡一时。舞蹈特点是更加强调肢体动作,而并非足下动律,尤其注重的是臀部的动律,这一特点在后来的国标伦巴中都有体现。比如,跳库卡拉恰时注意空间的前、后、上、下、左、右六个面,以身体动作带领腿部动作,而不是只有腿部动作,库卡拉恰及伦巴基本步做法都一样,不是单有臀部摇摆动作,所有动作皆由身体发展出来。而且那些由瓶瓶罐罐、锅碗瓢盆弄出的切分音乐节奏比音乐曲调更显重要。

伦巴由三种节奏组成:"库阿库阿尼"、"雅娜伯"、"戈玛娜比亚"。你是否觉得伦巴是展现女性魅力的,其实并不完全是这样,它表现的是男女之间挑逗引诱的感觉。可以说,古巴伦巴是丰富的舞蹈,在库阿库阿尼?,男伴尽力想接近女伴,女伴则做出反应(当然是在舞蹈

中）。在雅娜伯?，女伴做出挑逗，但最终在收回时拒绝男伴。戈玛娜比亚是后来发展起来的，并且只在几个国家有人跳。这样分类是希望有助于伦巴的进一步传播，古巴音乐里的非洲节奏越多，无论是欣赏还是跳舞，都将是最好的。伦巴已经成为拉丁舞中的经典，很多基本动作大都是那些用女性魅力展现出来的古老的故事。一套优美的舞蹈编排中，总是含有"逗趣，追逐"的要素；男伴先是被引诱然后被拒绝。

　　二战期间，"松"（Son）才被古巴的中产阶级所接受，这是一种比乡村伦巴节奏稍慢的舞蹈，而"Danzon"的节奏更慢，也更被富裕阶层所青睐。美国伦巴是"松"的改良版，早在 1913 年就曾有人将之介绍到美国去，爵士时代不少伦巴音乐家和舞者前往纽约，发现纽约人丝毫不了解伦巴的真谛。美国人开始对拉丁音乐真正感兴趣开始于 1929 年，有人在美国组建了拉丁音乐乐队，有人开始拍摄拉丁风情电影。20 世纪30 年代伦巴以一种融合了"库阿拉恰"、"松"、"古巴波列罗"等的乡村伦巴综合形态传到了美国，1935 年由乔治·拉夫特主演的一部关于伦巴舞的电影使伦巴舞更为流行。

　　欧洲人对伦巴的热情应该归功于伦敦著名伦巴舞蹈家皮埃尔，30 年代皮埃尔和他的搭档多丽斯在伦敦的拉丁舞表演着实吸引了欧洲人的眼球和肢体。1947 年英国舞蹈教师皮埃尔·玛格利出游古巴后，将其节奏稍加改变，不同的节奏处理方法在 40 年代和 50 年代还曾引发过激烈的争论，其结果使国标伦巴的节奏动律更加丰富。1955 年他们的风格得到官方认可。

　　伦巴是拉丁美洲音乐和舞蹈的灵魂，醉人的节奏和迷人的身体语言都使伦巴成为最受欢迎的舞厅舞之一。

恰　恰

　　恰恰用 C 表示。拉丁舞项目之一。节奏为 4/4 拍,每分钟 30～32 小节。每小节四拍,强拍落在第一拍。四拍走五步,包括两个慢步和三个快步。第一步踏在第二拍,时间值占一拍;第二步占一拍;第三、四两步各占半拍;第五步占一拍,踏在舞曲的第一拍上。胯部每小节向两侧摆动六次。恰恰舞带有浓郁的热带风情,风格轻松、活泼,兼有其他拉丁舞蹈的特色,但是也有自己独特的风格。舞曲热情奔放,舞步花哨利落步频较快,诙谐风趣。

　　恰恰是拉丁舞中的新秀,这种舞是在 20 世纪 50 年代初期美国的舞厅里首次出现的,很快流行开来,成为席卷全美的一种舞蹈狂潮。其实恰恰是从一种名叫曼波舞的舞蹈发展而来的。曼波是风行拉美与欧洲的拉丁美洲土风舞,源自于海地,“Mambo”本是一位西非原始伏都教教徒的名字,曼波舞以 4/4 拍子为主,节奏强劲,舞风奔放、野性,胯部的摆动、扭动把舞者的情感在动感的鼓点音乐中表达、发泄出来,舞蹈有单步、双步、三步等三种形式,三步曼波一小节跳 5 拍。1954 年,这种舞蹈被称为“用锯琴伴奏的曼波”,锯琴是拉丁美洲的一种打击乐器,依据摇动时发出的声音得名为“Cha Cha Cha”。这就是为什么有人认为恰恰实际上得名于一种拟声,是一个象声词。

　　紧随着曼波舞的出现,恰恰恰就繁荣起来,最终风靡全球。它的音乐比曼波舞稍慢一点,节奏也更简单明快。恰恰恰带给人一种快乐,轻松,逗趣,还有点聚会的氛围。后被简称为恰恰。有人认为恰恰的名称并非是一个拟声词,而是来源于西班牙语“Chacha”,意思是“育婴保姆”,也有人认为其名称来源于“chachar”,意思是“咀嚼古柯叶”,或是含义为

"茶叶"的"char",或是一种名叫库卡拉恰(Guaracha)的古巴舞蹈等。

今日的恰恰比曼波更流行,更受欢迎,主要是由于这种舞给人一种明朗轻快的感受。曼波的舞姿较柔和,腰部扭动较大;恰恰的舞姿较为活泼,既轻松又热闹,步法干脆利落,不拖泥带水。恰恰步法的花式很多,真可以说是多姿多彩,跳来使人特别兴奋。有人认为恰恰流行的原因,还因为这种舞没有快慢,易如走路,只要跟着拍子,一步接着一步就可以了。此外,恰恰流行的另一个原因是,跳舞时男女舞伴可离身,各不侵犯,你跳你的,我跳我的,步伐不必一致,懂得基本步便可,身怀绝技的可以大显身手,只懂一点舞步的,也可以应付一番。因此有人比喻跳恰恰舞的两个人好比两只企鹅,喜欢的时候,就相对而舞,如果女子感到不太满意,可以转身而去,男子则要跟着跳到她面前,表示和解。这就是为何恰恰一反交际舞常态,由女子引导的原因。

桑　巴　舞

桑巴舞用 S 表示。拉丁舞项目之一。舞曲欢快热烈,节奏为 2/4 拍或 4/4 拍,每分钟 52～54 小节。强拍落在每小节的第二拍或第四拍。每小节完成一个基本舞步。舞步在全脚掌踏地和半脚掌垫步之间交替完成,通过膝盖上下屈伸弹动,使全身前后摇摆,并沿着舞程线绕场行进,属"游走型"舞蹈,像探戈、华尔兹一样,需绕着舞池转。特点是流动性大,动律感强,步法摇曳紧凑,风格热烈奔放。

桑巴源于巴西里约热内卢,是巴西的一种民间舞蹈。桑巴舞 20 世纪 20 年代传入美国,而后又传至各地。它是非洲人和南美人的综合产物,最早用吉他演奏,节拍较缓慢,带有小夜曲式的情调,兼富热情活泼的气氛。后来英国舞蹈家专程赴里约热内卢去观察搜集当地桑巴舞,

回国后将桑巴舞做一番整理,并订定步法名称及统一跳法,而成为目前的桑巴舞。

16 世纪葡萄牙人从安哥拉和刚果向巴西输入了许多奴隶,而随奴隶们一同前来的还有他们的舞蹈,比如"卡特勒特"、"埃姆伯拉达"、"巴突克圆圈舞"等,欧洲人认为这些强调胯部动律,并暴露肚脐的舞蹈充满了罪恶感。19 世纪 30 年代左右结合了许多非洲舞蹈和本土舞蹈的综合性舞蹈诞生了,上流社会逐渐对这种舞蹈采取了更为包容的态度,但是为了适合在舞厅跳,他们仍然对其做了稍许的改变。当时这种舞蹈的名字叫"赞巴·奎卡",1885 年曾被人描述为"一种优雅的巴西舞蹈",后来它又有了新名字"梅瑟姆巴"。

20 世纪初,这种舞蹈与当地的"曼克斯西"相结合,这是一种被描述为两步舞的圆圈舞,得名于当地仙人掌的一种多刺的果实,19 世纪末 20 世纪初这种舞蹈被引介到了美国。因此,1914 年前,桑巴舞一直有另外一个巴西味十足的名字"曼克斯西",不久,曼克斯西又在巴黎找到了滋生的土壤,它于 1923～1924 被介绍到欧洲舞厅,二战后在欧洲真正成为流行时尚。当地人将这种舞蹈描述为听着古巴的哈巴涅拉跳的波尔卡,直到今天,桑巴舞中仍然保有曼克斯西的舞步。不过,"Samba"称谓的来源就不能确定了,有人认为它是"Semba"或是"Zambo"的变体。

20 世纪 20 年代百老汇的一部名为《街头狂欢节》的音乐剧露面后,桑巴舞就备受人们的宠爱,1934 年桑巴舞中一种"克里欧卡舞"(Carioca)在英美复活,尤其是弗莱德·阿斯泰尔和金姬·罗杰丝在他们那部脍炙人口的电影《飞到里欧去》中大跳该舞,他们的表现引得欧美追逐时尚的人士大为跟风。1941 年,随着卡门·米兰达在她的影片《里欧之夜》中的舞蹈表演,使桑巴舞热潮再次达到高峰。50 年代桑巴舞影响的进一步扩展要归功于玛格丽特公主,由于地位的特殊和她个

人的喜好,使上流社会也接受了这种舞蹈。

桑巴有着特别的节奏,尤其靠以富有巴西特点的乐器展现:桑巴舞众多的版本也通过巴西的狂欢节盛事推广到了世界各地,比如"Baion"和"Marcha"等,虽然节奏有所不同,但是有一点是相同的,掌握桑巴舞的精髓必得练就一番在舞蹈中调情的招数,尽情展现它欢快、煽情、激昂的一面,许多动作都在不以言传的胯部动律中表露无遗。今天桑巴里的很多动作都要求舞者盆骨倾侧。有人说桑巴的身体感觉有时像在拧毛巾,有时会有骨盆前后摆荡的动作,这些动作都要以全身动作来表现。这些突出骨盆动律的动作很难完成,但没有它桑巴就失去了特有的魅力。

牛 仔 舞

牛仔舞或名"捷舞",用 J 表示。拉丁舞项目之一。旋律欢快,强烈跳跃,节奏为 4/4 拍,每分钟 42～44 小节,六拍跳八步。由基本舞步踏步、并合步,结合跳跃、旋转等动作组合而成。要求脚掌踏地,腰和胯部作钟摆式摆动。特点是舞步敏捷、跳跃,舞姿轻松、热情、欢快。

牛仔舞起源于美国,是由一种叫"吉特巴"的舞蹈发展而来,牛仔舞与吉特巴可说是孪生兄弟。吉特巴是典型的美国舞蹈,在 20 世纪 30、40 年代最先流行于美国南部,不到几年之间风行于全世界。它有明确的步法,糅合爵士和查尔斯顿舞等舞蹈的精华而独创一格。跳法约可分两种:一般社交场合中是六步吉特巴,而标准舞是八步吉特巴,称做Jive。基本上两者都是以六拍来完成一个基本步,只是六步较为悠闲懒散,而八步较有精神、变化较多。它是一种十分放松自由的舞蹈,脚步十分轻盈活泼。现代的牛仔舞中还带有快速的切分滑步,有人甚至还给予了它一个新名字"月亮步"(moonwalk),看上去舞姿有一种跳脱

地心引力的魅力。牛仔舞是一种节奏快，耗体力的舞。在比赛中牛仔舞之所以被安排在最后跳是因为选手们必须让观众觉得，在跳了前四个舞之后他们仍不觉得累，还能很投入地迎接新的挑战。

　　具体说来，牛仔舞起源于美国东南部黑人歌舞，与佛罗里达州米诺尔印第安人的舞蹈也有千丝万缕的联系。有人说是黑人拷贝了印第安人的舞蹈，也有人认为是印第安人拷贝了黑人从非洲带来的舞蹈，不过后一种说法得到了更多人的支持，正如"Jive"一词很有可能来源自西非的沃洛夫语（Wolof）中的"Jev"，意思是"轻蔑的言论"（to talk disparagingly），在黑人的俚语中，"Jive"也有"令人误解、夸大言论"的意思，虽然"Jive"也有可能来源于英语单词"jibe"（嘲笑），这个词语还有"华而不实的商品"、"大麻"、"性交"的含义，虽然对其称谓的来源众说纷纭，我们也难以准确说出"Jive"的最早的隐喻。

　　19世纪80年代，美国南部展开了一些舞蹈比赛，奖品是蛋糕，所以此类舞蹈被称为蛋糕舞。蛋糕舞由两种不同风格的舞蹈部分组成，伴奏的音乐就是后来广为流行的拉格泰姆，又称散拍乐①，又名繁音拍子或复合旋律。

①　散拍乐是一种采用黑人旋律、依切分音法、循环主题与变形乐句等法则结合而成的早期爵士乐。它大约起源于1890年，盛行于第一次世界大战前后；而它的发源地最初是在圣·路易斯与新奥尔良，之后美国南方和中西部等都开始流行。最后，散拍乐消失在20年代所谓的"热的"、吵杂的新奥尔良传统爵士乐声中。在早期先驱的散拍乐钢琴手，如：史考特·乔普林、汤姆·杜宾、詹姆斯·史考特和亚提·马修斯等人所出版的作品中，都可以找到爵士乐特有的核心元素——即兴演奏与不规则乐句。它们都以蛋糕舞或名步态舞的形式出现，却被冠以"Rag"（碎乐句）的标题，如：白人作曲家威廉·克瑞尔于1897年出版历史性第一首散拍乐曲、史考特·乔普林在1989年出版的及有名的经典曲《枫叶拉格曲》、汤姆·杜宾作曲的《哈雷姆拉格曲》(1897)和自称发明散拍乐第一人的轻松歌舞剧钢琴手班·哈尼在同期所创作的一些作品。在早期爵士乐台上，散拍乐除了与态舞有关连外，也发展成结合流行音乐、进行曲、华尔兹与其他流行舞蹈的形式，散拍乐歌曲、乐器独奏与管弦乐队编制的曲目。到了1917年，白人团体迪克西兰爵士乐队灌录历史上第一张迪克西兰爵士乐风的唱片后，他们的乐风在很短的时间内表卷整个美国，造成轰动。而扮演先锋部队角色的散拍乐，正逐渐退出主流爵士舞台，它在20世纪20年代被化身为「跨步(Stride)」钢琴弹奏乐风，出现在：詹姆斯·彼·琼森、胖子·华勒、威廉·"狮子"·史密斯的多主题即兴演奏散拍乐中。在40年代中后期、50年代和70年代，它也曾被一些有心的爵士乐手和短暂地复辟过，已有一百年历史并与爵士乐紧密结合的散拍乐，似乎已无法再创昔日光辉灿烂的伟大时代了。

为什么将这种音乐称为"破碎",有人认为可能是由于演奏者和表演者所穿的实在算不上什么衣服,顶多算是一些"破衣烂衫",也可能是因为音乐本身的切分节奏让人感觉到音乐的"破碎",不过这种被称为破碎音乐的散拍乐很快就在芝加格和纽约的黑人中流行开来。

黑人们的舞蹈和英美上流社会白人们拘谨的舞蹈形成了鲜明的对比。1861年和1901年,阿尔伯特王子和维多利亚女王的相继去世,英语社会突然感受到了一股久被压抑的能量,并把这种自由的能量注入到了情绪日益高涨的舞蹈中,一些受到黑人舞蹈影响的步法简单的舞蹈开始在上流白人社会流行起来。

有些舞蹈还被赋予了一些动物的名字,比如"火鸡跑"、"马跑步"、"鹰摇摆"、"螃蟹步"、"凸鹰步"、"鱼儿步"、"骆驼步"、"跛脚鸭子步"、"兔子跳"、"袋鼠跳"、"灰熊步"、"兔子搂抱步"等。现代的牛仔舞就吸收了"兔子搂抱舞"的舞步作为基本步之一。

1910年左右一个有趣的现象发生了,舞蹈之间更强调舞伴之间的关系,这使得男士转眼间都成了舞蹈设计者。同期,艾尔文·伯林的"亚力山大拉格泰姆乐队"正在走红。

爵士时代,拉格泰姆逐渐融入了摇摆乐中,新的舞蹈层出不穷,1913年亨利·福克斯发明了狐步舞,后来又有了从弗德角群岛传来的查尔斯顿。1923年左右,由于音乐剧《齐格菲活报剧》的造势,查尔斯顿成为狂潮。1926年左右黑屁股舞也随着音乐剧的推广而流行开来。1927年萨沃伊舞厅在纽约哈雷姆区开业,并以福勒奇尔·汉德森爵士乐队演奏逐渐著名。舞者们将狐步舞、查尔斯顿、黑屁股舞以及多种多样的动物舞步都结合起来,融合成了一种新的随着爵士乐跳的舞蹈,不久它有了一个新的名字"林蒂舞"(Lindy Hop),1934年在哈雷姆舞厅的舞蹈被人描述为"就像是神经过敏的狂躁",于是人们又将这种舞蹈

称为"吉特巴"。

随着时代的发展,吉特巴又有了另外的一些形态,比如"摇摆"、"布吉伍吉"、"比波谱"、"摇滚"、"扭摆"、"迪斯科"、"哈索"、"西罗克"等。年轻人的叛逆似乎在这些舞蹈中得到了真正的释放和解脱。舞蹈一直以来总是和人类最深切的情感相关。

"Jive"实际上就是"吉特巴"发展而来的,规范并增加了许多技巧。1944 年伦敦舞蹈教师维可多·希尔维斯特第一次在欧洲推广并介绍了"Jive"这种舞蹈,风格上还保持刚健、浪漫、豪爽的气派。

斗　牛　舞

斗牛舞用 P 表示。拉丁舞项目之一。音乐为旋律高昂雄壮、鲜明有力的西班牙进行曲。节奏为 2/4 拍,每分钟 60～62 小节。一拍一步,八拍一循环,特点是舞步流动大,沿着舞程线绕场行进,属"游走型"舞蹈。舞姿挺拔,无胯部动作及过分膝盖屈伸。用踝关节和脚掌平踏地面完成舞步。动静鲜明,力度感强,发力迅速,收步敏捷顿挫。

斗牛舞由西班牙斗牛士在斗牛时的基本动作发展而来。在斗牛舞中,男性舞者代表为斗牛士,气宇轩昂,刚劲威猛,男士(斗牛士)的角色比其他任何舞中都重要。女士则扮演红色斗篷或牛,英姿飒爽,柔美多变。视情况而定。

"Paso Doble"西班牙语是"两步舞"的意思,另外一个相关的词"Paso a Dos"的意思是"双人舞"。"Paso Doble"是许多西班牙民间舞中的一种,反映的是西班牙人民多姿多彩的生活,尤其是西班牙斗牛舞,表现的是斗牛士和公牛之间的对决,或是斗牛士和红色斗篷之间互

动的神采。有人认为斗牛场面极富观赏性,也极富情趣,希望看到斗牛士勇猛的胜利;也有人认为斗牛是血腥而残酷的活动,希望看到主席宣布终止刺杀。也就是说,斗牛具有一定的规则,而规则的体现即是现场的主席。一般是由当地德高望重的社会知名人士担任。

斗牛士斗牛过程中,一套完整的工具包括:一把长矛、六支花镖和四种不同的利剑,以及一把匕首。另外两件非常重要的工具是斗篷和红布。斗篷是由三位斗牛士助手拿的,一面粉红色,一面黄色,起引逗工具作用。红布只能由主斗牛士拿,一面为红色,一面为黄色,这种色彩搭配和西班牙国旗的色彩是一致的,也是西班牙人民最喜爱的两种色彩。所以,并不是红色激怒了公牛,公牛是对晃动的物体发起攻击。好在舞蹈中并不体现凶残的杀戮工具,而只有象征意味的红色斗篷或公牛。

竞技性的斗牛舞更要强调动作的力度,气要向上提,扩张胸部让身体一直张大。舞者头部时而抬起,时而下垂,视线一直要追随着公牛,重心靠前,但是绝大多数向前的舞步都是脚后跟的动律,伴奏的音乐通常叫"Espana Cani",流露出西班牙吉卜赛舞蹈的痕迹,音乐有三次强度的渐增,高潮部分总伴有戏剧性姿态出现。

拉丁舞中斗牛舞可能是你最后才学到的一种舞。这是因为它是建立在以前的舞蹈编排基础之上的,而且它学起来相当困难并且难以提高。

雨　中　曲

英文原名:Singin' In The Rain

中文译名:《雨中曲》又译为《万花嬉春》

导演:金·凯利

　　　斯坦利·都诺

主演:金·凯利

　　　黛比·雷诺兹

　　　唐纳·欧康诺

　　　珍·哈根

出品:米高梅公司

首映:1952 年

一　最伟大的歌舞片

　　说起美国好莱坞的歌舞片,我们就不能不谈到米高梅电影公司。1924 年 5 月 17 日,美国洛氏公司的老板 M·洛把该公司所属的米特罗影片公司和高尔温影片公司、L·B·梅耶制片公司合并,组成了米高梅公司。30 年代好莱坞鼎盛时期,米高梅公司是最大的电影公司,每年要生产 40～50 部影片。米高梅在这一时期拥有美国最受观众欢迎的影星和导演。从 30 年代到第二次世界大战结束,米高梅摄制了数以百计的影片,那个年代的电影大多情节简单、脱离现实,往往千篇一律地以虚构的故事、美满的结尾,配上受观众欢迎的大明星和较高的摄制技巧去招徕观众。米高梅公司日复一日地像工厂生产工业品的流水装配线那样大量生产这种影片,为好莱坞赢得"梦幻工厂"的"美名"出了大力。40 年代末到 50 年代初,米高梅曾一度以拍摄大场面歌舞片为重点。阿瑟·弗立德、文森特·明尼里、斯坦雷·都诺以及金·凯利这一强强联合在米高梅影业公司共同创作了多部歌舞片的经典,其中包括《相会在圣路易斯》(1944)、《锦城春色》(1949)、《一个美国人在巴黎》(1951)、《雨中曲》(1952)、《七对佳偶》(1954)、《琪琪》等

(1958)。他们被称为"米高梅的阿瑟·弗里德制作小组"。而《雨中曲》就是他们最为得意的影片,50年后,这部作品仍被认为是最佳歌舞片的集大成者。

阿瑟·弗里德是美国歌舞片史上的传奇人物,三获奥斯卡奖,《雨中曲》《乐队车》《一个美国人在巴黎》《绿野仙踪》等美国电影史上的传世之作均出自他之手,一手捧红了朱迪·佳兰德(《绿野仙踪》女主角)更是慧眼独具。同为《雨中曲》的导演之一,斯坦利·都诺堪称是金·凯利的绝佳搭档,两人自1940年的百老汇音乐剧《朋友乔伊》便开始合作,1949年与金·凯利合作导演《锦城春色》获得当年奥斯卡最佳配乐,《雨中曲》是两人合作导演的三部音乐歌舞片中的第二部,也是他们最具纪念意义的杰作。作为20世纪五六十年代好莱坞歌舞片的领军人物,金·凯利的大名是随着《雨中曲》中的那一段"雨中狂欢"而传遍全世界的。千万别把在雨中歌舞联想成凄凄惨惨戚戚,本片的情调犹如雨后的彩虹,流光四溢,那歌那舞是如此令人舒心,那喜剧是如此天真、开怀,能扫清你心头的任何阴霾。他所塑造的人物形象早已成为影坛新人争相模仿的对象。

可以说,该片符合奥斯卡所需的任何条件,同时又是一部描写好莱坞的电影,可谓雅俗共赏。其中,诙谐优美的舞蹈、匠心独运的编导与摄影、完美的配乐与歌曲,一切都是上上之作。而且本片除了在音乐和舞蹈上的杰出成就之外,其难能可贵之处还在于影片很巧妙地把对好莱坞体制的反思和对好莱坞精华的吸收融合在了一起,成为好莱坞歌舞片中集大成的不朽经典。但事实上,1952年第25届奥斯卡最佳影片奖被一部超豪华的娱乐片《戏王之王》(大马戏团)夺走了,那时人们似乎并没有意识到《雨中曲》的特别,要么就是因为金·凯利在1951年的《一个美国人在巴黎》中已经捧回了一樽金像奖。有人说,如果他没

有在上一年出演,那么这个奖便非他莫属了。后来有评论总结:"《雨中曲》不仅是最佳影片的遗珠之恨,它几乎在所有的主要奖项中都缺席,奥斯卡甚至连'最佳配乐'都不舍得颁给它! 如此出人意料的结果,就好像是斩草除根一样的彻底,真可以称得上是奥斯卡历史上最荒谬的一笔!"

　　几乎所有的电影教科书都会告诉你,在评论界,这部由金·凯利自导自演以好莱坞默片时期为背景的《雨中曲》已被公认为影史上最佳歌舞片,奥斯卡的缺席并不影响它在影迷心目中的崇高地位,可以称得上是"无冕之王"。而且随着时间的推移,这种论调已经成为公论。同时该片也是一部关于好莱坞影坛秘密与艰辛的佳作。20年代末期开始了有声电影,很多无声电影明星遭遇到声音考验,也产生了淘汰与幕后的掩饰工作。本片故事背景就放在这个年代,影片带有讽刺性地描绘了有声电影革命性地取代无声电影时人们的恐慌,也对好莱坞这种工作场所造成的弊病提出批评及抗议。

　　值得一提的是,这样一部超级歌舞片中的歌曲大多都非新创,而是将阿瑟·弗里德过去为米高梅创作的老歌和由考姆登与格林写的新歌串联在一起表演,所以影片集中罗列了大量美国20世纪20年代末到30年代大萧条时期歌舞电影的怀旧歌曲,只不过经过了重新编曲,配以爵士和踢踏舞蹈,这样的做法通常产生的是陈词滥调和连篇俗套,但此处却催生了一部充满绚丽愧宝的歌舞片,取得了令人惊异的效果,创造出许多脍炙人口、引为经典的歌与舞。比如片中脍炙人口的"雨中曲"就是来自1929年的音乐剧《好莱坞歌舞秀》。"雨中曲"的原作音乐由纳斯可·哈勃·布朗和兰尼·海顿联合谱写。

　　影片以调整镜头节奏来强化演员的技巧,增强情感的张力,剧中人物非常自然地在歌舞中表达着情感,而且歌舞通常在最富激情的浪漫

中替代了对话。片中有许多值得人回味无穷的舞蹈场景,尤其是金·凯利一个人撑伞在雨中边舞边唱一场戏更是歌舞片中经典中的经典,在那里,凯利扮演的唐刚刚离开排练的舞台,他为新想出的舞蹈创作点子和与凯茜的爱情所陶醉,在街道上和大雨中尽情地欢舞。那沥沥的雨水,凯利手中当做道具的伞,使观众已很难分清这究竟是生活还是演出。呈现出好莱坞电影在歌舞片类型中所能有的最高水准,至今仍是歌舞学生的必修课。有人说若他一辈子只创作了这一段,也会流芳百世。1996年他去世那天,美国电视台在黄金时段播出讣告,没有一个字总结他的生平或综述他的成就,只是把这一段完整地放了一遍,然后打出"金·凯利今天去世"的字幕。片中另外几首插曲如"摩西以为"、"笑料"、"百老汇的旋律"以及"早晨好"等配合舞蹈场面的演出都发挥了不俗的烘托之功,可以说影片在词曲与影物的水乳交融、歌曲气氛与舞蹈技艺的相互辉映方面,已臻化境。

二 解构神话

该片的情节实际上是对于好莱坞神话的一次解构。故事发生在1927年的一个好莱坞夜晚,好莱坞中国剧院门外人头攒动,影迷们渴望见到出席最新默片《王胄浪子》首映式的大明星。突然人群骚动起来:银坛情侣唐·洛克伍德和丽娜·拉蒙特款款走上门前的红地毯。电台节目主持人问他们是否快要结婚,唐抢答无可奉告;问其成功史,唐却讲起他和老友科斯莫·布朗的成长史——两人从小共同习艺,受过严格的音乐舞蹈训练,后搭档表演轻歌舞,巡回演出到好莱坞时加入辉煌影片公司任音乐师;倜傥矫捷的唐偶然当上替身演员,受到制片人辛普森赏识,聘他与丽娜主演剑侠爱情片,从此声名鹊起……

　　首映式后唐提议分车赴宴以避开影迷,讲话尖利刺耳的丽娜只好与他分手。唐如释重负,与科斯莫同行,不想半途车坏,路人认出唐,女影迷蜂拥而上撕碎了唐的晚礼服。唐逃上轿车,又跳上驰来的电车顶,从另一端跳下,正好落入一辆敞篷车。驾车的年轻女子凯西对唐的影片却嗤之以鼻。唐首次遭人奚落,深受触动,他对这位胆敢蔑视他的女子顿生爱意,但凯西根本不吃他这套明星腔。

　　酒会上,辛普森为大家放映了一段刚刚发明的有声电影,人们议论纷纷,有人赞叹,也有人斥为粗俗。辛普森忧虑地表示华纳公司正赶拍有声片《爵士歌手》。于是有人说不会受欢迎,也有人说会像汽车问世时一样。演出开始,推来一个巨型蛋糕,蛋糕忽然绽开,从中跃出一位身穿表演服的妙龄女郎。一群歌舞女郎翩然而至,共同跳起欢快的舞蹈。唐惊讶地认出那姣美可爱的妙龄女郎就是凯西。他连忙上前大加赞誉,不想却招来丽娜的不满,凯西称看电影学来一招,说完便把一块蛋糕扣在丽娜的脸上。混乱中不见了凯西,待唐追出,她已驾车离去。凯西被解雇,唐在片场拍摄新片《决斗骑士》时才听丽娜说是她要求辞退凯西的。唐一边与她亲热,一边骂她卑鄙。辛普森闯入命令停拍,因为《爵士歌手》公映后轰动影坛,辉煌公司也必须增添设备、培训人员,改拍有声片。歌舞片横扫全国,公司请了一批百老汇歌舞女郎排演《艳丽女郎》歌舞集锦片,辛普森决定雇用其中的凯西扮演小角色。科斯莫认出了她,找来唐,唐惊喜万分。辛普森知悉其原委后,嘱咐别让丽娜知晓。

　　语音教师分别辅导唐和丽娜吐字发声,唐随口背出复杂的绕口令,丽娜不仅嗓音难听,而且方言也难以矫正。影片重拍两人的谈情戏并同期录音,录音棚内听不见丽娜的声音,导演要她对准藏在树丛里的话筒道白。拍录重新开始,这回却声音忽大忽小,原来她说话时头来回转

动。于是导演又在丽娜胸前缀上一朵藏有话筒的花,结果这回录音棚里响起丽娜的心跳声。大家搞得筋疲力尽,最后把花缀在丽娜的右肩上。拍摄正在进行,辛普森进来时被电线绊了一下,他生气地把电线拽向一边,不想却把丽娜拽得人仰马翻……

《决斗骑士》到影院试映,银幕上丽娜身穿公主服入镜,她边走边手捻珠链,喇叭里如雷轰鸣,唐走进画面,脚步清晰可闻,丽娜用扇子轻拍了唐一下,大厅里就像扔了颗炸弹,观众哄堂大笑。当演到坏人企图强吻丽娜时,放映机出了毛病,只见丽娜连连摇头,声音却是男声"要要要",镜头一转,坏人直点头,声音又成了女人的"不不不",观众捧腹不已。六周后影片就要公映,辉煌公司的失败似乎已成定局。

大雨滂沱,三位好友闷坐在唐家里,他们突然聊起为什么不能有歌舞片。这个主意使大家顿时有了绝处逢生的感觉。唐把凯西送到家门,两人吻别。返回时他冒雨沿街步行,开心得跳起"雨中曲",直至引起警察的注意。

辛普森担心丽娜不喜欢凯西,唐保证不让他察觉。科斯莫提议将片名改为《歌舞骑士》,为赶时髦还应加插爵士舞,他设想一个能歌善舞的百老汇年轻艺人某晚在后台读《双城记》,一个沙包掉下来把他砸昏,朦胧中他似乎身处法国大革命时期……这样又有爵士舞,又有古装戏,一举两得。辛普森当即决定聘他为编剧。丽娜和凯西分别录音,经过后期合成,其声画吻合,简直天衣无缝。唐又设计了一段名为百老汇旋律的美轮美奂的现代歌舞剧,使得新片的观赏性大为提高。丽娜得知凯西为她配音大吵大闹。唐明确表示不爱她而决心要娶凯西。丽娜为阻止片头字幕写明凯西为她配音,抢先在各大报以辛普森的名义突出宣传自己能歌善舞,辛普森还莫名所以,丽娜带着合约来告诉他:按规

定她有权控制对自己的宣传,如对其不利,她可告到公司破产,辛普森无可奈何。

《歌舞骑士》终于公映了。首映式上观众反应极为热烈,尤其是丽娜最受欢迎,两人谢幕多次仍欲罢不能。舞台前观众掌声不断,舞台后却唇枪舌剑。丽娜得意非凡,要凯西今后继续默默地为她配音,因凯西与公司签约五年。唐见辛普森未加反驳,声明不干了。丽娜竟然说:"没你也行,我已经有足够的号召力,今后由我支配公司。"此时观众要求丽娜致辞,她没讲几句观众便骚动起来,原来他们发现丽娜的声音和电影中的截然不同。丽娜手足无措地跑入后台,唐要她在台前假唱,而让凯西在幕后真唱。"雨中曲"优美的歌声回荡在大厅,唐、科斯莫和辛普森缓缓拉起大幕,两位歌唱者同时亮相,观众一片哗然。科斯莫替换凯西演唱,丽娜听到男声忙回头观望,顿时羞得躲入后台,凯西也冲下舞台向后场跑去。唐要观众拦住这位影片真正的明星并唱起"你是我的幸运之星"。歌声中凯西走上舞台,两人拥抱在一起,唐的特写镜头渐渐变为图画,展现出一幅《雨中曲》的巨大的电影海报,海报下两人幸福地拥吻着……

三 跨越时空的爱

当代著名导演拉斯·冯·提尔也毫不掩饰他对好莱坞歌舞片的迷恋,好莱坞的歌舞片是他创作的源泉,他最喜欢的歌曲就是金·凯利主演的《雨中曲》的主题歌,他认为传统的旧式歌舞片里有一种高度风格化和离开日常生活去自由翱翔的气质,他的《黑暗中的舞者》和早期的歌舞片一样,从一个现实生活场景一下转成舞台演出,把日常生活转变成别的东西,里面有一种难得的"飞一样的感觉",塞尔玛尽管无法把握自己的命运,但她有强烈的自觉意识和叛逆精神,她只能在舞蹈中才

能化解她承受的现实磨难,她从舞蹈中来到了自己的理想世界,在形式上构成电影的对立统一主题——黑暗(暗指生活),舞蹈(暗指理想)。而"最重要的原则在于,要让更富有人情味的东西和抽象的东西发生碰撞,让真情实感和虚情假意发生碰撞,让真实和不真实发生碰撞"。

红　磨　坊

法文原名:Moulin Rouge

中文译名:《红磨坊》或名《梦断花都》、《情陷红磨坊》

导演:巴兹·鲁赫曼

编剧:巴兹·鲁赫曼

　　　克莱格·皮尔斯

演员:尼科尔·基德曼

　　　伊万·麦克格雷克

　　　约翰·莱吉萨莫

　　　吉姆·布罗德本特

出品:20 世纪福克斯公司

首演:2001 年

一　纯真的老套故事

20 世纪福克斯公司 2001 年推出的澳大利亚年仅 37 岁的知名导演巴兹·鲁赫曼执导的歌舞片《红磨坊》,生动地"再现"了 19 世纪末巴黎闻名于世的奢靡夜生活。好莱坞当红影星尼科尔·基德曼和伊万·麦克格雷克分别在片中担任男女主角。19 世纪末,巴黎的红磨坊以康

康舞扬名世界，无论贫贱聪愚，人人来此纵欲狂欢，娼妓与嫖客、毒品烟酒、寻求创作灵感的艺术家、与络绎不绝的观光客，为这个地方更增华丽、颓废的魅惑色彩。

克里斯蒂安是个有着极高艺术天分的青年诗人，为了反抗中产阶级世界的虚伪与压抑，离家出走独身来到巴黎闯天下，他拥有钢琴诗人的天赋，渴望在此处实现他的作家梦，他在巴黎结识了画家罗特列克，并进而加入了罗特列克的艺术家圈子。这个圈子的生活中心是"红磨坊"夜总会——一个充满性、毒品、狂热和疯狂康康舞的世界的代表。在这里，克里斯蒂安很快爱上了"红磨坊"里最有名、最漂亮、也是身价最高的康康舞明星莎婷——同时也是"红磨坊"乃至巴黎最负盛名的交际花或者说高等妓女。这是一出意料之中的爱情悲剧。人称"闪亮钻石"的红舞女莎婷虽然有着众星捧月的待遇，可是她的人身自由和明星梦想却掌握在红磨坊的赞助商蒙罗斯公爵手里。

出身贫贱的莎婷有一段不堪回首的悲苦过去，她渴望力争上游成为真正的大明星，在红磨坊经理齐德勒大力提拔下，她用最美的容颜与最精湛的歌艺，为世人营造一个休憩的梦想世界，满足每个男人的幻想。可是，莎婷却不确定自己的梦想能否实现，直到克里斯蒂安走入她的生命，他在她身上启发出"自由"、"美"、"真理"以及凌驾一切之上的"爱"，他让她相信自己可以成为完全不一样的人，相信她自己也可以拥有梦想，而他也会陪同她一起实现梦想。

然而，莎婷与克里斯蒂安的相知相惜让想包养她的蒙罗斯公爵大为震怒，他不惜大动干戈要毁掉克里斯蒂安，而莎婷也陷入两难之中，因为分手可以保护年轻爱人免受伤害，可是分手却也带给这对爱侣无法想象的毁灭……为了能让心爱的人逃离杀身之祸，身心受到巨大伤害的莎婷决定去见公爵，但当爱情终于战胜金钱，当公爵得知自己被利

用了之后,他那阴暗疯狂的心灵终于暴露了出来,他不能容忍属于自己的"物品"再归别人所有,为此甚至不惜要毁灭这颗珍贵的"钻石"。理想和现实的矛盾使莎婷的性格极端矛盾,交杂反覆,一方面她希望克里斯蒂安离开红磨坊,另一方面却又十分希望和克里斯蒂安永远在一起,这一切只有在戏中戏"名妓和吉他手"的歌舞剧中实现,名妓冲破了重重阻碍,选择了贫穷的吉他手,从此过着幸福的生活。然而,当红幕垂落之际,身患绝症的莎婷却死在克里斯蒂安的怀抱里。克里斯蒂安失去了莎婷只有把故事写下来:"在生活中你惟一能学到最伟大的事情就是爱,和以被爱作为回报……"让它永远流传下去,这也算是在完成莎婷的遗愿吧!

　　一名富翁在风月区看上一个当红舞女,愿意出大钱捧红她。这种事情可以发生在世界各大城市,无论是东京、巴黎还是纽约,只要是歌舞升平的地方,金钱就是让歌声荡漾、裙摆飞舞、觥筹交错的原动力。歌女舞女嫁入豪门也是时有所闻的娱乐新闻,但在浪漫色彩和理想主义的作品中,该歌女和舞女多半会舍弃金钱和地位的诱惑,甘愿和心爱的穷光蛋厮守终身。正因为这种事情鲜少听闻,所以在和金钱权势对峙中的爱情力量才会变成世代讴歌的对象,尽管这种力量既纯真又老套。无论出于真心还是嘲讽,鲁赫曼毕竟在影片中不断强调爱的信念。除了片头那句被几次重复的爱的箴言外,影片最后一句台词还是"这是一段关于爱的故事,关于永存的爱的故事"。

二　后现代激情版

当《茶花女》、《波西米亚人》式的悲情故事和一大堆爱情歌曲放在一起时,会产生怎样的效果呢?《红磨坊》的观影感受会告诉你。

　　虽然算上《红磨坊》,现年三十多岁的鲁赫曼迄今只执导过三部影

片——前两部分别是《舞出爱火花》及《罗米欧与朱丽叶》，但他对电影艺术却自有一套独特的看法与追求，其中最突出的便是不相信所谓的"自然主义"能够一统电影这一独特而丰富多彩的艺术的天下。他认为形式即故事的载体：音乐、舞蹈、服饰、色彩等等在电影艺术里占有极其重要的地位，语言乃至故事都是可以用多种多样的形式来突破的。鲁赫曼自己的影片一直贯穿着这种追求。他的三部影片都利用了某种独特的形式作为影片的载体，而且这些形式甚至比故事本身来得更重要。在其处女作《舞出爱火花》里，这种形式是国标舞；在基于莎士比亚原作的《罗米欧与朱丽叶》里，这种形式是后现代主义般的荒诞与莎翁的诗体化的语言；而在《红磨坊》里，这种形式则是音乐，MTV 时代的音乐。

　　如果你曾期望从 2001 年的歌舞片《红磨坊》中重温一百年前巴黎生活的优雅情致，或者试图满足对那座臭名昭著歌舞夜总会的绮情幻想，看到放浪不羁的波希米亚人如何和康康舞女们彻夜狂欢，那么你会感到失望。在刻意模仿默片粗颗粒风格的片头，几个当年巴黎城全貌和街道的镜头，和最初不乏哀婉动人的阁楼场景之后，本该怀旧的浪漫之旅很快演变成一场谵妄性的热梦。

　　"后现代"，这个词成了鲁赫曼电影不可逃遁的标签。如果你熟悉那些后现代理论，就可以为影片的所有处理方法找到恰当的解释，比如戏仿、拼贴、解构，或者折衷主义等等。往往影片前一片段还是动画片式的游戏表演，后一片段就变得优美感人。肺病缠身的莎婷在克里斯蒂安的炙热情感和对她觊觎已久的公爵权威之间挣扎，当你刚要认真对待她的痛苦时，肥胖的红磨坊老板却带着一队男仆唱起了麦当娜的《像一个处女》。

　　要拼揍出当代繁极一时的红磨坊却并非易事，而鲁赫曼觉得要重现该时代在美学上的原貌，必须在结构上毫无遗漏，小至考究到舞

女头上的金色叶缘状头饰、男舞者缀有金银细丝的顶篷,大至和当时相同尺寸的舞蹈地板,都要毫无差错。巴兹的希望是再现一个"人工的真实"世界,一个"创造的"巴黎。虽然整部电影的背景是在法国巴黎,但是几乎大部分是在澳洲福克斯片厂的摄影棚内搭景拍摄完成的。

《红磨坊》的另一大特色便是它的色彩和节奏。该片的色彩之绚丽和饱满,给人以梦幻的感觉,光是红色和蓝色就有无数种色泽,其丰富性远远超出对人物的塑造。这种"超越真实"的场景当然不可能实景拍摄,而在现实世界中,大概只有赌城拉斯维佳斯才有几分片中的味道。百分之百的摄影棚置景,也使得各种拍摄角度成为可能:影片镜头的拍摄角度之多、剪接变化之快,足以让人头晕目眩,而这种明显借鉴于MTV的手法,在鲁赫曼手中就像魔术师玩纸牌似的,你还来不及惊讶就有另一个新招出现。

毫无疑问,鲁赫曼是一位杰出的视觉艺术家,他的脑袋似乎装满了五彩缤纷的海盗宝藏,他的眼睛如同一个不安分的男童,不停地搜寻着最刺激的图形和色彩。他把一些原本俗不可耐的颜色、声音和语言加以进一步夸张及排列组合,在犹如高速旋转的色彩大染缸里,为亢奋的神经找到了动感的形象。在《红磨坊》中,女主角住在剧院门口一个大象形状的建筑物里,每个机位都展现出一幅不同的光影闪烁、重彩浓墨的画面。影片的美术设计、服装设计及摄影尤其值得称道,他们均为导演的理念找到了大胆而又风格统一的表现工具。《红磨坊》作为一部歌舞片,对歌舞的妙用应该是它最大的成就。其一,歌舞不受创作时间的限制,歌曲的作用从烘托时代气氛变成了为主题或人物点睛的手段;其二,歌曲基本上只作片言只语的局部呈现,而非传统形式的整首歌从头唱到尾,并把大量不同的歌曲如大联唱似的串在一起。

这样,歌舞和剧情的融合度得到加强,影片节奏不再被歌舞打断。最精彩的应该是男女主人公互诉衷肠的那首歌曲,这首曲子串连了10首歌的经典部分,来铺陈男主角求爱、女主角闪躲到共浴爱河的过程。

鲁赫曼与影片的音乐编导玛里乌斯·德弗里斯专门花了两年的功夫来选择音乐作品,解决使用及改编的版权问题,并作了令人惊异甚至可以说是前所未有的移植与改编。从充满符号的影片中一一辨认出原型成了观影的最大乐趣之一。因为这部以1899年到1900年巴黎为背景的歌舞片汇集了20世纪60年代到90年代的名歌金曲,从"音乐之声"到"钻石是女孩的最好朋友",再到"物质女郎",从多丽·巴顿的"我将永远爱你"到披头士的"你需要的是爱",再到U2的"骄傲",还有纳特·金·科尔的"自然之子"以及艾尔顿·约翰的"你的歌"等来贯穿全剧主轴,被用以点明影片中爱与被爱的主题。即使妮可·基德曼和男演员伊万·麦克格雷克颤抖的嗓音远不能达到格莱美的标准,并不妨碍他们用这些所有人耳熟能详的歌曲互诉衷肠。

西　区　故　事

英文原名:West Side Story

中文译名:西区故事

作曲:里欧纳德·伯恩斯坦

作词:斯蒂芬·桑德汉姆

编剧:阿瑟·劳伦斯

场景:1957年夏天纽约城西区

制作人:罗伯特·格里菲斯、哈罗德·普林斯

导演:吉罗姆·罗宾斯

编舞:吉罗姆·罗宾斯、彼得·盖纳罗

演员:卡罗·劳伦斯、拉里·科特、契塔·丽维拉等

歌曲:"有事要发生"、"玛丽亚"、"今晚"、"美国"、"冷静"、"一只手,一颗
　　心"、"我变漂亮了"、"天堂某处"、"快,克拉普克警官"、"像那样的
　　男孩"、"我恋爱了"等

纽约上演:冬季花园剧院、百老汇剧院

首演时间:1957 年 9 月 26 日～1959 年 6 月 27 日,732 场

百老汇复排:冬季花园剧院、艾尔文剧院,1960 年 4 月 27 日～12 月 10
　　日,249 场

百老汇复排:城市中心剧院,1964 年 4 月 8 日～5 月 9 日,31 场

百老汇复排:明斯科夫剧院,1980 年 2 月 14 日～11 月 30 日,333 场

　　《西区故事》是一部音乐剧的经典之作,虽然当年托尼奖的颁奖礼
上,《西区故事》在诸多大奖上都输给了手法保守传统的《乐器推销员》,
只获得了 1958 年度托尼奖的最佳编舞奖以及最佳音乐剧奖等多项奖
提名。然而百老汇原声唱片销量却直线上升,1961 年的同名电影更获
得了奥斯卡 10 项大奖的垂青;虽然在时代的选择下,《西区故事》的戏
剧语言、美学手法早已过时:原本名噪一时的电影版本也逐渐被冷落为
博物馆里陈列的纪念珍品。但是《西区故事》仍足以成为后世音乐剧人
值得永远关注的大师级精品,最主要的原因是,《西区故事》背后隐含的
文化和历史意义,以及它所集中的创作天才的共同打造——罗宾斯令
人难忘的舞蹈、伯恩斯坦显赫大器的乐章、桑德汉姆和劳伦斯的开山之
作、普林斯初显的制作气魄,这些点点滴滴,让它无可争议地成为 20 世

纪 50 年代古典传统音乐剧的重头戏。因为这套班子不仅总结了一个音乐剧时代的精英才气，也为日后音乐剧的创作开辟了新局面。

一　现代"罗密欧与朱丽叶"的故事

"西区"的故事发生在纽约西区，涉及帮派利益及冲突，是现代版本的《罗密欧与朱丽叶》，讲述了美国的罗密欧和波多黎各的朱丽叶成为纽约街道帮派斗争爱情牺牲品的悲剧。《西区故事》具有的永恒魅力使它至今仍然是世界各地音乐剧的热演剧目。随着首演年代的远离，人们对该剧的评价越来越高，普遍认为它是现实主义和印象派精密结合的杰作。

1949 年，著名舞蹈编导家吉罗姆·罗宾斯看到报纸上刊登的纽约东区街头青年团伙们斗殴造成悲剧的报道，心里很有感触，他觉得艺术家有责任把这种严重的社会问题反映出来，引起社会的重视和关注。于是他邀请里欧纳德·伯恩斯坦和剧作家阿瑟·劳伦斯合作创作一部现代意义的"罗密欧与朱丽叶"——《东区的故事》，他们想把它诠释为一个犹太男孩和一个意大利天主教女孩之间坎坷的爱情故事。不过，由于犹太教和天主教的文化冲突日趋缓和，三位创作者认为 40 年代末的百老汇剧场并不需要再多这么一部作品，类似题材已于 1922 年问世，剧名是《爱尔兰玫瑰》，创作计划就此搁置。再加上三位大师事务繁身，使得他们三人得以在 6 年之后才使当初合作的愿望实现。

1955 年，伯恩斯坦突然因为手中一则墨西哥移民帮派械斗的新闻报道心生灵感，经过讨论修正，他们决定把叙事重心转移至日益严重的中南美移民问题上，地点则移至纽约中城西区（今林肯中心一带）波多黎哥移民聚居所在地，《东区故事》就此更名为《西区故事》，从而使故事更具现实意义。他们决定将这个爱情故事设计在一个当地男孩与一位新迁入的女孩之间，而这两人所代表的两伙年轻人却是水火不相容的

死对头。一位只有 27 岁的年轻人被他们挑选为该剧作词，这人就是日后非常有名的斯蒂芬·桑德汉姆。他们一同将故事的时间、地点和民族背景做了改动。经过数百天精雕细刻的创作，《西区故事》终于诞生。除了作词者的名不见经传之外，就连参加演出的主演也是一些无名小卒，他们都是罗宾斯和伯恩斯坦花了半年的时间从许多应征少年中选拔出来的。其中还包括日后音乐剧巨星契塔·丽维拉。

　　故事发生在 20 世纪 50 年代的纽约西区，男主人公托尼曾是一伙本地白人街头青年"喷气邦"的头儿，现在他极力想疏远他们，不愿参与他的同伙们和另一个由波多黎各移民青年团伙"鲨鱼帮"之间长期以来的敌视和争斗，想寻求一种友好相处的和谐境界。后来他遇到一位叫玛丽亚的姑娘，两人一见钟情重演了罗密欧与朱丽叶在阳台倾诉衷肠的一幕，不幸的是玛丽亚竟然是"鲨鱼帮"头目本纳多的妹妹。托尼感到他更有责任结束两个团伙之间的敌意，使大家和平共处，不幸托尼的努力非但没有成功，反而因为要阻止一场斗殴而误杀了本纳多，两伙人的深厚的积怨彻底爆发，连玛丽亚最好的朋友阿尼塔也奉劝她离开托尼。最后本不愿意挑起争斗的托尼也死在了复仇者残酷的争斗中，玛丽亚抱着托尼的尸体痛苦万分。她举起那支杀死托尼的手枪，对准站在两边的仇杀者，发出感天动地的呐喊，"是我们大家杀了托尼，杀了我的哥哥……现在我也要杀人，因为我也有仇恨……"最后两个团伙的青年共同抬起了托尼的尸体结束了全剧。玛丽亚虽然没有像其故事原型朱丽叶那样殉情而死，但是她的孤独和痛苦使这两种结局具有异曲同工之美。整部戏以极为敏感的触角提出了美国现实中民族对立和团伙斗殴这两个严重的社会问题，剧中表现的托尼和玛丽亚的爱情在团伙斗殴中被毁灭的悲剧，有着震撼人心的艺术力量。

　　的确，1957 年的《西区故事》一出台，就凭借它富于创新的布景，以

及独特的、紧张的、多变的舞步，很快被认为是"美国音乐剧历史上最大的成功"。

二　舞台和银幕版《西区故事》的艺术成就

舞蹈，尤其爵士舞是成就该剧的主要因素之一，故事的时代感和现实意义也给编舞家罗宾斯提供了更大的创作空间。罗宾斯以古典芭蕾为基础，加上爵士、曼波等舞步，再融合少年帮派们目中无人的神奇模样，以及打篮球、械斗、打群架等等基本队形和动作元素，使舞蹈加深了戏剧张力。评论界给予了罗宾斯很高的评价：罗宾斯整合了最野性、最跃动、最电光四射的舞步……即使核心场景大同小异，罗宾斯却能在每次拳脚飞扬中带给观众全新的兴奋感。《西区故事》开场的六个小混混逛大街的"街舞"就着实令看惯了粉腿玉女的保守观众震惊不已，这段表现街头游荡的舞蹈对于主人公们性格的刻画起到了很好的作用。

罗宾斯的编舞和导戏重视的是"动作感"，在"玛丽亚"一曲的表演设计中，罗宾斯认为音乐剧就是音乐剧，观众不是到剧院来听演唱会的，既然这是一部戏剧里的插曲，就不能当成艺术歌曲来表演，最后，他们在这首歌曲进行时，透过多道换景，把托尼从舞会换到大街，再换到后街，戏剧才得以展开。

可以说，《西区故事》产生了一种音乐剧舞蹈编导的新风格。罗宾斯有效地融合了舞蹈和戏剧，创造了一种舞蹈化了的戏剧新形式，一种用舞蹈讲故事的方法，有对话、歌曲，其中许多情节还有非写实主义的舞蹈性哑剧。米勒的《俄克拉荷马》中的舞蹈基本上是群舞，主演演员和群舞演员的互动关系较少；而罗宾斯的《西区故事》中，舞蹈成为了戏剧故事的重要组成部分，每个演员都是剧中的一个有名有姓的具体角色，每个演员都要舞蹈、歌唱和演戏。而更多的戏剧场面，比如"校园争

吵"和"舞会邂逅"也成为音乐剧史上的亮点。

剧中歌舞场面在相对真实的环境中展开,所以充满社会生活气息,具有一定现实色彩。罗宾斯把现实的背景和颇具纽约城市芭蕾舞团风格的舞蹈动作结合起来,以巨大的成功革新了百老汇的音乐剧形式。音乐本身具有时代特色,充满美国活力。作品不仅迎合了大众的喜好,还深得舆论界好评。

当然伯恩斯坦创造的波多黎各风情的韵律以及切分音的大胆运用,也为罗宾斯那富于煽动性的舞蹈提供了前提。这些歌曲和音乐具有丰富的戏剧性和巨大的吸引力,"玛丽亚"、"今晚"、"天堂某处"有着歌剧般的庄严,"体育馆的舞蹈"则是爵士节奏的爆发,"美国"具有不可抵抗的拉丁风情,"前进,克拉普克"却是一曲轻歌舞剧般的变奏曲。国际著名男高音歌唱家多明戈、卡雷拉斯等经常把《西区故事》中的歌曲列为他们的独唱曲目。[①]

1961年美国连美影片公司第七艺术公司出品了电影版《西区故事》,也是继《锦城春色》(1949)和《雨中曲》(1952)之后最受欢迎的歌舞片。被誉为"属于具有政治意识的娱乐流导演"[②]的罗伯特·怀斯担当起了电影版本的《西区故事》的导演,正是影片渗透着的浓郁的社会气息吸引了他。不过,该片加入了大量的停格和慢镜头,让直接的嘈杂的杀戮场面,透出一种唯美的感觉,以诠释导演罗伯特·怀斯和吉罗姆·罗宾斯的反暴力反血腥的意念,形成他们影片的美学风格。

罗宾斯在电影的舞蹈部分中投注了很多心力,试图以最具电影感

① 由伯恩斯坦指挥,由乔斯·卡雷拉斯和基里·特·卡尼娃主唱的录音专辑获得了1985年格莱美奖。
② 李恒基、王汉川、岳晓湄、田川流主编《中外影视名作辞典》国际文化出版公司1993年版第627页。

的方式呈现舞台表演艺术的精华。开场的街头舞蹈,体育馆的曼波大对决、"美国"、"械斗"、"冷静"等舞蹈,以及弹指画面等,一个接一个的歌舞场面使电影版的《西区故事》成为舞蹈、摄影、剪辑三位一体的经典作品。电影写实的基调与舞蹈抽离的效果形成了虚实相间的独特风味。

可以说,《西区故事》在被改编成电影的过程中,不仅保留了原舞台剧的精髓,更因电影宽银幕的运用得当,使这部作品的光华迸发得更加彻底。影片不仅叫座叫好,还成为电影史上重要的里程碑——它把歌舞片带入了另一个新境界,音乐和歌舞不再是梦幻工厂里的俊男美女,在纸片木板搭建起来的足以乱真的豪华布景中对着摄影机械斗舞蹈,而是直接地在艳阳高照的曼哈顿大街上,又帅又酷地走出属于年轻人的步伐。

可见,这部美国"街头歌舞片"的经典之作电影版本在某些场景上确实做了一些修改。首先是电影不受舞台音乐剧结构和时空的限制,情节铺陈更加丰富,艺术手段更加自由,影片不仅有摄影棚的布景,还有纽约街头,曼哈顿西北部贫民区的实景作为背景。其次,剧中一些歌曲的场景设置也发生了变化,比如说"我感觉漂亮"这首歌就被挪到了新娘商店的场景中,在舞台版本中,"我感觉漂亮"出现在第二幕的开场,其重要作用之一就是将观众的情绪从中场休息中拉回;另外"前进,克拉普克"和"冷静"出现的场景进行了互换;桑德汉姆还为鲨鱼帮小伙和姑娘们唱的"美国"这首歌写了一些新词,在音乐剧版本中,这首歌曲只由四个女孩表演。"美国"这首歌曲中隐含了种族歧视、南美移民、帮派械斗等社会问题,表面上却是妙趣横生的斗嘴撒泼。

电影中的情境来自两帮派对决前,波多黎哥移民青年男女在公寓露台闲坐聊天,男孩与女孩打情骂俏的群舞,男孩说家乡好,女孩说美

国好……伴随充满野性和激情的舞蹈,来自波多黎各的年轻移民们吐露了他们的心声,他们向往自由,向往发达的物质社会,然而现实的残酷又给予了他们多少的无奈和悲哀;舞台版本则是男孩离家谈判,女孩子们分派闺房式斗嘴,一边想回到波多黎哥,另一边想永远待在纽约,接着便是女孩子们的群舞,两个版本各有千秋。可以说,两个版本中伯恩斯坦谱出的南美节奏,桑德汉姆笔下尖酸刻薄、针锋相对的睿智歌词,加上罗宾斯利落明快的舞步,使此段成为电影和舞台剧中可看性都相当高的一段。

“天堂某处”在电影版本中被处理成了一段情歌对唱,其实在舞台剧版本中,本是一段长达 7 分钟的梦幻芭蕾,由嗓音淳厚的女声在幕后配唱。在芭蕾中,托尼和玛丽亚成为了两个幻想者,他们相携挣脱了城市偏见的枷锁,逃离了充满血腥和悲剧的械斗现实,到一个光明空境的“天堂某处”纵情舞蹈,无奈“天堂某处”终成噩梦,他们俩仍就被仇恨的阴霾追逐,强拉回到决斗现场,回到血腥大街,场景变换,两人仍困坐斗室,只能紧紧相拥,紧紧相守……这段意境悠远的梦幻芭蕾因无法与电影媒介的“写实”基调相融,在搬上大银幕时被迫改头换面;事实上,这段芭蕾与剧末的玛丽亚怒吼的台词相互呼应,强化了最好两派人马讲和的动机,也让剧终前警车讯号灯照亮的空场更显冷峻、深刻。

三　“变幻莫测的天才”——吉罗姆·罗宾斯

吉罗姆·罗宾斯作为 20 世纪最杰出的芭蕾编导之一,为美国芭蕾舞剧院、纽约城市芭蕾舞团和其他世界级的芭蕾舞团做出了杰出的贡献而赢得了世界级荣誉;同时他在商业性的剧场——百老汇也取得了同样的荣誉。

作为一名美国芭蕾舞剧团的年轻舞者,1944 年罗宾斯得到了编舞

的机会。他的第一个作品立即轰动一时，而且成为持久的受欢迎的演出。1944 年罗宾斯的第一部芭蕾舞剧《奢华的自由或"想入非非"》竟被改编成为了一部音乐剧，这就是《锦城春色》。1948 年他因为音乐剧《高筒靴》(1947—727)而获得了当年的托尼奖，在《高筒靴》中人们尤其难忘那段令人兴奋的"马克·森尼特芭蕾"；1954 年他根据音乐剧《彼得·潘》改编的电视节目又获得了艾美奖。

1951 年，罗杰斯和汉姆斯特恩创作了《国王与我》，再度运用了大量舞蹈。其中他的三个杰出的舞段是"汤姆叔叔的小屋芭蕾"、"我们能共舞吗"、和"暹罗娃的进行曲"。

1957 年，作为舞蹈编导的罗宾斯又担当起了音乐剧导演的角色，这部几乎达到完美舞台效果的音乐剧《西区故事》就是证明，也正是因为他，终于促成了音乐剧歌、舞和场景的全面整合，赢得了观众，也使音乐剧演员向着多元化发展。

1959 年由他担任导演兼舞蹈编导的《吉卜赛》(1959—702)出台，《吉卜赛》并非一部舞蹈音乐剧，但是罗宾斯加入了许多轻歌舞和滑稽戏风格的舞段为该剧增色了不少，尤其是剧中三个脱衣舞女给年轻的路易斯表演的"你得使出鬼花招"就堪称滑稽戏的经典。

1964 年他又创作了更为轰动的《屋顶上的提琴手》，该剧也成为罗宾斯百老汇舞台生涯的最大成功，在这部描写犹太家庭故事的《屋顶上的提琴手》中，罗宾斯专门去曼哈顿东下城区观察犹太人的婚礼，他的研究使他酝酿出现实主义的舞蹈语汇，并与故事更完美地整合为一体。

这之后，罗宾斯的编导工作更多地倾向芭蕾，这与他的事业发展也有关系。1958 年—1963 年罗宾斯组建了一个自己的私人舞团，1965 年他在美国芭蕾舞剧院排练了斯特拉文斯基的《婚礼》，同年他重新回

到纽约市芭蕾舞团。一直到 1983 年他都是该团的编导和芭蕾大师。1983 年巴兰钦去世后,他与巴兰钦的得意弟子彼得·马丁共同担任芭蕾大师和联合导演。他后期的芭蕾创作较前期更为古典和抽象。

1989 年他再次担任导演兼编舞,推出了音乐剧《吉罗姆·罗宾斯的百老汇》,作为一台告别演出,该剧通过回顾罗宾斯过去在百老汇创作的一系列作品(11 个作品)展现了他 21 年来的创作成就。罗宾斯的舞蹈作品富有现代美国生活情趣和时代精神,有的作品幽默风趣,热情奔放,有的舞蹈概括抽象,含有哲理性。他擅长从生活中汲取舞蹈形象,运用到舞蹈的编创中。他的舞蹈修养很高,他广采博收各种舞蹈流派和风格之长,所以在他的作品中能见到古典芭蕾、现代舞、爵士舞、社交舞的成分,而他又善于把这一切统一成一个有机的完整作品。在美国巡演了两年后,还被介绍到了其他国家。

在他非凡多产的舞蹈生涯中,他在 70、80 年代还担任国家级和纽约的艺术职务,并参与林肯中心纽约城市公共图书馆制作自己的舞蹈影片。他毕生得到过诸多荣誉:包括五座托尼奖、两项奥斯卡奖、纽约市的圆形浮雕奖章、肯尼迪中心的荣誉、三个名誉博士学位,以及美国艺术研究机构的荣誉会员,1988 年他被授予了国家艺术奖章。

重回芭蕾舞界后,罗宾斯仍然不能忘怀他的百老汇作品,终于在 1995 年他 75 岁的时候,将《西区故事》重新搬上了舞台,尤为特殊的是,他为纽约城市芭蕾舞团的演员们设计了纯舞蹈的表现方式。这是百老汇与芭蕾舞界一次真正的对话,是罗宾斯的一次舞蹈仪式。罗宾斯为自己在 20 世纪的流行文化上刻下了一个永恒的标记。

晚年时,杰罗姆·罗宾斯有了一种唯我独尊的独裁者的味道。但他举止优雅,脸部棱角分明,白色的胡子仔细修剪过,非常整洁,看上去就是一位大师。1998 年他去世时 79 岁,已经得到过能够得到的所有

电影奖、戏剧奖和舞蹈奖,在美国芭蕾舞和百老汇演出中创下无人可与之比肩的纪录。

自1938年罗宾斯入行到他去世,整整60个年头,罗宾斯都不曾远离过热爱他的观众一步。几十年来,罗宾斯独特优雅的风格,以及其中蕴含的无限戏剧张力,都令观众难以忘怀,比如《锦城春色》里,三个水手大唱"纽约,纽约,一个奇妙的城市";《西区故事》中,托尼和玛丽亚舞会相遇的梦境;《吉卜赛》里,丑小鸭露伊丝摇身一变,成为脱衣舞后的"让我来取悦你";《彼得·潘》中,彼得拉着几个小孩飞上伦敦夜空的"我在飞";《春光满古城》中的开场,众人高唱"欢乐今宵";《国王与我》中的戏中戏"汤姆叔叔的小屋";以及《屋顶上的提琴手》的开场,旋转舞台开动的历史性的一刻。这些经典片断只是罗宾斯创作的一小部分,却几乎写尽了50、60年代大半篇幅的百老汇音乐剧发展史。

在前辈同僚的影响和激励下,罗宾斯终以其优雅的舞者风采征服了百老汇剧场,不仅跃居百老汇"四大编舞家"之首[1],更以首位"编舞家—导演"的身份稳坐大师席位。他借由舞台表演、电影银幕所保留下来的珍贵才情,也正是供后人追缅、仿效、超越的最好教材。

河流之舞(又译《大河之舞》)

作曲:比尔·维兰
策划兼制作人:莫雅·多尔特
导演:约翰·马克科尔甘

[1] 百老汇四大编舞家:吉罗姆·罗宾斯、鲍伯·福斯、迈克尔·本尼特、汤米·吐温。

舞蹈编导:迈克尔·弗拉特雷

编曲:尼克·英格拉姆和比尔·维兰

布景设计:罗伯特·巴拉格

灯光设计:鲁波特·玛瑞

服装设计:乔安·伯金

音响设计:迈克尔·奥乔曼

首演团体:爱尔兰《河流之舞》舞蹈团

首演时间:1995 年 2 月 9 日

首演地点:都柏林 POINT 多功能活动中心

首演明星:迈克尔·弗拉特雷、金·巴特勒

百老汇上演:2000 年 3 月 16 日至 2001 年 8 月 26 日

上演剧场:四大洲 18 个国家 90 多个演出场所

代表剧场:百老汇乔治·葛什温剧院、纽约无线电音乐厅、伦敦阿波罗
　　　剧场、悉尼娱乐中心剧院、维也纳国立剧院等

演出团体和明星:

"沙诺河舞蹈团"(百老汇演出团):帕特·罗迪、伊丽恩·马丁

"航标舞蹈团"或叫"拉干河舞团"(全美巡演团):迈克尔·帕翠
克·格兰格、塔拉·巴瑞;

"立菲河舞蹈团"(欧洲和远东巡演团):布林丹·德盖莱、乔安娜·
都耶勒;

一　河流之舞缘起

20 世纪 90 年代以来,爱尔兰的舞蹈在全世界掀起了狂澜,并形成
了全球爱尔兰踢踏热舞的现象。配合着爱尔兰传统民谣风格的音乐,
舞者们踏着轻快的"踢踏"脚步向我们走来了。正是他们使得台下的观

众聚精会神、凝目屏息,仿佛所有的情感都随着台上的演出所波动。

　　最早酝酿《河流之舞》〔见图〕的先驱者是爱尔兰电视台的节目制片人莫雅·多尔特,为了策划好1994年爱尔兰电视台主办的欧洲歌曲大奖赛的节目,并使之出新,她决定在评委为选手打分的几分钟空当时间插入一个展现具有悠久历史的爱尔兰音乐舞蹈的当代风采的节目。在作曲家比尔·维兰的帮助下,在担任导演的丈夫约翰·马克科尔甘的支持下,梦想变成了现实。1994年比尔·维兰为欧洲电视网的"电视歌曲大奖赛"创作了7分钟的舞曲,并为之命名为"河流之舞",因为乐曲的灵感来源于"那大河长流不息的生命——在源头,它是那样的宁静;在大地,它与土地相撞,却又哺育、滋养它;在入海口,它咆哮着,向着大海奔流而去"。①

　　令人难以预料和震惊的是,短短7分钟的"河流之舞"令全球近3亿电视观众心醉神迷,为之惊艳,一夜成名。售价为10镑的7分钟录像带一售而空,在爱尔兰创下了纪录。于是,在导演约翰·马克科尔甘的提议并执导下,在众多设计者的共同协作下,爱尔兰的传统踢踏舞和音乐终于浮出水面,衍变为一场长达2个半小时的爱尔兰舞蹈、音乐和歌曲的美妙混合体。演出形式以迈克尔·弗拉特雷和金·巴特勒这对明星搭档的舞蹈为主,并穿插20多位获得世界冠军的舞蹈家们以及歌手和琴师的精湛表演。

　　当《河流之舞》首次以这样的演出形式出现在都柏林时,制作人和主要创作人员并非信心十足,他们担心这样一台节目是否符合爱尔兰官方所规定的有关爱尔兰文化传统的严格要求;他们也担心自己七拼八凑来的130万英镑的制作费会不会打了水漂。不过,演出效果使他

　　① 《舞蹈》中国舞蹈家协会主办2002年5月第34页外国舞蹈之"风靡世界的'大河之舞'",作者:田润民。

们的担心化为虚无,演出赢得了出人意料的赞叹,观众的情绪随舞台上的一举一动而波动着,观众的思绪在舞蹈的狂澜中尽情倘佯着,其中也包括都柏林的所有社会名流和外交使团。演出无疑赢得了公众和官方两方面的认可。

《河流之舞》与国际上剧场表演模式一样也分为两幕多场。在表演中诠释了爱尔兰民族成长的故事,从借助自然的力量建立起家园到离乡背井寻找新世界,邂逅新文化的整个过程。犹如一部叙述爱尔兰祖先与大自然抗争,以及经历战争、饥荒等种种苦难后流离失所,重建家园的长篇血泪史诗。第一幕的故事要追溯到爱尔兰祖先们,故事主题是"建立家园",在那个原始充满神奇力量的世界里,他们体验着恐惧和喜悦,他们利用火,树木和水建立起家园。他们把世界看做一个充满神奇力量的地方,他们的歌声、他们的舞蹈和他们的故事与这神奇的力量融为一体。第二幕的故事主题是"适者生存",爱尔兰祖先们经历了残酷的生存竞争,在物竞天择的世界他们学会了去保护民族所珍视的东西,去适应其他文化,并学着以其他的方式保留自己的风格,去培育新的勇气,带着新的自信和自豪,经历了漫漫旅途回到故乡,而更加多姿多彩的新的旅途才刚刚开始。历史宛如一条长河,滔滔不绝地传承着智慧、勇气、生命与爱。千江万水淘尽千古风流人物,回顾历史,这些的确值得现在的人们珍惜和拥有。

情节赋予了《河流之舞》更深的内涵,故事从追忆大河开始,在爱尔兰美妙的和声中,溪流平静地流淌过大地,爱尔兰祖先的故事也在历史的长河中慢慢发生;在专注聆听优美的爱尔兰音乐时,往往可以看到爱尔兰独特的风景画:高山绿地上,微风拂面,惊涛拍打着山脚下嶙峋的巨石,溪流却已在山上森林里跳跃出轻快的声调。风笛演绎情绪,竖琴描写美景,乐声远播,爱尔兰民族坚强、浪漫的一面也就在这绮丽的景

色中表露无遗。穿着软鞋的女舞者们在悠扬的乐声中款款舞动起来，预示着不断增长的小溪力量唤醒了沉睡的干涸的土地；当贫瘠的土地变得肥沃，爱尔兰人创建起了梦想中的家园，穿着硬鞋的男舞者正代表着这种力量。爱尔兰祖先们的故事不断地发展，直到它成为一种充满活力和喜悦的颂歌遍及整个世界。可以说，整部作品中从另一个方面也表现了潺潺小溪汇成涓涓江河，涓涓江河涌为滔滔大海的过程，揭示了大自然和人类生存的奥秘，并揭示出滴水成河、海纳百川、生命不息的哲理。

所以我们也不难理解《河流之舞》三个演出团的名称意义，三个舞团的名字都源自爱尔兰的河流名①。"沙诺河舞蹈团"即过去的里舞团，从 2000 年 3 月起在百老汇演出直到 2001 年 8 月落幕而解散；"航标舞蹈团"或叫"拉干河舞团"在全美巡回演出，将舞蹈的狂澜延伸到广阔的美国海岸线；"立菲河舞蹈团"是欧洲和远东的巡回演出团体，他们的足迹遍及香港、新加坡、日本，比利时、法国、荷兰、西班牙、德国等国家和地区，德国演出成功后，他们衣锦还乡，回到了都柏林，该演出团的目标是在新世纪开辟新的演出战场，其中包括中国北京和上海。

《河流之舞》的每一个演出团都有自己的明星演员，舞者、歌手、鼓手、乐师都是顶尖级的艺术大师。《河流之舞》舞蹈团的成员都是爱尔兰舞蹈比赛的获胜者，成员大部分来自爱尔兰，也有来自英国各地、俄罗斯、美国、加拿大、西班牙、德国、瑞士、比利时、奥地利和澳大利亚的舞蹈演员。可以毫不夸张地说，舞团的演员们都是各大舞蹈冠军赛上

① 沙诺河是爱尔兰最长的一条河流，河堤两旁还有中古时代修建的城堡和修道院，河流的名字得名于一位被河水吞没了的传奇少女的名字，立菲河也取自一位名叫安娜·丽维亚的女神的名字，拉干河流经北爱尔兰的首府贝尔法斯特，是沟通爱尔兰和苏格兰的河道。

的常胜将军。这些演员们大多从三到四岁就开始学习舞蹈,并且是在各种舞蹈演出和舞蹈比赛中成长起来的。《河流之舞》更是舞蹈赐予他们展现自己爱尔兰舞蹈才华的舞台。

舞蹈问世以来,获得了不可胜数的国际荣誉,1995年夏季刚刚问世不久的《河流之舞》就成为伦敦最热门的演出,首轮演出就创下了151场的演出纪录。还荣获了诸多奖项,其中包括1997年的"格莱美"最佳唱片奖,1998年被选为美国最佳家庭娱乐节目,排名在大卫·科波菲尔魔幻表演之前。观众则包括英国女王和玛格丽特公主、戴安娜王妃和两位小王子、挪威国王夫妇、日本皇太子夫妇、麦当娜、皮尔斯·布鲁斯南、菲尔·柯林斯等响亮的名字。

目前,舞团在四大洲18个国家90多个表演场所演出2 630场,现场观众人数超过1 500万,电视观众更达12亿之多。录像带全球销售超过650万张,CD销售超过200万张。大河之舞的网站每周访问人次超过60 000人,标志产品全球销售额达1 800万美元。

可以说,《河流之舞》的爱尔兰舞表演给20世纪90年代后的世界带来了一股世界性的爱尔兰舞蹈潮流和爱尔兰舞蹈现象,掀起了世界性的"狂澜"。只不过这种带有浓厚当代色彩的民族声音不再是陈旧古老的,而是能充分传达当代人情感的时代之音。它植根于古老的凯尔特人的舞蹈传统,紧贴爱尔兰历史,又融会了现代精神,配合着当代人的艺术审美情感,《河流之舞》牢牢抓住了各个年龄层次的观众的心,使全世界的观众感受到了前所未有的舞蹈震撼,在演出中不仅可以欣赏到凯尔特民族式的民谣乐风,还能感受到爱尔兰民族的丰富情感以及澎湃的生命力。在剧场,爱尔兰人通过《河流之舞》将他们民族的音乐、舞蹈、故事传递到了全世界。在剧场外,《河流之舞》激起了爱尔兰人一股强烈的民族自豪感。对于很多爱尔兰人来说,从小就耳熟能详的音

乐和歌舞第一次像百老汇和伦敦西区的演出一样辉煌壮观,这是一件可以载入史册的事件。

《河流之舞》也令那些曾忧虑《河流之舞》会使爱尔兰传统艺术庸俗化的言论不攻自破。世界震惊了,因为我们这个时代任何民族都面临着如何看待传统的问题,如何使我们从祖先那里继承下来的传统具有时代意义? 有的人在文化传统面前修建了高高的栅栏,以防现代人的侵入;有的人则随波逐流,离经叛道,完全丢弃了传统;当然对待传统和遗产还有一种方式,这也是《河流之舞》的方式,即民族世界化,传统现在时,让传统进行一次没有起点和终点的旅程,把它当作现代人的沟通方式。这也正是《河流之舞》扣人心弦的原因。《河流之舞》已经成为了新的经典,新的传统,它有一种使沉睡在博物馆中的文物变神奇,并且迸发出生命力的力量。

在演艺事业日益残酷的今天,《河流之舞》的生命力却越来越旺盛,新奇逐渐变成了新的古典。《河流之舞》不断在世界各地觅到知音,舞团的明星虽然几经更替,仍然没有影响到舞团整体水平,看来这场由舞蹈形成的狂澜还将持续下去。

二　个性名角

在为"河流之舞"扬名世界立下汗马功劳的舞蹈天才中有三个人物我们绝不能忘记,虽然他们都相继离开了舞团,但他们的舞蹈将永不磨灭。《河流之舞》在世界范围内的成功,"舞蹈之王"美称的流传使爱尔兰舞蹈在国际舞坛上名声大振。舞蹈学校的孩子们纷纷以学习金·巴特勒和迈克尔·弗拉特雷为荣耀。美丽的舞蹈女神金·巴特勒和迈克尔·弗拉特雷点燃了爱尔兰踢踏舞足底的火焰,继而又在科林·都恩那里发扬光大。如今《河流之舞》舞蹈团新星迭起,享誉全球。有人说,

只要你有幸目睹过迈克尔·弗拉特雷的表演,你就能彻底体会涤荡心胸的美妙感受！弗拉特雷自幼就感受到了舞蹈对他神奇的召唤,他的祖母和母亲都曾是爱尔兰舞蹈的冠军,虽然成长在芝加哥,但是弗拉特雷的家庭却赋予了他用舞蹈维系爱尔兰血脉的纽带。后来居住在爱尔兰的日子更给了弗拉特雷以深刻的舞蹈意念。就连他的口音也带上了浓浓的爱尔兰腔调。

为了让弗拉特雷了解爱尔兰文化,父母在他 11 岁时便带他去爱尔兰舞蹈学校学习舞蹈,由此,少年弗拉特雷就已经找到了自己生活中最重要的事业,这就是舞蹈。也许是身体内流淌着爱尔兰人特有的血液,弗拉特雷对于爱尔兰舞步的接受能力异常的迅速。才进行了一年的基本舞步训练后,他就已经能够自创舞步了。17 岁时,弗拉特雷成为第一位赢得爱尔兰舞蹈比赛冠军的美国人,同年他还获得了全爱尔兰长笛演奏的冠军。80 年代初,弗拉特雷开始录制长笛演奏专辑,1989 年 5 月 9 日,他以每秒击地 28 下的成绩创下世界纪录。

爱尔兰舞蹈的确是一种神奇的舞蹈,而他所做的正是使这种舞蹈平添上飞翔的翅膀,使它更具魔力,他加速了舞步的节奏,并调动了上身和肢体的动律,不是芭蕾舞,不是一般意义上的踢踏舞,也不是弗拉门哥舞,它是一种崭新意义上的舞蹈。弗拉特雷一直认为爱尔兰舞蹈是踢踏舞的先驱;而在西班牙有许多凯尔特人居住在那里,虽然他们的舞蹈与之相近,但是却完全不同。

由弗拉特雷编导的《河流之舞》逐渐赢得了世界声誉。舞团巡回世界演出也盈利达数亿美元;而演出音像制品也售出了数百万张。《河流之舞》的演出制作人希望演出纳入更多的舞蹈风格,而不仅仅限于爱尔兰风格,但这恰恰是弗拉特雷所不同意的。弗拉特雷希

望的是将高科技、现代色彩、摇滚音乐等融入爱尔兰风格的舞蹈中,使爱尔兰的舞蹈获得更为广阔的接受群,无论长幼、性别和种族。

1995 年当迈克尔·弗拉特雷突然宣布离开《河流之舞》后,科林·都恩就接任了弗拉特雷明星主演的地位。比弗拉特雷年轻 10 岁的科林·都恩 1968 年 5 月 8 日出生于英国伯明翰,双亲是爱尔兰人,他 3 岁开始学习爱尔兰舞,9 岁时便已经是世界爱尔兰舞蹈比赛的冠军了,后来他共 9 次获此殊荣。其搭档金·巴特勒认为他是这个星球上最棒的爱尔兰舞蹈家。科林最早的工作是一名会计师,还是大学里一位教授经济学的教师,后来接受了舞蹈的召唤终于成为了一名伟大的舞蹈家。1998 年 6 月 7 日,科林·都恩也辞别了《河流之舞》,开始开创新的事业。如今科林的一部教授凯尔特舞蹈的教材已经出版,他还在致力于撰写自传,同时还在一所以爱尔兰传统舞蹈为主的爱尔兰世界音乐中心当老师。

金·巴特勒与迈克尔·弗拉特雷和科林·都恩都有过默契的合作。她 1971 年 3 月 14 日出生于纽约,4 岁学习芭蕾,6 岁开始学习爱尔兰舞蹈,17 岁时,金开始在爱尔兰的传统舞团跳舞,为了使自己的舞蹈造诣更为精湛,她选择了去英国伯明翰学习戏剧;后来成为"河流之舞"舞团一颗不可多得的明星演员。继弗拉特雷离开后,金开始与科林合作。1996 年 12 月金·巴特勒脱下了踢踏舞鞋,去追求演艺事业了。不久金就重返舞台,与前任搭档科林继续合作。1999 年 12 月 6 日,金和科林这对舞蹈搭档在英国推出了他们自己的作品《在险境中舞蹈》,风格比《河流之舞》要传统一些。他们试图以爱尔兰舞蹈的形式来讲述一个感人至深的爱尔兰罗密欧和朱丽叶的故事。目前,金也成为了世界爱尔兰音乐中心的舞蹈教师。

踢　踏　狗

导演、设计:尼格尔·特里福特

策划、编舞:戴恩·佩里

演出导演:奥布瑞·鲍威尔

出品人:斯蒂文J·斯沃兹

执行制作人:迪沃尼·霍尔密斯 A·克特

作曲:安德鲁·威尔基

剪辑:本尼·忒克特

首演:1995 年 1 月,悉尼戏剧节,澳大利亚

　　提起踢踏舞,也许你会想到雷斯特·威尔、弗莱德·阿斯泰尔、金姬·罗洁丝,这些曾经活跃在美国 20 世纪 30 年代银幕上古老的踢踏舞明星;也许你也会想到 90 年代具有爱尔兰民间舞风格的《河流之舞》,想到迈克尔·弗拉特雷,没错,这些都是踢踏舞经典中的经典,然而这一经典收藏夹中一定还少不了一台荣获了 11 项国际大奖的名叫《踢踏狗》的舞蹈集锦。

　　英国广播公司的特约评论员巴瑞·戴维斯认为:"《踢踏狗》是一场野性味道十足的踢踏舞表演,一半是舞蹈,另一半是戏剧效果;或者说一半是摇滚音乐会,另一半却给人以建筑工地的感受"。可以说,这是一台融汇了神奇舞台效果、舞蹈、摇滚乐、以及舞台建筑奇观的与众不同的舞蹈晚会。

　　6 位来自澳大利亚、美国、英国、加拿大的舞者,一位两度荣获英国戏剧界最高奖奥利弗奖最佳编舞奖的舞蹈家,以及几位不可思议的设计师在短短的 5 年间,就创造了一个踢踏舞的新奇迹。摇滚时

尚的音乐、狂放不羁的蓝领工人、令人屏气凝神的踢踏节奏就是"踢踏狗"的突出特征。所以，还有评论家称赞这些充满时代男性阳刚之美的踢踏狗舞者们使这一百年来深受观众喜爱的舞蹈种类迈向了21世纪。

该演出的编导是90年代新近崛起的舞蹈家戴恩·佩里，戴恩自幼就喜欢踢踏舞。然而17岁时成为职业舞者的希望一度破灭，戴恩只能做了一名技术工人，这一干就是6年。之后他前往悉尼再一次开始追寻舞蹈的梦想，在悉尼版本的百老汇名剧《第42街》中，戴恩出演了一个群舞角色。演出结束后，戴恩想创作新式踢踏舞的决心更加明确，这时候，他想到了自己干技工的经历。他给过去喜爱舞蹈的工友们发起建议，组建了一支名为"踢踏舞兄弟"的舞蹈团体。

1995年他得到了一个为音乐剧《热力舞鞋》编舞的机会，还一举赢得了奥利弗奖。《热力舞鞋》是第一部在伦敦西区上演的澳大利亚音乐剧，该剧还成功地在澳大利亚、新西兰、日本和美国举行了较大规模的巡演，并将"踢踏舞兄弟"造就成了明星，紧接着戴恩·佩里有幸与具有革新精神的设计师尼格尔·特里福特合作推出了更为成功的《踢踏狗》，"踢踏舞兄弟"组合便是"踢踏狗"的前身。扎根于都市普通人生活的踢踏舞风格是该剧获得世界范围内认同的根源，舞者们大多来自蓝领阶层，他们平等，他们真实，他们时尚，他们平凡，他们随意，这是戴恩·佩里赋予踢踏舞的新内容，使戴恩的踢踏舞与美国的、爱尔兰的或是西班牙的踢踏舞形成了鲜明的对比。

1996年戴恩·佩里再一次捧回了奥利弗奖的最佳编舞奖，他也因此成为奥利弗奖史上最年轻的获得者。由此拉开了这台独特舞蹈展演的全球巡演以及频频获得殊荣的序幕。从悉尼到爱丁堡，从威尔士到

西区，《踢踏狗》受到了极大的欢迎。1996 年 8 月《踢踏狗》在加拿大蒙特利尔举行的"笑笑剧场节"的成功演出为他们进军北美奠定了基础，从拉斯维加斯再到纽约时代广场，6 位性感的舞蹈男演员所到之处无不引起舞迷的轰动。

1998 年戴恩·佩里的另一部作品《钢铁之城》在悉尼推出，从导演、编舞到表演全都出自戴恩·佩里一人之手，另外还有 13 名舞蹈演员和 4 位音乐家。该剧在澳洲巡演后还有幸在纽约无线电城音乐厅做了一个演出季。除了舞台演出之外，戴恩·佩里还涉足过电影，成绩不俗。也许你还没有忘记在 2000 年精彩的悉尼奥运会的开幕式上那一场面宏大的踢踏舞表演，这一杰作也出自戴恩·佩里之手。

四年一轮回的奥运会总会给人一些新意，开幕式亦不例外。悉尼奥运会开幕式给人印象最深的莫过于众人齐跳"踢踏舞"的场面。一些身着"花哨"服饰的年轻人迈着熟练的步伐，同声而出。他们或急驰，犹如脱缰的野马奔腾于辽阔的草原；或低沉，好似等待爆发的岩浆滚滚欲出。这个节目不仅胜在一个大场面的踢踏舞人海战术，还胜在体现了当代城市青年的风貌。澳大利亚是一个移民国家，历史上大量的移民从世界各大洲涌来。欧洲人带着寻找自由、开拓新生活的梦想来了；亚洲人舞着狮子、带着儒家文化来了；美洲人带着他们的拉丁舞蹈和奔放的热情来了……当不同肤色、不同民族、不同文化、不同装束的人群渐渐交汇在一起时，新的都市文化产生了。他们同跳一种舞蹈，同唱一首歌曲，同顶一片蓝天，和睦相处，共创未来。戴恩·佩里将《踢踏狗》"平易近人"的精髓渗透进了这次的编舞中，使这个节目成为了当代文化共融的注脚。

图书在版编目（CIP）数据

中外舞蹈精品赏析 / 刘青弋主编 / 本卷主编贾安林. – 上海：上海音乐
出版社，2024.5 重印
（北京舞蹈学院舞蹈教材丛书）
ISBN 978-7-80667-608-0

Ⅰ. 中⋯　Ⅱ. ①刘⋯　②贾⋯　Ⅲ. 舞蹈艺术 – 鉴赏 – 高等学校 – 教材
Ⅳ. J705

中国版本图书馆 CIP 数据核字（2004）第 084044 号

北京舞蹈学院"十五"规划教材编务小组

组　　长：周　元
成　　员：徐正萍　李红梅　许　锐　刘　冰　宋淑梅　程　宇　朱　莹
中外舞蹈作品赏析　刘青弋主编·第六卷·

书　　名：中外舞蹈精品赏析
本卷主编：贾安林

责任编辑：黄惠民
封面设计：陆震伟

出版：上海世纪出版集团　上海市闵行区号景路 159 弄　201101
　　　上海音乐出版社　上海市闵行区号景路 159 弄 A 座 6F　201101
网址：www.ewen.co
　　　www.smph.cn
发行：上海音乐出版社
印订：上海叶大印务发展有限公司
开本：787×960　1/16　印张：28.25　插页：2　字数：324,000
2004 年 9 月第 1 版　2024 年 5 月第 24 次印刷
ISBN 978-7-80667-608-0/J · 574
定价：90.00 元

读者服务热线：(021) 53201888　印装质量热线：(021) 64310542
反盗版热线：(021) 64734302　(021) 53203663
郑重声明：版权所有　翻印必究